中文版 Photoshop 平面广告设计与制作

艺境

全视频实战 228 例

周彬 ◎ 编著

清华大学出版社
北京

内 容 简 介

本书是一本全方位、多角度讲解Photoshop进行平面广告设计的案例式教材,注重案例的实用性和精美度。全书共设置228个实用案例,按照技术和行业应用进行划分,清晰有序,可以方便零基础的读者由浅入深地学习,从而循序渐进地提升Photoshop平面设计能力。

本书共分为20章,针对基础操作、选区与抠图、矢量绘图、图像修饰、调色、蒙版、图层混合与样式、滤镜等技术进行了细致的案例讲解和理论解析。在本书最后还重点设置了8个章节,针对平面设计常用领域的高级应用进行剖析。本书第1~2章主要讲解软件入门操作,是最简单、最需要完全掌握的基础章节。第3~12章是按照技术划分每个门类的高级案例操作,平面设计中的常用技术技巧在这些章节中可以得到很好的学习。第13~20章是完整的大型项目案例,是专门为读者设置的高级大型综合实例提升章节。

本书不仅适合作为平面设计人员的参考书籍,也可作为大中专院校和培训机构平面设计及其相关专业的学习教材,还可作为设计爱好者的工具书。

本书封面贴有清华大学出版社防伪标签,无标签者不得销售。

版权所有,侵权必究。举报:010-62782989,beiqinquan@tup.tsinghua.edu.cn。

图书在版编目(CIP)数据

中文版Photoshop平面广告设计与制作全视频实战228例 / 周彬编著. —北京:清华大学出版社,2019(2023.1重印)
(艺境)
ISBN 978-7-302-50786-4

Ⅰ. ①中… Ⅱ. ①周… Ⅲ. ①广告—平面设计—计算机辅助设计—图像处理软件 Ⅳ. ①J524.3-39

中国版本图书馆 CIP 数据核字(2018)第 178624 号

责任编辑:韩宜波
封面设计:杨玉兰
责任校对:吴春华
责任印制:刘海龙

出版发行:清华大学出版社
网　　址:http://www.tup.com.cn,http://www.wqbook.com
地　　址:北京清华大学学研大厦 A 座　　邮　编:100084
社 总 机:010-83470000　　邮　购:010-62786544
投稿与读者服务:010-62776969,c-service@tup.tsinghua.edu.cn
质 量 反 馈:010-62772015,zhiliang@tup.tsinghua.edu.cn
印 装 者:河北华商印刷有限公司
经　　销:全国新华书店
开　　本:210mm×260mm　　印　张:25.5　　字　数:816 千字
版　　次:2019 年 1 月第 1 版　　印　次:2023 年 1 月第 8 次印刷
定　　价:99.00 元

产品编号:072505-01

 Photoshop是Adobe公司推出的设计制图软件，广泛应用于平面设计、数码照片处理、印刷出版、广告设计、书籍排版、插画绘图、多媒体图像处理、网页设计等行业。基于Adobe Photoshop在平面设计行业中的应用度之高，我们编写了本书，其中选择了平面设计中最为实用的228个案例，基本涵盖了平面设计需要应用到的Photoshop基础操作和常用技术。

 与同类书籍介绍大量软件操作的编写方式相比，本书最大的特点是更加注重以案例为核心，按照技术+行业相结合划分，既讲解了基础入门操作和常用技术，又讲解了大型综合行业案例的制作。

 本书共分为20章，具体安排如下。

 第1章为Photoshop CC基础入门，介绍初识Photoshop以及其基本操作。

 第2章为Photoshop常用操作，包括调整图像大小、设置画布大小、旋转图像等常用必学操作。

 第3章为选区与抠图，包括绘制简单的选区、基于色彩的抠图技法、钢笔抠图、通道抠图、抠图与合成。

 第4章为绘图与填充，包括画笔等常用绘图工具的使用，以及图案填充、纯色填充、渐变填充等功能的使用。

 第5章为文字的使用，其中包括使用文字工具制作点文字、段落文字等功能。

 第6章为矢量绘图，包括使用钢笔工具、形状工具进行绘图。

 第7章为图像修饰，包括瑕疵去除和细节修饰两个方面的功能。

 第8章为调色，包括Photoshop中常用且实用的调色命令的应用。

 第9章为蒙版与合成，包括图层蒙版、剪贴蒙版等不同蒙版的应用。

 第10章为混合模式与图层样式，其中包括不透明度与混合模式、图层样式。

 第11章为滤镜，主要讲解常用滤镜的使用。

 第12章为实用图像处理技巧，主要讲解日常照片的处理方法与技巧。

 第13～20章为综合案例，包括标志设计、VI设计、海报设计、UI设计、网页设计、书籍画册设计、包装设计、创意设计的使用设计类型。

本书特色如下。

内容丰富。除了安排228个案例外,还在书中设置了大量"要点速查",以便读者参考学习理论参数。

章节合理。第1~2章主要讲解软件入门操作——超简单;第3~12章按照技术划分每个门类的高级案例操作——超实用;第13~20章主要是完整的大型项目案例——超精美。

实用性强。精选了228个实用的案例,实用性非常强,可应对平面设计行业的不同设计工作。

流程方便。本书案例采用了操作思路、案例效果、操作步骤的模块设置,读者在学习案例之前就可以非常清晰地了解如何进行学习。

本书采用Photoshop CC 2017版本进行编写,请各位读者使用该版本或相近版本进行练习。如果使用过低的版本,可能会造成源文件打开时发生个别内容无法正确显示的问题。

本书由淄博职业学院的周彬老师编著,其他参与编写的人员还有齐琦、荆爽、林钰森、王萍、董辅川、杨宗香、孙晓军、李芳等。

由于编者水平有限,书中难免存在错误和不妥之处,敬请广大读者批评指正。

本书提供了案例的素材文件、源文件以及最终文件,扫一扫下面的二维码,推送到自己的邮箱后下载获取。

第1~8章

第9~20章

编 者

第1章　Photoshop CC基础入门

1.1 初识Photoshop……2
实例001　认识Photoshop的各个部分……2
实例002　打开已有的图像文档……4
实例003　使用打开、置入、存储制作简约画册版面……5

1.2 Photoshop的基本操作……7
实例004　调整文档显示比例与显示区域……7
实例005　使用图层进行操作……9
实例006　对齐与分布图层制作整齐排列的挂画……11

第2章　Photoshop常用操作

实例007　设置图像颜色模式……14
实例008　调整图像大小……15
实例009　设置画布大小……15
实例010　旋转图像……16
实例011　自由变换制作立体书籍……17
实例012　自由变换制作UI设计方案效果图……18
实例013　自由变换制作变形的页面……19

实例014　复制并变换制作背景图案……22
实例015　内容识别缩放制作方形照片……23
实例016　操控变形制作扭曲灯塔……25
实例017　自动对齐制作宽幅风景照……26
实例018　自动混合命令融合两张图像……26
实例019　裁剪调整构图……27
实例020　拉直地平线……28
实例021　透视裁剪广告图……29
实例022　去掉多余像素……30

第3章　选区与抠图

3.1 绘制简单的选区……32
实例023　使用矩形选区为照片添加可爱相框……32
实例024　使用选区工具制作极简风格图标……33
实例025　使用多种选区工具制作折扣计算页面……36
实例026　使用多边形套索工具制作拼图版式……38
实例027　使用多边形套索工具为名片换背景……40

3.2 基于色彩的抠图技法……41
实例028　使用磁性套索工具抠图……41
实例029　使用快速选择工具制作简单海报……43
实例030　使用魔棒工具为人像更换背景……44
实例031　创建边界选区制作发光边缘……46
实例032　使用"选择并遮住"为卷发美女抠图……47
实例033　使用复制、粘贴向画框中添加油画……49
实例034　使用快速蒙版制作可爱儿童照片版式……50

3.3 钢笔抠图……52
实例035　使用钢笔工具抠出精细人像……52

3.4 通道抠图……53
实例036　通道抠图——半透明白纱……53

实例037	通道抠图——动物	56
实例038	通道抠图——长发	58
实例039	通道抠图——云朵	59

第4章 绘图与填充

实例040	使用画笔工具在照片上涂鸦	62
实例041	定义画笔制作音符	64
实例042	使用"画笔"面板制作星星效果	65
实例043	使用形状动态制作泡泡效果	66
实例044	使用颜色动态制作多彩音符	67
实例045	使用画笔工具制作游戏界面	68
实例046	使用画笔工具制作质感标志	72
实例047	使用画笔工具渐变制作蝴蝶文字海报	74
实例048	使用历史记录画笔工具打造无瑕肌肤	78
实例049	使用历史记录艺术画笔工具制作绘画效果	80
实例050	使用油漆桶工具为儿童照片制作图案背景	81
实例051	使用选区运算制作反光感按钮	82
实例052	使用渐变工具制作多彩壁纸	84
实例053	使用渐变工具制作按钮	86
实例054	使用多种填充方式制作活动卡片	89

第5章 文字的使用

实例055	使用文字工具制作对页杂志广告	93
实例056	使用直排文字工具制作文艺书籍封面	94
实例057	创建段落文字制作杂志页面	95
实例058	使用变形文字制作人像海报	98
实例059	创建路径文字制作甜美版面	101

实例060	使用文字工具制作趣味字符字	102
实例061	创意文字设计	104
实例062	多彩破碎效果艺术字	106
实例063	喜庆风格创意广告	110

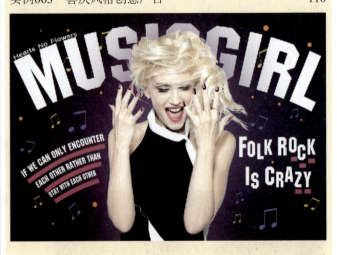

第6章 矢量绘图

实例064	使用钢笔工具制作APP标志	114
实例065	使用钢笔工具抠图制作购物APP启动页面	115
实例066	使用形状工具与形状运算制作引导页	117
实例067	使用椭圆工具制作画面创意效果	119
实例068	极简风格图标设计	119
实例069	使用形状工具制作质感按钮	122
实例070	使用矢量工具制作活动标志	124
实例071	天气时钟小组件界面设计	127

第7章 图像修饰

7.1 瑕疵去除 ········ 133

| 实例072 | 使用仿制图章工具去除照片中的杂物 | 133 |

实例073	使用仿制图章工具去除细纹	133
实例074	使用图案图章工具制作印花手提包	134
实例075	使用污点修复画笔工具去除斑点	135
实例076	使用修复画笔工具去除飞鸟	136
实例077	使用修补工具去除沙滩上的游客	137
实例078	内容感知移动	138
实例079	使用红眼工具矫正瞳孔颜色	139
实例080	使用"内容识别"去除钉子	140

7.2 细节修饰141

实例081	使用模糊工具柔化表面质感	141
实例082	使用模糊工具将环境处理模糊	142
实例083	使用锐化工具增强照片细节感	142
实例084	使用涂抹工具制作绘画感	143
实例085	使用减淡工具制作纯白背景	144
实例086	使用减淡工具和海绵工具处理宠物照片	145
实例087	使用加深工具制作纯黑背景	146
实例088	使用海绵工具增强花环颜色	147
实例089	使用海绵工具增强画面颜色感	147
实例090	使用颜色替换画笔更改局部颜色	148

第8章 调色

8.1 基本调色命令与操作151

实例091	使用"亮度/对比度"命令调整画面	151
实例092	使用"色阶"命令更改画面亮度与色彩	151
实例093	使用"曲线"命令打造青色调	153
实例094	使用"自然饱和度"命令增强照片色感	154
实例095	使用"色相/饱和度"命令打造多彩苹果	155
实例096	使用"色彩平衡"命令制作梦幻冷调	156
实例097	使用"黑白"命令制作复古画面	158

实例098	使用"照片滤镜"命令改变画面色温	160
实例099	使用"颜色查找"命令打造风格化色彩	160

8.2 特殊的调色命令与操作162

实例100	使用"色调分离"命令制作绘画效果	162
实例101	使用"阈值"命令制作彩色绘画效果	163
实例102	使用"渐变映射"命令制作怀旧双色效果	163
实例103	使用"可选颜色"命令制作浓郁的电影色	164
实例104	使用"匹配颜色"命令快速更改画面色调	166
实例105	使用"替换颜色"命令更改局部颜色	167
实例106	使用多种调色命令制作神秘紫色调	168

第9章 蒙版与合成

9.1 使用蒙版功能172

实例107	使用图层蒙版制作缤纷水果	172
实例108	使用剪贴蒙版制作中式饭店招贴	173

9.2 女装广告175

实例109	女装广告——背景及人物部分	175
实例110	女装广告——制作右侧图形文字	176

9.3 品牌服饰宣传广告177

实例111	品牌服饰宣传广告——制作广告背景	178
实例112	品牌服饰宣传广告——制作人物部分	179
实例113	品牌服饰宣传广告——制作艺术字部分	180

9.4 饮料创意广告181

实例114	饮料创意广告——制作水花背景	181
实例115	饮料创意广告——制作瓶身部分	183

9.5 芝士蛋糕海报设计185

| 实例116 | 芝士蛋糕海报设计——制作海报的背景 | 185 |

实例117 芝士蛋糕海报设计——制作主体文字·········186
实例118 芝士蛋糕海报设计——制作辅助文字·········189
实例119 芝士蛋糕海报设计——制作信息文字·········191

第10章 混合模式与图层样式

10.1 不透明度与混合模式·········193

实例120 设置不透明度制作图形招贴·········193
实例121 使用混合模式制作旧照片·········194
实例122 使用混合模式制作奇幻天空·········198
实例123 设置混合模式将光效元素混合到画面中·········198

10.2 图层样式·········199

实例124 使用图层样式制作霓虹文字·········199
实例125 使用斜面和浮雕制作金属感文字·········201
实例126 使用多种图层样式制作晶莹质感文字·········203
实例127 使用样式面板制作复杂的质感·········205
实例128 使用图层样式制作节日海报·········206
实例129 使用图层样式制作卡通风格海报·········209

第11章 滤镜

实例130 使用"液化"滤镜美化人物面部·········218
实例131 使用滤镜库制作水墨画效果·········220
实例132 使用滤镜制作波普风人像·········221

实例133 使用"海报边缘"滤镜制作插画效果·········223
实例134 使用滤镜库制作欧美风格插画效果·········224
实例135 使用滤镜制作移轴摄影效果·········226
实例136 将背景处理为马赛克效果·········227
实例137 使用"置换"滤镜制作水晶心效果·········228
实例138 使用"极坐标"滤镜制作卡通星球·········229
实例139 使用"高斯模糊"滤镜制作有趣的照片·········230
实例140 使用"添加杂色"滤镜制作雪景效果·········231
实例141 使用滤镜制作老电影效果·········232
实例142 使用"镜头光晕"滤镜制作光晕效果·········234

第12章 实用图像处理技巧

12.1 日常照片的常用处理·········236

实例143 简单的图片拼版·········236
实例144 套用模板·········238
实例145 白底标准照·········239
实例146 制作红、蓝底证件照·········240
实例147 为图片添加防盗水印·········241
实例148 统一处理大量照片·········242
实例149 去除简单水印·········244

12.2 日常照片的趣味处理·········244

实例150 虚化部分内容·········244
实例151 朦胧柔焦效果·········245
实例152 梦幻感唯美溶图·········248
实例153 换脸·········249
实例154 有趣的拼图·········252
实例155 可爱网络头像·········253

12.3 风光照片处理·········255

实例156 清新色调·········255

实例157	电影感色彩	257
实例158	水墨画	259

12.4 人像照片处理 261

实例159	卡通儿童摄影版式	261
实例160	书香古风写真	263

第13章 标志设计

13.1 层次感标志设计 267

实例161	层次感标志设计——制作切分感背景	267
实例162	层次感标志设计——制作文字部分	268
实例163	层次感标志设计——制作装饰元素	270

13.2 质感标志设计 271

实例164	质感标志设计——制作图形部分	272
实例165	质感标志设计——制作文字部分	274

第14章 VI设计

实例166	简约企业VI设计——LOGO	277
实例167	简约企业VI设计——辅助图形的制作	278
实例168	简约企业VI设计——制作名片	279
实例169	简约企业VI设计——制作信封	281
实例170	简约企业VI设计——画册封面	282
实例171	简约企业VI设计——制作信纸	284

第15章 海报设计

15.1 保护环境公益海报 286

实例172	保护环境公益海报——制作碎片部分	286
实例173	保护环境公益海报——制作人物部分	289

15.2 商场促销海报 290

实例174	商场促销海报——制作背景图形	290
实例175	商场促销海报——制作"门"中的人物	292

15.3 唯美电影海报 294

实例176	唯美电影海报——制作背景部分	294
实例177	唯美电影海报——制作人物部分	295
实例178	唯美电影海报——添加前景装饰	297

第16章 UI设计

16.1 扁平化天气小组件 300

实例179	扁平化天气小组件——制作底部图形	300
实例180	扁平化天气小组件——制作图形部分	301

16.2 外卖APP界面设计 302

实例181	外卖APP界面设计——制作图形部分	302
实例182	外卖APP界面设计——添加文字和图形	304

16.3 健康生活APP界面设计 305

实例183	健康生活APP界面设计——制作界面主体图形	305
实例184	健康生活APP界面设计——添加辅助图形以及文字	306

16.4 清新登录界面设计 308

实例185	清新登录界面设计——制作界面背景	308
实例186	清新登录界面设计——界面主体图形	309
实例187	清新登录界面设计——按钮及文字	310

第17章　网页设计

17.1 促销活动网页广告 ················ 313
- 实例188　促销活动网页广告——制作左上角图标········ 313
- 实例189　促销活动网页广告——制作主体文字背景······ 314
- 实例190　促销活动网页广告——制作主体文字·········· 316
- 实例191　促销活动网页广告——制作其他图形·········· 321

17.2 紫色梦幻感网页Banner ········ 323
- 实例192　紫色梦幻感网页Banner——制作炫彩背景····· 323
- 实例193　紫色梦幻感网页Banner——制作主体文字····· 325
- 实例194　紫色梦幻感网页Banner——制作其他图形····· 328

17.3 网站搜索页面设计 ················ 332
- 实例195　网站搜索页面设计——制作标志部分·········· 332
- 实例196　网站搜索页面设计——制作搜索框及按钮····· 334

17.4 运动主题网站页面 ················ 337
- 实例197　运动主题网站页面——制作网站导航栏······· 337
- 实例198　运动主题网站页面——制作网站左侧栏目···· 338
- 实例199　运动主题网站页面——制作网站主图·········· 340
- 实例200　运动主题网站页面——制作网站底栏·········· 341

第18章　书籍画册设计

18.1 书籍内页排版 ························ 343
- 实例201　书籍内页排版——左侧页面····················· 343
- 实例202　书籍内页排版——右侧页面····················· 345

18.2 时尚杂志封面设计 ················ 346
- 实例203　时尚杂志封面设计——制作背景················ 346
- 实例204　时尚杂志封面设计——制作前景文字·········· 348
- 实例205　时尚杂志封面设计——制作封面上的光泽感··· 350

第19章　包装设计

19.1 休闲食品包装袋设计 ············ 353
- 实例206　休闲食品包装袋设计——制作包装平面图···· 353
- 实例207　休闲食品包装袋设计——制作包装的立体效果··· 355
- 实例208　休闲食品包装袋设计——制作其他包装······· 356

19.2 冲调饮品包装袋设计 ············ 357
- 实例209　冲调饮品包装袋设计——制作平面图背景部分··· 357
- 实例210　冲调饮品包装袋设计——制作咖啡杯部分···· 359
- 实例211　冲调饮品包装袋设计——制作文字部分······· 360
- 实例212　冲调饮品包装袋设计——制作其他图案······· 365
- 实例213　冲调饮品包装袋设计——制作立体包装袋正面··· 367
- 实例214　冲调饮品包装袋设计——制作立体包装袋侧面······ 368
- 实例215　冲调饮品包装袋设计——制作立体包装袋的光泽感······ 369

第20章　创意设计

20.1 创意汽车广告 ························ 373
- 实例216　创意汽车广告——制作背景部分················ 373
- 实例217　创意汽车广告——制作汽车部分················ 378

20.2 创意电影海报 ························ 379
- 实例218　创意电影海报——制作放射状背景············· 379
- 实例219　创意电影海报——制作装饰元素················ 382
- 实例220　创意电影海报——制作人像部分················ 384
- 实例221　创意电影海报——添加前景装饰················ 386

20.3 创意风景合成 ························ 387
- 实例222　创意风景合成——制作背景部分················ 387
- 实例223　创意风景合成——制作立体文字················ 389
- 实例224　创意风景合成——增强画面气氛················ 390

20.4 创意人像合成 ························ 391
- 实例225　创意人像合成——制作梦幻感背景············· 391
- 实例226　创意人像合成——制作人像妆面················ 393
- 实例227　创意人像合成——制作炫彩长发················ 394
- 实例228　创意人像合成——添加装饰元素················ 395

第1章

Photoshop CC基础入门

 本章是认识Photoshop的第一节课，通过本章的学习，用户需要对Photoshop有一个基本的了解，并熟练掌握在图层模式下的图像编辑方式，在此基础上才能更好地进行Photoshop操作的学习。

- ◆ 掌握文档的创建、打开、置入、存储等基础操作
- ◆ 了解图层编辑模式
- ◆ 熟练掌握错误操作的撤销与还原撤销

/ 佳 / 作 / 欣 / 赏 /

1.1 初识Photoshop

Photoshop是Adobe公司推出的一款专业的图像处理软件，其强大的图形、图像处理功能受到平面设计工作者的喜爱。作为一款应用广泛的图像处理软件，它具有功能强大、设计人性化、插件丰富、兼容性好等特点。Photoshop被广泛应用于平面设计中的各个领域，无论是广告设计、包装设计或者VI设计，都少不了Photoshop的身影。

实例001　认识Photoshop的各个部分

文件路径	第1章\认识Photoshop的各个部分
难易指数	★☆☆☆☆
技术掌握	● 打开Photoshop软件 ● 认识Photoshop的各个部分 ● 掌握菜单栏、工具箱、选项栏、面板、文档窗口的使用方法

🔍 扫码深度学习

操作思路

学习Photoshop的各项功能之前，首先来认识一下Photoshop界面中的各个部分。Photoshop的工作界面并不复杂，主要包括菜单栏、选项栏、标题栏、工具箱、文档窗口、状态栏以及面板。本案例主要尝试使用各个部分。

操作步骤

01 成功安装Photoshop CC软件之后，单击桌面左下角的"开始"按钮，打开程序菜单并选择Adobe Photoshop选项。如果桌面有Photoshop CC的快捷方式，也可以双击该图标启动Photoshop CC软件，如图1-1所示。若要退出Photoshop CC软件，可以单击右上角的"关闭"按钮 ，也可以执行菜单"文件>退出"命令。为了显示完整的操作区域，可以先在Photoshop中打开一张图片，如图1-2所示。

图1-1

图1-2

02 Photoshop的菜单栏中包含多个菜单按钮，每个菜单又包括了多个命令，而且部分命令中还有相应的子菜单。执行菜单命令的方法十分简单，只要单击主菜单，然后从弹出的子菜单中选择相应的命令，即可打开该菜单下的命令，如图1-3所示。

图1-3

03 将鼠标指针移动到工具箱中停留片刻，将会出现该工具的名称和操作快捷键，其中工具的右下角带有三角形图标表示这是一个工具组，每个工具组中又包含多个工具，在工具组上右击即可弹出隐藏的工具。鼠标左键单击工具箱中的某一个工具，即可选择该工具，如图1-4所示。

图1-4

04 使用工具箱中的工具时，通常需要配合选项栏进行一定的选项设置。工具的选项大部分集中在选项栏中，单击工具箱中的工具时，选项栏中就会显示该工具的属性参数选项，不同工具的选项栏也不同，如图1-5所示。

图1-5

05 图像窗口是Photoshop中最主要的区域，主要是用来显示和编辑图像，图像窗口由标题栏、文档窗口、状态栏组成。打开一个文档后，Photoshop会自动创建一个标题栏。在标题栏中会显示这个文档的名称、格式、窗口缩放比例以及颜色模式等信息，单击标题栏中的 ✕ 按钮，可以关闭当前文档，如图1-6和图1-7所示。

图1-6

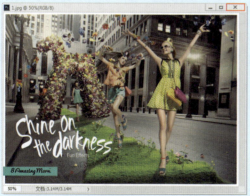

图1-7

06 文档窗口是显示打开图像的地方。状态栏位于工作界面的最底部，用来显示当前图像的信息。可显示的信息包括：当前文档的大小、文档尺寸、当前工具和窗口缩放比例等信息，单击状态栏中的三角形 ▶ 图标可以设置要显示的内容，如图1-8所示。

图1-8

07 默认状态下，在工作界面的右侧显示多个面板或面板的图标，面板的主要功能是用来配合图像的编辑、对操作进行控制以及设置参数等，如图1-9所示。如果想要打开某个面板，可以单击"窗口"菜单按钮，然后执行需要打开的面板命令，即可调出对应的面板，如图1-10所示。

图1-9

图1-10

> **提示** 使用不同的工作区
> 在Photoshop中提供了多种可以更换的工作区，不同的工作区，界面显示的面板不同。在"窗口>工作区"子菜单中可以切换不同的工作区。

实例002　打开已有的图像文档

文件路径	第1章\打开已有的图像文档
难易指数	★★☆☆☆
技术掌握	打开

扫码深度学习

操作思路

当需要处理一个已有的图片文档，或者要继续做之前没有做完的工作时，就需要在Photoshop中打开已有的文档。在本案例中就来学习如何打开文件。

案例效果

案例效果如图1-11所示。

图1-11

操作步骤

01 执行菜单"文件>打开"命令，弹出"打开"对话框。在"打开"对话框中首先需要定位到打开的文档所在位置，然后选择需要打开的文件，接着单击"打开"按钮，如图1-12所示。随即选中的文件就会在Photoshop中打开，如图1-13所示。

图1-12

图1-13

> **提示** 在Photoshop中能够打开的几种常见文件格式
> 在Photoshop中可以打开多种常见的图像格式文件，例如JPG、BMP、PNG、GIF、PSD等。

02 如果要继续做之前没有做完的工作时，或者需要对文件进行修改时，可以打开PSD格式的文件。执行菜单"文件>打开"命令，可以打开文档。还可以双击文件图标，如图1-14所示。随即可以打开该文档，如图1-15所示。

图1-14

图1-15

提示 打开文件的快捷方法

使用Ctrl+O组合键也可以弹出"打开"对话框。

如果要同时打开多个文档，可以在对话框中按住Ctrl键加选要打开的文档，然后单击"打开"按钮。

03 想要打开最近使用过的文件，可以执行菜单"文件>最近打开文档"命令，在其子菜单中可以显示最近使用过的10个文档，单击文档名即可将其在Photoshop中打开。

实例003 使用打开、置入、存储制作简约画册版面

文件路径	第1章\使用打开、置入、存储制作简约画册版面
难易指数	★★★★★
技术掌握	● 新建 ● 打开 ● 置入嵌入的智能对象 ● 缩放、旋转、移动 ● 存储、存储为 ● 打印 ● 撤销与还原撤销

扫码深度学习

操作思路

本案例讲解了制作一个作品的基本流程，练习了新建、打开、置入等基础操作。案例虽然简单，但涉及的知识点很多，这些操作很基础且在以后的制图操作中是很重要的。

案例效果

案例效果如图1-16所示。

图1-16

操作步骤

01 若要进行绘画就需要准备画纸，那么当用户想要制作一个设计作品时，在Photoshop中首先就需要创建一个新的、尺寸适合的文档，这时就需要使用到"新建"命令。执行菜单"文件>新建"命令，或按Ctrl+N组合键打开"新建文档"对话框，然后设置"宽度"为2480像素、"高度"为1851像素、"分辨率"为300像素/英寸，"颜色模式"设置为灰度。设置完成后单击"创建"按钮，如图1-17所示。文档就创建完成了，如图1-18所示。

图1-17

图1-18

02 接着执行菜单"文件>置入嵌入的智能对象"命令，在弹出的"置入嵌入对象"对话框中选择素材"1.jpg"，然后单击"置入"按钮，如图1-19所示。随即选中的素材会置入文档中，如图1-20所示。

图1-19

图1-20

03 此时置入的图片带有界定框，需要按Enter键确定操作，如图1-21所示。

图1-21

04 接着将素材"2.jpg"置入文档中，如图1-22所示。此时图像会有界定框。接着将光标定位在图片上，按住鼠标左键拖动将其移动到画面右侧位置，如图1-23所示。

图1-22

图1-23

05 调整完成后按Enter键确定操作，如图1-24所示。置入的素材将作为智能对象存在，而智能对象无法直接进行图像内容的编辑，如无法进行局部的删除，或者在该图层上绘制一些内容等操作。但是智能对象可以进行移动、旋转、自由变换的操作。如果想要将智能对象转换为普通图层，需要在"图层"面板中右击该图层，并执行"栅格化图层"命令，如图1-25所示。

图1-24

图1-25

提示 撤销与还原撤销

在操作过程中失误是在所难免的，如果出现了错误操作，使用菜单"编辑>后退一步"命令的Ctrl+Alt+Z组合键可以退回上一步操作的效果，连续使用该命令可以逐步撤销操作。默认情况下可以撤销20个步骤。

如果要取消还原的操作，可以使用菜单"编辑>前进一步"命令的Ctrl+Shift+Z组合键，连续使用可以逐步恢复被撤销的操作。

06 使用同样的方法置入另外的图像，并放置在合适的位置，效果如图1-26所示。

图1-26

07 作品制作完成后就需要保存，执行菜单"文件>存储"命令，或者使用Ctrl+S组合键，随即会弹出"另存为"对话框，在该对话框中选择合适的存储位置，然后在"文件名"下拉列表框中输入合适的文档名称，单击"保存类型"下拉按钮，在下拉列表中选择"*.PSD"格式，这个格式是Photoshop默认的存储格式，该格式可以保存Photoshop的全部图层以及其他特殊内容，所以存储了这种格式的文档后，方便以后对文档进行进一步编辑。设置完成后单击"保存"按钮，完成保存操作，如图1-27所示。接着在弹出的"Photoshop格式选项"提示框中单击"确定"按钮，如图1-28所示。

图1-27

图1-28

> **提示**　"存储"功能的小技巧
>
> 如果用户第一次进行存储,会弹出"另存为"对话框。此时如果不关闭文档,继续进行新的操作,然后执行菜单"文件>存储"命令,可以保留文档所做的更改,替换上一次保存的文档进行保存,并且此时不会弹出"另存为"对话框。

08 很多时候PSD格式的文档是无法进行预览的,也无法直接上传到网络。通常所有的文件都会存储为JPG格式用于预览。执行菜单"文件>存储为"命令或使用Shift+Ctrl+S组合键,随即会弹出"另存为"对话框,设置"保存类型"为"*.JPG",然后单击"保存"按钮,如图1-29所示。接着会弹出"JPEG选项"对话框,设置合适的图像品质,然后单击"确定"按钮,完成保存操作,如图1-30所示。

图1-29

图1-30

> **提示**　常用的图像格式
>
> 在Photoshop中,比较常用的图像格式如下：PNG格式是一种可以存储透明像素的图像格式。GIF格式是一种可以带有动画效果的图像格式,也是通常所说的制作"动图"时所用的格式。由于TIF格式具有可以保存分层信息,且图片质量无压缩的优点,常用于保存打印的文档。

09 如果制作完成的平面设计作品需要进行打印输出,则可以执行"文件>打印"命令,在弹出的"Photoshop打印设置"对话框中进行设置,设置完成后单击"完成"按钮进行打印,如图1-31所示。

图1-31

1.2 Photoshop的基本操作

在Photoshop中进行图像文档的操作时,经常需要将画面进行放大、缩小显示,以便于观察画面细节。作为一款制图软件,Photoshop有着独特的操作方式,本节主要学习图像文档的一些基本操作。

实例004	调整文档显示比例与显示区域
文件路径	第1章\调整文档显示比例与显示区域
难易指数	★☆☆☆☆
技术掌握	● 缩放工具 ● 抓手工具

操作思路

当用户需要将画面中的某个区域放大显示时,就需要使用(缩放工具)。当显示比例过大后,就会出现无法全部显示画面内容的情况,这时就需要使用(抓手工具)平移画面中的内容,方便在窗口中查看。

案例效果

案例对比效果如图1-32~图1-34所示。

图1-32

图1-33

图1-34

操作步骤

01 在Photoshop中，执行菜单"文件>打开"命令，将素材文件打开，如图1-35所示。

图1-35

02 选择工具箱中的 🔍（缩放工具），然后将光标移动至画面中，此时光标变为一个中心带有加号的"放大镜" 🔍 图标，如图1-36所示。然后在画面中单击即可放大图像，如图1-37所示。

图1-36

图1-37

03 如果要缩放显示比例，可以按住Alt键，此时光标会变为中心带有减号的"缩小" 🔍 图标，单击要缩小的区域的中心。每单击一次，视图便放大或缩小到上一个预设百分比，如图1-38所示。

图1-38

> **提示** 快速调整文档显示比例的方法
>
> 若要快速放大文档的显示比例，可以按住Alt键向上滚动鼠标中轮；若要快速缩小文档显示比例，可以按住Alt键向下滚动鼠标中轮。

04 当显示比例放大到一定程度后，窗口将无法全部显示画面，如果要查看被隐藏的区域，此时就需要平移画布。选择工具箱中的 ✋（抓手工具）或者按住空格键，当光标变为 ✋ 形状后，按住鼠标左键拖动即可进行画布的平移，如图1-39所示。移动到相应位置后释放鼠标，如图1-40所示。

图1-39

图1-40

> **提示** 设置多个文档的排列形式
>
> 用户有时需要在Photoshop中打开多个文档，这时设置合适的多文档显示方式就很重要了。执行菜单"窗口>排列"命令，在子菜单中可以选择一个合适的排列方式，如图1-41所示。

图1-41

实例005　使用图层进行操作

文件路径	第1章\使用图层进行操作
难易指数	★★★☆☆
技术掌握	● 新建图层　● 删除图层 ● 栅格化图层　● 复制图层 ● 选择图层　● 合并图层 ● 移动图层 ● 调整图层顺序

扫码深度学习

操作思路

在Photoshop中，图层是构成文档的基本单位，经常需要通过多个图层的层层叠叠才能制作完整的设计作品。图层的优势在于每一个图层中的对象都可以单独进行处理，既可以移动图层，也可以调整图层堆叠的顺序，而不会影响其他图层中的内容。本案例通过图层基本操作的练习来学习图层的基本知识。

案例效果

案例对比效果如图1-42和图1-43所示。

图1-42

图1-43

操作步骤

01 执行菜单"文件>打开"命令，打开人物素材。此时所打开的图片文件为背景图层，并且带有🔒图标，如图1-44所示。背景图层是一种稍微有些特殊的图层，无法进行移动或者部分像素的删除，有的命令也可能无法使用（如自由变换、操控变形等）。所以，如果想要对背景图层进行这些操作，需要按住Alt键双击背景图层，将其转换为普通图层，然后再进行编辑操作，如图1-45所示。

图1-44

图1-45

02 新建图层是一个很简单的操作，也是一个很好的操作习惯。新建图层可以对后期的修改、编辑提供很好的条件。在"图层"面板底部单击"创建新图层"按钮 🔲，即可在当前图层的上面新建一个图层，如图1-46所示。单击某一个图层即可选中该图层，选中图层后即可进行编辑操作，如填充颜色、绘制等操作。例如，本案例需要制作暗角效果，所以使用 ✏（画笔工具）在画面中四个角的位置进行绘制，效果如图1-47所示。

图1-46

图1-47

> **提示：取消选择图层**
>
> 在"图层"面板空白处单击鼠标左键，即可取消选择所有图层，如图1-48所示。

图1-48

03 每一次新建图层都会生成一个默认的图层名称，当文档中图层过多时可以通过重命名来区分图层。在图层名称上双击，此时图层名称会处于激活状态，如图1-49所示。接着输入新的图层名称，按Enter键确定操作，如图1-50所示。

图1-49

图1-50

04 接着执行菜单"文件>置入嵌入的智能对象"命令，将人物素材"2.jpg"置入文档中，然后适当调整其位置，按Enter键完成置入操作，如图1-51所示。此时置入的图层为智能图层，该图层带有 标志。智能图层也是一个特殊图层，不能进行变形、绘制、擦除像素等操作，如果要进行此类操作可以将其转换为普通图层。选择智能图层，然后右击，在弹出的快捷菜单中执行"栅格化图层"命令，即可将其转换为普通图层，如图1-52所示。

层，在本案例中需要将其向右移动，如图1-55所示。此时可以看到主体人物脸部被遮挡住了一部分，接下来可以使用 （橡皮擦工具）将其擦除，效果如图1-56所示。

图1-53

图1-54

图1-51

图1-55

图1-56

> **提示 移动并复制**
> 在使用移动工具移动图像时，按住Alt键拖曳图像，可以复制图层。当在图像中存在选区时按住Alt键并拖动选区中的内容，则会在该图层内部复制选中的部分。

07 因为第二个人物图层遮挡住了暗角效果，所以要调整暗角图层和人物图层的顺序，更改画面效果。选择"人物2"图层，按住鼠标左键向下拖动，拖动至"暗角"图层的下方，如图1-57所示。释放鼠标即可完成图层顺序的更改，此时画面效果也会发生改变，效果如图1-58所示。

图1-52

> **提示 栅格化图层**
> 栅格化图层内容是指将特殊图层转换为普通图层的过程（如文字图层、形状等）。选择需要栅格化的图层，然后执行"图层>栅格化"菜单下的子命令，或者在"图层"面板中选中该图层并右击，在弹出的快捷菜单中执行栅格化命令。

图1-57

图1-58

> **提示 使用菜单命令调整图层顺序**
> 选中要移动的图层，然后执行"图层>排列"菜单下的子命令，可以调整图层的排列顺序。

05 接着在"图层"面板中设置该图层的混合模式为"正片叠底"，如图1-53所示。此时画面产生了混合效果，如图1-54所示。

06 选择"人物2"图层，接着选择工具箱中的 （移动工具），按住鼠标左键拖动即可移动选中的图

08 想要复制某一个图层，在图层上右击，在弹出的快捷菜单中执行"复制图层"命令，如图1-59所示。接着在弹出的"复制图层"对话框中单击"确定"按钮，如图1-60所示。也可以使用Ctrl+J组合键进行图层的复制。

图1-59

图1-60

09 若有不需要的图层可以将其删除。选中图层,按住鼠标左键拖曳到"删除图层"按钮 🗑 上,即可以删除该图层,如图1-61所示。

图1-61

> **删除隐藏图层**
> 执行菜单"图层>删除图层>隐藏图层"命令,可以删除所有隐藏的图层。

10 想要将多个图层合并为一个图层,可以在"图层"面板中按住Ctrl键加选需要合并的图层,然后执行菜单"图层>合并图层"命令或按Ctrl+E组合键即可。

要点速查:认识"图层"面板

用户需要明白,在Photoshop中所有的画面内容都存在于图层中,所有操作也都是基于特定图层进行的。也就是说,想要针对某个对象操作,就必须对该对象所在图层进行操作;如果要对文档中的某个图层进行操作,就必须先在"图层"面板中选中该图层。执行菜单"窗口>图层"命令,打开"图层"面板。在这里,用户可以对图层进行新建、删除、选择、复制等操作,如图1-62所示。

图1-62

> 锁定:选中图层,单击"锁定透明像素"按钮 可以将编辑范围限制为只针对图层的不透明部分。单击"锁定图像像素"按钮 可以防止使用绘画工具修改图层的像素。单击"锁定位置"按钮 可以防止图层的像素被移动。单击"锁定全部"按钮 可以锁定透明像素、图像像素和位置,处于这种状态下的图层将不能进行任何操作。

> 正常 设置图层混合模式:用来设置当前图层的混合模式,使之与下面的图像产生混合。在下拉列表中有多种混合模式类型,不同的混合模式,与下面图层的混合效果不同。

> 不透明度:100% 设置图层不透明度:用来设置当前图层的不透明度。

> 填充:100% 设置填充不透明度:用来设置当前图层的填充不透明度。该选项与"不透明度"选项类似,但是不会影响图层样式效果。

> 👁 处于显示/隐藏状态的图层:当该图标显示为眼睛形状时表示当前图层处于可见状态,而处于空白状态时则处于不可见状态。单击该图标可以在显示与隐藏之间进行切换。

> 🔗 链接图层:选择多个图层,单击该按钮,所选的图层会被链接在一起。当链接好多个图层以后,图层名称的右侧就会显示出链接标志。被链接的图层可以在选中其中某一个图层的情况下进行共同移动或变换等操作。

> *fx* 添加图层样式:单击该按钮,在弹出的下拉菜单中选择一种样式,可以为当前图层添加一个图层样式。

> ⊙ 创建新的填充或调整图层:单击该按钮,在弹出的下拉菜单中选择相应的命令即可创建填充图层或调整图层。

> 📁 创建新组:单击该按钮,即可创建一个图层组。

> 📄 创建新图层:单击该按钮,即可在当前图层的上面新建一个图层。

> 🗑 删除图层:选中图层,单击"图层"面板底部的"删除图层"按钮,可以删除该图层。

实例006 对齐与分布图层制作整齐排列的挂画

文件路径	第1章\对齐与分布图层制作整齐排列的挂画
难易指数	★★☆☆☆
技术掌握	● 对齐与分布 ● 复制图层 ● 移动图层

扫码深度学习

操作思路

本案例主要使用对齐功能与分布功能,使复制的图层内容能够有序地分布在画面中。

案例效果

案例对比效果如图1-63和图1-64所示。

图1-63

图1-64

🎤 操作步骤

01 执行菜单"文件>打开"命令，或按Ctrl+O组合键，在弹出的"打开"对话框中选择素材"1.jpg"，单击"打开"按钮，效果如图1-65所示。

图1-65

02 接着执行菜单"文件>置入嵌入的智能对象"命令，在弹出的"置入嵌入对象"对话框中选择素材"2.png"，然后单击"置入"按钮，如图1-66所示。随即选中的素材会置入文档中，可以进行缩放、旋转的操作。首先将光标定位在右上角的控制点上，当光标变为↘形状后，按住Shift键的同时按住鼠标左键拖动进行等比缩小，如图1-67所示。

图1-66

03 接着可以按住鼠标左键并拖曳，将其移动到合适位置。调整完成后按Enter键确定变换操作，如图1-68所示。在"图层"面板中右击该图层，在弹出的快捷菜单中执行"栅格化图层"命令。

图1-67

图1-68

04 选择相框图层，使用Ctrl+J组合键进行复制，如图1-69所示。接着使用工具箱中的移动工具适当向右移动到合适位置，如图1-70所示。

图1-69

图1-70

05 继续复制一个相框，调整其合适位置，如图1-71所示。

图1-71

06 接着需要进行对齐操作。首先使用移动工具并按住Ctrl键单击加选图层，如图1-72所示。在使用移动工具的状态下，选项栏中有一排对齐按钮，单击相应的按钮即可进行对齐。在这里单击"垂直居中对齐"按钮，效果如图1-73所示。

图1-72

图1-73

07 此时相框虽然对齐了，但是每个相框之间的距离不是相等的。继续在移动工具的选项栏中单击"水平居中分布"按钮，效果如图1-74所示。

图1-74

第 2 章
Photoshop常用操作

 本章概述　在学习Photoshop的核心功能之前，首先了解一下图像的基本操作方法。在本章中，主要应用到一些基础的图像处理知识，如调整图像的尺寸、调整画布的尺寸、对图像进行旋转；除此之外，Photoshop中还包含多种图像变形、变换的命令，如自由变换、变换、操控变形、内容识别缩放等，通过这些命令的使用可以调整图层的形态。

 本章重点
- ◆ 熟练掌握图像尺寸的调整以及裁切功能
- ◆ 熟练掌握图像的自由变换操作

/ 佳 / 作 / 欣 / 赏 /

实例007　设置图像颜色模式

文件路径	第2章\设置图像颜色模式
难易指数	★☆☆☆☆
技术掌握	设置图像颜色模式

扫码深度学习

操作思路

"颜色模式"是指千千万万的颜色表现为数字形式的模型。简单来说，可以将图像的颜色模式理解为记录颜色的方式。在Photoshop中有多种颜色模式，针对不同的用途，需要为图像设置不同的颜色模式。本案例就来尝试为图像设置颜色模式。

操作步骤

01 执行菜单"文件>打开"命令，打开一张图像，在图像的名称栏上可以看到当前图像的颜色模式，如图2-1所示。执行菜单"图像>模式"命令，也可以看到当前图像的颜色模式处于被选中的状态。在此菜单中可以将当前的图像更改为其他颜色模式，如CMYK颜色模式、Lab颜色模式、位图模式、灰度模式、索引颜色模式、双色调模式和多通道模式，如图2-2所示。

图2-1　　　　　图2-2

02 虽然图像可以有多种颜色模式，但并不是所有的颜色模式都经常使用。通常情况下，制作用于显示在电子设备上的图像文档时使用RGB颜色模式，涉及需要印刷的产品时使用CMYK颜色模式。执行菜单"图像>模式>CMYK颜色"命令，即可将该图像转换为CMYK颜色模式，如图2-3所示。画面效果如图2-4所示。

图2-3　　　　　图2-4

要点速查：颜色模式

- **位图模式**：该模式使用黑色、白色两种颜色值中的一种来表示图像中的像素。将一幅彩色图像转换为位图模式时，需要先将其转换为灰度模式，删除像素中的色相和饱和度信息之后才能执行菜单"图像>模式>位图"命令，将其转换为位图模式。

- **灰度模式**：该模式是用单一色调来表现图像，将彩色图像转换为灰度模式后，会扔掉图像的颜色信息。

- **双色调模式**：该模式不是指由两种颜色构成图像的颜色模式，而是通过1~4种自定油墨创建的单色调、双色调、三色调和四色调的灰度图像。想要将图像转换为双色调模式，首先需要将图像转换为灰度模式。

- **索引颜色模式**：该模式是位图的一种编码方法，可以通过限制图像中的颜色总数来实现有损压缩。索引颜色模式的位图较其他模式的位图占用更少的空间，所以该模式位图广泛用于网络图形、游戏制作中，常见的格式有GIF、PNG-8等。

- **RGB颜色模式**：该模式是进行图像处理时最常用到的一种模式。RGB颜色模式是一种"加光"模式。RGB分别代表Red（红色）、Green（绿色）、Blue（蓝）。RGB颜色模式下的图像只有在发光体上才能显示出来，如显示器、电视等，该模式所包括的颜色信息（色域）有1670多万种，是一种真色彩颜色模式。

- **CMYK颜色模式**：该模式是一种印刷模式，也叫"减光"模式。该模式下的图像只有在印刷品上才可以观察到。CMY是3种印刷油墨名称的首字母，C代表Cyan（青色）、M代表Magenta（洋红）、Y代表Yellow（黄色），而K代表Black（黑色）。CMYK颜色模式包含的颜色总数比RGB颜色模式少很多，所以在显示器上观察到的图像要比印刷出来的图像亮丽一些。

- **Lab颜色模式**：该模式是由照度

（L）和有关色彩的a、b这3个要素组成，L表示Luminosity（照度），相当于亮度；a表示从红色到绿色的范围；b表示从黄色到蓝色的范围。

➤ 多通道模式：该模式图像在每个通道中都包含256个灰阶，对于特殊打印非常有用。将一张RGB颜色模式的图像转换为多通道模式的图像后，之前的红、绿、蓝3个通道将变成青色、洋红、黄色3个通道。多通道模式图像可以存储为PSD、PSB、EPS和RAW格式。

实例008　调整图像大小

文件路径	第2章\调整图像大小
难易指数	
技术掌握	图像大小

扫码深度学习

操作思路

文档创建完成后，还可以对文档的尺寸进行调整。"图像大小"命令可用于调整图像文档整体的长宽尺寸。本案例中使用到的素材尺寸较大，所以需要在"图像大小"对话框进行宽度、高度、分辨率的设置。在设置尺寸数值之前要注意单位是否统一。

案例效果

案例效果如图2-5所示。

图2-5

操作步骤

01 执行菜单"文件>打开"命令，或按Ctrl+O快捷键，在弹出的"打开"对话框中选择素材"1.jpg"，单击"打开"按钮，如图2-6所示。

图2-6

02 接下来调整图像的大小。执行菜单"图像>图像大小"命令，打开"图像大小"对话框，设置"宽度"为30厘米，此时"高度"随着"宽度"的更改自动变换相应的尺寸，"分辨率"为72像素/英寸，设置完成后单击"确定"按钮，如图2-7所示。完成此操作后，接下来图像的大小会相应缩小，如图2-8所示。

图2-7

图2-8

> **提示　约束长宽比**
> 启用"约束长宽比"按钮，可以在修改"宽度"或"高度"数值时保持图像原始比例。单击对话框右上角的按钮，在弹出的下拉菜单中启用"缩放样式"命令后，对图像大小进行调整时，其原有的样式会按照比例进行缩放。单击"重新采样"选项右侧的倒三角按钮，在下拉列表中可以选择重新取样的方式。

实例009　设置画布大小

文件路径	第2章\设置画布大小
难易指数	
技术掌握	画布大小

扫码深度学习

操作思路

使用"画布大小"命令可以增大或缩小可编辑的画面范围。需要注意的是，"画布"指的是整个可以绘制的区域而非部分图像区域。本案例中利用画布大小更改文档的尺寸。

案例效果

案例效果如图2-9所示。

图2-9

操作步骤

01 执行菜单"文件>打开"命令，或按Ctrl+O快捷键，在弹出的"打开"对话框中选择素材"1.jpg"，单击"打开"按钮，如图2-10所示。接着执行菜单"图像>画布大小"命令，弹出"画布大小"对话框，如图2-11所示。

图2-10

图2-11

02 若增大画布大小，原始图像内容的大小不会发生变化，增加的是画布大小在图像周围的编辑空间，如图2-12所示。如果减小画布大小，图像则会被裁切掉一部分，此时效果如图2-13所示。

图2-12

图2-13

要点速查："画布大小"的选项

- **新建大小**：在"宽度"和"高度"选项中设置修改后的画布尺寸。
- **相对**：勾选该复选框后，"宽度"和"高度"数值将代表实际增加或减少的区域的大小，而不再代表整个文档的大小。输入正值就表示增加画布；输入负值就表示减小画布。
- **定位**：主要用来设置当前图像在新画布上的位置。
- **画布扩展颜色**：当新建大小大于原始文档尺寸时，在此处可以设置扩展区域的填充颜色。

实例010　旋转图像

文件路径	第2章\旋转图像
难易指数	★★☆☆☆
技术掌握	旋转图像

扫码深度学习

操作思路

执行菜单"图像>图像旋转"下的子命令可以使图像旋转特定角度或进行翻转。例如，新建文档时，新建一个"国际标准纸张"A4大小的文档，这时文档为纵向的。如果想将其更改为横向的，那么此时就可以进行画布的旋转。本案例作为纵向图，视觉效果不佳，所以利用"图像旋转"命令将其转换为横向。

案例效果

案例对比效果如图2-14和图2-15所示。

图2-14

图2-15

操作步骤

01 打开选择需要旋转的图片，如图2-16所示。接着执行菜单"图像>图像旋转"命令，可以看到在"图像旋转"命令下提供了6种旋转画布的命令，如图2-17所示。

图2-16

图2-17

02 接下来执行"逆时针90度"命令，此时视觉效果最佳，画面为横向，如图2-18所示。

图2-18

旋转任意角度

执行菜单"图像>图像旋转>任意角度"命令可以对图像进行任意角度的旋转，在弹出的"旋转画布"对话框中输入要旋转的角度，单击"确定"按钮，即可完成相应角度的旋转，如图2-19所示。旋转效果如图2-20所示。

图2-19

图2-20

实例011　自由变换制作立体书籍

文件路径	第2章\自由变换制作立体书籍
难易指数	★★☆☆☆
技术掌握	自由变换

扫码深度学习

操作思路

"自由变换"命令可对所选图层或选区中的内容进行缩放、旋转、斜切、扭曲、透视、变形等操作。本案例利用自由变换中的"扭曲"命令为书籍添加封面，呈现立体书效果。

案例效果

案例效果如图2-21所示。

图2-21

操作步骤

01 执行菜单"文件>打开"命令，在弹出的"打开"对话框中找到素材位置，选择素材"1.jpg"，单击"打开"按钮，如图2-22所示。接着打开素材图像，如图2-23所示。

图2-22

图2-23

02 执行菜单"文件>置入嵌入的智能对象"命令，置入素材"2.jpg"，如图2-24所示。接着按Enter键完成置入操作，如图2-25所示。

图2-24

图2-25

03 选择该图层，右击，在弹出的快捷菜单中执行"栅格化图层"命令，即可将智能图层转换为普通图层，如图2-26所示。

图2-26

04 为了更好地进行变形，可以降低该图层的不透明度。选择该图层，设置该图层的"不透明度"为20%，如图2-27所示。效果如图2-28所示。

图2-27

图2-28

05 接着执行菜单"编辑>自由变换"命令，调出定界框，在画面中右击，在弹出的快捷菜单中执行"扭曲"命令。接着将光标移动至右上角的控制点上，按住鼠标左键将控制点拖曳至封面右上角处，如图2-29所示。继续将剩余3个控制点拖曳至相应位置，如图2-30所示。

图2-29

图2-30

06 调整完成后按Enter键完成变换操作，效果如图2-31所示。接着将图层的"不透明度"设置为100%，如图2-32所示。

图2-31

图2-32

07 此时的画面最终效果如图2-33所示。

图2-33

实例012　自由变换制作UI设计方案效果图

文件路径	第2章\自由变换制作UI设计方案效果图
难易指数	★★★☆☆
技术掌握	自由变换

扫码深度学习

操作思路

本案例通过将UI设计稿置入并栅格化，然后对其进行自由变换，将UI设计稿放置在手机相应的位置上。由于UI设计稿右下角遮挡住了手指，所以最后需要应用橡皮擦工具擦除多余部分。

案例效果

案例效果如图2-34所示。

图2-34

操作步骤

01 执行菜单"文件>打开"命令，或按Ctrl+O快捷键，在弹出的"打开"对话框中选择素材"1.jpg"，单击"打开"按钮，如图2-35所示。效果如图2-36所示。

图2-35

图2-36

02 执行菜单"文件>置入嵌入的智能对象"命令，在弹出的"置入嵌入对象"对话框中选择素材"2.png"，单击"置入"按钮，如图2-37所示。画面效果如图2-38所示。

图2-37

图2-38

03 按Enter键完成置入，选择"2"图层，在该图层上右击，在弹出的快捷菜单中执行"栅格化图层"命令，将该图层栅格化为普通图层，如图2-39所示。

图2-39

04 按Ctrl+T快捷键，调出自由变换界定框，将光标定位到界定框的一角处，按住Shift键向内拖动，等比例缩小图像，并将其摆放在手机界面的位置，如图2-40所示。接着在图像上右击，在弹出的快捷菜单中执行"扭曲"命令，如图2-41所示。

图2-40

图2-41

05 将光标定位到右上角控制点处，按住鼠标左键并拖动到手机屏幕右上角点的位置，如图2-42所示。同样的方法对其他三个控制点的位置进行拖动，如图2-43所示。此时可以看到素材与手机产生相同的透视感，按Enter键或单击选项栏中的"提交变换"按钮✓，完成变换操作，如图2-44所示。

图2-42

图2-43

图2-44

06 由于UI设计稿右下角遮挡住了手指，所以需要单击工具箱中的橡皮擦工具，设置合适的大小，硬度设置为80%，在右下角处按住鼠标左键并拖动，擦除多余部分，如图2-45所示。最终效果如图2-46所示。

图2-45

图2-46

> **提示 擦除画面局部**
>
> 想要隐藏图层的部分内容，使用橡皮擦工具进行擦除是一种破坏性操作，会对原图层的像素进行删除。如果使用"图层蒙版"则可以隐藏像素，而避免像素的丢失。"图层蒙版"部分的知识将在后面进行讲解。

实例013　自由变换制作变形的页面

文件路径	第2章\自由变换制作变形的页面
难易指数	★★★★★
技术掌握	● 自由变换 ● 图层样式 ● 画笔工具

扫码深度学习

操作思路

"自由变换"命令功能强大，在"变换"命令下包含多个子命令。本案例使用"变形"命令将图片制作成书的形状，并配合"图层样式"命令为书添加阴影。

案例效果

案例效果如图2-47所示。

图2-47

操作步骤

01 执行菜单"文件>打开"命令，或按Ctrl+O快捷键，在弹出的"打开"对话框中选择素材"1.jpg"，单击"打开"按钮，如图2-48所示。

图2-48

02 接下来执行菜单"文件>置入嵌入的智能对象"命令，置入素材"2.jpg"，如图2-49所示。调整合适的大小，接着按Enter键完成置入操作，如图2-50所示。

图2-49

图2-50

03 接下来选择该图层，右击，在弹出的快捷菜单中执行"栅格化图层"命令，即可将智能图层转换为普通图层，如图2-51所示。

图2-51

04 接下来进行自由变换，使书呈现立体效果。执行菜单"编辑>自由变换"命令，在画面中右击，在弹出的快捷菜单中执行"变形"命令，如图2-52所示。接着将光标移动至控制点上，分别按住鼠标左键进行拖动，调整界定框形态，如图2-53所示。调整完成后，按Enter键完成操作。

图2-52

图2-53

05 制作书的厚度。使用Ctrl+J快捷键复制该图层，并将该图层置于原图层下方，接着按住Ctrl键单击该图层面板前的缩览图，此时图片出现选区，如图2-54所示。

图2-54

06 将前景色设置为浅灰色，使用前景色（填充快捷键为Alt+Delete）进行填充。填充完成后，使用Ctrl+D快捷键取消选区。然后使用Ctrl+T快捷键进行自由变换，此时画面出现界定框，接着右键单击画面，执行"变形"操作。沿书左侧边缘进行拖曳，展现出书的厚度，如图2-55所示。

图2-55

07 接着执行菜单"文件>置入嵌入的智能对象"命令，置入素材"3.jpg"，调整适当大小后，按Enter键完成置入操作。然后按上述方法进行自由变换，调整图片形状，如图2-56所示。同样为其添加厚度，此时画面效果如图2-57所示。

图2-56

图2-57

08 接着为左侧变形书籍营造阴影效果。将左侧书的两个图层选中，使用Ctrl+E快捷键合并为一个图层。选中该图层，执行菜单"图层>图层样式>阴影"命令，在弹出的"图层样式"对话框中设置"混合模式"为"正片叠底"，"不透明度"为19%，"角度"为-85度，"距离"为77像素，"大小"为62像素，如图2-58所示。设置完成后，单击"确定"按钮。此时效果如图2-59所示。

图2-58

图2-59

09 同样的方法继续置入图片，使用自由变换中的"变形"命令，改变图片形状和厚度并为其添加阴影效果，然后在"图层"面板中调整图层的先后顺序，效果如图2-60和图2-61所示。

图2-60

图2-61

10 接下来制作书籍底部阴影。首先将所有书籍图层隐藏。在背景图层上方新建图层，然后选择工具箱中的画笔工具，在选项栏中设置"画笔大小"为40、"不透明度"为30%，接着将光标移到画面中合适的位置进行涂抹，如图2-62所示。涂抹完成后，效果如图2-63所示。

图2-62

图2-63

11 此时将其他图层显示出来，可以看出此时的画面具有厚重感，效果如图2-64所示。

图2-64

12 最后执行菜单"文件>置入嵌入的智能对象"命令，置入素材"11.png"，调整合适的大小后，接着按Enter键完成置入操作。接着执行菜单"图层>栅格化"命令，最终效果如图2-65所示。

图2-65

要点速查：自由变换

01 选中需要变换的图层，执行菜单"编辑>自由变换"命令（快捷键为Ctrl+T），此时对象四周出现了界定框，四角处以及界定框四边的中间都有控制点，如图2-66所示。将光标放在控制点上，按住鼠标左键拖曳控制框即可进行缩放，如图2-67所示。将光标移动至4个角点处的任意一个控制点上，当光标变为弧形的双箭头后，按住鼠标左键并拖动光标即可以任意角度旋转图像，如图2-68所示。

图2-66

图2-67

图2-68

02 在有界定框的状态下，单击鼠标右键可以看到更多的变换方式，如图2-69所示。执行"斜切"命令，然后拖曳控制点可以使图像倾斜，如图2-70所示。

图2-69

图2-70

03 若执行"扭曲"命令，可以任意调整控制点的位置，如图2-71所示。若执行"透视"命令，拖曳控制点可以在水平或垂直方向上对图像应用透视，如图2-72所示。

图2-71

图2-72

04 若执行"变形"命令,将会出现网格状的控制框,拖曳控制点即可进行自由扭曲,如图2-73所示。还可以在工具选项栏中选择一种形状来确定图像变形的方式,如图2-74所示。

图2-73

图2-74

05 在自由变换状态下右击,还可以看到另外5个命令,即旋转180度、旋转90度(顺时针)、旋转90度(逆时针)、水平翻转和垂直翻转,执行相应的命令可以进行旋转操作。图2-75和图2-76所示为顺时针旋转90度和垂直翻转的效果。

图2-75

图2-76

实例014 复制并变换制作背景图案

文件路径	第2章\复制并变换制作背景图案
难易指数	★★★★☆
技术掌握	● 复制并变换 ● 自由变换

扫码深度学习

操作思路

本案例主要通过先进行一次自由变换操作,记录下变换规律后,使用复制并变换操作,制作出环绕一周排列的对象,呈现出规则的背景图案。

案例效果

案例效果如图2-77所示。

图2-77

操作步骤

01 执行菜单"文件>打开"命令,在弹出的"打开"对话框中选择素材"1.jpg",单击"打开"按钮,如图2-78所示。

图2-78

02 接着执行菜单"文件>置入嵌入的智能对象"命令,置入素材"2.png",如图2-79所示。接着按Enter键完成置入操作。然后执行菜单"图层>栅格化>智能对象"命令,将其转化为普通图层,如图2-80所示。

图2-79

图2-80

03 使用Ctrl+J快捷键复制该图层,如图2-81所示。接下来进行一次自由变换操作,设定变换规律。使用Ctrl+T快捷键进行自由变换。此时形状周围出现界定框,接着将界定框中心位置的控制点移至左下方控制点处,如图2-82所示。

图2-81

图2-82

04 接下来在工具选项栏中设置旋转角度为30.00度，此时画面中心的形状发生旋转变化，如图2-83所示。然后按Enter键完成此操作。多次使用Ctrl+Shift+Alt+T快捷键进行复制并重复上一次变换操作，此时树叶图片将会围绕中心点进行复制变换，效果如图2-84所示。

图2-83

图2-84

05 最后执行菜单"文件>置入嵌入的智能对象"命令，置入素材"3.png"。接着按Enter键完成置入操作。然后执行菜单"图像>栅格化>智能对象"命令，最终效果如图2-85所示。

图2-85

实例015　内容识别缩放制作方形照片

文件路径	第2章\内容识别缩放制作方形照片
难易指数	★★★☆☆
技术掌握	● 内容识别缩放 ● 钢笔工具 ● 通道

操作思路

使用"内容识别缩放"命令对画面进行缩放，可以自动识别画面中的主体物，在缩放时尽可能保持主体物不变，通过压缩或放大背景部分来改变画面整体大小。本案例为竖构图图片，要将其变为方形构图，首先使用钢笔工具绘制人物路径建立选区，接着建立Alpha 1通道，使该通道中的内容受"保护"，防止在"内容识别"拖曳时将人物变形。接着再使用"内容识别缩放"命令进行变换操作。

案例效果

案例对比效果如图2-86和图2-87所示。

图2-86

图2-87

操作步骤

01 执行菜单"文件>打开"命令，打开素材"1.jpg"，如图2-88所示。双击背景图层，将其转换为普通图层，如图2-89所示。

图2-88

图2-89

02 接下来加长背景画布的宽度。执行菜单"图像>画布大小"命令，在弹出的"画布大小"对话框中，设置"宽度"为42.33厘米，设置完成后单击"确定"按钮，如图2-90所示。此时画面效果如图2-91所示。

图2-90

图2-91

03 选择工具箱中的 ✥（移动工具），然后将图片拖曳到画面左侧，与左侧画布边缘对齐，如图2-92所示。

图2-92

04 此时如果直接使用"内容识别缩放"命令，会造成人物变形。所以先选择工具箱中的钢笔工具，在画面中围绕人物多次单击，建立锚点，如图2-93所示。接着沿人物及钢琴进行路径绘制，如图2-94所示。

图2-93

图2-94

05 使用Ctrl+Enter快捷键将路径转换为选区，如图2-95所示。接下来单击"通道"面板底部的"将选区储存为通道按钮 ▢"，得到一个Alpha 1通道，此时通道的黑白关系如图2-96所示。

图2-95

图2-96

06 接下来执行菜单"编辑>内容识别缩放"命令，此时画面中出现界定框，在工具选项栏中将"保护"设置为Alpha 1，如图2-97所示。

图2-97

07 接着按住界定框右侧中间的控制点，将其向右侧拖曳，如图2-98所示。完成后按Enter键确定，最终效

果如图2-99所示。

图2-98

图2-99

> **提示** "内容识别比例"的保护功能
>
> "内容识别比例"允许在调整大小的过程中使用Alpha通道来保护内容。可以在"通道"面板中创建一个用于"保护"特定内容的Alpha通道（需要保护的内容为白色，其他区域为黑色）。然后在工具选项栏的"保护"下拉列表中选择该通道即可。
>
> 单击工具选项栏中的"保护肤色"按钮，在缩放图像时可以保护人物的肤色区域，避免人物的变形。

实例016　操控变形制作扭曲灯塔

文件路径	第2章\操控变形制作扭曲灯塔
难易指数	★★★★★
技术掌握	操控变形

扫码深度学习

操作思路

"操控变形"可以对图形的形态进行调整，例如，改变人物和动物的动作、改变图形的外形。本案例就使用到该功能将灯塔形态进行调整。

案例效果

案例对比效果如图2-100和图2-101所示。

图2-100　　　　　　　　　图2-101

操作步骤

01 执行菜单"文件>打开"命令，打开素材"1.psd"，如图2-102所示。选择需要变形的图层，执行菜单"编辑>操控变形"命令，图像上将会布满网格。在图像上单击鼠标左键可以添加用于控制图像变形的"图钉"（也就是控制点），如图2-103所示。

图2-102　　　　　　　　　图2-103

02 按住鼠标左键并拖曳控制点即可调整图像，如图2-104所示。调整完成后按Enter键确认调整，效果如图2-105所示。

图2-104　　　　　　　　　图2-105

> **提示** 在图像上添加或删除图钉
>
> 执行菜单"编辑>操控变形"命令后，光标会变成形状，在图像上单击即可在单击处添加图钉。如果要删除图钉，可以选择该图钉，然后按Delete键，或者按住Alt键单击要删除的图钉；如果要删除所有的图钉，可以在网格上右击，在弹出的快捷菜单中选择"移去所有图钉"命令。

实例017　自动对齐制作宽幅风景照

文件路径	第2章\自动对齐制作宽幅风景照
难易指数	★★★☆☆
技术掌握	自动对齐

扫码深度学习

操作思路

当我们想要拍摄一幅全景图时，往往会限于设备，无法一次性拍摄出完整的全景照片。但仍然能够利用Photoshop对分开拍摄的多幅照片进行编辑，来得到全景图。

案例效果

案例效果如图2-106所示。

图2-106

操作步骤

01 执行菜单"文件>新建"命令，在弹出的"新建文档"对话框中新建一张"宽度"为1928像素、"高度"均为856像素、"分辨率"为96像素/英寸的纸张，单击"创建"按钮。新建纸张如图2-107所示。接着单击"图层"面板中背景图层的"锁定"按钮，将其解锁。然后将"背景"图层隐藏。

图2-107

02 执行菜单"文件>置入嵌入的智能对象"命令，置入素材"1.jpg"，如图2-108所示。调整至合适大小后，按Enter键完成置入，然后执行菜单"图层>栅格化>智能对象"命令，将该图层转换为普通图层。此时画面如图2-109所示。

图2-108

图2-109

03 继续执行菜单"文件>置入嵌入的智能对象"命令，分别置入素材"2.jpg""3.jpg""4.jpg"，调整合适大小并按同样的方法进行栅格化，如图2-110所示。

图2-110

04 接着按住Ctrl键依次加选这几个图层，然后执行菜单"编辑>自动对齐图层"命令，弹出"自动对齐图层"对话框，选中"自动"单选按钮，然后单击"确定"按钮，如图2-111所示。稍等片刻即可完成对齐，此时画面效果如图2-112所示。

图2-111

图2-112

05 继续按住Ctrl键依次加选这几个图层，按Ctrl+T快捷键进行自由变换，然后将光标放在界定框一角处，按住Shift键向外拖曳，将其放大，此时画面效果如图2-113所示。

图2-113

06 对齐完成后可以发现照片上部边缘有空白的像素。接下来选择矩形选框工具，针对图片上方绘制一个矩形选区，如图2-114所示。新建一个图层，将前景色设置为白色，使用前景色填充（快捷键为Alt+Delete）进行填充，然后使用Ctrl+D快捷键取消选区，画面最终效果如图2-115所示。

图2-114

图2-115

实例018　自动混合命令融合两张图像

文件路径	第2章\自动混合命令融合两张图像
难易指数	★★☆☆☆
技术掌握	自动混合

扫码深度学习

操作思路

"自动混合图层"对话框中的"堆叠图像"方式可以将两张对焦不同的图片进行混合,得到清晰画面。使用该功能时所混合的图片尺寸必须相同。在本案例中,使用"自动混合图层"命令可以将两张图片混合在一起,呈现出清晰画面效果。

案例效果

案例效果如图2-116所示。

图2-116

操作步骤

01 执行菜单"文件>打开"命令,或按Ctrl+O快捷键,在弹出的"打开"对话框中选择远景清晰近景模糊的素材"1.jpg",单击"打开"按钮,如图2-117所示。接着执行菜单"文件>置入嵌入的智能对象"命令,置入近景清晰远景模糊的素材"2.jpg",如图2-118所示。按Enter键完成置入,然后执行菜单"图层>栅格化>智能对象"命令,将该图层转换为普通图层。

图2-117

图2-118

02 单击"图层"面板中背景图层的"锁定"按钮,将其解锁。然后按住Ctrl键选择这两个图层,执行菜单"编辑>自动混合图层"命令,弹出"自动混合图层"对话框,选中"堆叠图像"单选按钮,如图2-119所示。此时两个图层即可自动进行混合,得到一个单独的图层,"图层"面板如图2-120所示。

图2-119　　　　图2-120

03 此时画面中模糊的地方变得清晰了,画面最终效果如图2-121所示。

图2-121

实例019 裁剪调整构图

文件路径	第2章\裁剪调整构图
难易指数	★★☆☆☆
技术掌握	裁剪工具

扫码深度学习

操作思路

使用 ⌐(裁剪工具)可以裁剪画面多余的部分,并重新定义画布的大小。利用裁剪工具可以快速调整画面构图,使画面重点更加突出。

案例效果

案例对比效果如图2-122和图2-123所示。

图2-122

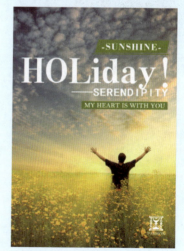

图2-123

操作步骤

01 打开一张图片,如图2-124所示。可以看到当前画面中的人物较小,画面较为空旷。所以可以通过裁剪工具将多余的内容裁剪,使照片中的人物显得更加突出。

图2-124

02 选择工具箱中的 ![] （裁剪工具），然后在画面左右两侧拖曳进行绘制，使人物位于右下角处的黄金分割点上，如图2-125所示。

图2-125

03 绘制完成后，若裁切框位置不合理，可以将光标移动至裁切框内，光标变为 ▶ 形状，拖曳即可移动裁切框的位置，如图2-126所示。

图2-126

04 裁切框绘制完成后也可以调整大小，调整的方式和调整界定框的方式一样。将光标放置在控制点处按住鼠标左键并拖曳即可调整裁切框的大小。在裁切时可以看到裁切框上有两条分割线，这两条线是辅助构图的。我们可以利用三分法的原则进行构图，将人像部分放置在交点的位置，如图2-127所示。调整完成后，按Enter键即可确定裁切操作，效果如图2-128所示。

图2-127

图2-128

05 接着执行菜单"文件>置入嵌入的智能对象"命令，置入素材"2.png"，如图2-129所示。接着按Enter键完成置入操作。然后执行菜单"图层>栅格化>智能对象"命令，画面最终效果如图2-130所示。

图2-129

图2-130

> **提示** 裁剪工具
> 单击工具箱中的裁剪工具，在工具选项栏中会显示其相关选项。
> ➤ ![清除]清除：单击该按钮即可清除宽度、高度和分辨率值。
> ➤ ![拉直]拉直：单击该按钮可以通过在图像上画一条直线来拉直图像。

实例020　拉直地平线

文件路径	第2章\拉直地平线
难易指数	★★☆☆☆
技术掌握	裁剪工具

扫码深度学习

操作思路

![] （裁剪工具）不仅用于裁剪图像，还可将倾斜的图片拉直，呈现出水平的视觉感。本案例使用裁剪工具在字母下方沿着字母的倾斜角度拖曳，释放鼠标后画面自动形成水平效果。

案例效果

案例对比效果如图2-131和图2-132所示。

图2-131

图2-132

常用于去除图像中的透视感，或者在带有透视感的图像中提取局部，也可以为图像添加透视感。

案例效果

案例对比效果如图2-137和图2-138所示。

操作步骤

01 执行菜单"文件>打开"命令，或按Ctrl+O快捷键，在弹出的"打开"对话框中选择素材"1.jpg"，单击"打开"按钮，如图2-133所示。

02 可以看出字母图片中的地平线较倾斜，所以我们可以使用 ☒（裁剪工具）去除画面中的倾斜感。选择工具箱中的裁剪工具，在工具选项栏中单击"拉直"按钮，然后将光标移至字母左下方，按住鼠标左键建立控制点，然后沿倾斜字母由左向右进行拖曳拉直，如图2-134所示。

图2-133

图2-134

03 释放鼠标后画面自动呈现水平效果，如图2-135所示。接着按Enter键确定该操作。画面最终效果如图2-136所示。

图2-137

图2-138

操作步骤

01 执行菜单"文件>打开"命令，或按Ctrl+O快捷键，在弹出的"打开"对话框中选择素材"1.jpg"，单击"打开"按钮，如图2-139所示。

图2-135

图2-136

实例021　透视裁剪广告图

文件路径	第2章\透视裁剪广告图
难易指数	★★★★★
技术掌握	透视裁剪工具

图2-139

02 可以看出该广告牌具有透视感，想要去除这种透视感，可以使用 ☒（透视裁剪工具）。选择工具箱中的透视裁剪工具，接着在广告牌左上角建立控制点，然后将光标移动至右上角处并单击鼠标左键，如图2-140所示。继续依次在右下角处单击和左下角处单击，完成裁剪框的绘制，如图2-141所示。

操作思路

☒（透视裁剪工具）可以在对图像进行裁剪的同时调整图像的透视效果，

图2-140

图2-141

03 接着双击画布完成裁剪,此时广告牌的透视效果被去除,并且裁剪框外的内容也被删除掉,最终效果如图2-142所示。

图2-142

实例022　去掉多余像素

文件路径	第2章\去掉多余像素
难易指数	★★★★★
技术掌握	"裁切"命令

扫码深度学习

操作思路

Photoshop中的"裁切"命令可以基于像素的颜色来裁剪图像。在本案例中,画面中的人物占比较小,所以需要使用"裁切"命令将图片中大面积的留白区域删除,突出主体。

案例效果

案例对比效果如图2-143和图2-144所示。

图2-143

图2-144

操作步骤

01 执行菜单"文件>打开"命令,或按Ctrl+O快捷键,在弹出的"打开"对话框中选择素材"1.jpg",单击"打开"按钮,如图2-145所示。

图2-145

02 接着执行菜单"图像>裁切"命令,弹出"裁切"对话框,选中"左上角像素颜色"单选按钮,单击"确定"按钮完成裁切,如图2-146所示。此时与画面左上角颜色相同的区域被删除掉了,画面中主体人物更加突出,效果如图2-147所示。

图2-146

图2-147

第3章

选区与抠图

本章概述　"选区"是指在图像中规划出的一个区域，区域边界以内的部分为被选中的部分，边界以外的部分为未被选中的部分。在Photoshop进行图像编辑处理操作时，会直接对选区以内的部分进行，而不会影响到选区以外。除此之外，在图像中创建了合适的选区后，还可以将选区中的部分单独提取出来（可以将选区中的部分复制为独立图层，也可以选中背景部分并删除，这样就完成了抠图的操作）。而进行平面作品设计的过程中，经常需要从图片中提取部分元素，所以选区与抠图技术是必不可少的。将多个原本不属于同一图像中的元素结合到一起，从而产生新的画面的这种操作通常被称为"合成"。想要使画面中出现多个来自其他图片中的元素，就需要使用到选区与抠图技术。以上这些内容就构成了从"选区"到"抠图"再到"合成"的一系列经常配合使用的技术，也就是本章将要讲解的重点。

本章重点
- 选框工具、套索工具的使用方法
- 磁性套索工具、魔棒工具、快速选择工具的使用方法
- 图层蒙版与剪贴蒙版的使用方法

/ 佳 / 作 / 欣 / 赏 /

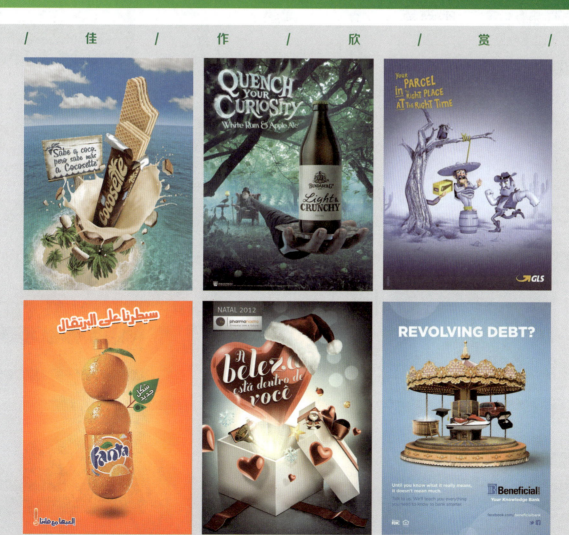

3.1 绘制简单的选区

Photoshop包含很多种用于制作选区的工具，例如工具箱的"选框工具组"中就包含4种选区工具，即矩形选框工具、椭圆选框工具、单行选框工具、单列选框工具。在"套索工具组"中也包含了3种选区制作工具，即套索工具、多边形套索工具、磁性套索工具。除了这些工具外，使用快速蒙版工具和文字蒙版工具也可以创建简单的选区。

实例023 使用矩形选区为照片添加可爱相框

文件路径	第3章\使用矩形选区为照片添加可爱相框
难易指数	★★☆☆☆
技术掌握	矩形选框工具

扫码深度学习

操作思路

当我们想要对画面中某个方形区域进行填充或者单独调整时，就需要绘制该区域的选区。想要绘制一个长方形选区或者正方形选区时，可以使用矩形选框工具。本案例主要使用矩形选框工具来制作可爱的相框。

案例效果

案例效果如图3-1所示。

图3-1

操作步骤

01 执行菜单"文件>打开"命令，打开相框素材"1.jpg"，如图3-2所示。

图3-2

02 执行菜单"文件>置入嵌入的智能对象"命令，置入素材"2.jpg"，如图3-3所示。按住Shift+Alt快捷键并将光标移到图片左上角控制点处向上拖动，进行等比例放大，如图3-4所示。

图3-3

图3-4

03 此时将图片调整至合适位置，按Enter键确定置入此图片。然后在该图层上右击，在弹出的快捷菜单中执行"栅格化图层"命令，将其转换为普通图层，如图3-5所示。

图3-5

04 接下来选择"图层"面板中的人像图层，并将其"不透明度"设置为50%，如图3-6所示。此时画面中人像呈半透明状态，背景图像将显示出来，如图3-7所示。

图3-6

图3-7

05 选择工具箱中的 （矩形选框工具），沿背景相框内部边缘拖动鼠标，绘制矩形选区，如图3-8所示。接着在"图层"面板中将"不透明度"恢复至100%，此时画面如图3-9所示。

图3-8

图3-9

06 使用Ctrl+J快捷键将选区内图片复制，得到一个新的图层。此时隐藏原始人像图层，如图3-10所示。该相框照片的最终画面效果如图3-11所示。

图3-10

图3-11

要点速查：矩形选框工具的选项

矩形选框工具选项栏如图3-12所示。

图3-12

- 羽化：主要用来设置选区边缘的虚化程度。羽化值越大，虚化范围越宽；羽化值越小，虚化范围越窄。
- 消除锯齿：可以消除选区锯齿现象。在使用椭圆选框工具、套索工具、多边形套索工具时，"消除锯齿"选项才可用。
- 样式：用来设置选区的创建方法。当选择"正常"选项时，可以创建任意大小的选区；当选择"固定比例"选项时，可以在右侧的"宽度"和"高度"文本框中输入数值，以创建固定比例的选区；当选择"固定大小"选项时，可以在右侧的"宽度"和"高度"文本框中输入数值，然后单击鼠标左键即可创建一个固定大小的选区。
- 调整边缘：单击该按钮可以打开"调整边缘"对话框，在该对话框中可以对选区进行平滑、羽化等处理。

实例024　使用选区工具制作极简风格图标

文件路径	第3章\使用选区工具制作极简风格图标
难易指数	★★★☆☆
技术掌握	● 圆角矩形工具　● 多边形套索工具 ● 矩形选框工具　● 填充前景色 ● 椭圆选框工具

操作思路

本案例首先使用矩形选框工具制作出图标轮廓并进行填色，然后运用椭圆选框工具搭配多边形套索工具制作内部图形，最终完成图标绘制。

案例效果

案例效果如图3-13所示。

图3-13

操作步骤

01 执行菜单"文件>新建"命令，在"新建文档"对话框中设置"宽度"为1600像素、"高度"为1400像素、"分辨率"为72像素/英寸、设置"颜色模式"为"RGB颜色"，设置"背景内容"为"白色"，如图3-14所示。

图3-14

02 新建一个图层，选择工具箱中的圆角矩形工具，在工具选项栏中设置绘制模式为"路径"，"半径"为40像素，在画面中按住鼠标左键并拖曳绘制圆角矩形路径，如图3-15所示。使用Ctrl+Enter快捷键将路径转换为选区，如图3-16所示。

图3-15

图3-16

03 接着在工具箱中设置前景色为黑色，使用Alt+Delete快捷键为选区填充前景色颜色，如图3-17所示。在"图层"面板中设置"不透明度"为10%，如图3-18所示。

04 效果如图3-19所示。同样的方法，制作另一个圆角矩形，填充为浅灰色，如图3-20所示。

图3-17

图3-18

图3-19

图3-20

05 新建一个图层，选择工具箱中矩形选框工具，在之前的圆角矩形内按住鼠标左键拖曳绘制矩形选区，如图3-21所示。设置工具箱中的前景色为黑色，使用Alt+Delete快捷键为选区填充前景色颜色，如图3-22所示。

图3-21

图3-22

06 然后在"图层"面板中设置"不透明度"为10%，如图3-23和图3-24所示。

图3-23

图3-24

07 新建一个图层，选择工具箱中的矩形选框工具，在画面中按住鼠标左键拖曳绘制矩形选区，如图3-25所示。在工具箱中设置前景色为黄色，使用Alt+Delete快捷键为选区填充前景色颜色，如图3-26所示。

图3-25

图3-26

08 继续新建一个图层，使用矩形选框工具在画面中按住鼠标左键拖曳绘制矩形选区，在工具箱中设置前景色为浅黄色，使用Alt+Delete快捷键为选区填充前景色，如图3-27所示。再次新建一个图层，选择工具箱中的椭圆选框工具，在画面中按住Shift键的同时按住鼠标左键拖曳绘制正圆选区，在工具箱中

设置前景色为黄色，使用Alt+Delete快捷键为选区填充前景色，如图3-28所示。

图3-27

图3-28

09 新建一个图层，选择工具箱中的多边形套索工具，在画面中单击绘制三角形选区，如图3-29所示。在工具箱中设置前景色为黄色，使用Alt+Delete快捷键为选区填充前景色，如图3-30所示。

图3-29

图3-30

10 新建一个图层，继续使用多边形套索工具在画面中单击绘制三角形选区，在工具箱中设置前景色为浅黄色，使用Alt+Delete快捷键为选区填充前景

色，如图3-31所示。新建一个图层，同样的方法绘制另两个三角形，如图3-32所示。

图3-31

图3-32

要点速查：选区运算

在大部分选区工具的选项栏中都可以选择选区的运算方式，下面来了解一下各种方式的区别。

- 新选区：单击该按钮后，每次绘制都可以创建一个新选区，如果已经存在选区，那么新创建的选区将替代原来的选区。
- 添加到选区：单击该按钮后，可以将当前创建的选区添加到原来的选区中，如图3-33和图3-34所示。

图3-33

图3-34

- 从选区减去：单击该按钮后，可以将当前创建的选区从原来的选区中减去，如图3-35和图3-36所示。

图3-35

图3-36

- 与选区交叉：单击该按钮后，新建选区时只保留原有选区与新创建的选区相交的部分，如图3-37和图3-38所示。

图3-37

图3-38

实例025　使用多种选区工具制作折扣计算页面

文件路径	第3章\使用多种选区工具制作折扣计算页面
难易指数	★★★☆☆
技术掌握	● 矩形选框工具　● 图层样式 ● 椭圆选框工具　● 横排文字工具 ● 渐变工具　● 多边形套索工具

扫码深度学习

操作思路

本案例首先使用渐变工具制作背景，然后利用多种选区工具绘制形状并填充颜色，接着在画面相应位置输入文字，制作出页面效果。

案例效果

案例效果如图3-39所示。

图3-39

01 执行菜单"文件>新建"命令，在"新建文档"对话框中设置"宽度"为1242像素、"高度"为2208、"分辨率"为72像素/英寸，设置"颜色模式"为"RGB颜色"，设置"背景内容"为"白色"，设置完成后单击"创建"按钮，如图3-40所示。选择工具箱中的渐变工具，在工具选项栏中单击渐变色条，在弹出的"渐变编辑器"对话框中编辑一个青绿色系渐变，单击"确定"按钮完成编辑，设置"渐变类型"为线性渐变，如图3-41所示。

图3-40

图3-41

02 接着在画面中按住鼠标左键拖曳填充渐变颜色，如图3-42所示。

图3-42

03 执行菜单"文件>置入嵌入的智能对象"命令，在弹出的"置入嵌入对象"对话框中选择素材"1.png"，单击"置入"按钮，如图3-43所示。将状态栏素材"1.png"移动到画面的顶端，然后按Enter键完成置入，如图3-44所示。

图3-43

图3-44

04 选择工具箱中的椭圆选框工具，在画面中按住Shift键的同时按住鼠标左键拖曳绘制正圆选区，如图3-45所示。设置前景色为白色，新建一个图层，使用Alt+Delete快捷键将该图层填充为白色，如图3-46所示。

图3-45　　　　　　　　　图3-46

05 选中圆形图层，执行菜单"图层>图层样式>投影"命令，设置"混合模式"为"正常"、阴影颜色为绿色、"不透明度"为10%、"角度"为120度、"距离"为5像素、"大小"为4像素，单击"确定"按钮完成设置，如图3-47所示。效果如图3-48所示。

图3-47　　　　　　　　　图3-48

06 选择工具箱中的横排文字工具，在工具选项栏中设置合适的"字体"和"字号"，设置文本颜色为青绿色，接着在正圆上单击并输入文字，如图3-49所示。

07 在"图层"面板中选择椭圆图层，使用Ctrl+J快捷键将该图层进行复制并将复制的正圆向下移动。然后使用"自由变换"（快捷键为Ctrl+T），调出界定框，按住Shift键并拖曳控制点进行等比例缩小，如图3-50所示。调整完成后，按Enter键完成变换，如图3-51所示。

图3-49　　　　图3-50　　　　图3-51

08 新建一个图层，选择工具箱中的多边形套索工具，在画面中的圆上绘制选区，如图3-52所示。接着设置前景色为青绿色，使用Alt+Delete快捷键对选区添加前景色，如图3-53所示。

图3-52

图3-53

09 同样的方法制作另一个按钮，也可以复制顶部的圆形和文字并向下移动，然后使用横排文字工具更改其文字内容，如图3-54所示。

图3-54

10 新建一个图层，选择工具箱中的矩形选框工具，在工具选项栏中单击"添加到选区"按钮，在画面中绘制两个矩形选区，如图3-55所示。在工具箱中设置前景色为白色，使用Alt+Delete快捷键对选区填充前景色，如图3-56所示。

图3-55

图3-56

11 选择工具箱中的横排文字工具，在工具选项栏中设置"字体"和"字号"，设置填充为白色，在画面中单击输入文字，如图3-57所示。同样的方法，输入其他文字，如图3-58所示。

图3-57

图3-58

12 新建一个图层，选择工具箱中的矩形选框工具，在画面中按住鼠标左键拖曳绘制矩形选区，如图3-59所示。设置前景色为白色，使用Alt+Delete快捷键进行填充，填充完成后使用Ctrl+D快捷键取消选区，如图3-60所示。

图3-59

图3-60

13 选中矩形图层，执行菜单"图层>图层样式>投影"命令，设置"混合模式"为"正常"、阴影颜色为绿色，"不透明度"为60%、"角度"为120度、"距离"为5像素、"大小"为4像素，单击"确定"按钮完成设置，如图3-61所示。效果如图3-62所示。

图3-61

图3-62

14 选择工具箱中的横排文字工具，在工具选项栏中设置"字体"和"字号"，设置填充为绿色，在画面中单击并输入白色矩形按钮上的文字，最终效果如图3-63所示。

图3-63

实例026 使用多边形套索工具制作拼图版式

文件路径	第3章\使用多边形套索工具制作拼图版式
难易指数	★★★☆☆
技术掌握	● 多边形套索 ● 横排文字工具

扫码深度学习

操作思路

（多边形套索工具）适合于创建一些转角比较强烈的选区。本案例主要使用多边形套索工具绘制选区，制作风景拼图版式。

案例效果

案例效果如图3-64所示。

图3-64

操作步骤

01 执行菜单"文件>新建"命令，在弹出的"新建文档"窗口中设置"宽度"为1000像素、"高度"为1500、"分辨率"为300像素/英寸，设置"背景内容"为自定义的灰色，单击"创建"按钮，如图3-65所示。创建完成后的纸张如图3-66所示。

图3-65　　图3-66

02 接着执行菜单"文件>置入嵌入的智能对象"命令，置入素材"1.jpg"，如图3-67所示。调整到合适大小，然后按Enter键完成置入操作。接着执行菜单"图像>栅格化>智能对象"命令，将该图层转换为普通图层，效果如图3-68所示。

图3-67

图3-68

03 接下来制作多边形。选择工具箱中的 （多边形套索工具），在工具选项栏中勾选"消除锯齿"复选框，可以让绘制完的选区柔和些，然后在画面中单击鼠标左键添加起始点，如图3-69所示。继续向右下角拖动绘制，如图3-70所示。

图3-69

图3-70

04 在图片上方单击鼠标左键，当首尾连接时，自动得到选区框，然后使用Ctrl+J快捷键进行复制并隐藏"图层"面板中的原风景图层，如图3-71所示。此时效果如图3-72所示。

图3-71

图3-72

05 接着执行菜单"文件>置入嵌入的智能对象"命令，置入素材"2.jpg"，如图3-73所示。调整到合适大小，然后按Enter键完成置入操作。接着在"图层"面板中选择该图层，在该图层上方右击，在弹出的快捷菜单中执行"栅格化图层"命令，将该图层转换为普通图层，如图3-74所示。

图3-73

图3-74

06 继续选择多边形套索工具，在画面中绘制一个三角形选区，复制选区中的内容，然后隐藏原风景图层，此时画面效果如图3-75所示。

图3-75

07 同样的方法继续置入素材"3.jpg"和素材"4.jpg"，调整合适的大小并进行栅格化。然后使用多边形套索工具绘制多边形，生成选区后复制图片并隐藏原图层，此时画面效果如图3-76所示。

图3-76

08 可以看出此时灰色区域较空旷，所以需要输入一些文字，丰富图片效果。选择工具箱中的横排文字工具，在工具选项栏中设置合适的"字体"，设置字体大小为6.43点，设置文

本颜色为黑色，接着在画面中部单击并输入文字，如图3-77所示。

图3-77

09 同样的方法，在工具选项栏中设置"字体""字体大小"及"文本颜色"，输入其他文字，画面最终效果如图3-78所示。

图3-78

实例027	使用多边形套索工具为名片换背景
文件路径	第3章\使用多边形套索工具为名片换背景
难易指数	★★★★☆
技术掌握	● 多边形套索工具 ● 自由变换 ● 渐变工具

扫码深度学习

操作思路

本案例主要通过多边形套索工具抠出名片主体，然后置入新的背景图像，并使用自由变换配合渐变工具制作名片的倒影效果。

案例效果

案例效果如图3-79所示。

图3-79

操作步骤

01 执行菜单"文件>打开"命令，打开名片素材"1.jpg"，如图3-80所示。

图3-80

02 执行菜单"文件>置入嵌入的智能对象"命令，置入素材"2.jpg"，如图3-81所示。按Enter键确定完成置入操作。接着执行菜单"图像>栅格化>智能对象"命令，将该图层转换为普通图层。此时新背景展现出来，如图3-82所示。

图3-81

图3-82

03 接下来进行抠图处理。首先在"图层"面板中单击"新背景"图层前的"指示图层可见性"按钮，隐藏该图层。接着选择"背景"图层，如图3-83所示。

图3-83

04 选择工具箱中的（多边形套索工具），在工具选项栏中勾选"消除锯齿"复选框，可以使选区边缘更柔和。然后在画面中名片的左上角单击添加控制点，并向右拖动绘制，如图3-84所示。继续沿图片四周添加控制点进行绘制，当首尾控制点连接时，自动出现选框，然后使用Ctrl+J快捷键进行复制，此时选区内的名片单独复制出来。将该图层置于"新背景"图层上方，并显示隐藏的"新背景"图层，"图层"面板如图3-85所示。

图3-84

图3-85

05 此时画面效果如图3-86所示。

图3-86

06 制作名片倒影效果。复制该名片图层，使用Ctrl+T快捷键进行自由变换，此时画面中出现界定框，接着右击，在弹出的快捷菜单中执行"旋转180度"命令，此时图片发生翻转，如图3-87所示。

图3-87

07 将鼠标移动到画面中，按住鼠标左键向下拖动到阴影位置，接着右击，在弹出的快捷菜单中执行"扭曲"命令，如图3-88所示。调整界定框上的点，使之与名片的底边角度相匹配。此时效果如图3-89所示。调整完成后按Enter键完成此操作。

图3-88

图3-89

08 此时可以看到倒影不够柔和，单击"图层"面板底部的"添加图层蒙版"按钮，为该图层添加图层蒙版。然后选择工具箱中的渐变工具，在工具选项栏中单击渐变色条，在弹出的"渐变编辑器"对话框中编辑一个由黑到白的渐变色条，设置完成后，单击"确定"按钮。在工具选项栏中设置"渐变类型"为"线性工具渐变"，接着单击该图层的图层蒙版缩览图，然后在画面底部按住鼠标左键向上拖曳，如图3-90所示。蒙版效果如图3-91所示。

图3-90

图3-91

09 释放鼠标后渐变效果显示出来，此时画面更具立体感，如图3-92所示。

图3-92

3.2 基于色彩的抠图技法

Photoshop中有很多种可以创建和编辑选区的工具，除了前面讲解的多种选区工具外，还有多种工具是利用图像中颜色的差异来创建选区，如磁性套索工具、魔棒工具以及快速选择工具等，这几种工具主要用于抠图。除此之外，使用背景橡皮擦工具以及魔术橡皮擦工具可以基于颜色差异擦除特定部分颜色。

实例028　使用磁性套索工具抠图

文件路径	第3章\使用磁性套索工具抠图
难易指数	★★★★★
技术掌握	磁性套索工具

扫码深度学习

操作思路

（磁性套索工具）是一款非常便捷的选取工具，在使用过程中会出现自动跟踪线，颜色边界越明显，磁力越强。本案例使用磁性套索工具抠出粉色图形，并为画面更换背景。

案例效果

案例效果如图3-93所示。

图3-93

操作步骤

01 执行菜单"文件>打开"命令，或按Ctrl+O快捷键，在弹出的"打

开"对话框中选择素材"2.jpg",单击"打开"按钮,如图3-94所示。效果如图3-95所示。

图3-94

图3-95

02
执行菜单"文件>置入嵌入的智能对象"命令,在弹出的"置入嵌入对象"对话框中选择素材"1.jpg",单击"置入"按钮,如图3-96所示。按Enter键完成置入,接着执行菜单"图层>栅格化>智能对象"命令,效果如图3-97所示。

图3-96

图3-97

03
选择工具箱中的 (磁性套索工具),将光标移动到画面粉色形状边缘单击,确定起点,如图3-98所示。接着沿粉色形状边缘移动光标,此时Photoshop会生成很多锚点,如图3-99所示。

图3-98

图3-99

04
当光标移动到起始锚点位置时单击,此时会得到一个闭合路径,如图3-100所示。效果如图3-101所示。

图3-100

图3-101

05
继续右击选区,在弹出的快捷菜单中执行"选择反向"命令,如图3-102所示。将选区反选后,按Delete键删除选区中的像素,再使用Ctrl+D快捷键取消选区,如图3-103所示。

图3-102

图3-103

要点速查:磁性套索工具的选项栏

磁性套索工具选项栏如图3-104所示。

图3-104

➤ 宽度:"宽度"值决定了以光标中心为基准,光标周围有多少个像素能够被磁

性套索工具检测到，如果对象的边缘比较清晰，可以设置较大的值；如果对象的边缘比较模糊，可以设置较小的值。

- 对比度：该选项主要用来设置磁性套索工具感应图像边缘的灵敏度。如果对象的边缘比较清晰，可以将该值设置得高一些；如果对象的边缘比较模糊，可以将该值设置得低一些。
- 频率：在使用磁性套索工具勾画选区时，Photoshop会生成很多锚点，"频率"选项就是用来设置锚点数量的。数值越高，生成的锚点就越多，捕捉到的边缘越准确，但是可能会造成选区不够平滑。
- 钢笔压力：如果计算机配有数位板和压感笔，可以激活该按钮，Photoshop会根据压感笔的压力自动调节磁性套索工具的检测范围。

实例029　使用快速选择工具制作简单海报

文件路径	第3章\使用快速选择工具制作简单海报
难易指数	★★☆☆☆
技术掌握	快速选择工具

扫码深度学习

操作思路

本案例主要使用快速选择工具绘制背景部分的选区，并删除背景，实现抠图操作。在选区绘制过程中要注意调整笔尖大小。

案例效果

案例对比效果如图3-105和图3-106所示。

图3-105

图3-106

操作步骤

01 执行菜单"文件>打开"命令，或按Ctrl+O快捷键，在弹出的"打开"对话框中选择素材"2.jpg"，单击"打开"按钮，如图3-107所示。效果如图3-108所示。

图3-107　　　　　　图3-108

02 执行菜单"文件>置入嵌入的智能对象"命令，在弹出的"置入嵌入对象"对话框中选择素材"1.jpg"，单击"置入"按钮，如图3-109所示。接着按Enter键完成置入，执行菜单"图层>栅格化>智能对象"命令，效果如图3-110所示。

图3-109　　　　　　图3-110

03 选择工具箱中的 （快速选择工具），在工具选项栏中单击"添加到选区"按钮，在画面中单击白色背景并进行拖曳，如图3-111所示。接着在人物腋下的位置按住鼠标左键拖曳得到白色背景的选区，如图3-112所示。

04 接着按Delete键删除选区中的像素，再使用Ctrl+D快捷键取消选区，如图3-113所示。

图3-111　　　　　图3-112　　　　　图3-113

05 执行菜单"文件>置入嵌入的智能对象"命令,置入素材"3.jpg",按Enter键完成置入,执行菜单"图层>栅格化>智能对象"命令,效果如图3-114所示。在"图层"面板中设置图层混合模式为"滤色",如图3-15所示。

图3-114

图3-115

06 最终效果如图3-116所示。

图3-116

实例030　使用魔棒工具为人像更换背景

文件路径	第3章\使用魔棒工具为人像更换背景
难易指数	★★★★
技术掌握	● 魔棒工具　　● 矩形选框工具 ● 渐变工具　　● 混合模式 ● 多边形套索工具　● 横排文字工具

扫码深度学习

操作思路

（魔棒工具）是Photoshop中比较便捷的抠图工具,它对一些分界明显、颜色分明的图像可以很快地将其置于选择状态。本案例首先使用渐变工具绘制背景部分,接着使用魔棒工具抠取人物形象,最后选择横排文字工具在画面中输入文字。

案例效果

案例效果如图3-117所示。

图3-117

操作步骤

01 执行菜单"文件>新建"命令,在弹出的"新建"对话框中设置"宽度"为1242像素、"高度"为2208像素、"分辨率"为72像素/英寸,设置"颜色模式"为"RGB颜色",设置"背景内容"为"白色",设置完成后单击"创建"按钮,如图3-118所示。接着选择工具箱中的渐变工具,在工具选项栏中单击渐变色条,在弹出的"渐变拾色器"对话框中编辑一个蓝色系渐变,设置完成后单击"确定"按钮,完成编辑,然后在工具选项栏中设置渐变模式为"径向渐变",如图3-119所示。

图3-118

图3-119

02 在画面中单击并拖曳光标填充渐变，如图3-120所示。

图3-120

03 选择工具箱中的多边形套索工具，在画面中多次单击绘制三角形选区。新建一个图层，设置前景色为浅蓝色，使用Alt+Delete快捷键进行填充，使用Ctrl+D快捷键取消选区，如图3-121和图3-122所示。

图3-121

图3-122

04 新建一个图层，继续使用多边形套索工具绘制选区，并填充为黄色，如图3-123所示。同样的方法绘制另外两个形状，如图3-124所示。

图3-123　　图3-124

05 选择工具箱中的矩形选框工具，绘制一个非常细的纵向选区，如图3-125所示。接着执行菜单"选择>变换选区"命令，旋转选区并将其移动到左上角的三角形处，如图3-126所示。

图3-125　　图3-126

06 接着设置前景色为浅蓝色，新建一个图层，使用前景色（填充快捷键为Alt+Delete）进行填充，如图3-127所示。同样的方法制作其他矩形形状，如图3-128所示。

图3-127　　图3-128

07 执行菜单"文件>置入嵌入的智能对象"命令，在弹出的"置入嵌入对象"对话框中选择素材"1.jpg"，然后单击"置入"按钮，如图3-129所示。将素材"1.jpg"等比例放大（将光标定位到一角处，按住Shift键并按住鼠标左键拖曳），按Enter键完成操作，接着执行菜单"图层>栅格化>智能对象"命令，对素材进行栅格化，如图3-130所示。

图3-129

图3-130

08 选择工具箱中的魔棒工具，在工具选项栏中设置"容差"为5，在画面中单击人物周围的空白区域，创建选区，按住Ctrl键继续单击白色地方进行加选，如图3-131所示。选中人物图层，执行菜单"图层>图层蒙版>隐藏选区"命令，为图层创建图层蒙版，使白色背景部分隐藏，如图3-132所示。

图3-131

图3-132

09 继续对图层执行菜单"图层>图层样式>外发光"命令,在"图层样式"对话框中设置"混合模式"为"滤色"、"不透明度"为75%、"发光颜色"为白色、"大小"为57像素、"范围"为50%,单击"确定"按钮完成设置,如图3-133所示。效果如图3-134所示。

图3-133

图3-134

10 新建一个图层,选择工具箱中的矩形选框工具,按住鼠标左键拖曳绘制矩形选区,并填充为白色,如图3-135所示。选择矩形图层,执行菜单"图层>复制图层"命令,在弹出的"复制图层"对话框中单击"确定"按钮完成复制,并将复制矩形拖

曳到矩形形状上方,如图3-136所示。

图3-135

图3-136

11 选择工具箱中的横排文字工具,在工具选项栏中设置"字体""字号"及"填充",在画面中单击输入文字,如图3-137所示。同样的方法,输入其他文字,如图3-138所示。

图3-137

图3-138

要点速查:魔棒工具的选项

(魔棒工具)选项栏如图3-139所示。

图3-139

➤ 容差:决定所选像素之间的相似性或差异性,其取值范围为0~255。数值越低,对像素相似程度的要求越高,所选的颜色范围就越小;数值越高,对像素相似程度的要求越低,所选的颜色范围就越大。

➤ 连续:当勾选该复选框时,只选择颜色连接的区域;当取消勾选该复选框时,可以选择与所选像素颜色接近的所有区域,当然也包含没有连接的区域。

➤ 对所有图层取样:如果文档中包含多个图层,勾选该复选框时,可以选择所有可见图层上颜色相近的区域,取消勾选该复选框则时仅选择当前图层上颜色相近的区域。

实例031 创建边界选区制作发光边缘

文件路径	第3章\创建边界选区制作发光边缘
难易指数	★★★☆☆
技术掌握	● 套索工具 ● 创建边界选区

操作思路

本案例首先使用套索工具绘制选区,然后使用菜单"选择>修改>边界"命令,此时图片边缘出现选区,最后使用白色进行填充。

案例效果

案例效果如图3-140所示。

图3-140

操作步骤

01 执行菜单"文件>打开"命令，打开素材"1.jpg"，如图3-141所示。

图3-141

02 执行菜单"文件>置入嵌入的智能对象"命令，置入素材"2.jpg"，调整到合适大小后，按Enter键完成置入，如图3-142所示。然后在"图层"面板中选择该图层并右击，在弹出的快捷菜单中执行"栅格化图层"命令，将其转换为普通图层，如图3-143所示。

图3-142

图3-143

03 接下来制作相框效果。选择工具箱中的 ♀ （套索工具），围绕人物绘制选区，如图3-144所示。

图3-144

04 绘制完成后，单击"图层"面板底部的"添加图层蒙版"按钮，此时画面效果如图3-145所示。蒙版效果如图3-146所示。

图3-145

图3-146

05 接下来制作发光边缘效果。按住Ctrl键单击该图层蒙版缩览图，此时图片边缘出现选区。接着在新建的图层中执行菜单"选择>修改>边界"命令，在弹出的"边界选区"对话框中设置"宽度"为30像素，然后单击"确定"按钮，如图3-147所示。此时画面效果如图3-148所示。

图3-147

图3-148

06 新建一个图层，将前景色设置为白色，使用Alt+Delete快捷键进行填充，画面最终效果如图3-149所示。

图3-149

实例032 使用"选择并遮住"为卷发美女抠图

文件路径	第3章\使用"选择并遮住"为卷发美女抠图
难易指数	★★★☆☆
技术掌握	快速选择工具

 扫码深度学习

操作思路

本案例主要使用快速选择工具与"选择并遮住"按钮制作人物选区，在绘制选区时需合理设置"边缘检测"半径，这样可以将选区边缘变得更为精准，人物抠图的效果呈现得更加自然。

案例效果

案例对比效果如图3-150和图3-151所示。

图3-150

图3-151

操作步骤

01 执行菜单"文件>打开"命令，打开人物素材"1.jpg"，如图3-152

所示。

图3-152

图3-156

图3-160

02 执行菜单"文件>置入嵌入的智能对象"命令，置入素材"2.jpg"，如图3-153所示。调整到合适大小后，按Enter键完成置入。然后在"图层"面板中选择该图层并右击，在弹出的快捷菜单中执行"栅格化图层"命令，将其转换为普通图层，如图3-154所示。

图3-153

图3-154

03 复制人物图层，并将其置于图层面板最上方。选择工具箱中的快速选择工具，然后在工具选项栏中单击"添加到选区"按钮，设置"大小"为8像素，然后在人物周围细致地绘制选区，如图3-155所示。绘制完成后，选区如图3-156所示。

图3-155

04 此时单击工具选项栏中的"选择并遮住"按钮，在弹出的窗口中单击"调整边缘画笔工具"按钮，设置画笔"大小"为125像素，然后调整头发边缘及细节处，如图3-157所示。接着设置"边缘检测"选项组下的"半径"为5像素，如图3-158所示。

图3-157

图3-158

05 设置完成后，单击"确定"按钮，得到选区。接着单击"图层"面板底部的"添加图层蒙版"按钮，蒙版效果如图3-159所示。画面最终效果如图3-160所示。

图3-159

要点速查："遮住并选择"模式下的功能介绍

单击工具选项栏中的"遮住并选择"按钮，弹出的对话框如图3-161所示。

图3-161

> 快速选择工具：通过按住鼠标左键拖曳涂抹的方式创建选区，该选区会自动查找和跟随图像颜色的边缘。

> 调整边缘画笔工具：精确调整发生边缘的边界区域。制作头发或毛皮选区时可以使用该工具柔化区域以增加选区内的细节。

> 画笔工具：通过涂抹的方式添加或减去选区。选择画笔工具，在工具选项栏中单击"添加到选区"按钮，再单击按钮，在弹出的下拉面板中设置笔尖的"大小""硬度"和"距离"，接着在画面中按住鼠标左键拖曳进行涂抹，涂抹的位置就会显示像素，也就是在原来选区的基础上添加了选区。若单击"从选区减去"按钮，在画面中涂抹，即可进行减去。

> 套索工具组：在该工具组中有（套索工具）和（多边形套索工具）。使用不同的工具可以在工具选项栏中设置选区运算的方式。

- 半径：确定发生边缘调整的选区边界的大小。对于锐边，可以使用较小的半径；对于较柔和的边缘，可以使用较大的半径。
- 智能半径：自动调整边界区域中发现的硬边缘和柔化边缘的半径。
- "全局调整"选项组主要用来对选区进行平滑、羽化和扩展等处理。
- 平滑：减少选区边界中的不规则区域，以创建较平滑的轮廓。
- 羽化：模糊选区与周围像素之间的过渡效果。
- 对比度：锐化选区边缘并消除模糊的不协调感。在通常情况下，配合"智能半径"选项调整出来的选区效果会更好。
- 移动边缘：当设置为负值时，可以向内收缩选区边界；当设置为正值时，可以向外扩展选区边界。
- 清除选区：单击该按钮，可以取消当前选区。
- 反相：单击该按钮，即可得到反相的选区。

实例033 使用复制、粘贴向画框中添加油画

文件路径	第3章\使用复制、粘贴向画框中添加油画
难易指数	★★☆☆☆
技术掌握	● 复制 ● 粘贴

扫码深度学习

操作思路

"编辑"菜单下的"复制"和"粘贴"命令可以说是Photoshop中常用的命令之一，通常也可以使用快捷键进行此操作，它能在作图过程中创造捷径，节省时间。本案例首先针对人像部分进行框选，接着使用"复制"和"粘贴"命令复制选区内人像，最终呈现出油画效果。

案例效果

案例效果如图3-162所示。

图3-162

操作步骤

01 执行菜单"文件>打开"命令，打开素材"1.psd"，如图3-163所示。

图3-163

02 接下来向画框内添加油画人像。首先在"图层"面板中将人像图层的"不透明度"设置为50%，以便于观察底部相框位置，方便下一步的操作，如图3-164和图3-165所示。

图3-164

图3-165

03 接着选择工具箱中的 ▭（矩形选框工具），沿此相框内侧绘制选区，释放鼠标后，选区自动生成，如图3-166所示。接下来执行菜单"编辑>拷贝"命令，然后继续执行菜单"编辑>粘贴"命令，此时选区内的图像被复制出来，如图3-167所示。

图3-166

图3-167

04 此时将原人像图层隐藏，最终油画相框效果如图3-168所示。

图3-168

> **提示 剪切**
> 创建选区后，执行菜单"编辑>剪切"命令，或按Ctrl+X快捷键，可以将选区中的内容剪切到剪贴板上。继续执行菜单"编辑>粘贴"命令，或按Ctrl+V快捷键，可以将剪切的图像粘贴到画布中，并生成一个新的图层。

> **提示 复制并合并**
> 当文档中包含很多图层时，执行菜单"选择>全选"命令，或按Ctrl+A快捷键，全选当前图像，然后执行菜单"编辑>合并拷贝"命令，或按Ctrl+Shift+C快捷键，将所有可见图层复制并合并到剪切板中。最后按Ctrl+V快捷键可以将合并复制的图像粘贴到当前文档或其他文档中。

实例034 使用快速蒙版制作可爱儿童照片版式

文件路径	第3章\使用快速蒙版制作可爱儿童照片版式
难易指数	★★★☆☆
技术掌握	● 画笔工具 ● 画笔面板 ● 图层蒙版

扫码深度学习

操作思路

（快速蒙版）是一种以绘图的方式创建选区的功能。本案例主要使用"快速蒙版"功能，以画笔绘制的方式创建选区，并以特殊的选区为人物添加图层蒙版，制作特殊的抠图效果。

案例效果

案例效果如图3-169所示。

图3-169

操作步骤

01 执行菜单"文件>新建"命令，新建一个"宽度"为918像素、"高度"为632像素、"分辨率"为72像素/英寸、"背景内容"为"白色"的文档，如图3-170所示。

图3-170

02 选择工具箱中的 （画笔工具），在画笔选取器中选择一个合适的柔边圆画笔笔尖，将前景色设置为淡黄绿色，在白色背景中进行涂抹，如图3-171所示。

03 按照同样方法，更换前景色，使用画笔工具继续在画面中涂抹，呈现出柔和的多彩效果，如图3-172所示。

图3-171　　　　　　图3-172

04 执行菜单"文件>置入嵌入的智能对象"命令，置入素材"1.jpg"，按Enter键确定置入操作。接着在"图层"面板中的该图层上右击，在弹出的快捷菜单中执行"栅格化图层"命令，将其转换为普通图层，画面效果如图3-173所示。

图3-173

05 选择工具箱中的 ✏ （画笔工具），单击工具选项栏中的"画笔面板"按钮，在面板右侧选择一个枫叶的画笔笔尖形状，设置"间距"为65%，如图3-174所示；勾选"形状动态"复选框，设置"大小抖动"为100%、"最小直径"为60%、"角度抖动"为30%，如图3-175所示；勾选"散布"复选框，再勾选"两轴"复选框，设置"散布"为270%、"数量"为4，如图3-176所示；勾选"传递"复选框，并设置"不透明度抖动"为60%、"流量抖动"为40%，如图3-177所示。

图3-174

图3-175

图3-176

图3-177

06 单击工具箱底部的"快速蒙版"按钮，进入快速蒙版中编辑。使用枫叶画笔在画面右侧人物部分进行涂抹，如图3-178所示。接着单击"快速蒙版"按钮，退出快速蒙版。得到的选区如图3-179所示。

图3-178

图3-179

07 接着使用Ctrl+Shift+I快捷键将选区反选，如图3-180所示。然后单击"图层"面板底部的"图层蒙版"按钮，此时画面效果如图3-181所示。

图3-180

图3-181

08 接着执行菜单"文件>置入嵌入的智能对象"命令，置入素材"2.png"，按Enter键确定置入操作，最终效果如图3-182所示。

图3-182

> **提示** 编辑快速蒙版小技巧
> 在快速蒙版模式下，不仅可以使用各种绘制工具，还可以使用滤镜对快速蒙版进行处理。

3.3 钢笔抠图

（钢笔工具）可以绘制"路径"对象和"形状"对象。可以将"路径"理解为一种随时进行形状调整的"轮廓"。通常绘制路径不仅用于形状的绘制，更多的是为了选区的创建与抠图操作。

实例035　使用钢笔工具抠出精细人像

案例文件	第3章\使用钢笔工具抠出精细人像
难易指数	★★★☆☆
技术要点	钢笔工具

扫码深度学习

操作思路

（钢笔工具）可以用来绘制复杂的路径和形状对象。本案例利用钢笔工具绘制人物形态的路径，然后转换为选区并进行抠图，从而制作精美的人像海报。

案例效果

案例效果如图3-183所示。

图3-183

操作步骤

01 执行菜单"文件>打开"命令，或按Ctrl+O快捷键，在弹出的"打开"对话框中选择素材"1.jpg"，单击"打开"按钮，效果如图3-184所示。执行菜单"文件>置入嵌入的智能对象"命令，在弹出的"置入嵌入对象"对话框中选择素材"2.jpg"，单击"置入"按钮，然后按Enter键完成置入，如图3-185所示。接着执行菜单"图层>栅格化>普通图层"命令，将该图层栅格化为普通图层。

图3-184

图3-185

02 选择工具箱中的 （钢笔工具），在人物边缘绘制大致的路径，如图3-186所示。继续在人物边缘处单击并拖曳进行绘制，如图3-187所示。

图3-186

图3-187

03 接下来对路径中的锚点进行精确调整。选择工具箱中的 （直接选择工具），单击锚点，如图3-188所示。接着选择工具箱中的 （转换点工具），在框选过的点上按住鼠标左键并拖曳进行转换，如图3-189所示。切换到直接选择工具，用鼠标左键将锚点按住并拖曳到人物边缘，如图3-190所示。

图3-188

图3-189

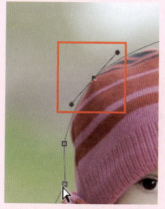
图3-190

> **提示** 终止路径绘制的操作
> 如果要终止路径绘制，可以在钢笔工具的状态下按Esc键。或者选择工具箱中的其他任意一个工具，也可以终止路径绘制。

> **提示** 钢笔工具选项栏中的选项
> 在钢笔工具选项栏中单击 选区… 按钮，路径会被转换为选区。单击 蒙版 按钮，会以当前路径为图层创建矢量蒙版。单击 形状 按钮，路径对象会转换为形状图层。

04 同样的方法，对其他锚点进行操作，效果如图3-191所示。接着使用Ctrl+Enter快捷键将路径转换为选区，如图3-192所示。

图3-191

图3-192

3.4 通道抠图

前面介绍的几种选区创建方法可以借助颜色的差异创建选区，但是有一些特殊的对象往往很难借助这种方法进行抠图，如毛发、玻璃、云朵、婚纱这类边缘复杂、带有透明质感的对象。这时就可以使用通道抠图法抠取这些对象。利用通道抠取头发可以通过通道的灰度图像与选区相互转换的特性，制作精细的选区，从而实现抠图的目的。

05 执行菜单"选择>反向"命令，此时得到了背景部分的选区，如图3-193所示。按Delete键删除选区中的像素，如图3-194所示。接着使用Ctrl+D快捷键取消选区的选择。

图3-193

图3-194

实例036 通道抠图——半透明白纱

案例文件	第3章\通道抠图——半透明白纱
难易指数	★★★☆☆
技术要点	● 通道抠图 ● 钢笔工具 ● 画笔工具

扫码深度学习

06 对画面置入素材进行修饰。执行菜单"文件>置入嵌入的智能对象"命令，置入素材"3.png"，单击"置入"按钮，将素材放置在适当位置，按Enter键完成置入。最终效果如图3-195所示。

> **操作思路**
> 通道抠图主要是利用图像的色相差别或明度来创建选区。通道抠图法常用于抠取毛发、云朵、烟雾以及半透明的婚纱等对象。本案例首先使用钢笔工具抠取人物背景部分，接着通

图3-195

过使用通道抠图法并搭配其他工具将画面中人物头纱部分展现出半透明效果。

案例效果

案例对比效果如图3-196和图3-197所示。

图3-196

图3-197

图3-202

图3-203

操作步骤

01 执行菜单"文件>打开"命令，打开素材"1.jpg"，如图3-198所示。使用Ctrl+J快捷键将"背景"图层复制，并将"背景"图层隐藏，如图3-199所示。

图3-198

图3-199

图3-204

02 由于人像边缘部分需要进行精细的抠出，所以首先使用工具箱中的 ✎（钢笔工具）沿人像外轮廓绘制路径，如图3-200所示。接着使用Ctrl+Enter快捷键将路径转换为选区，得到人像的选区，如图3-201所示。

图3-200

图3-201

图3-205

03 此时使用Ctrl+Shift+I快捷键进行选区反选，如图3-202所示。然后按Delete键删除背景部分，如图3-203所示。然后使用Ctrl+D快捷键取消选区。

04 接下来执行菜单"置入>嵌入的智能对象"命令，置入光效素材"2.jpg"，如图3-204所示。然后按Enter键完成置入，接着将光效图层移动到人物图层下方，如图3-205所示。

05 选择"人物"图层，单击"图层"面板底部的"添加图层蒙版"按钮 ⬚，为该图层添加图层蒙版，如图3-206所示。接着选择工具箱中的 ✎（画笔工具），然后在画笔选取器中设置"大小"为300像素，选择一个硬边圆画笔笔尖，如图3-207所示。

图3-206

图3-207

06 接着将前景色设置为黑色，在人物头纱处进行涂抹，然后适当降低画笔的不透明度，继续涂抹，此时图层蒙版中的黑白关系如图3-208所示。画面效果如图3-209所示。

图3-208

图3-209

07 接下来提亮人物身体亮度。执行菜单"图层>新建调整图层>曲线"命令，在弹出的"新建图层"对话框中单击"确定"按钮。在"属性"面板中的曲线上单击添加一个控制点并向上拖曳，提亮画面的亮度。单击窗口下方的"此调整剪切到此蒙版" 按钮，曲线形状如图3-210所示。此时画面效果如图3-211所示。

图3-210

图3-211

08 使用钢笔工具单独抠出头纱部分。下面需要对头纱部分进行处理，使头纱产生半透明效果。隐藏其他图层，只显示"头纱"图层，如图3-212所示。

图3-212

09 接下来进入"通道"面板，观察"红""绿""蓝"通道中的特点，"绿"通道的细节保留比较完好，选择"绿"通道并右击，在弹出的快捷菜单中执行"复制通道"命令，将"绿"通道复制，如图3-213和图3-214所示。

图3-213

图3-214

10 接下来使用加深工具和减淡工具处理通道的明暗关系，在头纱上面进行绘制涂抹，如图3-215所示。调整完成后选中"绿 拷贝"通道，单击"通道"面板底部的"将通道作为选区载入"按钮，如图3-216所示。

图3-215

图3-216

11 此时在画面中会出现选区，如图3-217所示。

图3-217

12 接着单击RGB复合通道,然后返回到"图层"面板中,单击该面板底部的"添加图层蒙版"按钮,为该图层添加图层蒙版,如图3-218所示。此时将隐藏图层显示出来,头纱出现了半透明的效果,如图3-219所示。

图3-220

图3-221

图3-218

图3-222

图3-223

图3-219

13 最后提亮头纱亮度。执行菜单"图层>新建调整图层>色相/饱和度"命令,在弹出的"新建图层"对话框中单击"确定"按钮。接着在打开的"属性"面板中设置"明度"为+60,单击底部的 按钮,创建剪贴蒙版,如图3-220所示。画面效果如图3-221所示。

14 接下来选择工具箱中的画笔工具,然后在画笔选取器中设置一个合适大小的柔边圆画笔。接着单击"色相/饱和度"图层蒙版缩览图,然后在婚纱右侧边缘进行涂抹,如图3-222所示。最终画面效果如图3-223所示。

> **提示** 通道中的黑白关系
>
> 在通道中,白色为选区,黑色为非选区,灰色为半透明选区。这是一个很重要的知识点。在调整黑色关系的时候,我们可以使用画笔工具进行涂抹,也可以使用"曲线""色阶"这些能够增强颜色对比的调色命令调整通道中的颜色。还可以使用加深工具和减淡工具进行调整。

实例037 通道抠图——动物

案例文件	第3章\通道抠图——动物
难易指数	★★★☆☆
技术要点	● 通道抠图 ● 加深工具 ● 减淡工具

操作思路

本案例利用通道抠图并配合加深工具和减淡工具抠出动物形象,将一张可爱风趣的合成照片展现出来。

案例效果

案例效果如图3-224所示。

图3-224

操作步骤

01 执行菜单"文件>打开"命令,打开风景素材"1.jpg",如图3-225所示。

02 接着执行菜单"文件>置入嵌入的智能对象"命令,置入素材"2.jpg",如图3-226所示。然后按Enter键完成置入,接着执行菜单"图层>栅格化>智能对象"命令,将该图层栅格化为普通图层。

图3-225

图3-226

03 接下来使用通道进行抠图。选择小狗所在图层,进入"通道"面板,可以看出"蓝"通道中小狗明度与背景明度差异最大,如图3-227所示。选择"蓝"通道并右击,在弹出的快捷菜单中执行"复制通道"命令,将该通道进行复制,如图3-228所示。

图3-227

图3-228

04 接着对"蓝 拷贝"通道进行颜色调整。首先需要增加画面黑白对比。执行菜单"图像>调整>曲线"命令,弹出"曲线"对话框,接着在曲线上单击添加控制点并向下拖曳,单击"确定"按钮完成调整,如图3-229所示。此时效果如图3-230所示。

图3-229

图3-230

05 接着选择工具箱中的 （加深工具）,调整合适的笔尖大小,在小狗身体内白色部分进行涂抹,效果如图3-231所示。接着选择工具箱中的 （减淡工具）,将画笔移动到画面中背景位置拖动鼠标将其涂抹为白色,如图3-232所示。

图3-231

图3-232

06 接着单击"通道"面板底部的"将通道作为选区载入"按钮 ,效果如图3-233所示。

图3-233

07 进入"图层"面板,可以看到画面中的小狗背景选区,接着使用Ctrl+Shift+I快捷键将选区进行反选,得到小狗选区,如图3-234所示。接下来选择小狗素材图层,单击"图层"面板底部的"添加图层蒙版"按钮 ,此时小狗素材的"背景"图层将被隐藏,画面最终效果如图3-235所示。

图3-234

图3-235

实例038 通道抠图——长发

案例文件	第3章\通道抠图——长发
难易指数	★★★☆☆
技术要点	通道抠图

扫码深度学习

操作思路

本案例使用通道抠图法抠出美女形象，使头发边缘更具自然感，并结合置入的光效素材，提升画面整体梦幻气息。

案例效果

案例效果如图3-236所示。

图3-236

操作步骤

01 执行菜单"文件>打开"命令，打开素材"1.jpg"，如图3-237所示。

图3-237

02 接着执行菜单"置入>嵌入的智能对象"命令，置入素材"2.jpg"，如图3-238所示。按Enter键完成置入，接着执行菜单"图层>栅格化>智能对象"命令，将该图层栅格化为普通图层，如图3-239所示。

图3-238　　　　　　　图3-239

03 接下来利用通道抠取人像。选择人物所在图层，进入"通道"面板，可以看出"蓝"通道中人物明度与背景明度差异最大，如图3-240所示。选择"蓝"通道并右击，在弹出的快捷菜单中执行"复制通道"命令，此时会看见"通道"面板中出现新的"蓝 拷贝"通道，如图3-241所示。

图3-240　　　　　　　图3-241

04 接着需要增大"蓝 拷贝"通道中主体人物与背景之间的黑白反差。执行菜单"图像>调整>曲线"命令，在弹出的"曲线"对话框中添加控制点并向下拖曳，单击"确定"按钮完成调整，如图3-242所示。此时人物基本变为黑色，效果如图3-243所示。

图3-242　　　　　　　图3-243

05 接着将前景色设置为黑色，使用画笔工具将画面中皮肤衣服等白色区域涂抹为黑色，效果如图3-244所示。然后使用减淡工具涂抹背景，并将前景色设置为白色，在背景处黑色部分进行涂抹，此时效果如图3-245所示。

图3-244　　　　　　　图3-245

06 选择"蓝 拷贝"通道,单击"通道"面板底部的"将通道作为选区载入"按钮,载入选区。接着使用Ctrl+Shift+I快捷键将选区进行反选,得到人物选区。然后单击"图层"面板中的人物图层,此时效果如图3-246所示。单击"图层"面板底部的"添加图层面板"按钮,此时背景将被隐藏,效果如图3-247所示。

图3-246

图3-247

07 最后执行菜单"置入>嵌入的智能对象"命令,置入素材"3.png",画面最终效果如图3-248所示。

图3-248

实例039 通道抠图——云朵

案例文件	第3章\通道抠图——云朵
难易指数	★★★☆☆
技术要点	通道抠图

操作思路

本案例主要通过通道抠图法将云彩从天空中抠取出来,并保留一定的透明度。在操作过程中一定要注意云朵这种边缘比较柔和的对象,在"通道"面板中调整通道黑白关系时需要保留部分灰色区域,否则抠取出的云朵边缘将会非常生硬。

案例效果

案例效果如图3-249所示。

图3-249

操作步骤

01 执行菜单"文件>打开"命令,打开风景素材"1.jpg",如图3-250所示。

图3-250

02 接着执行菜单"文件>置入嵌入的智能对象"命令,置入素材"2.jpg",如图3-251所示。然后按Enter键完成置入,接着执行菜单"图层>栅格化>智能对象"命令,拖动该图层并向上移动,调整至合适位置后将该图层栅格化为普通图层,如图3-252所示。

03 接下来针对云彩图层进行抠图处理。为了便于"云"图层的操作,首先单击"背景"图层前的图标,将"背景"图层隐藏,如图3-253和图3-254所示。

图3-251

图3-252

图3-253

图3-254

04 接下来需要从天空中抠出云朵。进入"通道"面板,可以看出"红"通道中云朵明度最高,在"红"通道上右击,在弹出的快捷菜单中执行"复制通道"命令,如图3-255所示。此时将会出现一个新的"红 拷贝"通道,如图3-256所示。

图3-255

图3-256

05 为了制作云朵部分的选区，就需要增大通道中云朵与背景色的差距，使用Ctrl+M快捷键，在弹出的"曲线"对话框中选择黑色吸管，在背景处单击使背景变为黑色，如图3-257所示。效果如图3-258所示。

图3-257

图3-258

06 接着选择工具箱中的 （加深工具），在工具选项栏中设置"范围"为"阴影"，"曝光度"为50%，选择合适的柔边圆画笔笔尖，如图3-259所示。使用加深画笔工具在云朵上面进行绘制涂抹，加深天空，如图3-260所示。

07 调整完成后选中"蓝 拷贝"通道，单击"通道"面板底部的"将通道作为选区载入"按钮 ，如图3-261所示。此时画面中会出现云朵的选区，如图3-262所示。

图3-259

图3-260

图3-261

图3-262

08 接着单击RGB复合通道，返回到"图层"面板中，以当前选区为天空图层添加一个图层蒙版，如图3-263所示。此时云朵从背景中完好地分离出来了，而且保留了一定的透明度，效果如图3-264所示。

图3-263

图3-264

09 使用Ctrl+D快捷键取消选区，然后显示出"背景"图层，画面最终效果如图3-265所示。

图3-265

第4章

绘图与填充

本章概述　在Photoshop中，绘图是很强大的功能，使用画笔工具能够进行绘图，还可以使用矢量工具进行绘制。在绘制任何图形之前，最重要的就是需要进行颜色的设置。在Photoshop中不仅可以使用纯色，还可以使用图案、渐变对画面进行填充。

本章重点
◆ 掌握颜色的设置方法
◆ 学会渐变的编辑与填充的方法
◆ 掌握画笔工具的使用方法

/ 佳 / 作 / 欣 / 赏 /

实例040　使用画笔工具在照片上涂鸦

文件路径	第4章\使用画笔工具在照片上涂鸦
难易指数	★★★★☆
技术掌握	● 颜色设置 ● 画笔工具的使用 ● 橡皮擦工具的使用

扫码深度学习

操作思路

在Photoshop中，画笔工具是最常用的工具之一，可以使用前景色绘制各种线条，也可以使用不同形状的笔尖绘制特殊效果，还可以在图层蒙版中绘制。画笔工具的功能非常丰富，配合画笔面板的使用能够绘制更加丰富的效果。在本案例中通过使用画笔工具绘制Q版卡通表情。

案例效果

案例对比效果如图4-1和图4-2所示。

图4-1

图4-2

操作步骤

01 执行菜单"文件>打开"命令，打开素材"1.jpg"，如图4-3所示。

图4-3

02 单击"图层"面板底部的"创建新图层"按钮，添加新图层，接下来绘制Q版卡通表情形象。首先将前景色设置为黑色，然后选择工具箱中的（画笔工具），单击工具选项栏中的"画笔预设"选取器，在画笔预设选取器中选择一个硬边圆画笔笔尖，设置"大小"为200像素、"硬度"为100%，如图4-4所示。此时将光标放在右下方果汁杯中并单击鼠标左键，绘制两只黑色的眼睛，如图4-5所示。

图4-4

图4-5

03 接下来绘制眉毛。新建一个图层，选择工具箱中的画笔工具，将笔尖大小设置为100像素，然后在眼睛的上方按住鼠标左键拖曳进行绘制，如图4-6所示。使用同样的方式，绘制另外一侧的眉毛，效果如图4-7所示。

图4-6

图4-7

> **提示　调整笔尖大小的快捷键**
>
> 在使用画笔工具时，笔尖大小是根据当时的使用情况随机设置的，利用快捷键可以很快捷地设置笔尖大小：在英文输入法下按"]"键可以增加笔尖大小，按"["键可以减小笔尖大小。

04 接下来制作眼睛上的高光。一种方式是使用画笔工具在黑色的眼睛上点两个白色的圆点；另一种方式就是使用橡皮擦工具在黑色的颜色上擦除。选择工具箱中的（橡皮擦工具），然后在画笔选取器中设置"大小"为50像素、"硬度"为100%。接着在黑色的眼睛上单击，此时单击位置处的像素将被擦除，露出下方图层中的内容，如图4-8所示。使用同样的方法，制作另外一个眼睛上的高光，效果如图4-9所示。

05 继续将前景色设置为黑色，使用硬边圆画笔笔尖绘制波浪线形的嘴部，如图4-10所示。

图4-8

图4-9

图4-10

详解橡皮擦工具

（橡皮擦工具）从名称上就能够看出，这是一种用于擦除图像的工具。橡皮擦工具能够以涂抹的方式将光标移动过的区域像素更改为背景色或透明。

使用橡皮擦工具时会遇到两种情况，一种是选择普通图层时；一种是选择背景图层时。当选择普通图层时，在工具选项栏中设置合适的笔尖大小，然后在画面中按住鼠标左键拖曳，光标经过的位置像素就会被擦除，变为透明，如图4-11所示。如果选择的是背景图层，被擦除的区域将更改为背景色，如图4-12所示。

图4-11

图4-12

在橡皮擦工具选项栏中，从"模式"下拉列表中可以选择橡皮擦的种类。"画笔"和"铅笔"模式可将橡皮擦工具设置为像画笔工具和铅笔工具一样工作。"块"是指具有硬边缘和固定大小的方形，这种方式的橡皮擦无法进行不透明度或流量的设置。

06 接下来制作红脸蛋效果，红脸蛋应该是边缘模糊且半透明的效果。选择工具箱中的画笔工具，然后将前景色设置为红色，接着在工具选项栏中单击"画笔预设"选取器，在画笔预设选取器中选择一个柔边圆画笔笔尖，设置"大小"为400像素，接着在工具选项栏中设置"不透明度"为30%。然后新建一个图层，在脸颊的位置单击即可绘制红脸蛋的效果，如图4-13所示。继续在另外一侧单击，效果如图4-14所示。

图4-13

图4-14

07 接着将前景色设置为白色，然后选择一个较小的硬边圆画笔笔尖进行绘制，此时一个完整的卡通表情呈现出来，效果如图4-15所示。

图4-15

08 按照上述方法继续使用画笔工具塑造其他不同表情形象，最终效果如图4-16所示。

图4-16

▶ **要点速查：画笔工具的选项设置**

画笔工具选项栏如图4-17所示。

图4-17

▶ 画笔大小：单击倒三角形 图标，可以打开"画笔预设"选取器，在这里面可以选择笔尖，设置画笔的大小和硬度。

▶ 模式：设置绘画颜色与下面现有像素的混合方法。

▶ 不透明度：设置画笔绘制出来的颜色的不透明度。数值越大，笔迹的不透明度越高；数值越小，笔迹的不透明度就越低。

▶ 流量：设置当光标移到某个区域上方时应用颜色的速率。在某个区域上方进行绘画时，如果一直按住鼠标左键，颜色量将根据流动速率增大，直至达到"不透明度"设置。

▶ 启用喷枪模式：激活该按钮后，可以启用喷枪功能，Photoshop会根据鼠标左键的单击程度来确定画笔笔迹的填充数量。例如，关闭喷枪功能时，每单击一次会绘制一个笔迹；而启用喷枪功能后，按住鼠标左键不放，即可持续绘制笔迹。

▶ 绘图板压力控制大小：使用压感笔压力可以覆盖"画笔"面板中的

"不透明度"和"大小"设置。

实例041	定义画笔制作音符
文件路径	第4章\定义画笔制作音符
难易指数	★★★★★
技术掌握	● 定义画笔 ● 自定形状工具

扫码深度学习

操作思路

本案例首先运用自定形状工具绘制音符形状并将其定义为画笔，接着使用画笔工具设置画笔形状及散布设置，制作环绕在鹦鹉周围的动态音符的效果。

案例效果

案例效果如图4-18所示。

图4-18

操作步骤

01 执行菜单"文件>打开"命令，打开素材"1.jpg"，如图4-19所示。

图4-19

02 选择工具箱中的 （自定形状工具），在工具选项栏中设置"填充"为"黑色"，然后在"形状"下拉面板中选择一个音符形状，接着在画面中按住鼠标左键进行绘制，如

图4-20所示。

图4-20

03 接下来定义音符画笔。按住Ctrl键单击音符的图层缩览图，此时音符自动生成选区，如图4-21所示。然后执行菜单"编辑>定义画笔预设"命令，在弹出的"画笔名称"对话框中单击"确定"按钮，如图4-22所示。定义完成后使用Ctrl+D快捷键取消选区。

图4-21

图4-22

04 隐藏音符图层。选择工具箱中的画笔工具，在工具选项栏中打开"画笔预设"选取器，在画笔预设选取器中设置画笔"大小"为100像素，选择音符画笔笔尖，如图4-23所示。

图4-23

05 单击工具选项栏中的"画笔面板"按钮，在打开的"画笔"面板中勾选"形状动态"复选框，设置"大小抖动"为80%，如图4-24所示。接着勾选"散布"复选框，设置"散布"为300%，如图4-25所示。

图4-24　　　　图4-25

06 将前景色设置为黄色，按住鼠标左键在鹦鹉周围拖曳绘制音符形状，画面最终效果如图4-26所示。

图4-26

实例042	使用"画笔"面板制作星星效果
文件路径	第4章\使用"画笔"面板制作星星效果
难易指数	★★★★☆
技术掌握	● 画笔工具 ● 画笔面板

扫码深度学习

操作思路

"画笔"面板是控制各种画笔笔尖属性的设置，是Photoshop中重要的面板之一。本案例主要运用画笔工具和"画笔"面板设置笔刷种类、大小等，完成星星的制作。

案例效果

案例效果如图4-27所示。

图4-27

操作步骤

01 执行菜单"文件>新建"命令，在"新建文档"对话框中设置"宽度"为1253像素、"高度"为894像素、"分辨率"为72像素/英寸、"颜色模式"为RGB颜色，设置完成后单击"创建"按钮，如图4-28所示。接着选择工具箱中的（自定形状工具），在工具选项栏中设置绘制模式为"像素"，单击"形状"下拉按钮，在"自定形状"面板中选择五角星形状，设置前景色为黑色，接着在画面中按住鼠标左键拖曳绘制五角星形状，如图4-29所示。

图4-28

图4-29

02 接着执行菜单"编辑>定义画笔预设"命令，在弹出的"画笔名称"对话框中设置"名称"为1，单击"确定"按钮完成设置，如图4-30所示。执行菜单"文件>置入嵌入的智能对象"命令，在弹出的"置入"对话框中选择素材"1.jpg"，单击"置入"按钮，并栅格化该素材图像，如图4-31所示。

图4-30

图4-31

03 选择工具箱中的画笔工具，设置前景色为黄色，设置背景色为白色，如图4-32所示。单击工具选项栏中的"切换画笔面板"按钮，在"画笔"面板中选择五角星画笔，设置"大小"为30像素、"间距"为210%，如图4-33所示。

图4-32

图4-33

04 勾选"形状动态"复选框,设置"大小抖动"为60%、"角度抖动"为100%,如图4-34所示。勾选"散布"复选框,设置"散布"为600%、"数量"为1,如图4-35所示。

图4-34　　　　图4-35

05 继续勾选"颜色动态"复选框,设置"前景/背景抖动"为100%,如图4-36所示。新建一个图层,在画面中按住鼠标左键拖曳绘制,效果如图4-37所示。

图4-36

图4-37

06 接着单击选项栏中的"画笔预设"选取器,在画笔预设选取器中设置"大小"为8像素,如图4-38所示。然后在画面中按住鼠标左键拖曳绘制一些稍小的星形,如图4-39所示。

图4-38

图4-39

07 继续单击选项栏中的"画笔预设"选取器,在下拉面板中设置"大小"为50像素,如图4-40所示。然后在画面中按住鼠标左键拖曳绘制一些比较大的星形,效果如图4-41所示。

图4-40

图4-41

实例043　使用形状动态制作泡泡效果

文件路径	第4章\使用形状动态制作泡泡效果
难易指数	★★★☆☆
技术掌握	画笔工具

扫码深度学习

操作思路

本案例首先载入笔刷素材,然后使用画笔工具并在"画笔"面板中设置"形状动态"和"散布",在绘制时呈现出大小不同的气泡效果。

案例效果

案例对比效果如图4-42和图4-43所示。

图4-42

图4-43

操作步骤

01 执行菜单"文件>打开"命令,打开素材"1.jpg",如图4-44所示。

图4-44

02 接下来制作泡泡效果。执行菜单"编辑>预设>预设管理器"命令，在弹出的"预设管理器"对话框中设置预设类型为"画笔"，接着在弹出的"载入"对话框中单击画笔素材"2.abr"，然后单击"载入"按钮，载入泡泡画笔，如图4-45所示。载入后，在"预设管理器"对话框中出现泡泡画笔，单击该画笔，接着单击"完成"按钮，如图4-46所示。

图4-45

图4-46

03 选择工具箱中的 ✎（画笔工具），在工具选项栏中单击"画笔预设"选取器，在画笔预设选取器最底部找到泡泡画笔。然后设置画笔"大小"为300像素，如图4-47所示。

图4-47

04 接着将前景色设置为蓝色，单击工具选项栏中的"画笔面板"按钮，在笔尖形状中勾选"形状动态"复选框，设置"大小抖动"为90%，如图4-48所示。接着勾选"散布"复选框，并设置"散布"为700%，如图4-49所示。

图4-48　　　　图4-49

05 接着将光标移到画面左侧，按住鼠标左键并拖曳，此时画面效果如图4-50所示。将前景色切换为淡粉色，继续在画面中绘制，最终效果如图4-51所示。

图4-50

图4-51

实例044　使用颜色动态制作多彩音符

文件路径	第4章\使用颜色动态制作多彩音符
难易指数	★★★★★
技术掌握	● 画笔工具 ● 颜色动态

扫码深度学习

操作思路

本案例在使用"颜色动态"画笔时要相应地搭配"形状动态"及"散布"，这样不仅可以将音符展现得更为自然，还能为画面呈现出空间感。

案例效果

案例对比效果如图4-52和图4-53所示。

图4-52

图4-53

操作步骤

01 执行菜单"文件>打开"命令，打开风景素材"1.jpg"，如图4-54所示。

图4-54

02 接下来使用颜色动态绘制彩色的音符。执行菜单"编辑>预设>预设管理器"命令，在弹出的"预设管理器"对话框中设置预设类型为"画笔"，接着单击"载入"按钮，在弹出的"载入"对话框中单击画笔素材"2.abr"，然后单击"载入"按钮，载入音符画笔，如图4-55所示。载入完成后，在"预设管理器"对话框中单击刚刚载入的音符画笔，然后单击"完成"按钮，如图4-56所示。

03 选择工具箱中的 ✎（画笔工具），在工具选项栏中单击"画笔预设"选取器，在画笔预设选取器中找到音符画笔。然后设置画笔"大小"为60像素，接着将前景色设置为绿色，设置背景色为黄色，如图4-57

所示。

图4-55　　　　　　　图4-56

实例045　使用画笔工具制作游戏界面

文件路径	第4章\使用画笔工具制作游戏界面
难易指数	★★★★☆
技术掌握	● 画笔工具 ● 圆角矩形工具 ● 图层样式 ● 自由变换 ● 钢笔工具 ● 文字工具

扫码深度学习

操作思路

本案例主要使用画笔工具绘制出画面中的笔触效果，并配合文字工具、矢量绘图工具制作手机游戏APP界面。

案例效果

案例效果如图4-62所示。

图4-62

操作步骤

04 然后单击工具选项栏中的"画笔面板"按钮，勾选"形状动态"复选框，设置"大小抖动"为90%，如图4-58所示。接着勾选"散布"复选框设置"散布"为770%，如图4-59所示。

图4-57　　　　图4-58　　　　图4-59

05 继续勾选"颜色动态"复选框，设置"前景/背景抖动"为60%、"色相抖动"为20%、"饱和度抖动"为10%、"亮度抖动"为20%、"纯度"为+20%，如图4-60所示。

06 将光标移动到画面左上角处，从左到右拖动光标进行绘制，此时画面效果如图4-61所示。

图4-60　　　　　　　图4-61

01 执行菜单"文件>新建"命令，在弹出的"新建文档"对话框中设置"宽度"为1242像素、"高度"为2208像素、"分辨率"为72像素/英寸、"颜色模式"为"RGB颜色"、"背景内容"为"透明"，设置完成后单击"创建"按钮，如图4-63所示。接着执行菜单"文件>置入嵌入的智能对象"命令，在弹出的"置入嵌入对象"对话框中单击素材

"1.jpg",然后单击"置入"按钮。接着按住Shift键拖曳控制点对素材进行等比例放大,然后将素材移动到中间位置,按Enter键完成置入,接着执行菜单"图层>栅格化>智能对象"命令,将其栅格化为普通图层,如图4-64所示。

图4-63

02 选中该图层,执行菜单"图层>图层样式>投影"命令,在弹出的"图层样式"对话框中设置"混合模式"为"正常"、颜色为黑色、"不透明度"为60%、"角度"为120度、"距离"为36像素、"大小"为18像素,如图4-65所示。此时纸张出现阴影效果,如图4-66所示。

图4-64　　　　　　　　图4-65

03 执行菜单"图层>新建调整图层>黑白"命令,在弹出的"新建图层"对话框中单击"确定"按钮,得到调整图层。接着在打开的"属性"面板中设置"预设"为"自定"、"红色"为60、"黄色"为60、"绿色"为60、"青色"为60、"蓝色"为60、"洋红"为80,如图4-67所示。此时画面效果如图4-68所示。

图4-66　　　　　图4-67　　　　　图4-68

04 按住Ctrl键加选两个图层,使用Ctrl+J快捷键进行复制,如图4-69所示。接着选择复制的图层,拖曳到"新建组"按钮上进行编组,如图4-70所示。

图4-69

图4-70

05 选择"组1",使用Ctrl+T快捷键调出界定框,对其进行向右旋转操作,按Enter键完成变换,如图4-71所示。

图4-71

06 继续选择"组1",使用Ctrl+J快捷键进行复制,如图4-72所示。单击"组1拷贝"图层组,使用Ctrl+T快捷键调出界定框,对其进行向右旋转操作,按Enter键完成变换,如图4-73所示。

07 接下来对画面的亮度进行调整。执行菜单"图层>新建调整图层>曲线"命令，在弹出的"新建图层"对话框中单击"确定"按钮，得到调整图层。接着在打开的"属性"面板中的曲线上单击添加控制点并向上拖曳，提亮旧纸张亮度。曲线形状如图4-74所示。此时画面效果如图4-75所示。

图4-72　　　　　　图4-73

图4-74　　　　　　图4-75

08 选择工具箱中的圆角矩形工具，在工具选项栏中设置绘制模式为"形状"、"填充"为红色、"半径"为50像素，然后在画面右上角位置按住鼠标左键拖曳，绘制圆角矩形作为"关闭"按钮，如图4-76所示。

图4-76

09 接着执行菜单"图层>图层样式>斜面和浮雕"命令，在弹出的"图层样式"对话框中设置"样式"为"内斜面"、"方法"为"平滑"、"深度"为100%、"方向"为

"上"、"大小"为5像素、"角度"为120度、"高度"为30度、"高光模式"为"滤色"、高光颜色为白色、"不透明度"为75%、"阴影模式"为"正片叠底"、阴影颜色为红色、"不透明度"为75%，如图4-77所示。

图4-77

10 接着在"图层样式"对话框中勾选"投影"复选框，设置"混合模式"为"正片叠底"、颜色为灰黑色、"不透明度"为75%、"角度"为120度、"距离"为8像素、"大小"为18像素，设置完成后单击"确定"按钮，如图4-78所示。效果如图4-79所示。

图4-78

图4-79

11 选择工具箱中的钢笔工具，在工具选项栏中设置绘制模式为"形状"、"填充"为白色、"描边"为无，然后在画面中绘制形状，如图4-80所示。接着在"图层"面板中选择红色圆角矩形图层，右击该图层，在弹出的快捷菜单中执行"拷贝图层样式"命令；再右击单击形状图层，在

弹出的快捷菜单中执行"粘贴图层样式"命令，效果如图4-81所示。

图4-80　　　　　　图4-81

12 接着选择工具箱中的横排文字工具，在工具选项栏中设置合适的"字体"和"字号"，设置"文本颜色"为黑色，在画面顶部位置单击并输入文字，如图4-82所示。然后执行菜单"图层>栅格化>文字"命令，接着执行菜单"图层>图层样式>投影"命令，在弹出的"图层样式"对话框中设置"混合模式"为"正片叠底"、投影颜色为黑色、"不透明度"为75%、"角度"为120度、"距离"为3像素、"大小"为8像素，单击"确定"按钮完成设置，如图4-83所示。

图4-82

图4-83

13 此时文字效果如图4-84所示。

图4-84

14 同样的方法，使用横排文字工具输入其他文字，如图4-85所示。执行菜单"文件>置入嵌入的智能对象"命令，在弹出的"置入嵌入对象"对话框中单击素材"2.png"，然后单击"置入"按钮，接着将素材移动到画面左侧位置，按Enter键完成置入。执行菜单"图层>栅格化>智能对象"命令，将其栅格化为普通图层，如图4-86所示。

图4-85　　　　图4-86

15 在文字图层下方新建一个"图层1"图层，如图4-87所示。接着选择工具箱中的画笔工具，在选项栏中打开"画笔预设"选取器，在画笔预设选取器中选择一个硬边圆画笔笔尖，然后设置"大小"为10像素、"硬度"为100%，然后将前景色设置为蓝色，设置完毕后在画面中间位置按住鼠标左键拖曳，绘制不规则锯齿线，效果如图4-88所示。

图4-87

图4-88

16 选择工具箱中的圆角矩形工具，在工具选项栏中设置绘制模式为"形状"、"填充"为蓝色、"半径"为20像素，参照最下方文字的大小按住鼠标左键拖曳绘制圆角矩形，然后将该图层移动到文字图层的下方，效果如图4-89所示。接着选择圆角矩形图层，执行菜单"图层>图层样式>投影"命令，在弹出的"图层样式"对话框中设置"混合模式"为"正片叠底"、投影颜色为黑色、"不透明度"为75%、"角度"为120度、"距离"为3像素、"大小"为8像素，单击"确定"按钮完成设置，如图4-90所示。

图4-89

图4-90

17 此时的画面效果如图4-91所示。

图4-91

18 使用Ctrl+Shift+Alt+E快捷键将所有图层进行"盖印"，得到整个画面的完整效果在一个图层内，然后将盖印得到的图层移动至"图层"面板的最底端，如图4-92所示。接着使用Ctrl+T快捷键调出界定框，对其进行拖动放大，按Enter键完成变换，效果如图4-93所示。

图4-92　　　　图4-93

19 接着执行菜单"滤镜>模糊>高斯模糊"命令，在弹出的"高斯模糊"对话框中设置"半径"为20像素，单击"确定"按钮完成设置，如图4-94所示。效果如图4-95所示。

图4-94　　　　图4-95

20 在"盖印"得到的图层上方新建一个图层，将前景色设置为黑色，然后使用Alt+Delete快捷键进行前景色填充，如图4-96所示。接着在"图层"面板中将"不透明度"设置为75%，如图4-97所示。

图4-96　　　　图4-97

21 最终效果如图4-98所示。

图4-98

实例046　使用画笔工具制作质感标志

文件路径	第4章\使用画笔工具制作质感标志
难易指数	
技术掌握	● 圆角矩形工具　　● 混合模式 ● 图层样式　　　　● 文字工具 ● 画笔工具　　　　● 钢笔工具

扫码深度学习

操作思路

本案例首先使用圆角矩形工具绘制标志主体图形，接着使用画笔工具在圆角矩形上方涂抹，呈现立体质感。接着输入文字，使用"图层样式"为文字添加效果。最后利用钢笔工具绘制标点符号，从而完成标志绘制。

案例效果

案例效果如图4-99所示。

图4-99

操作步骤

01 执行菜单"文件>新建"命令，在弹出的"新建文档"对话框中设置"宽度"为1500像素、"高度"为1500像素、"分辨率"为72像素/英寸、"颜色模式"为"RGB颜色"、"背景内容"为"白色"，如图4-100所示。然后单击"前景色"图标，在弹出的"拾色器（前景色）"对话框中设置颜色为粉色，单击"确定"按钮完成设置，如图4-101所示。

图4-100

图4-101

02 接着使用前景色（填充快捷键为Alt+Delete）填充画布为粉色，如图4-102所示。然后选择工具箱中的圆角矩形工具，在工具选项栏中设置绘制模式为"形状"、"填充"为粉色、"半径"为200像素，接着在画面的中间位置按住Shift键并按住鼠标左键拖曳绘制一个圆角矩形，如图4-103所示。

图4-102

图4-103

03 接着在"图层"面板中选择"圆角矩形"图层，执行菜单"图层>图层样式>内发光"命令，设置"混合模式"为"变亮"、"不透明度"为74%、发光颜色为粉色、"阻塞"为13%、"大小"为38像素、"范围"为50%，如图4-104所示。然后在左侧列表框中勾选"光泽"复选框，设置"混合模式"为"正片叠底"、阴影颜色为白色、"不透明度"为50%、"角度"为19度、"距离"为11像素、"大小"为14像素，如图4-105所示。

图4-104

图4-105

04 继续在左侧列表框中勾选"投影"复选框,设置"混合模式"为"正常"、阴影颜色为深红色、"不透明度"为48%、"角度"为120度、"距离"为3像素、"扩展"为12%、"大小"为18像素,单击"确定"按钮完成设置,如图4-106所示。效果如图4-107所示。

图4-106

图4-107

05 新建一个图层,选择工具箱中的画笔工具,设置前景色为白色,在工具选项栏中单击"画笔预设"选取器,在画笔预设选取器中选择一个柔边圆画笔笔尖,设置画笔"大小"为200像素、"硬度"为0%。在工具选项栏中设置"模式"为"正常"、"不透明度"为50%。然后在粉色的圆角矩形上按住Shift键的同时鼠标左键拖动光标(使用画笔工具时按住Shift键可以绘制水平、垂直以及斜角45°的线条),这样可以绘制一段

直线,如图4-108所示。继续进行绘制,如图4-109所示。

图4-108

图4-109

06 绘制完成后,在"图层"面板中选择该图层并将其"不透明度"设置为53%,如图4-110所示。此时画面效果如图4-111所示。

图4-110

图4-111

07 新建一个图层,继续使用画笔工具,设置前景色为深粉色,在工具选项栏中的画笔预设选取器中设置画笔"大小"为200像素、"硬度"为0%,在工具选项栏中设置"模式"为"正常"、"不透明度"为50%,在画面的中间位置按住Shift键绘制半透明的暗粉色笔触,如图4-112所示。接着按住Ctrl键加选两个半透明图层,执行菜单"图层>创建剪贴蒙版"命令,使超出圆角矩形的部分全部隐藏,如图4-113所示。

图4-112

图4-113

08 此时画面效果如图4-114所示。

图4-114

09 选择工具箱中的横排文字工具,在工具选项栏中设置合适的"字体"和"字号",设置"填充"为白

色，接着在画面中单击并输入文字，如图4-115所示。然后选择文字图层，执行菜单"图层>图层样式>投影"命令，在弹出的"图层样式"对话框中，设置"混合样式"为"正片叠底"、阴影颜色为深红色、"不透明度"为40%、"角度"为120度、"距离"为9像素、"扩展"为3%、"大小"为2像素，单击"确定"按钮完成设置，如图4-116所示。

图4-115

图4-116

10 此时画面效果如图4-117所示。

图4-117

11 选择工具箱中的钢笔工具，在工具选项栏中设置绘制模式为"形状"、"填充"为白色、"描边"为无，接着在文字右侧绘制一个感叹号，如图4-118所示。接着右击文字图层，在弹出的快捷菜单中执行"拷贝图层样式"命令，在形状图层上右击，在弹出的快捷菜单中执行"粘贴图层样式"命令，如图4-119所示。

图4-118

图4-119

12 最终效果如图4-120所示。

图4-120

实例047　使用画笔工具渐变制作蝴蝶文字海报

文件路径	第4章\使用画笔工具渐变制作蝴蝶文字海报
难易指数	★★★★☆
技术掌握	● 渐变工具 ● 钢笔工具 ● 橡皮擦工具 ● 画笔工具 ● 画笔面板 ● 套索工具 ● 文字工具

扫码深度学习

操作思路

渐变工具在填充颜色时可得到从一种颜色过渡到另一种颜色的效果，颜色过渡柔和、自然。本案例主要使用渐变工具制作多彩的背景及图案，接着使用"画笔"面板制作飞舞的蝴蝶，使此画面呈现更加饱满的视觉效果。

案例效果

案例效果如图4-121所示。

图4-121

操作步骤

01 执行菜单"文件>新建"命令，在弹出的"新建文档"对话框中，

设置"宽度"为1000像素、"高度"为1390像素、"分辨率"为300像素/英寸、"背景内容"为"自定义"的白色，设置完成后，单击"创建"按钮，如图4-122所示。接着选择工具箱中的 ■（渐变工具），在工具选项栏中单击渐变色条，在弹出的渐变编辑器中编辑一个由橙到黄再到橙的渐变，然后单击工具选项栏中的"线性渐变"按钮。在画面底部按住鼠标左键向上拖曳，如图4-123所示。

40%，设置完毕后，在画面中三角形斜边位置按住鼠标左键拖曳进行涂抹，如图4-127所示。涂抹完成后，效果如图4-128所示。

图4-122

图4-125

02 释放鼠标后，此时效果如图4-124所示。

图4-123　　　　　　图4-124

图4-126

03 新建一个图层。选择工具箱中的钢笔工具，在工具选项栏中设置绘制模式为"形状"，单击"填充"，在弹出的画板中单击"渐变"按钮，然后编辑一个由黄绿色系渐变色，设置渐变方式为"线性"、"角度"为-120度，如图4-125所示。接着在画面右下方绘制三角形形状，如图4-126所示。

04 接着执行菜单"图层>栅格化>形状"命令，将该图层转换为普通图层。此时三角形边界过于僵硬，选择工具箱中的 ■（橡皮擦工具），在工具选项栏中打开"画笔预设"选取器，在画笔预设选取器中选择一个柔边圆画笔，设置画笔"大小"为150像素。接着在工具选项栏中设置画笔"不透明度"为

图4-127

图4-128

05 执行菜单"文件>置入嵌入的智能对象"命令,置入素材"1.png",如图4-129所示。按Enter键完成置入,接着右击该图层,在弹出的快捷菜单中执行"栅格化图层"命令,将该图层转换为普通图层,如图4-130所示。

图4-129

图4-130

06 接下来使用画笔绘制图案。执行菜单"编辑>预设>预设管理器"命令,在弹出的"预设管理器"对话框中设置"预设类型"为"画笔",接着单击"载入"按钮,在弹出的"载入"对话框中单击蝴蝶画笔"2.abr",然后单击"载入"按钮,如图4-131所示。载入完成后,在"预设管理器"对话框的列表框最底部可以找到蝴蝶画笔,接着单击"完成"按钮,如图4-132所示。

图4-131

图4-132

07 选择工具箱中的 ✎（画笔工具）,在工具选项栏中打开"画笔预设"选取器,在画笔预设选取器的列表框最底部找到蝴蝶画笔,设置画笔"大小"为175像素,如图4-133所示。

图4-133

08 将前景色设置为白色,接着单击工具选项栏中的"画笔面板"按钮 ,在打开的"画笔"面板中的左侧列表框中勾选"形状动态"复选框,并设置"大小抖动"为80%、"角度抖动"为25%,如图4-134所示。接着勾选"散布"复选框,设置"散布"为300%,如图4-135所示。

图4-134

图4-135

09 设置完成后,新建一个图层,在画面四周使用画笔工具拖曳,效果如图4-136所示。继续在画面预设选取器中选择另外一个蝴蝶画笔,将画笔笔尖设置合适的大小,并在画面中绘制,如图4-137所示。

图4-136

图4-137

10 继续单击画面预设选取器,选择一个较小的硬边圆画笔笔尖,然后单击工具选项栏中的"画笔面板"按钮 ,勾选"形状动态"复选框,设置"大小抖动"为70%,如图4-138所示。接着勾选"散布"复选框,再勾选"两轴"复选框,设置"散布"为900%,如图4-139所示。

图4-138　　　　图4-139

11 接着在画面四周单击鼠标左键,此时画面元素更加丰富,效果如

图4-140所示。

图4-140

12 接着调整硬边圆画笔笔尖为5像素，在画面预设选取器中勾选"间距"复选框，并设置"间距"为220%，如图4-141所示。接着在画面中绘制，如图4-142所示。

图4-141　　　　图4-142

13 选择工具箱中的套索工具，在工具选项栏中单击"添加到选区"按钮，接着在画面中绘制不规则选区，如图4-143所示。然后选择工具箱中的渐变工具，在工具选项栏中单击渐变色条，在弹出的"渐变编辑器"对话框中编辑一个由紫色到绿色的渐变色条，接着在工具选项栏中单击"线性渐变"按钮，并在选区中由下至上进行拖曳，如图4-144所示。

图4-143

图4-144

14 释放鼠标后，画面效果如图4-145所示。接着使用Ctrl+D快捷键取消选区。

图4-145

15 接下来在图形上方绘制高光。选择工具箱中的画笔工具，在工具选项栏中打开"画笔预设"选取器，在画笔预设选取器中选择一个硬边圆画笔笔尖，设置合适的画笔大小，接着将前景色设置为白色，设置完毕后，选择需要绘制的图层，在画面中合适的位置按住鼠标左键拖曳，绘制高光形状，如图4-146所示。

图4-146

16 接下来在不规则渐变形状中输入文字。选择工具箱中的 T（横排文字工具），在工具选项栏中设置合适的"字体"，设置"字号"为38点，单击"居中对齐文本"按钮，颜色设置为白色，接着在画面中单击插入光标，输入文字，如图4-147所示。

图4-147

17 倾斜的文字效果使画面更具活力。使用Ctrl+T快捷键进行自由变换，此时文字周围出现界定框，将光标放在界定框右上角时，此时光标自动变为旋转箭头，如图4-148所示。接着按住鼠标左键向左侧拖曳，调整至合适位置时，按Enter键完成操作，此时效果如图4-149所示。

图4-148

图4-149

18 使用相同的方法，继续设置合适的"字体"、"字号"以及"颜色"，在画面中输入其他文字，并使用自由变换调整文字角度，画面效果如图4-150所示。

图4-150

19 接下来添加多彩的蝴蝶效果。新建一个图层,选择工具箱中的画笔工具,在工具选项栏中单击"画笔预设"选取器,在画笔预设选取器中选择蝴蝶画笔笔尖。然后单击工具选项栏中的"画笔面板"按钮,在弹出的"画笔"面板中的左侧列表框中勾选"形状动态"复选框,设置"大小抖动"为40%,"角度抖动"为30%,如图4-151所示。接着勾选"散布"复选框,再勾选"两轴"复选框,并设置"散布"为400%,如图4-152所示。

图4-151　　　　图4-152

20 接着在文字下方绘制飞舞的蝴蝶,如图4-153所示。此时画面效果过于杂乱。所以按住Ctrl键单击该图层缩览图,此时蝴蝶定义为选区,如图4-154所示。

21 选择工具箱中的渐变工具,在工具选项栏中单击渐变色条,在弹出的"渐变编辑器"对话框中编辑一个蓝色系渐变色,然后单击工具选项栏中的"线性渐变"按钮,接着在选区内部拖曳,绘制渐变蝴蝶,如图4-155所示。绘制完成后使用Ctrl+D快捷键取消选区。

22 新建图层。按同样的方法绘制其他蝴蝶并填充一个黄绿色渐变。画面最终效果如图4-156所示。

图4-153

图4-154

图4-155

图4-156

实例048　使用历史记录画笔工具打造无瑕肌肤

文件路径	第4章\使用历史记录画笔工具打造无瑕肌肤	
难易指数	★★★☆☆	
技术掌握	● "曲线"命令 ● 历史记录画笔工具 ● "历史记录"面板	● 污点修复画笔工具 ● 滤镜

扫码深度学习

操作思路

使用历史记录画笔工具需要在"历史记录"面板中标记步骤作为"源",然后在画面中绘制,绘制的部分会呈现出标记的历史记录的状态。本案例利用该优势为人物打造年轻的肌肤质感。

案例效果

案例对比效果如图4-157和图4-158所示。

图4-157

图4-158

案例效果

01 执行菜单"文件>打开"命令,打开人物素材"1.jpg",如图4-159所示。

图4-159

02 此时可以看出图片较暗。所以执行菜单"图层>新建调整图层>曲线"命令,在弹出的"新建图层"对话框中单击"确定"按钮。接着在打开的"属性"面板中的曲线上单击添加两个控制点并向上拖曳,提高画面亮度,如图4-160所示。此时画面效果如图4-161所示。

图4-160

图4-161

03 复制背景图层,然后将图片放大,此时人物面部有比较明显的眼袋、细纹及雀斑,如图4-162所示。接着选择工具箱中的 (污点修复画笔工具),在工具选项栏中单击"画笔预设"选取器,设置画笔笔尖大小为20像素,然后在斑点上单击即可去除此处瑕疵,如图4-163所示。

图4-162

图4-163

04 接着使用"表面模糊"滤镜将面部大面积进行模糊,使皮肤看起来更加光滑。执行菜单"滤镜>模糊>表面模糊"命令,在弹出的"表面模糊"对话框中设置"半径"为5像素、"阈值"为15色阶,设置完成后单击"确定"按钮,如图4-164所示。此时人物皮肤效果如图4-165所示。

图4-164

图4-165

05 此时面部的皮肤虽然变得光滑了,但是头发质感也受到了影响,需要通过历史记录画笔工具隐藏头发位置的模糊效果。执行菜单"窗口>历史记录"命令,打开"历史记录"面板,然后在"表面模糊"操作的上一步操作前方单击作为"源",如图4-166所示。接着选择工具箱中的 (历史记录画笔工具),在工具选项栏中单击"画笔预设"选取器,在画笔预设选取器中选择一个柔边圆画笔笔尖,设置画笔"大小"为200像素,然后在头发位置涂抹,随着涂抹可以看到头发部分被还原回来,效果如图4-167所示。

图4-166

图4-167

06 接着在选择历史记录画笔工具的状态时,在工具选项栏中设置画笔"不透明度"为30%,然后在眉

毛、眼皮、嘴唇、鼻梁等位置涂抹，最终效果如图4-168所示。

图4-168

实例049 使用历史记录艺术画笔工具制作绘画效果

文件路径	第4章\使用历史记录艺术画笔工具制作绘画效果
难易指数	★★☆☆☆
技术掌握	● 历史记录艺术画笔工具 ● 钢笔工具 ● 图层蒙版

扫码深度学习

操作思路

历史记录艺术画笔工具能够使用指定历史记录状态或"源"数据，以风格化描边的方式进行艺术绘画。本案例使用钢笔工具抠出向日葵局部，然后使用历史记录艺术画笔工具在画面中一点点涂抹，制作绘画感效果。

案例效果

案例效果如图4-169所示。

图4-169

操作步骤

01 执行菜单"文件>打开"命令，打开素材"1.jpg"，如图4-170所示。

图4-170

02 执行菜单"文件>置入嵌入的智能对象"命令，置入向日葵素材"2.jpg"，如图4-171所示。然后按Enter键确定置入此操作。选择该图层并右击，在弹出的快捷菜单中执行"栅格化图层"命令，将其转换为普通图层，如图4-172所示。

图4-171

图4-172

03 接下来使用钢笔工具搭配图层蒙版使图片与背景相框吻合。首先在"图层"面板中设置该图层的"不透明度"为50%，便于下一步骤操作。"图层"面板如图4-173所示。此时画面呈半透明效果，如图4-174所示。

图4-173

图4-174

04 选择工具箱中的 ✎（钢笔工具），在工具选项栏中设置绘制模式为"路径"，接着在画面中沿着相框走向添加锚点，如图4-175所示。绘制完成后，使用Ctrl+Enter快捷键将路径转换为选区，如图4-176所示。

图4-175

图4-176

05 此时将"图层"面板中的"不透明度"设置为100%，然后单击底部的"添加图层蒙版"按钮，此时蒙版效果如图4-177所示。画面效果如图4-178所示。

图4-180

图4-181

图4-177

图4-178

06 接下来执行菜单"窗口>历史记录"命令，打开"历史记录"面板。在"历史记录"面板中最后一个操作步骤前单击，标记该步骤，如图4-179所示。选择工具箱中的（历史记录艺术画笔工具），在工具选项栏中单击"画笔预设"选取器，在画笔预设选取器中选择一个柔边圆画笔笔尖，设置"画笔"大小为50像素，在工具选项栏中设置"样式"为"绷紧短"、"区域"为50像素，然后在相框内部涂抹，如图4-180所示。涂抹完成后，画面最终效果如图4-181所示。

图4-179

实例050　使用油漆桶工具为儿童照片制作图案背景

文件路径	第4章\使用油漆桶工具为儿童照片制作图案背景
难易指数	★★★☆☆
技术掌握	● 渐变工具 ● 油漆桶工具 ● 定义图案

扫码深度学习

操作思路

油漆桶工具可以快速对选区中的部分、整个画布，或者是颜色相近的色块内部填充纯色或图案。在本案例中，使用油漆桶工具为画面填充半透明的纹理效果。

案例效果

案例对比效果如图4-182和图4-183所示。

图4-182

图4-183

操作步骤

01 新建一个文档。如果要编辑两种颜色的渐变，可以先设置合适的前景色与背景色，然后选择工具箱中的 ■（渐变工具），接着单击工具选项栏中的渐变色条后面的 ⌄ 按钮，在下拉面板中的第一个渐变颜色就是"前景色到背景色渐变"，如图4-184所示。选择此渐变颜色，设置渐变类型为"线性渐变" ■，然后在画面中按住鼠标左键拖曳，释放鼠标后即可填充渐变颜色，如图4-185所示。

02 执行菜单"文件>置入嵌入的智能对象"命令，将人物素材"1.jpg"置入到文档内，按Enter键确定置入操作，如图4-186所示。

03 接下来定义图案。在Photoshop中打开图案素材"2.jpg"，如图4-187所示。执行菜单"编辑>定义图案"命令，在弹出的"图案名称"对话框

中设置合适的"名称",然后单击"确定"按钮,完成图案的定义,如图4-188所示。

图4-184

填充方式为"图案",然后单击"图案拾色器"右侧的倒三角按钮,在下拉面板中选择刚刚定义的图案,设置"模式"为"柔光"、"容差"为255,如图4-189所示。接着选择渐变图层,然后单击鼠标左键即可完成图案的填充操作,最终效果如图4-190所示。

图4-189　　　　　　图4-190

要点速查:油漆桶工具的选项设置

- 填充内容:选择填充的模式,包含"前景"和"图案"两种模式。如果选择"前景"选项,则使用前景色进行填充;如果选择"图案"选项,那么需要在右侧图案列表中选择合适的图案。
- 容差:用来定义必须填充像素颜色的相似程度。设置较低的"容差"值会填充颜色范围内与鼠标单击处像素非常相似的像素;设置较高的"容差"值会填充更大范围的像素。

图4-185

实例051　使用选区运算制作反光感按钮

文件路径	第4章\使用选区运算制作反光感按钮
难易指数	★★★★☆
技术掌握	● 填充前景色　● 选区运算 ● 渐变工具　● 滤镜 ● 椭圆选框工具　● 文字工具 ● 钢笔工具　● 图层样式

扫码深度学习

图4-186

操作思路

本案例主要使用选区工具与钢笔工具绘制选取,并使用多种"填充"方式进行颜色的填充,最后添加文字并为其赋予内阴影的"图层样式"制作文字内陷的效果。

案例效果

案例效果如图4-191所示。

图4-187

图4-188

04 接着选择工具箱中的 （油漆桶工具）,在工具选项栏中设置

图4-191

操作步骤

01 执行菜单"文件>新建"命令，在弹出的"新建文档"对话框中设置"宽度"为297像素、"高度"为210像素、"分辨率"为300像素/英寸，设置完成后单击"创建"按钮，如图4-192所示。

图4-192

02 选择工具箱中的渐变工具，接着单击工具选项栏中的渐变色条，在弹出的"渐变编辑器"对话框中编辑一个由橙色到白色的渐变颜色，如图4-193所示。然后设置渐变类型为"径向渐变"，使用渐变工具在画面中按住鼠标左键拖曳进行填充，效果如图4-194所示。

图4-193　　　　　　　　　图4-194

03 新建一个图层，右击工具箱中的选框工具组，在工具列表中选择 （椭圆选框工具），然后在画面中按住鼠标左键拖曳绘制一个椭圆选区，如图4-195所示。接着将前景色设置为橙色，使用前景色（填充快捷键为Alt+Delete）进行填充，效果如图4-196所示。

图4-195　　　　　　　　　图4-196

04 接下来制作按钮的底座。选择工具箱中的钢笔工具，在工具选项栏中设置绘制模式为"形状"、"填充"为深橙色、"描边"为无，设置完成后，

在椭圆左侧边缘开始绘制图形，如图4-197所示。绘制完成后，将底座图层移动至椭圆图层的下方，此时画面效果如图4-198所示。

图4-197

图4-198

05 接下来制作按钮上的高光。按住Ctrl键单击椭圆图层的缩览图，得到椭圆选区，如图4-199所示。

图4-199

06 选择工具箱中的椭圆工具，然后单击工具选项栏中的"与选区交叉"按钮 ，在椭圆形左上角按住鼠标左键拖曳绘制选区，如图4-200所示。当释放鼠标时会得到两圆相交部分的选区，如图4-201所示。

图4-200

图4-201

07 新建一个图层,选择工具箱中的渐变工具,在工具选项栏中单击渐变色条,在弹出的"渐变编辑器"对话框中编辑一个由白色到透明的渐变颜色,设置完成后单击"确定"按钮。接着在工具选项栏中设置渐变模式为"线性渐变",如图4-202所示。然后按住鼠标左键拖曳进行填充,高光效果如图4-203所示。

图4-202

图4-203

08 新建一个图层,选择工具箱中的 ◯ (椭圆工具),然后在椭圆下方绘制一个椭圆选区,如图4-204所示。接着设置前景色为深褐色,然后使用前景色(填充快捷键为Alt+Delete)进行填充,效果如图4-205所示。

图4-204

图4-205

09 接着执行菜单"滤镜>模糊>高斯模糊"命令,在弹出的"高斯模糊"对话框中,设置"半径"为10.0像素,单击"确定"按钮,如图4-206所示。将褐色椭圆图层移动至"背景"图层上方,此时画面效果如图4-207所示。

图4-206

图4-207

10 选择工具箱中的 T (横排文字工具),在工具选项栏中设置一个合适的"字体"和"字号",文本颜色为白色,然后在画面中单击插入光标,输入文字,如图4-208所示。选择文字图层,执行菜单"图层>图层样式>内阴影"命令,在弹出的"图层样式"对话框中设置"混合模式"为"正片叠底"、"颜色"为深褐色、"不透明度"为75%、"角度"为90度、"距离"为1像素、"阻塞"为0%、"大小"为2像素,设置完成后,单击"确定"按钮,如图4-209所示。

图4-208

图4-209

11 最终文字效果如图4-210所示。

图4-210

实例052	使用渐变工具制作多彩壁纸
文件路径	第4章\使用渐变工具制作多彩壁纸
难易指数	★★★★☆
技术掌握	● 渐变工具 ● 钢笔工具 ● 横排文字工具

扫码深度学习

💡 **操作思路**

渐变工具可创造多种颜色的混合。本案例主要使用钢笔工具搭配渐变工具制作既简约又多彩的手机壁

纸。在制作过程中，需注意调整"图层"面板中的不透明度，呈现半透明效果。

案例效果

案例效果如图4-211所示。

图4-211

操作步骤

01 执行菜单"文件>新建"命令，在弹出的"新建文档"对话框中设置"宽度"为1242像素、"高度"为2208像素、"分辨率"为72像素/英寸、"颜色模式"为"RGB颜色"、"背景内容"为"白色"，如图4-212所示。

图4-212

02 选择工具箱中的 ✏（钢笔工具），在工具选项栏中设置绘制模式为"路径"，接着使用钢笔工具在画面中绘制路径，如图4-213所示。绘制完成后，使用Ctrl+Enter快捷键将路径转换为选区，如图4-214所示。

图4-213　　　　图4-214

03 选择工具箱中的 ■（渐变工具），在工具选项栏中单击渐变色条，弹出"渐变编辑器"对话框，如

图4-215所示。在"渐变编辑器"对话框中双击第一个色标，弹出"拾色器（色标颜色）"对话框，选取需要的颜色后单击"确定"按钮。再双击第二个色标，弹出"拾色器"（色标颜色）对话框，选取需要的颜色后单击"确定"按钮，两个色标的颜色设置完成后单击"确定"按钮，完成渐变颜色的编辑，如图4-216所示。

图4-215

图4-216

04 此时按住鼠标左键由画面中心位置向画面左下角拖动光标，使拖动光标形成的线与选区相交，完成渐变，如图4-217所示。

05 单击"图层"面板底部的"新建图层"按钮 ■，创建"图层2"图层，按照上述方法在新建的图层中创建渐变图形，并设置该图层的"不透明度"为90%，如图4-218所示。此时画面效果如图4-219所示。

图4-217

图4-218

06 使用同样的方法，继续新建一个图层，使用钢笔工具绘制路径，转换为选区后并填充渐变颜色。制作绿色渐变和橙色渐变图层，并设置这两个图层的"不透明度"为90%，如图4-220和图4-221所示。

图4-219　　　图4-220

图4-221

07 选择工具箱中的横排文字工具，在工具选项栏中设置一个适合的"字体"和"字号"，文本颜色为白色，接着在画面中输入文字，如图4-222所示。最后在画面不同位置输入其他文字，如图4-223所示。

08 执行菜单"文件>置入嵌入的智能对象"命令，在弹出的"置入嵌入对象"对话框中选择素材"1.png"，单击"置入"按钮，将图标素材放置在界面右上角的位置，按Enter键完成置入，最终效果如图4-224所示。

图4-222　　图4-223　　图4-224

实例053　使用渐变工具制作按钮

文件路径	第4章\使用渐变工具制作按钮
难易指数	★★★★☆
技术掌握	● 渐变工具　● 图层样式 ● 多边形套索工具　● 钢笔工具

扫码深度学习

操作思路

在使用渐变工具时，需要注意工具选项栏中渐变类型的设置，不同类型会给画面带来不同的效果。本案例主要使用渐变工具为按钮的各个部分进行填色，在绘制过程中搭配"图层样式"可使效果及层次感更明显。

案例效果

案例效果如图4-225所示。

图4-225

操作步骤

01 执行菜单"文件>新建"命令，在弹出的"新建文档"对话框中设置"宽度"为2002像素、"高度"为1506像素、"分辨率"为300像素/英寸，设置颜色为白色，设置完成后单击"创建"按钮，如图4-226所示。

图4-226

02 选择工具箱中的■（渐变工具），在工具选项栏中单击渐变色条，在弹出的"渐变编辑器"对话框中编辑一个由黑色到灰色的渐变色。接着在工具选项栏中设置渐变类型为"线性渐变"■。然后从画面左下角向右上角拖曳，如图4-227所示。释放鼠标后，此时画面效果如图4-228所示。

图4-227

图4-228

03 接着右击工具箱中的套索工具组，在工具列表中选择多边形套索工具，接着在画面中绘制一个五边形，如图4-229所示。当首尾控制点相交接时，自动生成选区，如图4-230所示。

图4-229

图4-230

04 新建一个图层，接着选择工具箱中的渐变工具，在工具选项栏中

单击渐变色条，在弹出的"渐变编辑器"对话框中编辑一个由黑白灰组成的渐变颜色，如图4-231所示。接着在工具选项栏中设置渐变类型为"线性渐变"。然后按住鼠标左键在画面中由上到下进行拖曳，释放鼠标后画面效果如图4-232所示。使用Ctrl+D快捷键取消选区。

图4-231

图4-232

05 接下来为该形状添加阴影效果。执行菜单"图层>图层样式>投影"命令，在弹出的"图层样式"对话框中设置"混合模式"为"正片叠底"、颜色为黑色、"不透明度"为19%、"角度"为120度、"距离"为77像素、"大小"为62像素，如图4-233所示。设置完成后，单击"确定"按钮，此时画面效果如图4-234所示。

图4-233

图4-234

06 继续使用多边形套索工具在五边形上方绘制一个较小的五边形选区，如图4-235所示。然后选择渐变工具，在工具选项栏中编辑一个蓝色系渐变颜色，并单击"线性渐变"按钮。接着新建一个图层，在画面中填充渐变，效果如图4-236所示。

图4-235

图4-236

07 使用Ctrl+J快捷键复制该渐变图层，按住Ctrl键单击该图层缩览图，此时图形周围出现选区，继续在该选区中填充一个较深的蓝色渐变，如图4-237所示。取消选区后，选择工具箱中的多边形套索工具，接着单击工具选项栏中的"添加到选区"按钮，然后在蓝色渐变图形上方绘制多个箭头形状选区，如图4-238所示。

08 单击"图层"面板底部的"添加图层蒙版"按钮，此时蒙版效果如图4-239所示。画面效果如图4-240所示。

图4-237

图4-238

图4-239

图4-240

09 接下来制作按钮的圆形部分。选择工具箱中的椭圆选框工具，接着按住Shift+Alt快捷键在画面左侧绘制一个中心等比例的正圆选区。继续选择工具箱中的渐变工具，单击选项栏中的渐变色条，在弹出的"渐变编辑器"对话框中编辑一个黑白灰具有立体效果的渐变，接着在圆形选区内进行拖曳绘制，渐变圆效果如图4-241所示。

图4-241

10 使用Ctrl+D快捷键取消选区。接着执行菜单"图层>图层样式>描边"命令，在弹出的"图层样式"对话框中设置"大小"为8像素、"位置"为"外部"、填充"颜色"为黑色，如图4-242所示。此时画面中的描边效果如图4-243所示。

图4-242

图4-243

11 复制渐变正圆图层。接着使用Ctrl+T快捷键进行自由变换，并按住Shift+Alt快捷键等比例将其缩小，此时效果如图4-244所示。接着按Enter键确定操作。

12 接下来为小的渐变圆替换渐变颜色，按住Ctrl键单击小正圆图层缩览图，将其创建选区。然后选择工具箱中的渐变工具，在工具选项栏中单击渐变色条，在弹出的"渐变编辑器"对话框中编辑一个蓝色系渐变，设置完成后单击"确定"按钮。接着在工具选项栏中选择"径向渐变"，然后在选区中进行填充，如图4-245所示。绘制完成后取消选区。

图4-244

图4-245

13 接下来制作圆内立体效果。选择工具箱中的钢笔工具，在工具选项栏中设置绘制模式为"路径"，接着在圆内绘制一个半圆形状的路径，如图4-246所示。使用Ctrl+Enter快捷键将路径转换为选区，并在内部填充一个由白到蓝的径向渐变，如图4-247所示。创建完成后取消选区。

图4-246

图4-247

14 继续选择钢笔工具，在工具选项栏中将绘制模式设置为"形状"、"填充"为白色，接着在画面中绘制一个圆角三角形，如图4-248所示。按Enter键完成操作。

图4-248

15 选择工具箱中的横排文字工具，在工具选项栏中设置合适的"字体"和"字号"，文本颜色设置为白色，接着在画面中单击插入光标，输入文字，如图4-249所示。执行菜单"图层>图层样式>投影"命令，在弹出的"图层样式"对话框中设置"混合模式"为"正片叠底"、颜色为黑色、"不透明度"为19%、"角度"为120度、"距离"为77像素、"大小"为62像素，设置完成后，单击"确定"按钮，如图4-250所示。

图4-249

图4-250

16 最终画面效果如图4-251所示。

图4-251

实例054	使用多种填充方式制作活动卡片
文件路径	第4章\使用多种填充方式制作活动卡片
难易指数	★★★★★
技术掌握	● 渐变工具 ● 混合模式 ● 画笔工具 ● 矩形选框工具 ● 横排文字工具

扫码深度学习

操作思路

本案例使用渐变工具和矩形选框工具制作卡片。在制作过程中，需要注意调整不透明度及图层的混合模式，然后输入文字并添加素材，制作多彩的卡片效果。

案例效果

案例效果如图4-252所示。

图4-252

操作步骤

01 执行菜单"文件>新建"命令，在弹出的"新建文档"对话框中，设置"宽度"为1000像素、"高度"为1000像素、"分辨率"为72像素/英寸，"背景内容"为"自定义"的淡紫色，单击"创建"按钮，如图4-253所示。此时画面效果如图4-254所示。

图4-253

图4-254

02 复制"背景"图层。接着选择工具箱中的油漆桶工具，在工具选

项栏中设置绘制模式为"图案",接着打开"图案拾取器"画板,单击右上角的 按钮,在弹出的下拉菜单中执行"Web图案"命令,如图4-255所示。接着在弹出的提示框中单击"追加"按钮,如图4-256所示。

图4-255

图4-256

03 此时"图案拾取器"面板中出现更多图案。选择左对角线图案,接着在工具选项栏中设置"容差"为20,然后在画面中单击鼠标左键,此时效果如图4-257所示。

图4-257

04 接着在"图层"面板中设置该图层混合模式为"正片叠底"、"不透明度"为20%,如图4-258所示。此时画面效果如图4-259所示。

图4-258

图4-259

05 接着选择工具箱中的画笔工具,在工具选项栏中打开"画笔预设"选取器,在画笔预设选取器中选择一个柔边圆画笔笔尖,设置画笔"大小"为50像素,如图4-260所示。接着在画面底部按住Shift键水平拖曳绘制,如图4-261所示。

图4-260

图4-261

06 新建一个图层,接着选择工具箱中的矩形选框工具,在画面中绘制一个矩形选区。接着选择工具箱中的渐变工具,在工具选项栏中单击渐变色条,在弹出的"渐变编辑器"对话框中编辑一个蓝紫色渐变颜色,设置完成后,单击"确定"按钮。然后在工具选项栏中设置渐变类型为"线性渐变",如图4-262所示。接着在矩形选框上方由上至下进行拖曳,释放鼠标后画面效果如图4-263所示。接着按Ctrl+D快捷键取消选区。

图4-262

图4-263

07 继续选择矩形选框工具,在画面中绘制一个矩形选区,按住Ctrl键,此时光标自动切换为移动工具,接着向左下角拖曳,如图4-264所示。同样的方法,继续在其他位置绘制,在绘制过程中有不想要的区域可以按Backspace键进行删除,画面效果如图4-265所示。

08 新建一个图层,在矩形渐变内部继续绘制一个矩形选区,接着右击,在弹出的快捷菜单中执行"描边"命令,在弹出的"描边"对话框中设置描边"宽度"为10像素、"颜色"为白色,单击"确定"按钮,如图4-266所示。此时画面效果如图4-267所示。

图4-264

图4-265

图4-266

图4-267

09 新建一个图层，接着在画面中继续绘制一个矩形选区，将前景色设置为白色，使用前景色（填充快捷键为Alt+Delete）进行填充，如图4-268所示。绘制完成后取消选区。

图4-268

10 选择工具箱中的横排文字工具，在工具选项栏中设置合适的"字体"和"字号"，文本颜色设置为白色，接着在画面中输入文字，如图4-269所示。

图4-269

11 为中间字母替换颜色，可以选中该字母，在工具选项栏中将文本颜色设置为橙色，如图4-270所示。完成后单击"提交当前所有操作"按钮，完成操作，如图4-271所示。

图4-270

图4-271

12 使用同样的方法，设置合适的"字体""字号"以及"颜色"，继续在画面中输入其他文字，如图4-272所示。

图4-272

13 最后执行菜单"文件＞置入嵌入的智能对象"命令，将素材"1.png"置入文档中，如图4-273所示。按Enter键确定置入操作，最终效果如图4-274所示。

图4-273

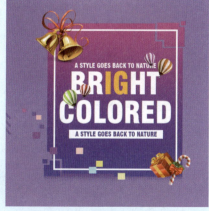

图4-274

第 5 章

文字的使用

 本章概述　在设计作品中，文字是常见的元素。Photoshop能够创建多种文字类型，如创建点文字、段落文字、区域文字、路径文字等。想要创建这些文字，就需要使用文字工具组中的横排文字工具和直排文字工具。本章主要针对文字工具以及文字的编辑操作进行练习。

 本章重点
- 掌握文字工具的使用方法
- 掌握文字的编辑方法

佳 / 作 / 欣 / 赏

实例055　使用文字工具制作对页杂志广告

文件路径	第5章\使用文字工具制作对页杂志广告
难易指数	
技术掌握	● 横排文字工具 ● "段落"面板

扫码深度学习

操作思路

本案例主要使用横排文字工具设置不同的字体、字号，在画面相应位置输入文字，并调整其段落属性，制作简约的页面效果。

案例效果

案例效果如图5-1所示。

图5-1

操作步骤

01 执行菜单"文件>打开"命令，打开背景素材"1.jpg"，如图5-2所示。

图5-2

02 接下来输入文字。选择工具箱中的 T.（横排文字工具），在工具选项栏中设置合适的"字体"，"字号"为200点、文本颜色为白色，然后在画面中间单击插入光标，输入文字，如图5-3所示。

03 使用同样的方式，在主标题下方输入不同"字体"和"字号"的新文字，如图5-4所示。

图5-3

图5-4

04 接下来创建段落文字。选择工具箱中的横排文字工具，在工具选项栏中设置合适的"字体"，"字号"为15点、文本颜色为白色，然后在操作界面下方按住鼠标左键并向右下角拖曳创建文本框，如图5-5所示。

图5-5

05 在文本框中输入文字，如图5-6所示。输入完成后选中文字图层，执行菜单"窗口>段落"命令，在打开的"段落"面板中设置"对齐方式"为"居中对齐"，如图5-7所示。

图5-6

06 此时的文字效果如图5-8所示。选择工具箱中的横排文字工具，在工具选项栏中设置合适的"字体"和"字号"，文本颜色设置为白色，然后在画面下方单击插入光标，输入文字，最终画面效果如图5-9所示。

图5-7

图5-8

图5-9

要点速查：文字工具的选项

文字工具选项栏如下所示。

- **切换文本取向**：在工具选项栏中单击"切换文本取向"按钮，可以将横向排列的文字更改为直向排列的文字，也可以执行菜单"类型>取向>水平/垂直"命令。

- **设置字体系列**：在工具选项栏中单击"设置字体系列"倒三角按钮，在下拉列表中选择合适的字体。

- **设置字体大小**：输入文字后，如果要更改字体的大小，可以直接在工具选项栏中输入数值，也可以在下拉列表中选择预设的字体大小。若要改变部分字符的大小则需要选中需要更改的字符后进行设置。

- **消除锯齿**：输入文字后，可以在工具选项栏中为文字指定一种消除锯齿的方式。选择

"无"方式时，Photoshop不会应用消除锯齿；选择"锐利"方式时，文字的边缘最为锐利；选择"犀利"方式时，文字的边缘就比较锐利；选择"浑厚"方式时，文字会变粗一些；选择"平滑"方式时，文字的边缘会非常平滑。

- 设置文本对齐：文本对齐方式是根据输入字符时光标的位置来设置文本对齐方式。
- 切换字符和段落面板：单击该按钮即可打开"字符"和"段落"面板。
- 取消所有当前编辑：在创建或编辑文字时，单击该按钮可以取消文字操作状态。
- 提交所有当前编辑：文字输入或编辑完成后，单击该按钮提交操作并退出文字编辑状态。

实例056　使用直排文字工具制作文艺书籍封面

文件路径	第5章 \ 使用直排文字工具制作文艺书籍封面
难易指数	★★★☆☆
技术掌握	直排文字工具

扫码深度学习

操作思路

直排文字工具与横排文字工具的用法相同。顾名思义，直排文字工具是在画面中添加竖排的文字。本案例使用直排文字工具在书籍封面中输入文字。

案例效果

案例效果如图5-10和图5-11所示。

图5-10

图5-11

操作步骤

01 执行菜单"文件>打开"命令，打开素材"1.jpg"。选择工具箱中的直排文字工具，在工具选项栏中设置合适的"字体"和"字号"，设置文本颜色为土红色。在画面右上角单击插入光标，如图5-12所示。输入文字，按Ctrl+Enter快捷键完成文字的输入，如图5-13所示。

02 继续使用直排文字工具，在标题文字的右下角单击，插入光标。然后在工具选项栏中设置合适的"字体"和"字号"，输入文字，按Ctrl+Enter快捷键完成文字的输入，如图5-14所示。继续使用选择直排文字工具，在工具选项栏中选择一个合适的"字体"，设置"字号"为18点，设置"对齐方式"为"顶对齐文本"，然后在封面左下角单击，输入多行文字，在每行结束后按Enter键开始下一行文字的输入，效果如图5-15所示。

图5-12

图5-13

图5-14

图5-15

03 接下来复制部分背景图层中的内容和书名、作者的文字图层，移动到画面左侧，作为书脊，此时封面内容制作完成，如图5-16所示。书籍的立体展示效果如图5-17所示。

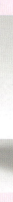

图5-16　　　　　　　图5-17

> **提示 · 直排文字的对齐方式**
>
> 使用直排文字工具创建出的文字对象，设置对齐方式的按钮有所不同，即▥（顶对齐文本）、（居中对齐文本）和▤（底对齐文本）。

实例057　创建段落文字制作杂志页面

文件路径	第5章\创建段落文字制作杂志页面
难易指数	★★★☆☆
技术掌握	● 横排文字工具 ● 段落文字 ● "字符"面板

扫码深度学习

操作思路

"段落文字"是在文本框内部创建的文字，当输入的文字超出文本框时，将自动进行换行，使文字以文本框的大小排列。

案例效果

案例效果如图5-18所示。

图5-18

操作步骤

01 执行菜单"文件>新建"命令，在弹出的"新建文档"对话框中设置"宽度"为1500像素、"高度"为785像素、"方向"为竖向、"分辨率"为300像素/英寸，设置完成后单击"创建"按钮，如图5-19所示。

图5-19

02 将前景色设置为灰色，然后使用前景色（填充快捷键为Alt+Delete）进行填充，此时画面效果如图5-20所示。

图5-20

03 执行菜单"文件>置入嵌入的智能对象"命令，然后将素材"1.jpg"置入文档中，如图5-21所示。按住鼠标左键，将图片素材拖曳到最右侧，然后按Enter键确定置入操作，如图5-22所示。

图5-21

图5-22

04 在置入图片所在图层上右击，在弹出的快捷菜单中执行"栅格化图层"命令，将图层转换为普通图层，如图5-23所示。

05 删除素材上的部分画面。选择工具箱中的钢笔工具，在工具选项栏中设置绘制模式为"路径"，然后在素材的右侧绘制一个四边形路径，如图5-24所示。绘制完成

后使用Ctrl+Enter快捷键将其转换为选区，如图5-25所示。

图5-23

图5-24

图5-25

06 选择图案素材图层，单击"图层"面板底部的"添加图层蒙版"按钮，基于选区添加图层蒙版，如图5-26所示。此时画面效果如图5-27所示。

图5-26

图5-27

07 在画面的左侧添加文字。选择工具箱中的横排文字工具，在工具选项栏中单击"切换字符和段落面板"按钮，打开"字符"面板，设置合适的字体，设置文字的"大小"为14点，文字"颜色"设置为紫色，如图5-28所示。设置完成后在画面的左侧部分单击鼠标左键插入光标，输入文字，如图5-29所示。

图5-28

图5-29

08 改变文字的颜色。在文字上单击鼠标左键插入光标，然后按住鼠标左键拖曳选中文字"NO.1"，如图5-30所示。在"字符"面板中设置字体"颜色"为灰色，如图5-31所示。

图5-30

图5-31

09 然后再使用同样的方法将文字"Part"设置为黑色，此时文字效果如图5-32所示。

图5-32

10 在画面的左侧添加一段文字。选择工具箱中的横排文字工具，然后打开"字符"面板，设置合适的字体，设置文字的"大小"为4点、"行距"为5、所选字符的"字间距"为-20、文字"颜色"为黑色，如图5-33所示。执行菜单"窗口>段落"命令，打开"段落"面板，设置段落的"对齐方式"为"最后一行左对齐"，如图5-34所示。

11 在画面中按住鼠标左键拖曳绘制出文本框，如图5-35所示。

图5-33

图5-34

图5-35

12 设置完成后，在文本框内单击鼠标左键插入光标，输入文字，然后单击工具选项栏中的"提交当前所有操作"按钮✓，完成文字的输入，效果如图5-36所示。使用同样的方法，创建其他两段段落文字，如图5-37所示。

图5-36

图5-37

13 最终效果如图5-38所示。

图5-38

要点速查：详解"段落"面板

对于段落文字可以通过"段落"面板进行段落参数的设置。在"段落"面板中可以对段落文字进行"对齐方式""缩进""连字"选项进行设置。执行菜单"窗口>段落"命令，打开"段落"面板，如图5-39所示。

图5-39

› ■左对齐文本：文字左对齐后，段落右端参差不齐，如图5-40所示。

图5-40

› ■居中对齐文本：文字居中对齐后，段落两端参差不齐，如图5-41所示。

图5-41

› ■右对齐文本：文字右对齐后，段落左端参差不齐，如图5-42所示。

图5-42

› ■最后一行左对齐：最后一行左对齐后，其他行左右两端强制对齐，如图5-43所示。

图5-43

› ■最后一行居中对齐：最后一行居中对齐后，其他行左右两端强制对齐，如图5-44所示。

图5-44

› ■最后一行右对齐：最后一行右对齐后，其他行左右两端强制对齐，如图5-45所示。

图5-45

› ■全部对齐：在字符间添加额外的间距，使文本左右两端强制对齐，如图5-46所示。

图5-46

> ▪ 左缩进：用于设置段落文本向右（横排文字）或向下（直排文字）的缩进量。图5-47所示为设置"左缩进"为20点时的段落效果。

图5-47

> ▪ 右缩进：用于设置段落文本向左（横排文字）或向上（直排文字）的缩进量。图5-48所示为设置"右缩进"为20点时的段落效果。

图5-48

> ▪ 首行缩进：用于设置段落文本中每个段落的第1行向右（横排文字）或第1列文字向下（直排文字）的缩进量。图5-49所示为设置"首行缩进"为100点时的段落效果。

图5-49

> ▪ 段前添加空格：设置光标所在段落与前一个段落之间的间隔距离。

图5-50所示为设置"段前添加空格"为100点时的段落效果。

图5-50

> ▪ 段后添加空格：设置当前段落与另外一个段落之间的间隔距离。图5-51所示为设置"段后添加空格"为100点时的段落效果。

图5-51

> ▪ 避头尾法则设置：不能出现在一行的开头或结尾的字符称为"避头尾字符"。Photoshop提供了基于标准JIS的宽松和严格的避头尾集，宽松的避头尾设置忽略长元音字符和小平假名字符。选择"JIS宽松"或"JIS严格"选项时，可以防止在一行的开头或结尾出现不能使用的字母。

> ▪ 间距组合设置：间距组合用于设置日语字符、罗马字符、标点和特殊字符在行开头、行结尾和数字的间距文本编排方式。选择"间距组合1"选项，可以对标点使用半角间距；选择"间距组合2"选项，可以对行中除最后一个字符外的大多数字符使用全角间距；选择"间距组合3"选项，可以对行中的大多数字符和最后一个字符使用全角间距；选择"间距组合4"选项，可以对所有字符使用全角间距。

> ▪ 连字：勾选"连字"复选框后，在输入英文单词时，如果段落文本框的宽度不够，英文单词将自动换行，并在单词之间用连字符连接起来。

实例058　使用变形文字制作人像海报

文件路径	第5章\使用变形文字制作人像海报
难易指数	★★★★☆
技术掌握	● 横排文字工具 ● 文字变形

扫码深度学习

操作思路

本案例首先使用渐变工具绘制渐变背景，使用横排文字工具在背景中输入文字，接着利用为文字变形功能制作艺术性文字效果。

案例效果

案例效果如图5-52所示。

图5-52

操作步骤

01 执行菜单"文件>新建"命令，在弹出的"新建文档"对话框中设置"宽度"为1800像素、"高度"为1273像素，"分辨率"为300像素/英寸，设置完成后单击"创建"按钮，如图5-53所示。

02 选择工具箱中的渐变工具，单击工具选项栏中的渐变色条，在弹出的"渐变编辑器"对话框中编辑一个由紫色到蓝色的渐变颜色，如图5-54所示。在工具选项栏中设置渐变类型为"线性渐变"，最后使用渐变工具在画面内按住鼠标左键拖曳进行填充，效果如图5-55所示。

图5-53

图5-54

图5-55

03 接下来制作暗角效果。执行菜单"图层>新建调整图层>曲线"命令，在弹出的"新建图层"对话框中单击"确定"按钮，然后在打开的"属性"面板中高光位置上单击添加控制点，并向右下方拖曳，降低画面的亮度，曲线形状如图5-56所示。效果如图5-57所示。

图5-56　　　　　　　　图5-57

04 单击曲线调整图层的图层蒙版缩览图，然后选择工具箱中的（画笔工具），在工具选项栏中打开"画笔预设"选取器，在画笔预设选取器中选择一个柔边圆画笔笔尖，设置画笔"大小"为1500像素，如图5-58所示。将前景色设置为黑色，在蒙版中心的位置进行涂抹，效果如图5-59所示。

图5-58

图5-59

05 执行菜单"文件>置入嵌入的智能对象"命令，将音符素材"1.png"置入到文档中，如图5-60所示。选择工具箱中的（椭圆工具），在工具选项栏中设置绘制模式为"形状"、"填充"为黄色、"描边"为无，然后按住鼠标左键并按住Shift键在画面中绘制一系列大小不一的正圆，效果如图5-61所示。

图5-60

图5-61

06 选择工具箱中的横排文字工具，在工具选项栏中设置合适的"字体"和"字号"，设置文本颜色为白色，然后在画面中单击插入光标，输入文字，如图5-62所示。单击工具选项栏中的"创建文字变形"按钮，在弹出的"变形文字"对话框中设置"样式"为"扇形"，选中"水平"单选按钮，设置"弯曲"为+30%，设置完成后，单击"确定"按钮，如图5-63所示。

图5-62

图5-63

07 此时的画面效果如图5-64所示。使用同样的方法，在画面不同位置输入其他文字，并进行文字变形，效果如图5-65所示。

08 选择工具箱中钢笔工具，在工具选项栏中设置绘制模式为"形状"、"填充"为无、"描边"为粉色、"像素"为25像素，设置完成后，在画面下方绘制一个有弧度的粉色路径，如图5-66所示。然后在"图层"面板中选择粉色图层，使用Ctrl+J快捷键将形状进行复制，然后向下移动。使用Ctrl+T快捷键调出界定框，拖动控制点进行缩放，如图5-67所示。按Enter键结束变换操作。

图5-64

图5-65

图5-66

图5-67

09 使用同样的方法，复制和变换另外一个矩形，效果如图5-68所示。

10 输入新的文字。选择工具箱中的横排文字工具，在工具选项栏中设置合适的"字体"和"字号"，设置文本颜色为白色，然后在画面右侧单击插入光标，输入字母，如图5-69所示。使用同样方法，在字母旁边不同位置输入其他字母，效果如图5-70所示。

图5-68

图5-69

图5-70

11 选择工具箱中的矩形工具，在工具选项栏中设置"填充"为粉色、"描边"为无，然后在字母下方绘制多个小粉色矩形，如图5-71所示。

图5-71

12 执行菜单"文件>置入嵌入的智能对象"命令,将人物素材"2.png"置入文档中,并选择人物图层,右击,在弹出的快捷菜单中执行"栅格化图层"命令,如图5-72所示。然后单击"图层"面板底部的"添加图层蒙版"按钮 ▫,为该图层添加图层蒙版,如图5-73所示。

图5-72

图5-73

13 然后选择工具箱中的画笔工具,在工具选项栏中打开画笔预设选取器,在画笔预设选取器中选择一个柔边圆画笔笔尖,设置画笔"大小"为150像素,将前景色设置为黑色,设置完毕后在画面中头发边缘位置按住鼠标左键拖曳进行涂抹,效果如图5-74所示。

图5-74

14 接下来创建人物阴影。新建一个图层,按住Ctrl键单击人物图层的缩览图得到人物选区,如图5-75所示。然后将前景色设置为紫色,使用Alt+Delete快捷键填充人物选区,使用Ctrl+D快捷键取消选区,此时画面效果如图5-76所示。

图5-75

图5-76

15 选择新建的图层,执行菜单"滤镜>模糊>高斯模糊"命令,在弹出的"高斯模糊"对话框中设置"半径"为150.0像素,设置完成后,单击"确定"按钮,如图5-77所示。效果如图5-78所示。

图5-77

图5-78

16 然后将阴影图层移动至人物图层下方,最终效果如图5-79所示。

图5-79

实例059 创建路径文字制作甜美版面

文件路径	第5章\创建路径文字制作甜美版面
难易指数	★★★★★
技术掌握	● 横排文字工具 ● 文字路径

扫码深度学习

操作思路

想要创建"路径文字"时,首先需要绘制一个路径,然后使用横排文字工具将光标移动到路径上方,单击并输入文字,即可得到沿着路径排列的文字。

案例效果

案例效果如图5-80所示。

图5-80

操作步骤

01 执行菜单"文件>打开"命令,打开背景素材"1.jpg",如图5-81所示。

图5-81

02 选择工具箱中的 T (横排文字工具),在工具选项栏中设置合适的"字体"和"字号",设置文本颜色为红色,然后在画面右侧单击插入光标,输入文字,如图5-82所示。使用同样的方法,在画面中不同位置输入新的文字,如图5-83所示。

图5-82

图5-83

03 选择工具箱中的 ○ (椭圆工具),在工具选项栏中设置绘制模式为"路径",然后按住Shift键并拖动鼠标左键绘制正圆路径,如图5-84所示。

图5-84

04 选择工具箱中的横排文字工具,在工具选项栏中设置合适的"字体"和"字号",设置文本颜色为粉色,将光标移到路径上方,光标变为工形状时单击即可在路径上方插入光标,如图5-85所示。输入文字,然后单击工具选项栏中的"提交当前所有操作"按钮 ✓,此时画面效果如图5-86所示。

图5-85

图5-86

05 执行菜单"文件>置入嵌入的智能对象"命令,将人物素材"2.png"置入画面右侧,按Enter键确认置入操作,最终画面效果如图5-87所示。

图5-87

实例060 使用文字工具制作趣味字符字

文件路径	第5章\使用文字工具制作趣味字符字
难易指数	★★★★☆
技术掌握	● 横排文字工具 ● 图层样式 ● 滤镜

扫码深度学习

操作思路

本案例主要使用横排文字工具在画面中输入文字,使用"图层样式"为文字添加渐变效果,最后添加模糊滤镜,使文字呈现出一定的运动感。

案例效果

案例效果如图5-88所示。

图5-88

操作步骤

01 执行菜单"文件>新建"命令,在弹出的"新建文档"对话框中设置"宽度"为1600像素、"高度"为1200像素、"分辨率"为72像素/英寸,设置完成后单击"创建"按钮,如图5-89所示。

图 5-89

02 接下来为"背景"图层填充颜色。将前景色设置为黑色，然后使用 Alt+Delete 快捷键进行填充，将"背景"图层填充为黑色，如图5-90所示。

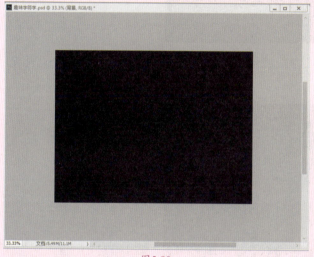

图 5-90

03 选择工具箱中的 ，在工具选项栏中设置绘制模式为"路径"，单击"形状"按钮，在下拉面板中选择一个兔子形状，然后在画面中按住鼠标左键拖曳进行绘制，如图5-91所示。

04 选择工具箱中的 T.（横排文字工具），在工具选项栏中设置合适的"字体"和"字号"，设置文本颜色为白色，然后将鼠标移到兔子路径中，光标变为①形状后单击，如图5-92所示。输入文字，如图5-93所示。

05 在路径中输满文字，效果如图5-94所示。输满文字之后，单击工具选项栏中的"提交当前所有操作"按钮 ✓。

图 5-91

图 5-92

图 5-93

图 5-94

06 接下来为文字添加渐变叠加效果。选择文字图层，执行菜单"图层>图层样式>渐变叠加"命令，在弹出的"图层样式"对话框中，勾选"渐变叠加"复选框，设置"混合模式"为"正常"、"不透明度"为100%，设置"渐变"为七彩渐变，设置"样式"为"线性"、"角度"为90度、"缩放"为100%，设置完成后单击"确定"按钮，如图5-95所示。此时画面效果如图5-96所示。

图 5-95

07 使用Ctrl+J快捷键将文字图层复制，在"图层"面板中右击该图层，在弹出的快捷菜单中执行"栅格化图层样式"命令。接着执行菜单"滤镜>模糊>动感模糊"命令，在弹出的"动感模糊"对话框中设置"角度"为0度、"距离"为500像素，如图5-97所示。此时画面效果如图5-98所示。

图5-96

图5-97

图5-98

08 选择工具箱中的横排文字工具，在工具选项栏中设置合适的"字体"和"字号"，设置文本颜色为白色，然后在画面右侧单击插入光标，输入文字，如图5-99所示。使用同样的方法，在该文字之下输入绿色文字，如图5-100所示。

图5-99

图5-100

09 最终画面效果如图5-101所示。

图5-101

实例061　创意文字设计

文件路径	第5章\创意文字设计
难易指数	★★★★☆
技术掌握	● 横排文字工具 ● 钢笔工具 ● 图层样式

扫码深度学习

操作思路

在本案例的制作过程中，首先输入文字，然后利用矢量工具为文字添加绿色和白色的元素，并借助图层样式丰富画面效果。

案例效果

案例效果如图5-102所示。

图5-102

操作步骤

01 执行菜单"文件>打开"命令，在弹出的"打开"对话框中选择素材"1.jpg"，单击"打开"按钮，如图5-103所示。效果如图5-104所示。

图5-103

图5-104

02 接下来要制作单个字母A的文字设计。在"图层"面板的底部单击"创建新组"按钮，然后双击创建的新组，命名为A组，如图5-105所示。选择工具箱中的横排文字工具，在工具选项栏中设置"字体"和"字号"，设置消除锯齿方法为"锐利"、"填充"为深红色，在画面中单击输入文字，如图5-106所示。

03 继续选择工具箱中的椭圆工具，在工具选项栏中设置绘制模式为"形状"、"填充"为深绿色，在字母A下方按住鼠标左键并拖曳绘制椭圆

形状，如图5-107所示。接着执行菜单"图层>创建剪贴蒙版"命令，效果如图5-108所示。

图5-105

图5-106

图5-107

图5-108

04 执行菜单"文件>置入嵌入的智能对象"命令，在弹出的"置入"对话框中选择"2.png"，单击"置入"按钮，完成置入，如图5-109所示。将置入的素材放置到适当位置，按Enter键完成变换，如图5-110所示。

图5-109

图5-110

05 选择工具箱中的钢笔工具，在工具选项栏中设置绘制模式为"形状"、"填充"为白色，在字母A上方拖曳绘制积雪形状，如图5-111所示。

图5-111

06 以上制作的图层全部在"A组"中。在"图层"面板中选择"A组"，执行菜单"图层>图层样式>描边"命令，在弹出的"图层样式"对话框中设置"大小"为13像素、"位置"为"外部"、"混合模式"为"正常"、"不透明度"为100%、"颜色"为白色，如图5-112所示。接着勾选"内发光"复选框，设置"混合模式"为"滤色"、"不透明度"为63%、发光颜色为白色、"方

法"为"柔和"、"大小"为7像素、"范围"为50%，单击"确定"按钮，完成设置，如图5-113所示。效果如图5-114所示。

图5-112

图5-113

图5-114

07 根据制作字母A的方法，制作字母R和字母T，效果如图5-115所示。

图5-115

08 接下来制作文字的阴影。在"图层"面板中选择"A组",按住Ctrl键加选"R组""T组",接着按Ctrl+J快捷键进行全部复制,再按Ctrl+E快捷键合并图层,如图5-116所示。将合并后的图层拖曳到原有文字图层的下方,如图5-117所示。使用Ctrl+T快捷键调出界定框,将其纵向缩小并移动到适当位置,如图5-118所示。

图5-119

图5-116

图5-120

图5-117

图5-121

图5-118

09 按住Ctrl键单击该图层缩览图,在工具箱中设置前景色为黑色,使用Alt+Delete快捷键将阴影填充为黑色,如图5-119所示。接着执行菜单"滤镜>模糊>高斯模糊"命令,在弹出的"高斯模糊"对话框中设置"半径"为10.0像素,单击"确定"按钮,完成设置,如图5-120所示。效果如图5-121所示。

10 单击"图层"面板底部的"添加图层蒙版"按钮,然后选中图层蒙版缩览图。在工具箱中选择画笔工具,设置前景色为黑色,在工具选项栏中单击"画笔预设"选取器,在画笔预设选取器中设置"大小"为200像素、"硬度"为0%,在画面中按住鼠标左键横向拖曳涂抹,如图5-122所示。擦除部分阴影,使阴影效果更真实,如图5-123所示。

图5-122

图5-123

实例062 多彩破碎效果艺术字

文件路径	第5章\多彩破碎效果艺术字
难易指数	★★★★☆
技术掌握	● 横排文字工具 ● 画笔工具 ● 混合模式 ● 图层蒙版

扫码深度学习

操作思路

本案例主要使用到椭圆工具、混合模式、图层蒙版等功能制作带有碎片感的背景部分,主体文字部分使用到了横排文字工具和"图层样式"进行制作,文字上的色彩部分主要使用到了剪贴蒙版功能。

案例效果

案例效果如图5-124所示。

图5-124

操作步骤

01 执行菜单"文件>打开"命令,或按Ctrl+O快捷键,在弹出的"打开"对话框中选择素材"1.jpg",单击"打开"按钮,如图5-125所示。首先制作粉色图形。新建一个图层,

设置前景色为粉色，选择工具箱中的椭圆工具，在工具选项栏中设置绘制模式为"像素"，在画面中间位置按住Shift键并按住鼠标左键拖曳绘制正圆，如图5-126所示。

图5-125

图5-129所示。在弹出的提示框中单击"追加"按钮，如图5-130所示。在画笔预设选取器中可以看到方头画笔，选择方头画笔，如图5-131所示。

图5-129　　　图5-130　　　图5-131

图5-126

02 接着按住Ctrl键单击该图层缩览图，得到正圆形的选区，如图5-127所示。接着单击"图层"面板底部的"添加图层蒙版"按钮，如图5-128所示。

图5-127

04 接着使用F5键，打开"画笔"面板，在"画笔"面板中选择"画笔笔尖形状"，设置"大小"为42像素、"圆度"100%，勾选"间距"复选框，并设置为146%，如图5-132所示。接着勾选"形状动态"复选框，设置"大小抖动"为100%、"最小直径"为26%、"角度抖动"为52%、"圆度抖动"为63%、"最小圆度"为25%，如图5-133所示。勾选"散布"复选框，设置"散布"为1000%、"数量"为1、"数量抖动"为0%，如图5-134所示。

图5-132　　　　　图5-133　　　　　图5-134

05 设置前景色为黑色，接着在画面中粉色正圆左下角按住鼠标左键拖曳绘制，绘制的部分被隐藏，如图5-135所示。设置前景色为灰色，接着在画面中粉色正圆左上角按住鼠标左键拖曳绘制，如图5-136所示。

图5-128

03 接下来需要制作圆形边缘破碎的效果。选择工具箱中的画笔工具，在工具选项栏中单击画笔预设选取器，在画笔预设选取器中单击 按钮，执行"方头画笔"命令，如

图5-135　　　　　　　图5-136

06 接下来为粉色正圆添加纹理。执行菜单"文件>置入嵌入的智能对象"命令，置入素材"2.jpg"，调整到合适位置后按Enter键完成置入。执行

菜单"图层>栅格化>智能对象"命令，将该图层栅格化为普通图层，如图5-137所示。在"图层"面板中设置图层混合模式为"颜色加深"，效果如图5-138所示。接着执行菜单"图层>创建剪贴蒙版"命令，效果如图5-139所示。

图5-141

图5-145

图5-137

图5-142

图5-146

图5-138

图5-143

10 更改前景色为黄色，背景色为稍浅一些的黄色。使用同样的方法，在画面右侧绘制，如图5-147所示。执行菜单"文件>置入嵌入的智能对象"命令，置入素材"3.png"，将卡通素材移动到画面的右下角按Enter键完成置入，如图5-148所示。

图5-139

09 接下来绘制碎片效果。新建一个图层，将前景色设置为粉色，背景色设置为浅粉色。接着选择画笔工具，调出"画笔"面板。在保留之前设置的"形状动态""散布"等画笔参数的基础上勾选"颜色动态"复选框，设置"前景/背景抖动"为100%，如图5-144所示。在画面左侧按住鼠标左键并拖曳绘制大量的粉色碎片，如图5-145所示。继续在画面左侧绘制，如图5-146所示。

图5-147

07 使用同样的方法，制作一个黄色半圆，如图5-140所示。

图5-140

08 选择工具箱中的钢笔工具，在工具选项栏中设置绘制模式为"路径"，在画面中间位置绘制路径，如图5-141所示。使用Ctrl+Enter快捷键将路径转换为选区，如图5-142所示。新建一个图层，设置前景色为黄色，使用Alt+Delete快捷键为选区填充前景色，使用Ctrl+D快捷键取消选区，如图5-143所示。

图5-144

图5-148

11 接下来制作艺术文字。选择工具箱中的横排文字工具，在工具选项栏中设置合适的"字体"和"字号"，设置"填充"为白色，在画面中单击输入文字，如图5-149所示。选择文字图层，执行菜单"图层>图层样式>描边"命令，在弹出的"图层样式"对话框中设置"大小"为2像素、"位置"为"外部"、"混合模式"为"正常"、"不透明度"为100%、

"填充类型"为"颜色"、"颜色"为白色,如图5-150所示。

图5-149

图5-150

12 勾选"投影"复选框,设置"混合模式"为"正常"、投影颜色为黑色、"不透明度"为50%、"角度"为150度、"距离"为14像素、"扩展"为0%、"大小"为0像素,单击"确定"按钮完成设置,如图5-151所示。效果如图5-152所示。

图5-151

图5-152

13 按住Ctrl键单击文字图层的缩览图得到文字选区,如图5-153所示。接着执行菜单"选择>修改扩展"命令,在弹出的"扩展选区"对话框中设置"扩展量"为50像素,单击"确定"按钮完成设置,如图5-154所示。效果如图5-155所示。

14 新建一个图层,设置前景色为紫色,使用Alt+Delete快捷键为选区填充颜色,使用Ctrl+D快捷键取消选区,如图5-156所示。接着在"图

层"面板中,将紫色图形图层移动到文字图层下方,效果如图5-157所示。

图5-153

图5-154

图5-155

图5-156

图5-157

15 选择紫色图形的图层,执行菜单"图层>图层样式>描边"命令,在弹出的"图层样式"对话框中设置"大小"为7像素、"位置"为"外

部"、"混合模式"为"正常"、"不透明度"为100%、"填充类型"为"颜色"、"颜色"为白色,如图5-158所示。勾选"投影"复选框,设置"混合模式"为"正片叠底"、投影颜色为黑色、"不透明度"为30%、"角度"为150度、"距离"为18像素、"扩展"为0%、"大小"为0像素,单击"确定"按钮完成设置,如图5-159所示。效果如图5-160所示。

图5-158

图5-159

图5-160

16 接下来制作文字上的纹理。在白色文字图层上方新建一个图层。然后选择工具箱中的画笔工具,设置合适的笔尖大小,选择柔角画笔,然后将前景色设置为粉色,通过单击的方式进行绘制,如图5-161所示。接着将前景色设置为黄色与紫色,继续进行绘制,如图5-162所示。

图5-161

图5-162

17 绘制完成后，选择该图层，执行菜单"图层>创建剪贴蒙版"命令，此时文字表面出现不同的颜色，效果如图5-163所示。

图5-163

18 新建一个图层，选择工具箱中的矩形选框工具，在画面中按住鼠标左键拖曳绘制矩形选区，如图5-164所示。选择工具箱中的渐变工具，在工具选项栏中单击渐变色条，在弹出的"渐变编辑器"对话框中编辑一个白色到透明色渐变，单击"确定"按钮完成设置。接着将光标移动到矩形选区按住鼠标左键拖曳填充渐变，如图5-165所示。

图5-164

图5-165

19 使用Ctrl+T快捷键调出界定框，将光标定位在界定框一角处，按住鼠标左键拖曳进行旋转，并移动到合适位置，效果如图5-166所示。执行菜单"图层>创建剪贴蒙版"命令，效果如图5-167所示。

图5-166

图5-167

20 接着选择该图层，使用Ctrl+J快捷键进行复制，并使用同样的方法为文字图层创建剪贴蒙版。接着将该图层进行移动位置，效果如图5-168所示。使用同样的方法再次复制另外两份，并移动到下方文字上。最终完成效果如图5-169所示。

图5-168

图5-169

实例063 喜庆风格创意广告

文件路径	第5章\喜庆风格创意广告
难易指数	★★★★☆
技术掌握	● 横排文字工具 ● 图层样式 ● 钢笔工具 ● 椭圆工具

扫码深度学习

操作思路

本案例使用到多款矢量工具绘制画面的基本图形，使用文字工具与"图层样式"功能制作主体文字，最后添加一些卡通装饰元素，完成画面的制作。

案例效果

案例效果如图5-170所示。

图5-170

操作步骤

01 执行菜单"文件>打开"命令，或按Ctrl+O快捷键，在弹出的"打开"对话框中选择素材"1.jpg"，单击"打开"按钮，如图5-171所示。

02 首先制作基础背景。选择工具箱中的钢笔工具，在工具选项栏中设置绘制模式为"路径"，接着在画面的下方绘制一个闭合路径，如图5-172所示。使用Ctrl+Enter快捷键将路径转换为选区，如图5-173

所示。设置前景色为黄色，使用Alt+Delete快捷键为选区填充颜色，再使用Ctrl+D快捷键取消选区，如图5-174所示。

图5-171

图5-172

图5-173

图5-174

03 执行菜单"文件>置入嵌入的智能对象"命令，置入素材"2.png"，调整到合适位置后按Enter键完成置入，如图5-175所示。继续使用同样的方法，置入素材"3.png"，如图5-176所示。

图5-175

图5-176

04 为了使彩旗具有立体效果，我们为彩旗制作投影效果。选择彩旗图层，执行菜单"图层>图层样式>投影"命令，在弹出的"图层样式"对话框中设置"混合模式"为"正片叠底"、投影颜色为深棕色、"不透明度"为75%、"角度"为130度、"距离"为30像素、"扩展"为0%、"大小"为40像素，单击"确定"按钮完成设置，如图5-177所示。效果如图5-178所示。

图5-177

图5-178

05 接下来制作主体图形。选择工具箱中的椭圆工具，在工具选项栏中设置绘制模式为"形状"、"填充"为深红色，在画面中间位置按住Shift+Alt快捷键并按住鼠标左键拖曳绘制正圆，如图5-179所示。接着选择彩旗图层，执行菜单"图层>图层样式>拷贝图层样式"命令；接着选择红色正圆图层，执行菜单"图层>图层样式>粘贴图层样式"命令，使之具有相同的图层样式，效果如图5-180所示。

图5-179

图5-180

06 选择工具箱中的椭圆工具，在工具选项栏中设置绘制模式为"形状"、"填充"为黄色、"描边"为棕色、描边大小为16点，在画面中间位置按住鼠标左键拖曳绘制正圆，如图5-181所示。使用同样的方法，为其粘贴投影效果，如图5-182所示。

图5-181

图5-182

07 接着选择工具箱中的钢笔工具，在工具选项栏中设置绘制模式为形状、"填充"为紫色，在画面中正圆右侧按住鼠标左键拖曳绘制形状，如图5-183所示。使用同样的方法，在画面中正圆的左侧绘制形状，如图5-184所示。

08 继续选择钢笔工具，在工具选项栏中设置"填充"为深紫色，同样的方法，再绘制一组形状，如图5-185所示。使用同样的方法，制作形状，如图5-186所示。接着为该图形添加投影图层样式，使用粘贴的方法即可。效果如图5-187所示。

图5-183

图5-184

图5-185

图5-186

图5-187

09 接下来添加文字。选择工具箱中的横排文字工具，在工具选项栏中设置合适的"字体"和"字号"，设置"填充"为紫色，在画面中单击输入文字，如图5-188所示。接着使用Ctrl+T快捷键调出界定框，将光标定位在界定框外，按住鼠标左键并拖曳进行旋转，然后移动到适当位置，按Enter键完成变换，如图5-189所示。

图5-188

图5-189

10 接着将投影图层样式粘贴给文字图层，文字效果如图5-190所示。使用同样的方法，制作其他文字，如图5-191所示。

图5-190

图5-191

11 最后置入前景卡通素材"4.png"，调整到合适位置后，按Enter键完成置入，如图5-192所示。

图5-192

第6章

矢量绘图

本章概述　矢量图是由线条和轮廓组成,不会因为放大或缩小使像素受损,从而影响清晰度。钢笔工具与形状工具都是典型的矢量绘图工具。在平面设计制作过程中,尽量使用矢量绘图工具进行绘制,这样可以保证在适应不同尺寸的打印要求时,对图像缩放不会使画面元素变得模糊。除此之外,矢量绘图因其明快的色彩、动感的线条也常用于插画或者时装画的绘制。

本章重点
- ◆ 熟练掌握钢笔工具的使用方法
- ◆ 熟练使用形状工具的使用方法

/ 佳 / 作 / 欣 / 赏 /

实例064　使用钢笔工具制作APP标志

文件路径	第6章\使用钢笔工具制作APP标志
难易指数	★★★☆☆
技术掌握	● 钢笔工具 ● 路径的运算 ● 文字工具

扫码深度学习

操作思路

钢笔工具可以绘制"路径"对象和"形状"对象。本案例使用钢笔工具在画面中绘制形状，最后在形状上方输入文字，完成标志的制作。

案例效果

案例效果如图6-1所示。

图6-1

操作步骤

01 执行菜单"文件>新建"命令，在"新建文档"对话框中设置"宽度"为1200像素、"高度"为702像素、"分辨率"为72像素/英寸、"颜色模式"为"RGB颜色"、"背景内容"为"白色"，单击"创建"按钮完成设置，如图6-2所示。单击工具箱中的"前景色"图标，在弹出的"拾色器（前景色）"对话框中设置颜色为蓝色（R:183、G:239、B:255），单击"确定"按钮完成设置，如图6-3所示。

图6-2

02 使用前景色（填充快捷键为Alt+Delete）填充画布为蓝色，如图6-4所示。

03 选择工具箱中的 ✎（钢笔工具），在工具选项栏中设置绘制模式为"形状"，单击"填充"图标，在下拉面板中设置颜色为粉色，使用钢笔工具在画面中多次单击绘制折线形状，如图6-5所示。

图6-3

图6-4

图6-5

04 在工具选项栏中单击"路径操作"按钮，在下拉菜单中选择"减去顶层形状"，单击"矩形工具"按钮，如图6-6所示。然后在折线中绘制一个矩形，使这部分被删除，此时画面效果如图6-7所示。

图6-6

05 选择工具箱中的横排文字工具，然后在工具选项栏中设置适合的"字体"和"字号"，设置填充颜色为白色，然后在画面中单击并输入文字，此时画面效果如图6-8所示。

图6-7

图6-8

提示 终止路径绘制的操作

如果要终止路径绘制的操作，可以在钢笔工具的状态下按Esc键完成路径的绘制。或者选择工具箱中的其他任意一个工具，也可以终止路径绘制的操作。

要点速查：路径的运算

选区可以进行运算，路径同样也可以进行运算。首先绘制一个形状，如图6-9所示。默认状态下，工具选项栏中的"路径操作"按钮为（新建图层）。单击该按钮，在下拉菜单中选择一种运算方式，如图6-10所示。图6-11所示为不同运算方式产生的运算效果。

图6-9

图6-10

图6-11

实例065　使用钢笔工具抠图制作购物APP启动页面

文件路径	第6章\使用钢笔工具抠图制作购物APP启动页面
难易指数	★★★☆☆
技术掌握	● 钢笔工具 ● 将路径转换为选区 ● 图层蒙版

扫码深度学习

操作思路

本案例使用钢笔工具在人物周围绘制路径，并将路径转换为选区；使用图层蒙版将选区外的部分隐藏，此时画面出现新的背景。

案例效果

案例效果如图6-12所示。

图6-12

操作步骤

01 执行菜单"文件>打开"命令，或按Ctrl+O快捷键，在弹出的"打开"对话框中选择素材"2.jpg"，单击"打开"按钮，如图6-13和图6-14所示。

图6-13

图6-14

02 执行菜单"文件>置入嵌入的智能对象"命令，在弹出的

"置入嵌入对象"对话框中选择素材"1.jpg",然后单击"置入"按钮,如图6-15所示。将人物素材调整到合适大小,然后按Enter键完成置入。选择素材图层,执行菜单"图层>栅格化>智能对象"命令,将该图层栅格化为普通图层,效果如图6-16所示。

图6-15

图6-16

03 选择工具箱中的钢笔工具,在工具选项栏中设置绘制模式为"路径",在画面中人物边缘按鼠标左键单击拖曳绘制路径,如图6-17所示。

图6-17

04 选择工具箱中的直接选择工具,然后框选人物头上的锚点,将锚点拖曳到人物边缘上,如图6-18所示。选择工具箱中的 ▶(转换点工具),然后将光标移动到锚点上,按住并拖曳使路径完全符合人物轮廓,如图6-19所示。

图6-18

图6-19

05 使用同样的方法,调整其他锚点,如图6-20所示。调整完成后使用Ctrl+Enter快捷键将路径转换为选区,如图6-21所示。

图6-20

> **提示** **基于选区添加图层蒙版**
> 如果当前图像中存在选区。选中某图层,单击"图层"面板底部的"添加图层蒙版"按钮 ▢ ,可以基于当前选区为任何图层添加图层蒙版,选区以外的图像将被蒙版隐藏。

图6-21

06 选中人物图层,在"图层"面板中单击"创建图层蒙版"按钮,如图6-22所示。使选区以外的部分隐藏,画面效果如图6-23所示。

图6-22

图6-23

> **提示** **蒙版的使用技巧**
> 要使用图层蒙版,首先要选对图层,其次要选择蒙版。默认情况下,添加图层蒙版后就是选中的状态。如果要重新选择图层蒙版,单击图层蒙版缩览图即可。

实例066　使用形状工具与形状运算制作引导页

文件路径	第6章\使用形状工具与形状运算制作引导页
难易指数	★★★☆☆
技术掌握	● 形状工具 ● 形状运算

扫码深度学习

操作思路

本案例主要使用工具箱中的各种形状工具在画面中绘制图案，在绘制过程中要合理使用形状运算，利用形状运算的特征制作外形奇特的图形。

案例效果

案例效果如图6-24所示。

图6-24

操作步骤

01 执行菜单"文件>新建"命令，创建新文档。单击工具箱中的"前景色"图标，在弹出的"拾色器（前景色）"对话框中设置颜色为蓝色，单击"确认"按钮完成设置，如图6-25所示。

图6-25

02 使用前景色（填充快捷键为Alt+Delete）填充画布为蓝色，如图6-26所示。右击工具箱中的形状工具组，在工具组列表中选择椭圆工具，在工具选项栏中设置绘制模式为"形状"，单击"填充"图标，在下拉面板中选择填充颜色为红色，按住Shift键并按住鼠标左键在画面左侧位置拖曳绘制圆形，如图6-27所示。

图6-26

图6-27

03 在"图层"面板中选中形状图层并将其拖曳到"创建新图层"按钮上，进行复制，如图6-28所示。选择复制的图层，在工具选项栏中设置"填充"为绿色，然后将复制的圆移动到红圆右侧，此时画面效果如图6-29所示。

图6-28

图6-29

04 使用同样的方法，制作蓝色正圆，如图6-30所示。

图6-30

05 选择工具箱中的（钢笔工具），在工具选项栏中设置绘制模式为"形状"，单击"填充"图标，在下拉面板中选择填充颜色为白色，在画面中绘制形状，如图6-31所示。继续使用钢笔工具，将工具选项栏中的形状"填充"改为蓝色，然后在右侧白色图形下方绘制三角形，如图6-32所示。

图6-31

图6-32

06 在选择钢笔工具的状态下,在工具选项栏中设置绘制模式为"形状",单击"填充"图标,在下拉面板中单击"渐变"按钮,然后编辑一个蓝色系的渐变颜色。在画面的左下角绘制一个三角形,如图6-33所示。选择工具箱中的椭圆工具,在工具选项栏中设置绘制模式为"形状",单击"填充"图标,设置"填充"颜色为白色,按住鼠标左键并拖曳绘制圆形,然后在其选项栏中单击"路径操作"按钮,在下拉菜单中选择"合并形状",再绘制其他椭圆,同样的方法依次绘制两个椭圆,如图6-34所示。

择"水平居中分布",此时画面效果如图6-37所示。

图6-35

图6-36

图6-33

图6-37

09 在"图层"面板中选择一个椭圆图层,然后设置工具选项栏中的"填充"为白色,此时该圆变成白色正圆,如图6-38所示。在工具箱中选择横排文字工具,在工具选项栏中设置适合的"字体"和"字号",设置填充颜色为白色,然后在画面中单击并输入文字,如图6-39所示。

图6-34

图6-38

图6-39

07 继续在当前图层操作,在工具选项栏中单击"路径操作"按钮,设置为"减去顶层形状",然后选择工具箱中的矩形工具,在工具选项栏中设置绘制模式为"形状",单击"填充"按钮,设置"填充"颜色为白色,在白色图形的下方按住鼠标左键并拖曳绘制矩形,如图6-35所示。

10 执行菜单"文件>置入嵌入的智能对象"命令,在弹出的"置入嵌入对象"对话框中选择素材"1.png",然后单击"置入"按钮,如图6-40所示。将素材调整到适合位置,按Enter键完成置入,最终效果如图6-41所示。

08 再次使用椭圆工具在云朵图形下方绘制深蓝色正圆,并将其复制,如图6-36所示。在"图层"面板中按住Ctrl键选中多个深蓝色正圆图层,在工具选项栏中单击"垂直居中对齐"按钮,在弹出的下拉菜单中选

图6-40

图6-41

实例067　使用椭圆工具制作画面创意效果

文件路径	第6章\使用椭圆工具制作画面创意效果
难易指数	
技术掌握	● 椭圆工具 ● 横排文字工具

扫码深度学习

操作思路

本案例主要使用椭圆工具在画面中按住Shift键的同时按住鼠标左键拖曳绘制矢量圆形，然后在上方输入合适的文字，完成最终的操作。

案例效果

案例效果如图6-42所示。

图6-42

操作步骤

01 执行菜单"文件>打开"命令，打开素材"1.jpg"，如图6-43所示。

图6-43

02 选择工具箱中的○（椭圆工具），将工具选项栏中的绘制模式设置为"形状"、"填充"为白色、"描边"为无，在画面中按住Shift键绘制一个白色正圆，如图6-44所示。

图6-44

03 接下来在画面中绘制文字部分。选择工具箱中的T（横排文字工具），在工具选项栏中设置合适的"字体"、"字号"和"颜色"。然后在画面中单击，输入文字。输入完成后单击工具选项栏中的"提交当前所有操作"按钮✓，即可完成操作。将文字放置在正圆内部，如图6-45所示。

图6-45

04 变换"字体"、"字号"和"颜色"，继续在圆形下方输入剩余文字，最终效果如图6-46所示。

图6-46

实例068　极简风格图标设计

文件路径	第6章\极简风格图标设计
难易指数	
技术掌握	● 圆角矩形工具 ● 钢笔工具 ● 自定形状工具 ● 图层样式

扫码深度学习

操作思路

本案例首先使用圆角矩形工具制作图标背景部分，其次运用钢笔工具绘制矢量的蓝色形状，最后使用自定形状工具添加其他元素。

案例效果

案例效果如图6-47所示。

图6-47

操作步骤

01 执行菜单"文件>新建"命令，在弹出的"新建文档"对话框中设置"宽度"为1600像素、"高度"为1400像素、"分辨率"为72像素/英寸，设置完成后单击"创建"按钮，如图6-48所示。

02 绘制按钮底色。选择工具箱中的▢（圆角矩形工具），在工具选项栏中设置绘制模式为"形状"、"填充"为蓝灰色、"描边"为无、"半径"为80像素，在画面中按住鼠标左键绘制正圆角矩形，如图6-49所示。然后执行菜单"图层>图层样式>投影"命令，在弹出的"图层样式"对话框中设置投影的"混合模式"为

"正片叠底"、颜色为黑色、"不透明度"为60%、"角度"为120度、"距离"为5像素、"扩展"为0%、"大小"为8像素，设置完成后，单击"确定"按钮，如图6-50所示。

边"为无，设置完成后，在圆角矩形框上方绘制一个多边形，如图6-52所示。使用同样的方法，在多边形右上角绘制一个三角形，将"填充"改为深蓝色，如图6-53所示。

图6-48

图6-51

图6-49

图6-52

图6-50

图6-53

03 此时效果如图6-51所示。

04 选择工具箱中的 ❏.（钢笔工具），在工具选项栏中设置绘制模式为"形状"、"填充"为蓝色、"描

05 选择工具箱中的 ❏.（自定义形状工具），在工具选项栏中设置绘制模式为"形状"、"填充"为白色、"描边"为无，单击"形状"按钮，在下拉面板中选择一个音符形状，然后在画面中按住鼠标左键拖曳进行绘制，如图6-54所示。最后将得到的形状图层移动至三角形图层下方，效果如图6-55所示。

图6-54

图6-57

07 在"图层样式"对话框中,勾选"投影"复选框,然后设置投影的"混合模式"为"正片叠底"、颜色为黑色、"不透明度"为60%、"角度"为120度、"距离"为5像素、"扩展"为0%、"大小"为8像素,设置完成后,单击"确定"按钮,如图6-58所示。最终画面效果如图6-59所示。

图6-55

06 单击"图层"面板底部的"创建新组"按钮,创建一个图层组。将多边形图层、音符图层和三角形图层拖曳至该组内。选择图层组,执行菜单"图层>图层样式>内发光"命令,在弹出的"图层样式"对话框中设置内发光的"混合模式"为"滤色"、"不透明度"为40%、"杂色"为0、颜色为白色、"方法"为"柔和"、"源"为"边缘"、"阻塞"为0%、"大小"为40像素、"范围"为50%、"抖动"为0%,设置完成后,通过勾选"预览"复选框进行查看,如图6-56所示。此时画面效果如图6-57所示。

图6-58

图6-59

📖 **要点速查:建立选区的方式**

绘制路径的目的往往是抠图或填充颜色。当路径绘制

完成后，使用Ctrl+Enter快捷键即可得到选区。也可以在路径上右击，在弹出的快捷菜单中执行"建立选区"命令，如图6-60所示。然后在弹出的"建立选区"对话框中可以进行选区"羽化"的设置，如果想要得到的是精确的选区，那么"羽化半径"设置为0像素即可。想要得到边缘模糊的选区，则可以设置一定的羽化数值，如图6-61所示。设置完成后，单击"确定"按钮，可以得到选区如图6-62所示。

图6-60

图6-61

图6-62

提示 将路径转换为选区

使用Ctrl+Enter快捷键可直接将路径转换为选区。

实例069　使用形状工具制作质感按钮

文件路径	第6章\使用形状工具制作质感按钮	
难易指数	★★★☆☆	
技术掌握	● 形状工具 ● 渐变工具 ● 椭圆工具	● 钢笔工具 ● 图层样式 ● 图层蒙版

扫码深度学习

操作思路

本案例在操作中多次运用到形状工具，使用该工具绘图时要注意形状的运算和工具选项栏中的绘制模式。

案例效果

案例效果如图6-63所示。

图6-63

操作步骤

01 执行菜单"文件>新建"命令，在弹出的"新建文档"对话框中设置"宽度"为2604像素、"高度"为2413像素、"分辨率"为72像素/英寸，设置完成后单击"创建"按钮，如图6-64所示。

图6-64

02 选择工具箱中的渐变工具，单击工具选项栏中的渐变色条，在弹出的"渐变编辑器"对话框中编辑一个蓝色系的渐变颜色，设置完成后单击"确定"按钮，如图6-65所示。然后在工具选项栏中设置渐变类型为"线性渐变"，最后使用渐变工具在画面中按住鼠标左键由下至上拖曳进行填充，效果如图6-66所示。

图6-65

图6-66

03 选择工具箱中的 ◯（椭圆工具），在选项栏中设置绘制模式为"形状"、"填充"为深蓝色、"描边"为无，然后在画面底部按住鼠标左键绘制椭圆，如图6-67所示。在"图层"面板上将该图层的"不透明度"设置为20%，如图6-68所示。

图6-67

图6-68

04 选择工具箱中的 ◈（自定义形状工具），在选项栏中设置绘制模式为"形状"、"填充"为绿色、

"描边"为无，单击"形状"按钮，在下拉面板中选择一个会话形状，然后在画面中按住鼠标左键拖曳进行绘制，如图6-69所示。

图6-69

05 选择工具箱中的 ◯（椭圆工具），在工具选项栏中设置"绘制模式"为"形状"、"填充"为白色、"描边"为无，然后在对话形状上面按住鼠标左键并按住Shift键绘制正圆，如图6-70所示。在"图层"面板上设置该图层的"不透明度"为35%，效果如图6-71所示。

图6-70

图6-71

06 选择正圆图层，单击"图层"面板底部的"添加蒙版"按钮，为该图层添加图层蒙版。选择工具箱中的 ✎（画笔工具），在选项栏中单击

打开"画笔预设"选取器，在画笔预设选取器中选择一个柔边圆画笔，设置画笔"大小"为1500像素，如图6-72所示。将前景色设置为黑色，设置完成后，在画面下方位置按住鼠标左键拖曳进行涂抹，效果如图6-73所示。

图6-72

图6-73

07 在"图层"面板中选择正圆图层，使用Ctrl+J快捷键将形状进行复制，单击复制图层的图层蒙版缩览图，选择工具箱中的画笔工具，将前景色设置为白色，然后按住鼠标左键在画面下方涂抹，在"图层"面板上设置"不透明度"为90%，效果如图6-74所示。

图6-74

08 选择工具箱中的 ✐（钢笔工具），在选项栏中设置"绘制模式"为"形状"、"填充"为白色、"描边"为无，设置完成后，在会话形状右侧绘制一个月牙形状，如图6-75所示。为该图层添加图层蒙版。然后选择工具箱中的画笔工具，在工具选项

栏中打开"画笔预设"选取器，在画笔预设选取器中选择一个柔边圆画笔，设置画笔"大小"为1500像素，将前景色设置为黑色，设置完成后，在画面下方位置按住鼠标左键拖曳进行涂抹，效果如图6-76所示。

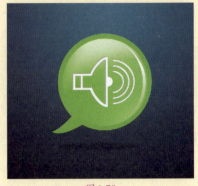

图6-75　　　　　　　　图6-76

图6-79

09 绘制声音形状。选择工具箱中的自定义形状工具，在工具选项栏中设置绘制模式为"形状"、"填充"为白色、"描边"为无，单击"形状"按钮，在下拉面板中选择一个"声音"形状，然后在正圆上边按住鼠标左键拖曳进行绘制，如图6-77所示。

图6-77

10 选择声音形状图层，执行菜单"图层>图层样式>斜面和浮雕"命令，在弹出的"图层样式"对话框中设置斜面和浮雕的"样式"为"内斜面"、"方法"为"平滑"、"深度"为100%、"方向"为"上"、"大小"为10像素、"软化"为0像素、"角度"为-48度、"高度"为21度、"高光模式"为"滤色"、颜色为白色、"不透明度"为75%、"阴影模式"为"正片叠底"、颜色为黑色、"不透明度"为30%，设置完成后，单击"确定"按钮，如图6-78所示。最终效果如图6-79所示。

图6-78

实例070　使用矢量工具制作活动标志

文件路径	第6章\使用矢量工具制作活动标志
难易指数	★★★★☆
技术掌握	● 转换点工具 ● 自定义形状工具 ● 钢笔工具 ● 矩形工具 ● 横排文字工具 ● 自由变换

扫码深度学习

操作思路

转换点工具可以调节路径的弯曲度。本案例利用这一特征将直角五角星转换为圆角的五角星，然后使用钢笔工具绘制五角星的内部图案，最后在其上方输入文字。

案例效果

案例效果如图6-80所示。

图6-80

操作步骤

01 执行菜单"文件>新建"命令,在弹出的"新建文档"对话框中设置"宽度"为1500像素、"高度"为1500像素、"分辨率"为72像素/英寸、"颜色模式"为"RGB颜色"、"背景内容"为"白色",如图6-81所示。单击工具箱中的"前景色"图标,在弹出的"拾色器(前景色)"对话框中设置颜色为深蓝色,单击"确定"按钮完成设置,如图6-82所示。

图6-81

图6-82

02 使用前景色(填充快捷键为Alt+Delete)填充画布为深蓝色,如图6-83所示。使用鼠标右击工具箱中的"形状工具组",在工具组列表中选择自定义形状工具,在工具选项栏中设置"形状"为五角星,然后在画面中按住鼠标左键进行拖曳,完成五角星绘制,如图6-84所示。

图6-83

03 在工具箱中右击"钢笔工具组",在工具组列表中选择 ▷(转换点工具),按住五角星的一角进行拖曳,改变五角星一角的形状,如图6-85所示。使用同样的方法,制作其他角,如图6-86所示。

图6-84

图6-85

图6-86

04 执行菜单"文件>置入嵌入的智能对象"命令,在弹出的"置入嵌入对象"对话框中选择素材"1.jpg",然后单击"置入"按钮,如图6-87所示。将素材进行旋转调整到合适位置,按Enter键完成置入,并执行菜单"图层>栅格化>智能对象"命令,此时画面效果如图6-88所示。

图6-87

图6-88

05 在"图层"面板中选择素材"1.jpg"所在图层,右击该图层,在弹出的快捷菜单中执行"创建剪贴蒙版"命令,如图6-89所示。此时画面效果如图6-90所示。

图6-89

图6-90

06 选择工具箱中的矩形工具,在工具选项栏中设置绘制模式为"形状"、"填充"为深蓝色、"描边"为无,然后在星形中下部按住鼠标左键拖曳绘制矩形,如图6-91所示。使用Ctrl+T快捷键调出界定框,然后将矩形旋转一定角度,使用Enter键完成变换,效果如图6-92所示。

图6-91

图6-92

07 选择工具箱中的 (钢笔工具),在工具选项栏中设置绘制模式为"形状"、"填充"为黄色,使用钢笔工具在画面右上角绘制三角形,如图6-93所示。然后在"图层"面板中选中该图层,设置"不透明度"为30%,如图6-94所示。

图6-93

图6-94

08 在"图层"面板中选中三角形图层,然后将其拖曳到"创建新图层"按钮 上进行复制,如图6-95所示。使用Ctrl+T快捷键调出界定框,然后将其进行适当的旋转、缩放,并将其拖曳到适当位置,如图6-96所示。

图6-95

图6-96

09 使用同样的方法,再制作另外一个三角形,如图6-97所示。

图6-97

10 选择工具箱中的 (钢笔工具),在工具选项栏中设置绘制模式为"形状",单击"填充"图标,在下拉面板中设置颜色为橘红色,使用钢笔工具在画面中绘制形状,如图6-98所示。

图6-98

11 选择工具箱中的横排文字工具，在工具选项栏中设置适合的"字体"和"字号"，填充颜色设置为白色，在画面中输入文字，如图6-99所示。同样的方法输入右侧的文字，如图6-100所示。

图6-99

图6-100

12 按住Ctrl键单击加选3个文字图层，使用Ctrl+T快捷键调出界定框，然后进行适当的旋转，如图6-101所示。继续使用横排文字工具在画面中输入相应的文字，效果如图6-102所示。

图6-101

13 选择工具箱中的矩形工具，在工具选项栏中设置绘制模式为"形状"，单击"填充"图标，在下拉面板中设置填充颜色为灰色，然后按住鼠标左键拖曳绘制圆形，如图6-103所示。使用Ctrl+T快捷键对矩形进行自由变换，将矩形旋转一定角度，按Enter键完成变换，如图6-104所示。

图6-102

图6-103

图6-104

14 再次绘制一个稍小一些的五角星，然后将其移动到合适位置并适当旋转，如图6-105所示。使用同样的方法，复制一个五角星，并移动到合适位置，如图6-106所示。

图6-105

图6-106

实例071 天气时钟小组件界面设计

文件路径	第6章\天气时钟小组件界面设计
难易指数	★★★★☆
技术掌握	● 形状工具 ● 横排文字工具

扫码深度学习

操作思路

本案例主要使用形状工具绘制矢量小组件图形，在绘制时要注意调整图层的混合模式，最后在画面中合适的位置输入文字，从而制作出天气时钟小组件界面。

案例效果

案例效果如图6-107所示。

图6-107

具选项栏中设置绘制模式为"形状",单击"填充"图标,在下拉面板中单击"渐变"按钮,然后编辑一个蓝色系的渐变颜色,"半径"为40像素,在画面的中间位置绘制一个圆角矩形,如图6-111所示。

图6-110

操作步骤

01 执行菜单"文件>新建"命令,在弹出的"新建文档"对话框中设置"宽度"为1200像素、"高度"为702像素、"分辨率"为72像素/英寸、"颜色模式"为"RGB颜色"、"背景内容"为"白色",如图6-108所示。选择工具箱中的■(渐变工具),单击工具选项栏中的渐变色条,在弹出的"渐变编辑器"对话框中编辑一个灰色系的渐变,设置完成后,单击"确定"按钮,如图6-109所示。

图6-108

图6-111

03 在"图层"面板中选择蓝色圆角矩形图层,执行菜单"图层>图层样式>内发光"命令,在弹出的"图层样式"对话框中设置内发光的"混合模式"为"滤色"、"不透明度"为60%、发光颜色为蓝色、"大小"为18像素、"范围"为50%,如图6-112所示。继续勾选"投影"复选框,设置"混合模式"为"正片叠底"、阴影颜色为深灰色、"不透明度"为15%、"角度"为120度、"距离"为6像素、"大小"为1像素,单击"确定"按钮,完成设置,如图6-113所示。

04 此时效果如图6-114所示。

图6-109

02 在画面中按住鼠标左键由左至右拖曳填充渐变,如图6-110所示。新建一个图层,右击工具箱中的"矩形工具组",在工具列表中选择圆角矩形工具,然后在工

图6-112

图6-113　　　　　　　　图6-114

05 新建一个图层，选择工具箱中的矩形工具，在工具选项栏中设置绘制模式为"形状"，单击"填充"图标，在下拉面板中设置"填充颜色"为灰色，在相应位置按住鼠标左键拖曳绘制矩形作为分割线，如图6-115所示。在"图层"面板中选中灰色矩形图层，然后设置其混合模式为"柔光"，如图6-116所示。

图6-115　　　　　　　　图6-116

06 在选中"矩形1"图层的状态下，执行菜单"图层>图层样式>投影"命令，在弹出的"图层样式"对话框中设置投影的"混合模式"为"正片叠底"、阴影颜色为灰蓝色、"不透明度"为15%、"角度"为120度、"距离"为3像素、"大小"为1像素，设置完成后，单击"确定"按钮，如图6-117所示。效果如图6-118所示。

图6-117　　　　　　　　图6-118

07 此时要绘制位于画面左下角的卡通太阳。选择工具箱中的椭圆工具，在工具选项栏中设置绘制模式为"形状"，单击"填充"图标，在下拉面板中选择"填充颜色"为淡黄色，然后在相应位置按住Shift键的同时按住鼠标左键拖曳绘制正圆形，如图6-119所示。绘制太阳的"红脸蛋"。继续使用椭圆工具，然后在工具选项栏中设置"填充颜色"为粉色系渐变，在相应位置按住

Shift键的同时按住鼠标左键拖曳绘制圆形，效果如图6-120所示。

图6-119

图6-120

08 在"图层"面板中选中圆形图层，然后将其拖曳到"创建新图层"按钮上进行复制，并移动到右侧脸颊处，如图6-121所示。

图6-121

09 最后要绘制太阳的"眼睛"。在选择椭圆工具的状态下，将"填充颜色"设置为黑色，然后在相应位置按住Shift键的同时按住鼠标左键拖曳绘制圆形，如图6-122所示。在"图层"面板中选中该圆形图层，然后将其拖曳到"创建新图层"按钮上进行复制，并将其移动至黑圆右侧，效果如图6-123所示。

图6-122

图6-123

10 新建一个图层,选择工具箱中的 ◊(钢笔工具),在工具选项栏中设置绘制模式为"形状",单击"填充"按钮,在下拉面板中单击"渐变"按钮,然后编辑一个浅蓝色系的渐变颜色,在画面的右上角绘制一个云朵,如图6-124所示。选中"云"图层,执行菜单"图层>图层样式>内发光"命令,在弹出的"图层样式"对话框中设置内发光的"混合模式"为"滤色"、"不透明度"为75%、发光颜色为黄色、"大小"为18像素、"范围"为50%,单击"确定"按钮,完成设置,如图6-125所示。

图6-124

图6-125

11 此时云朵效果如图6-126所示。

12 在"图层"面板中选中云朵图层,然后将其拖曳到"创建新图层"按钮 上进行复制,如图6-127所示。使用Ctrl+T快捷键调

图6-126

出界定框,进行适当的缩放,并拖曳到合适位置,如图6-128所示。

图6-127

图6-128

13 使用同样的方法,依次复制其他云朵,此时画面效果如图6-129所示。

图6-129

14 选择工具箱中的自定义形状工具,然后在工具选项栏中设置绘制模式为"形状"、"填充"为白色、"形状"为音符,在画面中按住鼠标左键进行拖曳,完成音符绘制,如图6-130所示。选择工具箱中的钢笔工具,在工具选项栏中设置绘制模式为"形状",单击"填充"图标,在下拉面板中设置"填充颜色"为浅蓝色,在画面的右上角绘制一个雨滴,如图6-131所示。

图6-130

15 在"图层"面板中选中雨滴图层,然后将其拖曳到"创建新图层"按钮上进行复制,使用Ctrl+T快捷键调出界定框,将复制的雨滴进行适当的缩放,并拖曳到适当位置,如图6-132所示。使用同样的方法,依次制作其他雨滴,此时画面效果如图6-133所示。

图6-131

图6-132

图6-133

图6-134

图6-135

图6-136

图6-137

16 选择工具箱中的横排文字工具，在工具选项栏中设置适合的"字体"和"字号"，填充颜色为白色，在画面中单击并输入文字，如图6-134所示。继续使用横排文字工具在画面其他位置输入不同的文字，此时画面效果如图6-135所示。

17 执行菜单"文件>置入嵌入的智能对象"命令，在弹出的"置入嵌入对象"对话框中选择卡通素材"1.png"，单击"置入"按钮，如图6-136所示。将素材放置在适当的位置，按Enter键完成置入，最终画面效果如图6-137所示。

第 7 章

图像修饰

本章概述　Photoshop是目前世界上应用最广泛、功能最强大的图形图像处理软件。使用该软件可以非常方便地绘制图像、调色润色、修复图像瑕疵以及制作图像特效。在这一章主要围绕"图像修饰"这个主题进行学习。

本章重点
- ◆ 学会使用修复图像瑕疵的多种工具
- ◆ 掌握减淡工具、加深工具、海绵工具、模糊工具的使用方法

/ 佳 / 作 / 欣 / 赏 /

7.1 瑕疵去除

当拿到一张图片,可能它并不完美。这时就需要对它进行美化,例如去除瑕疵、调整位置等。如果是人像,那么祛斑、祛痘这些操作都是很普遍的,在Photoshop中可以通过使用仿制图章工具、污点修复画笔、修补工具等轻松处理。

实例072 使用仿制图章工具去除照片中的杂物

文件路径	第7章\使用仿制图章工具去除照片中的杂物
难易指数	★★☆☆☆
技术掌握	仿制图章工具

扫码深度学习

操作思路

仿制图章工具是一个既好用又神奇的工具,它能复制拾取区域的内容及纹理效果,并将其涂抹到特定位置。在绘制过程中可多次取样,选择最接近的位置进行拾取,将瑕疵降为最小化,以达到完美的画面效果。本案例就是利用仿制图章工具去除照片中的杂物,从而制作风景优美的海边景色。

案例效果

案例对比效果如图7-1和图7-2所示。

图7-1

图7-2

操作步骤

01 执行菜单"文件>打开"命令,打开素材"1.jpg",如图7-3所示。选择工具箱中的仿制图章工具,在选项栏中单击打开"画笔预设"选取器,在画笔预设选取器中选择一个柔边圆画笔,设置画笔"大小"为50像素,设置"硬度"为0%。在工具选项栏中设置"模式"为"正常"、"不透明度"为40%,如图7-4所示。

图7-3 图7-4

02 设置完成后按住Alt键在人物周围的海面处拾取内容,拾取完成后在人物身体处进行涂抹,如图7-5所示。在涂抹过程中可以看出人物渐渐被海面内容所覆盖,不断拾取最接近人物的海面位置,此时画面效果如图7-6所示。

图7-5

图7-6

03 继续使用仿制图章工具去除远处海面上的轮船。首先调整画笔工具的画笔"大小"为80像素、"不透明度"为60%。接下来将光标移到轮船周围的天空处按住Alt键进行取样,按上述相同方法进行涂抹绘制,画面最终效果如图7-7所示。

图7-7

实例073 使用仿制图章工具去除细纹

文件路径	第7章\使用仿制图章工具去除细纹
难易指数	★★☆☆☆
技术掌握	仿制图章工具

扫码深度学习

操作思路

仿制图章工具是较为方便的图像修饰工具，使用频率非常高。本案例使用仿制图章工具按住Alt键拾取眼睛周围好的皮肤进行取样，以画笔绘制的方式，将光标移至眼袋处按住鼠标左键拖曳涂抹，此时将会出现新的皮肤覆盖在眼袋上方。

案例效果

案例对比效果如图7-8和图7-9所示。

图7-8

图7-9

操作步骤

01 执行菜单"文件>打开"命令，打开素材"1.jpg"，如图7-10所示。

图7-10

02 接着选择工具箱中的 <u>▲</u>（仿制图章工具），在选项栏中单击打开"画笔预设"选取器，在画笔预设选取器中选择一个柔边圆画笔，设置画笔"大小"为30像素、"硬度"为0%，在选项栏中设置"模式"为"正常"、"不透明度"为60%，如图7-11所示。

图7-11

03 在眼睛周围没有皱纹的位置按住Alt键并单击鼠标左键，对眼周围区域拾取内容。然后在眼袋处按住鼠标左键拖曳，如图7-12所示。为了让效果更加自然，在修补的过程中可以适当调整笔尖的"大小"及"不透明度"，也可以随时进行皮肤取样，画面最终效果如图7-13所示。

图7-12

图7-13

实例074　使用图案图章工具制作印花手提包

文件路径	第7章\使用图案图章工具制作印花手提包
难易指数	★★☆☆☆
技术掌握	● 图案图章工具 ● 载入图案库素材

扫码深度学习

操作思路

▲（图案图章工具）是通过涂抹的方式绘制预先选择好的图案。本案例主要通过使用图案图章工具为画面的局部添加图案，由于Photoshop自带的图案有限，所以需要载入外挂的图案库素材，以合适的混合模式在画面中添加图案。

案例效果

案例对比效果如图7-14和图7-15所示。

图7-14

图7-15

操作步骤

01 执行菜单"文件>打开"命令，打开素材"1.jpg"，如图7-16所示。然后在"图层"面板中使用Ctrl+J快捷键复制"背景"图层。

图7-16

02 执行菜单"编辑>预设>预设管理器"命令，在弹出的"预设管理器"对话框中将"预设类型"设置为"图案"，单击"载入"按钮，如

图7-17所示。在弹出的"载入"对话框中单击条纹素材"图案.pat",然后单击"载入"按钮,如图7-18所示。

图7-17

图7-18

03 载入条纹图案后,此时会在"预设管理器"对话框中看到刚刚载入的图案素材,单击"完成"按钮,如图7-19所示。

图7-19

04 接着选择工具箱中的（图案图章工具），在选项栏中单击打开"画笔预设"选取器,在画笔预设选取器中选择一个"柔边圆"画笔,设置画笔"大小"为25像素。在选项栏中设置"模式"为"正片叠底"、"不透明度"为100%。然后单击打开"图案拾取器"设置为刚载入的图案,如图7-20所示。

图7-20

05 选择"背景"图层,然后使用Ctrl+J快捷键复制"背景"图层。在新图层中进行图案绘制。将光标移到包的下半部分,按住鼠标左键进行细致的涂抹,涂抹效果如图7-21所示。

06 接下来绘制手提包上部分。打开选项栏中的"图案拾取器"更换图案。然后继续按住鼠标左键在手提包上部分涂抹,涂抹细节部位时需减小画笔大小,最终效果如图7-22所示。

图7-21

图7-22

实例075　使用污点修复画笔工具去除斑点

文件路径	第7章\使用污点修复画笔工具去除斑点
难易指数	★★☆☆☆
技术掌握	污点修复画笔工具

扫码深度学习

操作思路

污点修复画笔工具是照片处理的常用工具之一。在不需要定义原点的前提下,调整画笔大小,将画笔置于污点之上,单击或按住鼠标移动,此时修复位置将会自动匹配。本案例就是使用污点修复画笔工具去除人物面部斑点。

案例效果

案例对比效果如图7-23和图7-24所示。

图7-23

图7-24

操作步骤

01 执行菜单"文件>打开"命令,或按Ctrl+O快捷键,在弹出的"打开"对话框中选择素材"1.jpg",单击"打开"按钮,如图7-25所示。可以看到画面中人物的面部有较多的斑点,下面就来去除斑点。选择工具箱中的污点修复画笔工具,在选项栏中单击"画笔预设"下拉按钮,在"画笔预设"面板中设置"大小"为20像素、"硬度"为0%,设置"模式"为"正常",如图7-26所示。

图7-25

图7-26

图7-30

02 接着将光标定位在脸部的一个斑点上，使斑点在圆形光标内，如图7-27所示。单击鼠标左键，效果如图7-28所示。同样的方法去除其他斑点，效果如图7-29所示。

图7-27

图7-28

图7-29

图7-31

要点速查：污点修复画笔工具的选项

在污点修复画笔工具选项栏中可以进行参数的设置。

- 模式：在设置修复图像的混合模式时，除"正常""正片叠底"等常用模式外，还有一个"替换"模式，该模式可以保留画笔描边边缘处的杂色、胶片颗粒和纹理。
- 近似匹配：可以使用选区边缘周围的像素来查找要用作选定区域修补的图像区域。
- 创建纹理：可以使用选区中的所有像素创建一个用于修复该区域的纹理。
- 内容识别：可以使用选区周围的像素进行修复。

操作步骤

01 执行菜单"文件>打开"命令，打开素材"1.jpg"，如图7-32所示。然后在"图层"面板中使用Ctrl+J快捷键复制"背景"图层。

图7-32

实例076 使用修复画笔工具去除飞鸟

文件路径	第7章\使用修复画笔工具去除飞鸟
难易指数	★★★★★
技术掌握	修复画笔工具

操作思路

本案例主要使用修复画笔工具，首先在画面中按住Alt键取样，然后可以将样本像素的纹理、光照、透明度和阴影与所修复的像素进行匹配，使修复后的像素与源图像更好的融合，从而完成飞鸟的去除。

案例效果

案例对比效果如图7-30和图7-31所示。

02 在工具箱中右击"修复工具组"，在工具表中选择 （修复画笔工具），在选项栏中打开"画笔预设"选取器，在画笔预设选取器中设置画笔"大小"为40像素，在选项栏中设置"模式"为"正常"，设置修复区域的"源"为"取样"，如图7-33所示。然后在画面中与飞鸟相近的天空位置按住Alt键单击进行取样，在飞鸟上方按住鼠标左键拖曳进行涂抹，如图7-34所示。

图7-33

图7-34

03 在涂抹过程中不断拾取飞鸟周围的天空部分，使修复内容更融合，最终画面效果如图7-35所示。

图7-35

要点速查：修复画笔工具的选项

在修复画笔工具选项栏中可以进行参数的设置，如图7-36所示。

图7-36

➢ 源：设置用于修复像素的源。选择"取样"选项时，可以使用当前图像的像素来修复图像；选择"图案"选项时，可以使用某个图案作为取样点。

➢ 对齐：勾选该复选框后，可以连续对像素进行取样，即使释放鼠标也不会丢失当前的取样点；取消勾选该复选框后，则会在每次停止并重新开始绘制时使用初始取样点中的样本像素。

实例077　使用修补工具去除沙滩上的游客

文件路径	第7章 \ 使用修补工具去除沙滩上的游客
难易指数	★★☆☆☆
技术掌握	修补工具

扫码深度学习

操作思路

在Photoshop中，修补工具是一个简单实用的工具。该工具可以使用图像中的部分内容覆盖修复特定区域。本案例主要使用修补工具建立沙滩上游客的选区，然后将选区移至颜色相近位置，释放鼠标即可自动识别出沙滩内容。

案例效果

案例对比效果如图7-37和图7-38所示。

图7-37　　　　　　　　　图7-38

操作步骤

01 执行菜单"文件>打开"命令，或按Ctrl+O快捷键，在弹出的"打开"对话框中选择素材"1.jpg"，单击"打开"按钮，如图7-39所示。在画面中可以看到沙滩上有很多游客，要使用修补工具将画面中的人物去除。首先观察锁定到人的位置，选择工具箱中的缩放工具，将光标移动到画面中单击放大显示比例，方便观察并准确去除人物，如图7-40所示。

图7-39　　　　　　　　　图7-40

02 选择工具箱中的修补工具，在选项栏中单击"新选区"按钮，设置"修补"为"正常"，并选中"源"单选按钮，接着将光标移动到画面中，按住鼠标左键沿着要修补的部分拖曳绘制选区，如图7-41所示。释放鼠标即可得到选区，如图7-42所示。

图7-41

图7-42

03 接着将光标定位在选区中，如图7-43所示。按住鼠标左键将选区向干净的区域拖曳，如图7-44所示。释放鼠标完成修补，如图7-45所示。

图7-43

图7-44

图7-45

04 继续使用同样的方法，将其他区域修补，最后使用缩放工具将画面的显示比例调整回来，最终效果如图7-46所示。

图7-46

要点速查：修复工具的选项

在修复工具选项栏中可以进行参数的设置。

- 修补：创建选区后，选择"源"选项时，将选区拖曳到要修补的区域以后，释放鼠标左键就会用当前选区中的图像修补原来选中的内容；选择"目标"选项时，则会将选中的图像复制到目标区域。
- 透明：勾选该复选框后，可以使修补的图像与原始图像产生透明的叠加效果。该选项适用于修补具有清晰分明的纯色背景或渐变背景。
- 使用图案：使用修补工具创建选区后，单击"使用图案"按钮，可以用图案修补选区内的图像。

实例078　内容感知移动

文件路径	第7章\内容感知移动
难易指数	★★★★★
技术掌握	内容感知移动工具

扫码深度学习

操作思路

"内容感知移动工具"是一个非常神奇的移动工具，它可以将选区中的像素"移动"到其他位置，而原来位置将会被智能填充，并与周围像素融为一体。本案例就是使用该工具将人物从画面一侧轻松"移动"到画面的另一侧。

案例效果

案例对比效果如图7-47~图7-49所示。

图7-47

图7-48

图7-49

操作步骤

01 执行菜单"文件>打开"命令，或按Ctrl+O快捷键，在弹出的"打开"对话框中选择素材"1.jpg"，单击"打开"按钮，如图7-50所示。选择工具箱中的内容感知移动工具，在选项栏中单击"新选区"按钮，设置"模式"为"移动"，设置"适应"为"中"，接着在人物边缘按住鼠标左键进行拖曳，如图7-51所示。

图7-50

图7-51

面中出现两个与画面融合的主体。继续使用内容感知移动工具,在选项栏中将"模式"设置为"扩展",然后使用该工具绘制选区,并向右拖曳,如图7-55所示。释放鼠标即可看到移动并复制的人像效果,如图7-56所示。

图7-55　　　　　　　　　图7-56

02 当所画的线首尾相接时便会形成选区,如图7-52所示。将光标放置在选区内部,按住鼠标左键并拖曳,如图7-53所示。移动到适当的位置后释放鼠标左键,使用Ctrl+D快捷键取消选区,可以看到原位置人物消失,新位置出现了人物,如图7-54所示。

> **提示** 　**内容感知移动工具的选项**
>
> 　　在工具箱中选择内容感知移动工具,在选项栏中可以进行参数的设置。当选项栏中的"模式"设置为"移动"时,选择的对象将被移动。当设置为"扩展"时,选择移动的对象将被移动并复制,原来位置的内容不会被删除,新的位置还会出现该对象。

图7-52

实例079　使用红眼工具矫正瞳孔颜色

文件路径	第7章\使用红眼工具矫正瞳孔颜色
难易指数	★☆☆☆☆
技术掌握	红眼工具

扫码深度学习

操作思路

　　在Photoshop中,(红眼工具)是一个简单实用的工具。"红眼"问题是闪光灯摄影中常见的问题。在光线较暗的环境中使用闪光灯进行拍照,经常会造成黑眼球变红的情况,也就是通常所说的"红眼"。本案例就是通过使用红眼工具,将光标移动到红眼处,单击鼠标左键即可去除人物的"红眼"。

图7-53

案例效果

　　案例对比效果如图7-57和图7-58所示。

图7-54

03 内容感知移动工具不仅可以将人物移动还可以移动并复制,使画

图7-57　　　　　　　　　图7-58

操作步骤

01 执行菜单"文件>打开"命令，或按Ctrl+O快捷键，在弹出的"打开"对话框中选择素材"1.jpg"，单击"打开"按钮，如图7-59所示。可以看到画面中人物的瞳孔颜色为红色，下面要对瞳孔颜色进行校正。选择工具箱中的红眼工具，在选项栏中设置"瞳孔大小"为50%、"变暗量"为50%，可以看到光标变成了眼睛形状，如图7-60所示。

图7-59

图7-60

02 接着选择工具箱中的缩放工具，在画面中单击，将画面显示比例放大，方便更准确地校正瞳孔颜色，如图7-61所示。接着将光标定位在瞳孔处，按住鼠标左键拖曳矩形框，将人物瞳孔定位在矩形框中间位置，如图7-62所示。释放鼠标左键校正完成，如图7-63所示。

图7-61

图7-62

图7-63

03 同样的方法校正另一个瞳孔，效果如图7-64所示。最后使用Ctrl+O快捷键将画面显示到合适屏幕大小，效果如图7-65所示。

图7-64

图7-65

实例080 使用"内容识别"去除钉子

文件路径	第7章\使用"内容识别"去除钉子
难易指数	★★☆☆☆
技术掌握	内容识别

扫码深度学习

操作思路

在修饰图片过程中，"内容识别"为人们创造了很多捷径。本案例中，首先针对画面左侧的钉子进行框选，然后执行菜单"编辑>填充"命令，并设置填充方式为"内容识别"，此时钉子将会自动被去除。

案例效果

案例对比效果如图7-66和图7-67所示。

图7-66

图7-67

操作步骤

01 执行菜单"文件>打开"命令，打开素材"1.jpg"，如图7-68所示。

图7-68

02 接下来去除画面左侧钉子。首先选择工具箱中的（矩形选框工具），然后在选项栏中单击"添加到选区"按钮，将想要去除的钉子部分进行框选，如图7-69所示。执行菜单"编辑>填充"命令，在弹出的"填充"对话框中设置"内容"为"内容识别"，勾选"颜色适应"复选框，设置完成后单击"确定"按钮，如图7-70所示。

图7-69

图7-70

03 此时选区内的钉子将自动填充为灰色背景，如图7-71所示。按Ctrl+D快捷键取消选区。画面最终效果如图7-72所示。

图7-71

图7-72

7.2 细节修饰

在Photoshop的工具箱中，还包括多个可用于图像细节调整的工具，可以对局部区域进行加深、减淡、弱化色彩、强化色彩、模糊处理、锐化处理等操作。

实例081 使用模糊工具柔化表面质感

文件路径	第7章\使用模糊工具柔化表面质感
难易指数	★★☆☆☆
技术掌握	模糊工具

扫码深度学习

操作思路

运用 (模糊工具)可以增加画面层次，也可以起到强化主体物、隐藏瑕疵的目的。通常作为磨皮处理工具使用，能有效降低画面锐度，把表面粗糙的物体呈现光滑质感，操作起来既方便又快捷。本案例就是使用该工具将画面中粗糙的地方进行模糊，使其表面的质感较为柔和。

案例效果

案例对比效果如图7-73和图7-74所示。

图7-73

图7-74

操作步骤

01 执行菜单"文件>打开"命令，或按Ctrl+O快捷键，在弹出的"打开"对话框中选择素材"1.jpg"，单击"打开"按钮，如图7-75所示。

图7-75

02 接下来将皮包的质感进行模糊处理。选择工具箱中的 (模糊工具)，在选项栏中单击打开"画笔预设"选取器，在画笔预设选取器中选择一个柔边圆画笔，设置画笔"大小"为150像素，设置"硬度"为0%。在选项栏中设置"模式"为"正常"，"强度"为100%，如图7-76所示。设置完成后在画面中皮包表面位置按住鼠标左键拖曳进行涂抹，如图7-77所示。

图7-76

图7-77

03 被涂抹的区域细节变得越来越模糊，表面呈现出较为光滑的质感，继续在其他粗糙的位置进行涂抹，最终效果如图7-78所示。

图7-78

实例082　使用模糊工具将环境处理模糊

文件路径	第7章\使用模糊工具将环境处理模糊
难易指数	★☆☆☆☆
技术掌握	模糊工具

扫码深度学习

操作思路

模糊工具可以降低相邻像素的对比度，使画面感较为柔和。在本案例中使用模糊工具将画面周围环境模糊，呈现出景深效果，增强画面纵深感。

案例效果

案例对比效果如图7-79和图7-80所示。

图7-79

图7-80

操作步骤

01 执行菜单"文件>打开"命令，或按Ctrl+O快捷键，在弹出的"打开"对话框中选择素材"1.jpg"，单击"打开"按钮，如图7-81所示。为了使画面中灰色兔子更突出，需要将黄色兔子模糊处理。选择工具箱中的模糊工具，在选项栏中单击"画笔预设"下拉按钮，在"画笔预设"面板中设置"大小"为100像素、"硬度"为0%，设置"模式"为"正常"、"强度"为100%，将光标移动到画面右侧，在黄色兔子身上进行涂抹，黄色兔子变模糊了，如图7-82所示。

图7-81

图7-82

02 继续使用模糊工具在黄色兔子周围进行涂抹，使黄色兔子的周围也变得模糊一些，使画面整体更自然，如图7-83所示。

图7-83

> **提示** 通过设置"强度"调整模糊程度
>
> 通过"强度"数值来设置模糊的强度。在画面中涂抹即可使局部变得更加模糊，涂抹的次数越多，该区域就越模糊。

实例083　使用锐化工具增强照片细节感

文件路径	第7章\使用锐化工具增强照片细节感
难易指数	★☆☆☆☆
技术掌握	锐化工具

扫码深度学习

操作思路

△（锐化工具）是用于增强图像局部的清晰度。使用锐化工具可以快速聚焦模糊边缘，能够进一步提升画面清晰度，使图片质感或色彩更加鲜明。但在操作过程中要合理设置锐化数值参数，参数过大不但会破坏画面质感美，还会给人一种烦躁、干裂和不真实的感觉。本案例就是使用了锐化工具，对画面进行锐化处理，增强了画面清晰度。

案例效果

案例对比效果如图7-84和图7-85所示。

图7-84

图7-85

操作步骤

01 执行菜单"文件>打开"命令，或按Ctrl+O快捷键，在弹出的"打

开"对话框中选择素材"1.jpg",单击"打开"按钮,如图7-86所示。

图7-86

02 为了突出动物皮毛细节感,针对画面中的动物进行锐化处理。右击工具箱中的"模糊工具组",在工具组列表中选择 △.(锐化工具),在选项栏中单击打开"画笔预设"选取器,在画笔预设选取器中选择一个柔边圆画笔,设置画笔"大小"为150像素,设置"硬度"为0%。在选项栏中设置"模式"为"正常"、"强度"为100%,如图7-87所示。设置完成后将光标移动到动物身体上,按住鼠标左键拖曳进行涂抹,如图7-88所示。

图7-87

图7-88

03 涂抹过的毛发逐渐趋于清晰,如图7-89所示。按此方法继续在动物身体其他位置涂抹,最终效果如图7-90所示。

图7-89

图7-90

实例084　使用涂抹工具制作绘画感

文件路径	第7章\使用涂抹工具制作绘画感
难易指数	★★★☆☆
技术掌握	涂抹工具

扫码深度学习

操作思路

涂抹工具可以模拟手指划过湿油漆时所产生的效果。通常在画面中使用涂抹工具,用"强度"数值来设置颜色展开的衰减程度,这不仅会增强画面艺术感,还会有效地改变图片风格。本案例就是使用了涂抹工具,将画面进行适当的涂抹,使画面呈现油画效果。

案例效果

案例对比效果如图7-91和图7-92所示。

图7-91

图7-92

操作步骤

01 执行菜单"文件>打开"命令,打开素材"1.jpg",如图7-93所示。

图7-93

02 右击工具箱中的"模糊工具组",在工具组列表中选择 ❥.(涂抹工具),在选项栏中单击打开"画笔预设"选取器,在画笔预设选取器中选择一个柔边圆画笔,设置画笔"大小"为50像素,设置"硬度"为0%。在选项栏中设置"模式"为"正常"、"强度"为50%,如图7-94所示。设置完成后,按住鼠标左键在画面中尾部羽毛处按羽毛走向进行拖曳,如图7-95所示。

图7-94

图7-95

03
拖曳后的尾部羽毛效果如图7-96所示。继续调整工具选项栏中画笔"大小"及"强度"程度，在鹦鹉身体羽毛处进行涂抹，如图7-97所示。

图7-96

图7-97

04
继续对鹦鹉及周边图形进行涂抹，最终效果如图7-98所示。

图7-98

要点速查：涂抹工具的选项

涂抹工具选项栏如图7-99所示。

图7-99

- 强度：用来设置颜色展开的衰减程度。
- 模式：设置涂抹位置颜色的混合模式。
- 手指绘画：勾选该复选框后，可以使用前景颜色进行涂抹绘制。

实例085　使用减淡工具制作纯白背景

文件路径	第7章\使用减淡工具制作纯白背景
难易指数	★★★★★
技术掌握	减淡工具

扫码深度学习

操作思路

使用 🔍（减淡工具）在画面中按住鼠标左键拖曳即可提高涂抹区域的亮度。本案例通过使用减淡工具，以画笔的形式在画面中背景位置涂抹，为画面更换为白色背景。

案例效果

案例对比效果如图7-100和图7-101所示。

图7-100

图7-101

操作步骤

01
执行菜单"文件>打开"命令，或按Ctrl+O快捷键，在弹出的"打开"对话框中选择素材"1.jpg"，单击"打开"按钮，如图7-102所示。选择工具箱中的减淡工具，在选项栏中单击"画笔预设"下拉按钮，在"画笔预设"面板中设置"大小"为150像素、"硬度"为0%，设置"范围"为"高光"、"曝光度"为100%，取消勾选"保护色调"复选框，接着将光标移动到画面中对左侧背景进行涂抹，可以看到左侧背景变白了，如图7-103所示。

图7-102

图7-103

02 继续对画面右侧进行涂抹,效果如图7-104所示。接着在选项栏中将画笔大小调整为50像素,对画面中人物手臂处进行涂抹,如图7-105所示。最终效果如图7-106所示。

图7-104

图7-105

图7-106

要点速查:减淡工具的选项

在减淡工具选项栏中可以进行参数的设置。

➢ 范围:该选项用来选择减淡操作针对的色调区域是"中间调"还是"阴影"或是"高光"。例如,要提亮灰色背景的亮度,就设置"范围"为"中间调"(因为这个颜色相对于整个画面中的其他颜色来说属于中间调)。

➢ 曝光度:该选项可用于控制颜色减淡的强度,数值越大,在画面中涂抹时对画面减淡的程度也就越强。

➢ 保护色调:如果勾选"保护色调"复选框,可以在使画面内容变亮的同时,保证色相不会更改。设置完成后在画面中涂抹,即可看到颜色减淡的效果。

实例086 使用减淡工具和海绵工具处理宠物照片

文件路径	第7章\使用减淡工具和海绵工具处理宠物照片
难易指数	★☆☆☆☆
技术掌握	● 减淡工具 ● 海绵工具

扫码深度学习

操作思路

在Photoshop中,减淡工具不仅在绘制背景时方便好用,在提亮画面局部区域方面也发挥强大的作用。本案例中,主要使用减淡工具将猫咪的毛色提亮,并利用海绵工具对背景进行去色,使主体更突出。

案例效果

案例对比效果如图7-107和图7-108所示。

图7-107　　　　　　　　　图7-108

操作步骤

01 执行菜单"文件>打开"命令,或按Ctrl+O快捷键,在弹出的"打开"对话框中选择素材"1.jpg",单击"打开"按钮,如图7-109所示。首先要将猫的脸部变得白一些。选择工具箱中的减淡工具,在选项栏中单击"画笔预设"下拉按钮,在"画笔预设"面板中设置"大小"为150像素、"硬度"为0%,设置"范围"为"中间调"、"曝光度"为45%,取消勾选"保护色调"复选框,接着将光标移动到画面中猫脸的位置,对猫脸左侧进行涂抹,可以看到猫的左侧脸变白了,如图7-110所示。

图7-109　　　　　　　　　图7-110

02 继续对猫脸进行涂抹，效果如图7-111所示。然后由于画面中的红色布颜色过于鲜明，主体的猫不能凸显出来，需要对红色的布进行调整。选择工具箱中的海绵工具，在选项栏中设置合适的笔尖大小，设置"模式"为"去色"、"流量"为100%，取消勾选"自然饱和度"复选框，接着将光标移动到画面中，对红色布进行涂抹，如图7-112所示。

图7-111

图7-112

03 颜色去掉后，需要降低右侧的明度。选择工具箱中的减淡工具，在选项栏中单击"画笔预设"下拉按钮，在"画笔预设"面板中设置"大小"为150像素、"硬度"为0%，设置"范围"为"阴影"、"曝光度"为15%，取消勾选"保护色调"复选框，接着将光标移动到画面中右侧，对右侧部分进行涂抹，使之变亮一些，最终效果如图7-113所示。

图7-113

实例087 使用加深工具制作纯黑背景

文件路径	第7章\使用加深工具制作纯黑背景
难易指数	★☆☆☆☆
技术掌握	加深工具

扫码深度学习

操作思路

本案例主要使用加深工具将背景制作出黑色效果。在操作过程中，首先要调整选项栏中的"范围"选项，其次调整"曝光度"，然后即可使用画笔绘制的形式在背景中涂抹，呈现出宁静的黑色背景。

案例效果

案例对比效果如图7-114和图7-115所示。

图7-114

图7-115

操作步骤

01 执行菜单"文件>打开"命令，或按Ctrl+O快捷键，在弹出的"打开"对话框中选择素材"1.jpg"，单击"打开"按钮，如图7-116所示。选择工具箱中的加深工具，在选项栏中单击"画笔预设"下拉按钮，在"画笔预设"面板中设置"大小"为200像素、"硬度"为100%，设置"范围"为"阴影"、"曝光度"为100%，取消勾选"保护色调"复选框，接着将光标移动到画面中，对画面右上角进行涂抹，可以看到画面右上角变为黑色，如图7-117所示。

图7-116

图7-117

02 继续使用加深工具，在画面中其他背景区域涂抹，当涂抹到咖啡豆和杯子边缘时要注意与光标中心位置保持距离，如图7-118所示。将画面中背景区域全部涂抹，就制作出纯黑背景了，如图7-119所示。

图7-118

图7-119

实例088　使用海绵工具增强花环颜色

文件路径	第7章\使用海绵工具增强花环颜色
难易指数	★★★★★
技术掌握	海绵工具

扫码深度学习

操作思路

在Photoshop中，海绵工具发挥着提高或降低画面局部色彩饱和度的作用，能很好地增强画面感染力。在操作过程中需设置选项栏中的绘制模式和流量，选择合适的画笔笔尖，将光标移至画面中进行涂抹绘制，完成所需要的效果。

案例效果

案例对比效果如图7-120和图7-121所示。

图7-120

图7-121

01 执行菜单"文件>打开"命令，或按Ctrl+O快捷键，在弹出的"打开"对话框中选择素材"1.jpg"，单击"打开"按钮，如图7-122所示。

可以看到画面中花环部分饱和度较低，需要增强画面的色彩感。选择工具箱中的海绵工具，在选项栏中单击打开"画笔预设"选取器，在画笔预设选取器中选择一个柔边圆画笔，设置画笔"大小"为100像素，设置"硬度"为0%。在选项栏中设置"模式"为"加色"、"流量"为100%，勾选"自然饱和度"复选框，设置完成后将光标移动到画面中，按住鼠标左键拖曳对花环中的花朵进行涂抹，可以看到此处的颜色感被增强，如图7-123所示。

图7-122

图7-123

02 继续使用海绵工具在花环其他位置进行涂抹，可以看到花环的色彩感明显增强了，最终效果如图7-124所示。

图7-124

实例089　使用海绵工具增强画面颜色感

文件路径	第7章\使用海绵工具增强画面颜色感
难易指数	★★★★★
技术掌握	海绵工具

扫码深度学习

操作思路

在Photoshop中，海绵工具是增强或减弱颜色感的工具，它与减淡工具有所差别，它能在不改变原有形态的同时增强或降低原有饱和度，并且只吸取黑白以外的色彩。在去色和加色过程中，去色深浅也可自由掌握，操作较灵活。

案例效果

案例对比效果如图7-125和图7-126所示。

图7-125

图7-126

操作步骤

01 执行菜单"文件>打开"命令，或按Ctrl+O快捷键，在弹出的"打开"对话框中选择素材"1.jpg"，单击"打开"按钮，如图7-127所示。可以看到画面中人物颜色色彩饱和度

较低，需要增强画面的色彩感。选择工具箱中的海绵工具，在选项栏中单击"画笔预设"下拉按钮，在"画笔预设"面板中设置"大小"为200像素、"硬度"为0%，设置"模式"为"加色"、"流量"为100%，勾选"自然饱和度"复选框，接着将光标移动到画面中，对帽子进行涂抹，可以看到帽子的色彩感增强了，如图7-128所示。

图7-127

图7-128

02 继续使用海绵工具在头发、面部以及服装部分进行涂抹，如图7-129所示。最后对背景部分进行适当涂抹，效果如图7-130所示。

图7-129

图7-130

实例090 使用颜色替换画笔更改局部颜色

文件路径	第7章\使用颜色替换画笔更改局部颜色
难易指数	★★☆☆☆
技术掌握	颜色替换工具

扫码深度学习

操作思路

（颜色替换工具）是一款比较"初级"的调色工具，它通过手动涂抹的方式进行颜色的调整。例如，在图像编辑过程中，需要将画面局部更改为不同的配色方案时，不妨使用颜色替换工具进行颜色的调整。本案例主要通过使用颜色替换工具为画面局部更换颜色。在更换颜色之前，要选择合适的前景色，并在选项栏中设置合适的参数，最后在涂抹时要围绕画面细节变换画笔大小，最终替换原有颜色。

案例效果

案例对比效果如图7-131和图7-132所示。

图7-131

图7-132

操作步骤

01 执行菜单"文件>打开"命令，或按Ctrl+O快捷键，在弹出的"打开"对话框中选择素材"1.jpg"，单击"打开"按钮，如图7-133所示。

图7-133

02 右击工具箱中的"画笔工具组"，在工具列表中选择 （颜色替换工具），在选项栏中单击打开"画笔预设"选取器，在画笔预设选取器中选择一个柔边圆画笔，设置画笔"大小"为126像素，设置"硬度"为0%。在选项栏中设置"模式"为"颜色"，单击"取样:连续"按钮。然后将前景色设置为玫瑰红色，设置完成后将光标移动到卡通蜗牛眼部位置，如图7-134所示。在蜗牛身体轮廓处按住鼠标左键拖曳进行涂抹，效果如图7-135所示。

图7-134

图7-135

03 由于蜗牛身体下方阴影较重，所以在选项栏中适当调整画笔

笔尖大小，在阴影处仔细涂抹，如图7-136所示。涂抹完成后，画面最终效果如图7-137所示。

图7-136

图7-137

> **要点速查**：颜色替换工具的选项

颜色替换工具的选项栏如图7-138所示。

图7-138

➢ 模式：选择替换颜色的模式，包括"色相""饱和度""颜色"和"明度"。当选择"颜色"模式时，可以同时替换色相、饱和度和明度。

➢ 取样：用来设置颜色的取样方式。激活"取样:连续"按钮后，在拖曳光标时，可以对颜色进行取样；激活"取样:一次"按钮后，只替换包含第1次单击的颜色区域中的目标颜色；激活"取样:背景色板"按钮后，只替换包含当前背景色的区域。

➢ 限制：当选择"不连续"选项时，可以替换出现在光标下任何位置的样本颜色；当选择"连续"选项时，只替换与光标下的颜色接近的颜色；当选择"查找边缘"选项时，可以替换包含样本颜色的连接区域，同时保留形状边缘的锐化程度。

➢ 容差：选取较低的百分比可以替换与所点按像素非常相似的颜色，而增加该百分比可替换范围更广的颜色。

第 8 章

调色

 本章概述　Photoshop作为一款专业图像处理软件，调色技术是非常强大的。在Photoshop中提供了多种调色命令，与此同时还提供了两种使用命令的方法。执行菜单"图像>调整"命令，可以在子菜单中选择适合的命令，对画面进行调整。也可以执行菜单"图层>新建调整图层"命令，创建调整图层对画面进行调色。

 本章重点
◆ 掌握调色命令的使用方法
◆ 综合使用多种调色命令完成调色操作

/ 佳 / 作 / 欣 / 赏 /

8.1 基本调色命令与操作

实例091 使用"亮度/对比度"命令调整画面

文件路径	第8章\使用"亮度/对比度"命令调整画面
难易指数	★★☆☆☆
技术掌握	● 创建调整图层 ● "亮度/对比度"命令

扫码深度学习

操作思路

本案例通过使用"亮度/对比度"命令增强图像亮度，并适当增大画面对比度，使图像整体视觉冲击力增强。

案例效果

案例对比效果如图8-1和图8-2所示。

图8-1

图8-2

操作步骤

01 执行菜单"文件>打开"命令，打开素材"1.jpg"，如图8-3所示。由于画面中图像整体偏灰，需要进行校正。执行菜单"图层>新建调整图层>亮度/对比度"命令，单击"确定"按钮完成设置，如图8-4所示。

图8-3

图8-4

02 此时会自动弹出"属性"面板，设置"亮度"数值为100，如图8-5所示。此时画面变亮，效果如图8-6所示。

03 接着继续在"属性"面板中设置"对比度"数值为50，如图8-7所示。画面对比度明显增强，最终效果如图8-8所示。

图8-5

图8-6

图8-7

图8-8

要点速查："亮度/对比度"选项

➢ 亮度：用来设置图像的整体亮度。数值为负值时，表示降低图像的亮度；数值为正值时，表示提高图像的亮度。

➢ 对比度：用于设置图像亮度对比的强烈程度。数值为负值时，表示降低对比度；数值为正值时，表示增加对比度。

实例092 使用"色阶"命令更改画面亮度与色彩

文件路径	第8章\使用"色阶"命令更改画面亮度与色彩
难易指数	★★★☆☆
技术掌握	"色阶"命令

扫码深度学习

操作思路

Photoshop中的"色阶"命令是通过调整图像的阴影、中间调和高光的强度级别，从而校正图像的色调范围和色彩平衡。"色阶"命令不仅作用于整个图像的明暗调整，还可以作用于图像的某一范围或者各个通道、图层进行调整。在本案例中，通过"色阶"命令调整将原本色调偏暗的照片进行提亮，然后在此基础上为画面添加蓝色，使画面更具有情调。

案例效果

案例对比效果如图8-9和图8-10所示。

图8-9

图8-10

操作步骤

01 执行菜单"文件>打开"命令，打开素材"1.jpg"，如图8-11所示。首先针对素材图像进行明暗对比的调整。

图8-11

02 执行菜单"图层>新建调整图层>色阶"命令，在弹出的"新建图层"对话框中单击"确定"按钮，接着在弹出的"属性"面板中将灰色滑块向左拖曳，提高画面中间调的亮度，如图8-12所示。此时画面效果如图8-13所示。

图8-12

图8-13

> **提示** 认识"色阶"窗口中的3个"吸管"
> - 在图像中取样以设置黑场：使用该吸管在图像中单击取样，可以将单击点处的像素调整为黑色，同时图像中比该单击点暗的像素也会变成黑色。
> - 在图像中取样以设置灰场：使用该吸管在图像中单击取样，可以根据单击点像素的亮度来调整其他中间调的平均亮度。
> - 在图像中取样以设置白场：使用该吸管在图像中单击取样，可以将单击点处的像素调整为白色，同时图像中比该单击点亮的像素也会变成白色。

03 此时画面的亮度虽然提高了，但是缺乏对比，接着将黑色滑块向右拖曳，压暗暗部的亮度，如图8-14所示。画面效果如图8-15所示。

图8-14

图8-15

04 接着将白色滑块向左拖曳，提高暗部区域的亮度，如图8-16所示。此时画面的明暗调整完成，效果如图8-17所示。

图8-16

图8-17

05 接下来可以对画面的颜色进行调整。继续在"属性"面板中设置通道为"蓝色",设置输入色阶的数值为17、1.34、226,如图8-18所示。最终效果如图8-19所示。

图8-18

图8-19

实例093　使用"曲线"命令打造青色调

文件路径	第8章\使用"曲线"命令打造青色调
难易指数	★★★☆☆
技术掌握	●"曲线"命令 ●调整单个通道色彩倾向

扫码深度学习

操作思路

在Photoshop中,"曲线"命令被誉为"调色之王",它的色彩控制能力在Photoshop所有调色工具中是最强大的。"曲线"命令可以调整画面颜色的亮度,也可以进行色调的调整。在本案例中,通过"曲线"命令先增加画面的亮度和对比度,然后进行调色,最后制作暗角效果为画面增加神秘气氛。

案例效果

案例对比效果如图8-20和图8-21所示。

图8-20

图8-21

操作步骤

01 执行菜单"文件>打开"命令,打开素材"1.jpg",如图8-22所示。

图8-22

02 由于素材图像存在整体偏红、对比度低的问题,首先进行明暗的校正。单击"图层"面板底部的"创建新的填充或调整图层"按钮,在弹出的下拉菜单中执行"曲线"命令,此时会自动弹出"属性"面板,在曲线图的左下角(这部分为控制画面暗部区域的部分)按住鼠标左键向右拖曳,如图8-23所示。此时画面暗部变得更暗了,效果如图8-24所示。

图8-23

图8-24

03 接下来解决偏色问题。在"属性"面板中设置通道为"红",在曲线的中间部分单击,然后按住鼠标左键向下拖曳;接着在上半部分单击,按住鼠标左键向上拖曳;接着在曲线下半部分单击,按住鼠标左键向上拖曳,如图8-25所示。此时画面效果如图8-26所示。

图8-25

图8-26

04 继续设置通道为"绿",在曲线上添加两个控制点,调整顶部控制点的位置,增加画面中亮部区域的

绿色成分，如图8-27所示。此时画面效果如图8-28所示。

图8-27

图8-28

05 继续单击"图层"面板底部的"创建新的填充或调整图层"按钮，在弹出的下拉菜单中执行"曲线"命令，此时会自动弹出"属性"面板，在曲线图的右上角部分按住鼠标左键向下拖曳，如图8-29所示。画面效果如图8-30所示。

图8-29

图8-30

06 在工具箱中设置前景色为黑色，接着选择画笔工具，在选项栏上

设置柔边圆画笔，"大小"为1200像素、"硬度"为0，如图8-31所示。接着在调整图层蒙版中按住鼠标左键拖曳，使画面中央部分不受调整图层的影响，此时画面产生了暗角效果。最终效果如图8-32所示。

图8-31

图8-32

要点速查：详解"曲线"面板

- 预设：在"预设"下拉列表中有9种曲线预设效果，选中即可自动生成调整效果。
- 通道：在"通道"下拉列表中可以选择一个通道来对图像进行调整，以校正图像的颜色。
- 在曲线上单击并拖曳可修改曲线：选择该工具后，将光标放置在图像上，曲线上会出现一个圆圈，表示光标处的色调在曲线上的位置，拖曳鼠标左键可以添加控制点以调整图像的色调。向上调整表示提亮；向下调整表示压暗。
- 编辑点以修改曲线：使用该工具在曲线上单击，可以添加新的控制点，通过拖曳控制点可以改变曲线的形状，从而达到调整图像的目的。
- 通过绘制来修改曲线：使用该工具可以以手绘的方式自由绘制曲线，绘制好曲线后，单击"编辑点以修改曲线"按钮，可以显示曲

线上的控制点。

- 输入/输出："输入"即"输入色阶"，显示的是调整前的像素值；"输出"即"输出色阶"，显示的是调整后的像素值。

实例094 使用"自然饱和度"命令增强照片色感

文件路径	第8章\使用"自然饱和度"命令增强照片色感
难易指数	★★☆☆☆
技术掌握	"自然饱和度"命令

扫码深度学习

操作思路

"饱和度"是画面颜色的鲜艳程度。使用"自然饱和度"能够增强或减弱画面中颜色的饱和度，调整效果细腻、自然，不会造成因饱和度过高出现的溢色状况。在本案例中，通过"自然饱和度"命令将颜色不够鲜艳的照片调整的颜色艳丽、饱满。

案例效果

案例对比效果如图8-33和图8-34所示。

图8-33

图8-34

操作步骤

01 执行菜单"文件>打开"命令，打开素材"1.jpg"，如图8-35所示。

图8-35

02 由于打开的素材颜色发白，花朵颜色不饱和，因此可以使用"自然饱和度"命令增加图像的饱和度的同时有效防止过于饱和。执行菜单"图层>新建调整图层>自然饱和度"命令，在"属性"面板中设置"自然饱和度"为+100、"饱和度"为+15，如图8-36所示。最终效果如图8-37所示。

图8-36

图8-37

提示：“自然饱和度”和“饱和度”选项的区别

"自然饱和度"和"饱和度"都是用来调整颜色饱和度的，这两个选项的区别在于"自然饱和度"主要针对图像中饱和度过低的区域增强饱和度，不会造成因饱和度过高出现的溢色状况；而"饱和度"选项对色彩的饱和度起主要作用，数值越大，饱和度效果越强，同时会出现溢色的情况。

要点速查：“自然饱和度”参数设置

打开一张图片，如图8-38所示。接着执行菜单"图像>调整>自然饱和度"命令，在弹出的"自然饱和度"对话框中，调整"自然饱和度"和"饱和度"数值，如图8-39所示。

图8-38

图8-39

> 自然饱和度：向左拖曳滑块，可以降低颜色的饱和度，如图8-40所示；向右拖曳滑块，可以增加颜色的饱和度，如图8-41所示。

图8-40

图8-41

> 饱和度：向左拖曳滑块，可以增加所有颜色的饱和度，如图8-42所示；向右拖曳滑块，可以降低所有颜色的饱和度，如图8-43所示。

图8-42

图8-43

实例095 使用"色相/饱和度"命令打造多彩苹果

文件路径	光盘\第8章\使用"色相/饱和度"命令打造多彩苹果
难易指数	★★★☆☆
技术掌握	"色相/饱和度"命令

操作思路

颜色的三要素包括：色相、明度与纯度。在Photoshop中，"色相/饱和度"命令就是对色彩三要素进行调整的。该命令可以对画面整体进行颜色调整，还可以对画面中单独的颜色进行调整。

案例效果

案例对比效果如图8-44和图8-45所示。

图8-44

图8-45

操作步骤

01 执行菜单"文件>打开"命令，打开素材"1.psd"，如图8-46所示。本案例的素材文件中包含3个苹果图层。

图8-46

02 选中第一个苹果所在的图层，执行菜单"图层>新建调整图层>色相饱和度"命令，此时会自动弹出"属性"面板，设置通道为"全图"、"色相"数值为-40。单击面板底部的"此调整剪切到此图层"按钮，如图8-47所示。此时苹果和表面的油漆颜色均发生了变化，效果如图8-48所示。

图8-47

图8-48

03 接着选中第二个苹果所在的图层，执行菜单"图层>新建调整图层>色相饱和度"命令，在弹出的"属性"面板中设置通道为"红色"、"色相"数值为+100。单击面板底部的"此调整剪切到此图层"按钮，如图8-49所示。此时红色的油漆变为了绿色，效果如图8-50所示。

图8-49

图8-50

04 接着选中第三个苹果所在的图层，执行菜单"图层>新建调整图层>色相饱和度"命令，在弹出的"属性"面板中设置通道为"黄色"、"饱和度"数值为-100、"明度"为+100。单击面板底部的"此调整剪切到此图层"按钮，如图8-51所示。此时第三个苹果变为了白色，最终效果如图8-52所示。

图8-51

图8-52

要点速查：详解"色相/饱和度"面板

- 预设：在"预设"下拉列表中提供了8种色相、饱和度预设。
- 通道：在"通道"下拉列表中可以选择"全图""红色""黄色""绿色""青色""蓝色"和"洋红"通道进行调整。选择好通道后，拖曳下面的"色相""饱和度"和"明度"的滑块，可以对该通道的色相、饱和度和明度进行调整。
- 在图像上单击并拖曳可修改饱和度：使用该工具在图像上单击设置取样点后，按住鼠标左键并向左拖曳鼠标可以降低图像的饱和度；向右拖曳可以增加图像的饱和度。
- 着色：勾选该复选框后，图像会整体偏向于单一的红色调，还可以通过拖曳3个滑块来调节图像的色调。

实例096 使用"色彩平衡"命令制作梦幻冷调

文件路径	第8章\使用"色彩平衡"命令制作梦幻冷调
难易指数	★★★☆☆
技术掌握	"色彩平衡"命令

扫码深度学习

操作思路

"色彩平衡"常用于校正图像的偏色情况，它的工作原理是通过"补色"校正偏色。用户还可以根据自己的喜好利用"色彩平衡"命令对画面进行调色。在本案例中是将一张普通的外景照片通过"色彩平衡"命令调整为蓝色调，制作出冷艳之感。

案例效果

案例对比效果如图8-53和图8-54所示。

图8-53

图8-54

操作步骤

01 执行菜单"文件>打开"命令，打开素材"1.jpg"，如图8-55所示。如果想要制作青蓝色系的冷调效果，可以使用"色彩平衡"命令进行制作。

图8-55

02 单击"图层"面板底部的"创建新的填充或调整图层"按钮，在弹出的下拉菜单中执行"色彩平衡"命令，此时会自动弹出"属性"面板，设置"色调"为"阴影"，设置"洋红"数值为+60、"黄色"数值为+100，如图8-56所示。此时画面效果如图8-57所示。

图8-56

图8-57

03 继续在"属性"面板中设置"色调"为"中间调"，调整"青色"数值为+20、"黄色"数值为+100，如图8-58所示。此时画面效果如图8-59所示。

图8-58

图8-59

04 新建一个图层，设置前景色为白色。接着选择工具箱中的画笔工具，在选项栏上设置柔边圆画笔，"大小"为1000像素、"硬度"为0。在选项栏上设置"不透明度"为52%，如图8-60所示。在画面右上角绘制光照效果，如图8-61所示。

图8-60

图8-61

05 执行菜单"文件>置入嵌入的智能对象"命令，置入素材"2.png"，最终效果如图8-62所示。

图8-62

图8-65

图8-66

> 色调平衡：选择调整色彩平衡的方式，包含"阴影""中间调"和"高光"3个选项。图8-67所示为选中"阴影"单选按钮时的调色效果；图8-68所示为选中"中间调"单选按钮时的调色效果；图8-69所示为选中"高光"单选按钮时的调色效果。

图8-67

图8-68

图8-69

> 保持明度：如果勾选该复选框，还可以保持图像的色调不变，以防止亮度值随着颜色的改变而改变。

实例097　使用"黑白"命令制作复古画面

文件路径	第8章 \ 使用"黑白"命令制作复古画面
难易指数	★★☆☆☆
技术掌握	"黑白"命令

操作思路

"黑白"命令可以将画面中的颜色丢弃，使图像以黑白颜色显示，还可以制作带有单一颜色的图像。"黑白"命令有一个非常大的优势，就是它可以控制每一种色调转换为灰度时的明暗程度或者制作单色图像。在本案例中通过"黑白"命令将一张有色彩的照片制作出单色图片的效果。

案例效果

案例对比效果如图8-70和图8-71所示。

图8-70

图8-71

要点速查："色彩平衡"参数设置

打开一张图片，如图8-63所示。接着执行菜单"图像>调整>色彩平衡"命令，在弹出的"色彩平衡"对话框中进行参数的设置，如图8-64所示。

图8-63

图8-64

> 色彩平衡：用于调整"青色-红色""洋红-绿色"以及"黄色-蓝色"在图像中所占的比例，可以手动输入，也可以拖曳滑块来进行调整。比如，向左拖曳"黄色-蓝色"滑块，可以在图像中增加黄色，同时减少其补色蓝色，如图8-65所示；反之，可以在图像中增加蓝色，同时减少其补色黄色，如图8-66所示。

操作步骤

01 执行菜单"文件>打开"命令，打开素材"1.jpg"，如图8-72所示。执行菜单"图像>调整>黑白"命令，单击"确定"按钮完成设置，如图8-73所示。此时图像自动变为黑白效果，如图8-74所示。

图8-72

图8-73

图8-74

02 如果想要调整画面中不同区域的明暗程度，可以通过设置各种颜色的数值进行调整。例如，降低了黄色的数值，如图8-75所示。画面中带有黄色成分的图像区域的明度会被降低，效果如图8-76所示。

图8-75

图8-76

03 如果想要制作单色图像，可以在对话框中勾选"色调"复选框，单击右侧的色块，在弹出的"拾色器"复选框中设置合适的颜色，单击"确定"按钮，如图8-77所示。图像会产生一个与所选颜色接近的色调，效果如图8-78所示。

图8-77

图8-78

要点速查："黑白"参数设置

打开一张图像，如图8-79所示。执行菜单"图像>调整>黑白"命令或按Alt+Shift+Ctrl+B快捷键，弹出"黑白"对话框，如图8-80所示。默认情况下，打开该对话框后图片会自动变为黑白。

图8-79

图8-80

- ➤ 预设：在"预设"下拉列表中提供了12种黑色效果，可以直接选择相应的预设来创建黑白图像。
- ➤ 颜色：这6个选项用来调整图像中特定颜色的灰色调。例如，在图8-79中，向左拖曳"红色"滑块，可以使由红色转换而来的灰度色变暗，如图8-81所示；向右拖曳"红色"滑块，则可以使灰度色变亮，如图8-82所示。

图8-81

图8-82

- ➤ 色调：勾选"色调"复选框，可以为黑色图像着色，以创建单色图像。另外，还可以调整单色图像的色相、饱和度。图8-83和图8-84所示为设置不同色调的效果。

图8-83

图8-84

实例098 使用"照片滤镜"命令改变画面色温

文件路径	第8章\使用"照片滤镜"命令改变画面色温
难易指数	★★★★★
技术掌握	"照片滤镜"命令

扫码深度学习

操作思路

"暖色调"与"冷色调"这两个词想必大家都不陌生,没错,颜色是有温度的。蓝色调通常给人寒冷、冰凉的感受,被称为冷色调;黄色或者红色为暖色调,给人温暖、和煦的感觉。"照片滤镜"可以轻松改变图像的"温度"。在本案例中是将一张暖色调的照片通过"照片滤镜"命令制作冷色调的效果。

案例效果

案例对比效果如图8-85和图8-86所示。

图8-85

图8-86

操作步骤

01 执行菜单"文件>打开"命令,打开素材"1.jpg",如图8-87所示。素材图像整体倾向于暖色调,使用"照片滤镜"命令将画面转换为冷色调。

图8-87

02 接下来为该素材图像添加冷色调照片滤镜效果。执行菜单"图层>新建调整图层>照片滤镜"命令,在"属性"面板中设置"滤镜"为"冷却滤镜(80)"、"浓度"为50%,勾选"保留明度"复选框,如图8-88所示。最终效果如图8-89所示。

图8-88

图8-89

要点速查:详解"照片滤镜"面板

- 滤镜:在"滤镜"下拉列表中可以选择一种预设的效果应用到图像中。
- 颜色:选中"颜色"单选按钮,可以自行设置滤镜颜色。
- 浓度:设置"浓度"数值可以调整滤镜颜色应用到图像中的颜色百分比。数值越高,应用到图像中的颜色浓度就越大;数值越小,应用到图像中的颜色浓度就越低。
- 保留明度:勾选该复选框后,可以保留图像的明度不变。

实例099 使用"颜色查找"命令打造风格化色彩

文件路径	第8章\使用"颜色查找"命令打造风格化色彩
难易指数	★★★★★
技术掌握	● "颜色查找"命令 ● "智能锐化"命令 ● "阴影/高光"命令 ● "曲线"命令

扫码深度学习

操作思路

"颜色查找"集合了多种预设的调色效果,在弹出的对话框中可以从"3DLUT文件""摘要"和"设备链接"中选择用于颜色查找的方式,并在每种方式的下拉列表中选择合适的类型,选择完成后可以看到图像整体颜色发生了风格化的效果。

案例效果

案例对比效果如图8-90和图8-91所示。

图8-90

图8-91

🎙️ **操作步骤**

01 执行菜单"文件>打开"命令，打开素材"1.jpg"，如图8-92所示。

图8-92

02 接着执行菜单"滤镜>锐化>智能锐化"命令，在弹出的"智能锐化"对话框中设置"数量"为114%、"半径"为2.4像素，设置阴影的"渐隐量"为0%、"色调宽度"为50%、"半径"为1像素，设置高光的"渐隐量"为0%、"色调宽度"为50%、"半径"为1像素，单击"确定"按钮完成设置，如图8-93所示。此时画面效果如图8-94所示。

图8-93

图8-94

03 执行菜单"图像>调整>阴影/高光"命令，在弹出的"阴影/高光"对话框中勾选"显示更多选项"复选框，如图8-95所示。接着设置阴影的"数量"为49%、"色调宽度"为56%、"半径"为27像素，设置高光的"数量"为62%、"色调宽度"为52%、"半径"为339像素，单击"确定"按钮，如图8-96所示。效果如图8-97所示。

图8-95

图8-96

图8-97

04 执行菜单"图层>新建调整图层>颜色查找"命令，此时会自动弹出"属性"面板，在"3DLUT文件"下拉列表中选择FuturisticBleak.3DL，如图8-98所示。此时画面效果如图8-99所示。

图8-98

图8-99

05 执行菜单"图层>新建调整图层>曲线"命令，将曲线调整为"S形"增加画面对比度，如图8-100所示。最终效果如图8-101所示。

图8-100

图8-101

8.2 特殊的调色命令与操作

实例100　使用"色调分离"命令制作绘画效果

文件路径	第8章\使用"色调分离"命令制作绘画效果
难易指数	★★☆☆☆
技术掌握	● "色调分离"命令 ● 设置混合模式

扫码深度学习

操作思路

"色调分离"是将图像中每个通道的色调级数目或亮度值指定级别，然后将其余的像素映射到最接近的匹配级别。在"色调分离"面板中可以进行"色阶"数量的设置，"色阶"值越小，分离的色调越多；"色阶"值越大，保留的图像细节就越多。在本案例中是将一张正常的摄影作品通过"色调分离"命令制作绘画效果。

案例效果

案例对比效果如图8-102和图8-103所示。

图8-102

图8-103

操作步骤

01 执行菜单"文件>打开"命令，打开素材"1.jpg"，如图8-104所示。本案例使用"色调分离"命令减少图像中的色调数目，从而制作绘画感的效果。

图8-104

02 执行菜单"图层>新建调整图层>色调分离"命令，此时会自动弹出"属性"面板，设置"色阶"为8，如图8-105所示。此时画面效果如图8-106所示。

03 接着执行菜单"文件>置入嵌入的智能对象"命令，置入素材"2.jpg"，然后将该图层栅格化，效果如图8-107所示。在"图层"面板中选中新置入素材的图层，设置图层混合模式为"线性加深"，如图8-108所示。最终效果如图8-109所示。

图8-105

图8-106

图8-107

图8-108

图8-109

实例101　使用"阈值"命令制作彩色绘画效果

文件路径	第8章\使用"阈值"命令制作彩色绘画效果
难易指数	★★★☆☆
技术掌握	● "阈值"命令　　● 设置混合模式

扫码深度学习

操作思路

在本案例中，首先使用"阈值"命令将人像摄影作品制作成矢量效果；然后通过设置图层的混合模式将绘画图片混合到人像上方，制作彩色绘画的效果。

案例效果

案例对比效果如图8-110和图8-111所示。

图8-110

图8-111

操作步骤

01 执行菜单"文件>打开"命令，或按Ctrl+O快捷键，在弹出的"打开"对话框中选择素材"1.jpg"，单击"打开"按钮，如图8-112所示。执行菜单"图层>新建调整图层>阈值"命令，在弹出的"属性"面板中设置"阈值色阶"为113，如图8-113所示。效果如图8-114所示。

图8-112

图8-113

图8-114

02 接着选择工具箱中的横排文字工具，在选项栏中设置合适的"字体"和"字号"，设置"填充"为黑色，在画面中单击输入文字，如图8-115所示。执行菜单"文件>置入嵌入的智能对象"命令，在弹出的"置入"对话框中选择素材"2.jpg"，单击"置入"按钮。按Enter键完成置入，接着执行菜单"图层>栅格化>智能对象"命令，将该图层栅格化为普通图层，如图8-116所示。

图8-115

图8-116

03 在"图层"面板中设置图层混合模式为"滤色"，如图8-117所示。最终效果如图8-118所示。

图8-117

图8-118

实例102　使用"渐变映射"命令制作怀旧双色效果

文件路径	第8章\使用"渐变映射"命令制作怀旧双色效果
难易指数	★★☆☆☆
技术掌握	"渐变映射"命令

扫码深度学习

操作思路

"渐变映射"可以根据图像的明暗关系将渐变颜色映射到图像不同亮度的区域中。本案例是将一张普通的照片通过"渐变映射"命令制作复古色调。

案例效果

案例对比效果如图8-119和图8-120所示。

图8-119

图8-120

操作步骤

01 执行菜单"文件>打开"命令，打开素材"1.jpg"，如图8-121所示。执行菜单"图层>新建调整图层>渐变映射"命令，在弹出的"新建图层"对话框中单击"确定"按钮，完成设置，如图8-122所示。

图8-121

图8-122

02 此时会新建一个调整图层，如图8-123所示。接着在弹出的"属性"面板中单击渐变色条，如图8-124所示。

图8-123

图8-124

03 在弹出的"渐变编辑器"对话框中，编辑一种紫色到肉色的渐变，单击"确定"按钮完成设置，如图8-125所示。最终效果如图8-126所示。

图8-125

图8-126

制作效果自然的"渐变映射"效果

在编辑渐变时色相的顺序排列是很关键的，相邻色标的色相最好也相邻，不要跨色相区域挑选颜色。色相的顺序是红、橙、黄、绿、青、蓝、紫，如果某一个色标是绿色相，那么与它相邻的色标最好就是黄色相或青色相，这两者都能形成比较自然的映射效果。

要点速查："渐变映射"选项

- 仿色：勾选该复选框后，Photoshop会添加一些随机的杂色来平滑渐变效果。
- 反向：勾选该复选框后，可以反转渐变的填充方向，映射出的渐变效果也会发生变化。

实例103 使用"可选颜色"命令制作浓郁的电影色

文件路径	第8章\使用"可选颜色"命令制作浓郁的电影色
难易指数	★★☆☆☆
技术掌握	"可选颜色"命令

扫码深度学习

操作思路

"可选颜色"是常用的调色命令，使用该命令可以单独对图像中的红、黄、绿、青、蓝、洋红、白色、中性色以及黑色中各种颜色所占的百分比进行调整。在"可选颜色"面板中可以在"颜色"下拉列表中选中需要调整的颜色，然后拖曳下方的滑块，控制各种颜色的百分比。在本案例中通过"可选颜色"命令增加画面中的黄色和蓝色数量，使画面色调更有质感。

案例效果

案例对比效果如图8-127和图8-128所示。

图8-127

图8-128

操作步骤

01 执行菜单"文件>打开"命令，打开素材"1.jpg"，如图8-129所示。对图像进行颜色调整。执行菜单"图层>新建调整图层>可选颜色"命令，在弹出的"新建图层"对话框中单击"确定"按钮，如图8-130所示。

图8-129

图8-130

02 此时会自动弹出"属性"面板，设置"颜色"为白色，接着调整"黄色"数值为+100%，然后选中"相对"单选按钮，如图8-131所示。这时画面中亮部区域黄色的成分有所增加，效果如图8-132所示。

图8-131

图8-132

03 继续在"属性"面板中设置"颜色"为黑色，并设置"黄色"数值为-27%，如图8-133所示。此时画面暗部将产生偏向紫色的效果，如图8-134所示。

图8-133

图8-134

04 最后执行菜单"文件>置入嵌入的智能对象"命令，置入素材"2.png"，按Enter键完成置入操作。最终效果如图8-135所示。

图8-135

要点速查："可选颜色"参数设置

打开一张图片，如图8-136所示。执行菜单"图像>调整>可选颜色"命令，弹出"可选颜色"对话框，如图8-137所示。在"颜色"下拉列表中可以选择需要调整的颜色，然后拖曳下方的滑块，控制各种颜色的百分比。

图8-136

图8-137

› 颜色：在"颜色"下拉列表中选择要修改的颜色，然后在下方拖曳滑块进行调整，可以调整该颜色中青色、洋红、黄色和黑色所占的百分比。图8-138所示为设置"颜色"为黑色的调色效果；图8-139所示为设置"颜色"为黄色的调色效果。

图8-138

图8-139

> 方法：选择"相对"方式，可以根据颜色总量的百分比来修改青色、洋红、黄色和黑色的数量；选择"绝对"方式，可以采用绝对值来调整颜色。

实例104　使用"匹配颜色"命令快速更改画面色调

文件路径	第8章\使用"匹配颜色"命令快速更改画面色调
难易指数	★★★☆☆
技术掌握	● "匹配颜色"命令 ● 画笔工具

扫码深度学习

操作思路

"匹配颜色"能够以一个素材图像颜色为样本，对另一个素材图像颜色进行匹配融合，使二者达到统一或者相似的色调效果。本案例就是通过"匹配颜色"命令进行调色，制作甜美色调的效果。

案例效果

案例对比效果如图8-140和图8-141所示。

图8-140

图8-141

操作步骤

01 执行菜单"文件>打开"命令，打开素材"1.jpg"，如图8-142所示。接着执行菜单"文件>置入嵌入的智能对象"命令，置入素材"2.jpg"，如图8-143所示。选中置入的素材"2.jpg"所在的图层，执行菜单"图层>栅格化>智能对象"命令。隐藏素材"2.jpg"所在的图层。本案例将图像"1.jpg"作为原图像，图像"2.jpg"作为目标图像。然后以原图像的颜色与目标图像的颜色进行匹配。

02 在"图层"面板中选中"背景"图层，执行菜单"图像>调整>匹配颜色"命令，在弹出的"匹配颜色"对话框中设置"源"为匹配颜色，"图层"为1，设置"明亮度"为80、"颜色强度"为130，单击"确定"按钮完

成设置，如图8-144所示。效果如图8-145所示。

图8-142

图8-143

图8-144

图8-145

03 在"图层"面板中新建一个图层，设置前景色为白色。选择工具箱中的画笔工具，在选项栏上设置柔边圆画笔，"大小"为120像素、"硬度"为0%，如图8-146所示。在画面四角处按住鼠标左键拖曳绘制朦胧的白色边缘效果，如图8-147所示。

图8-146

图8-147

04 执行菜单"文件>置入嵌入的智能对象"命令，置入素材"3.png"，最终效果如图8-148所示。

图8-148

要点速查：详解"匹配颜色"对话框

- 目标：这里显示要修改图像的名称以及颜色模式。
- 应用调整时忽略选区：如果目标图像（即被修改的图像）中存在选区，勾选该复选框，Photoshop将忽视选区的存在，会将调整应用到整个图像。如果不勾选该复选框，那么调整只针对选区内的图像。
- 渐隐："渐隐"选项有点类似于图层蒙版，它决定了有多少源图像的颜色匹配到目标图像的颜色中。
- 使用源选区计算颜色：该选项可以使用源图像中的选区图像的颜色来计算匹配颜色。
- 使用目标选区计算调整：该选项可以使用目标图像中的选区图像的颜色来计算匹配颜色（注意，这种情况必须选择源图像为目标图像）。
- 源：该选项用来选择源图像，即将颜色匹配到目标图像的图像。

实例105 使用"替换颜色"命令更改局部颜色

文件路径	第8章\使用"替换颜色"命令更改局部颜色
难易指数	★★★★☆
技术掌握	"替换颜色"命令

扫码深度学习

操作思路

如果要更改画面中某个区域的颜色，常规的方法是先得到选区，然后填充其他颜色。而使用"替换颜色"命令可以免去很多麻烦，可以通过在画面中单击拾取的方式，直接对图像中指定颜色进行色相、饱和度以及明度的修改，从而起到替换某一颜色的目的。在本案例中使用"替换颜色"命令将红色部分调整为紫色。

案例效果

案例对比效果如图8-149和图8-150所示。

图8-149

图8-150

操作步骤

01 执行菜单"文件>打开"命令，打开素材"1.jpg"，如图8-151所示。当前垫子的颜色为红色，使用"替换颜色"命令将其更换为紫色。

图8-151

02 执行菜单"图像>调整>替换颜色"命令，在弹出的"替换颜色"对话框中，先设置"颜色容差"为40，然后在红色垫子上单击，在缩览图中被选中的部分会显示为白色，如图8-152所示。

图8-152

03 接着单击"添加到取样"按钮，然后设置"颜色容差"为60，继续在红色垫子上单击进行颜色取样，直至缩览图中垫子部分变为白色，如图8-153所示。

图8-153

04 最后将选中的颜色进行调整。设置"色相"为−60，"饱和度"为20、"明度"为−30，单击"确定"按钮完成设置，如图8-154所示。垫子被替换为紫色，最终效果如图8-155所示。

图8-154

图8-155

要点速查：详解"替换颜色"对话框

➢ **本地化颜色簇**：该选项主要用来在图像上同时选择多种颜色。

➢ **吸管**：利用吸管工具可以选中被替换的颜色。使用 ✎（吸管工具）在图像上单击，可以选中单击点处的颜色，同时在"选区"缩览图中也会显示出选中的颜色区域（白色代表选中的颜色，黑色代表未选中的颜色）；使用 ✎（添加到取样）在图像上单击，可以将单击点处的颜色添加到选中的颜色中；使用 ✎（从取样中减去）在图像上单击，可以将单击点处的颜色从选定的颜色中减去。

➢ **颜色容差**：该选项用来控制选中颜色的范围。数值越大，选中的颜色范围越广。

➢ **选区/图像**：选择"选区"方式，可以以蒙版方式进行显示，其中白色表示选中的颜色，黑色表示未选中的颜色，灰色表示只选中了部分颜色；选择"图像"方式，则只显示图像。

➢ **替换**："替换"包括3个选项，这3个选项与"色相/饱和度"命令的3个选项相同，可以调整选定颜色的色相、饱和度和明度。调整完成后，画面选区部分即可变成替换的颜色。

实例106 使用多种调色命令制作神秘紫色调

文件路径	第8章\使用多种调色命令制作神秘紫色调
难易指数	★★★★☆
技术要点	● "曲线"命令 ● "选取颜色"命令 ● "色相/饱和度"命令 ● 混合模式

扫码深度学习

操作思路

制作本案例首先提高画面的亮度，降低画面中绿色的含量；接着提亮皮肤的颜色；然后将背景调整成为紫色调并且适当的压暗；最后通过混合模式将画面整体调整为蓝紫色调，并同时将光效融入画面中。

案例效果

案例对比效果如图8-156和图8-157所示。

图8-156

图8-157

操作步骤

01 执行菜单"文件>打开"命令，或按Ctrl+O快捷键，在弹出的"打开"对话框中选择素材"1.jpg"，单击"打开"按钮，如图8-158所示。效果如图8-159所示。

图8-158

图8-159

02 此时可以看到画面整体偏暗，首先需要将画面整体亮度提高。执行菜单"图层>新建调整图层>曲线"命令，在弹出的对话框中单击"确定"按钮，接着在弹出的"属性"面板中的曲线上单击可添加控制点，拖曳控制点改变曲线形状，对"中间调"进行调整，如图8-160所示。此时画面整体变亮了一些，效果如图8-161所示。

图8-160

图8-161

03 执行菜单"图层>新建调整图层>可选颜色"命令，在弹出的对

话框中单击"确定"按钮,接着在弹出的"属性"面板中设置"颜色"为"中性色"、"黄色"为-36%,如图8-162所示。减少了画面中的黄色,画面整体倾向于紫色的冷调感,效果如图8-163所示。

图8-162

图8-163

04 接下来要对人物主体的肤色进行调整。执行菜单"图层>新建调整图层>曲线"命令,在弹出的对话框中单击"确定"按钮,接着在弹出的"属性"面板中的曲线上单击添加控制点,拖曳控制点改变曲线形状,继续添加控制点对形状进行改变,对"中间调"进行调整,如图8-164所示。效果如图8-165所示。接着在"图层"面板中选择图层蒙版缩览图,设置前景色为黑色,使用Alt+Delete快捷键为该图层蒙版填充黑色,如图8-166所示。

图8-164

图8-165

图8-166

05 设置前景色为白色,接着选择工具箱中的画笔工具,在选项栏中单击"画笔预设"选取器下拉按钮,在"画笔预设"面板中设置"大小"为100像素、"硬度"为100%,如图8-167所示。使用画笔工具在画面中人物皮肤处进行涂抹,在该图层蒙版缩览图中可以看到被涂抹的区域变成了白色,如图8-168所示。在背景颜色不变的情况下,只有人物皮肤亮度提高了,效果如图8-169所示。

图8-167

图8-168

图8-169

06 接下来要对背景颜色进行调整。执行菜单"图层>新建调整图层>色相/饱和度"命令,在弹出的对话框中单击"确定"按钮,接着在弹出的"属性"面板中设置"色相"为+180,如图8-170所示。在"图层"面板中单击图层蒙版缩览图,设置前景色为黑色,使用Alt+Delete快捷键为该图层蒙版填充黑色,使效果隐藏,如图8-171所示。继续使用白色画笔工具在背景处进行涂抹,使背景部分受到调整图层的影响,效果如图8-172所示。

图8-170

图8-171

图8-172

07 此时可以看出画面左右的明暗不平衡,所以要对画面左侧进行压暗。执行菜单"图层>新建调整图层>曲线"命令,在弹出的对话框中单击"确定"按钮,接着在弹出的"属性"面板中的曲线上单击添加控制点,拖曳控制点改变曲线形状,如图8-173所示。效果如图8-174所示。设置前景色为黑色,在"图层"面板中单击图层蒙版缩览图,使用Ctrl+Delete快捷键为该图层蒙版填充黑色,使效果隐藏;接着设置前景色为黑色,使用画笔工具在人物以及右侧背景处进行涂抹,效果如图8-175所示。

图8-173　　　　图8-174　　　　图8-175

08 执行菜单"图层>新建调整图层>曲线"命令,在弹出的对话框中单击"确定"按钮,接着在弹出的"属性"面板中的曲线上单击添加控制点,拖曳控制点改变曲线形状,对中间调进行轻微调整,如图8-176所示。效果如图8-177所示。同样的方法使用黑色画笔工具涂抹去除左右两侧的部分,效果如图8-178所示。

图8-176　　　　图8-177　　　　图8-178

09 执行菜单"文件>置入嵌入的智能对象"命令,在弹出的"置入"对话框中选择素材"2.jpg",单击"置入"按钮,如图8-179所示。将画面放置在中间位置,效果如图8-180所示。

图8-179

图8-180

10 在"图层"面板中设置图层混合模式为"滤色",如图8-181所示。最终效果如图8-182所示。

图8-181

图8-182

第 9 章

蒙版与合成

 本章概述　在之前的章节中已经学习了多种可用于图像局部提取的方法,提取画面的局部并不是最终目的,提取的内容主要用于合成在其他的画面中,形成完整的作品。在合成的过程中经常会使用到"蒙版",在Photoshop中包括4种蒙版,不同的蒙版功能不同,可以应用在合成画面的不同情况中。

 本章重点
- ◆ 熟练掌握图层蒙版的使用方法
- ◆ 熟练使用剪贴蒙版

/ 佳 / 作 / 欣 / 赏 /

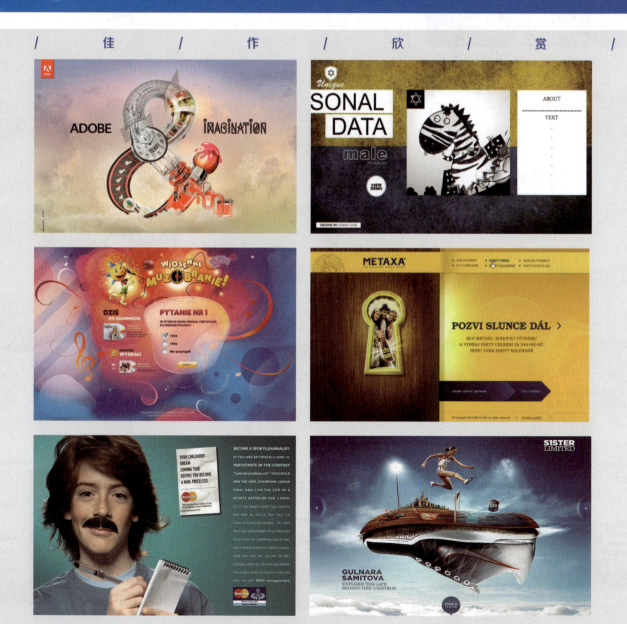

9.1 使用蒙版功能

"蒙版"功能主要用于隐藏画面中的局部区域，这种操作能够保留图层原始内容不受影响。相当于暂时将图像某个部分"藏"起来了，需要使用被隐藏的部分时，还可进行还原。在Photoshop中有4种蒙版：图层蒙版、剪贴蒙版、矢量蒙版和快速蒙版，但并不是每种蒙版都适合于画面合成的操作。

实例107	使用图层蒙版制作缤纷水果
文件路径	第9章\使用图层蒙版制作缤纷水果
难易指数	★★★★☆
技术掌握	● 图层蒙版 ● 快速选择工具 ● 混合模式

扫码深度学习

操作思路

本案例首先使用快速选择工具建立人物选区，使用图层蒙版隐藏人物的背景；最后嵌入素材并调整素材的混合模式，使其很好地融入画面中。

案例效果

案例效果如图9-1所示。

图9-1

操作步骤

01 执行菜单"文件>打开"命令，打开背景素材"1.jpg"，如图9-2所示。

图9-2

02 执行菜单"文件>置入嵌入的智能对象"命令，将人物素材"2.jpg"置入到画面下方，按Enter键确认置入操作，如图9-3所示。选择该图层并右击，在弹出的快捷菜单中执行"栅格化图层"命令。

图9-3

03 选择工具箱中的（快速选择工具），在选项栏中设置选区模式为"添加到选区"，在人物处按住鼠标左键拖曳得到选区，连续拖曳得到整个人物的选区，如图9-4所示。如果在创建人物选区时将背景部分也划入选区内，则可以设置选区模式为"从选区减去"，并在多余区域拖曳即可。

图9-4

04 单击"图层"面板底部的"添加图层蒙版"按钮，基于选区添加图层蒙版，如图9-5所示。此时画面效果如图9-6所示。

图9-5

图9-6

05 置入花边素材"3.png"，按Enter键确认置入操作，如图9-7所示。

图9-7

06 继续置入光效素材"4.jpg"，按Enter键确认置入操作，然后将该图层栅格化，如图9-8所示。在"图层"面板中设置该图层的混合模式为"滤色"，如图9-9所示。

图9-8

图9-9

07 最终画面效果如图9-10所示。

图9-10

提示 图层蒙版的基本操作

- 停用与删除图层蒙版：在创建图层蒙版后，可以控制图层蒙版的显示与停用来观察使用图像的对比效果。停用后的图层蒙版仍然存在，只是暂时失去图层蒙版的作用。在图层蒙版缩览图上右击，在弹出的快捷菜单中选择"停用图层蒙版"命令。如果要重新启用图层蒙版，可以在蒙版缩览图上右击，在弹出的快捷菜单中选择"启用图层蒙版"命令。
- 删除图层蒙版：在蒙版缩览图上右击，在弹出的快捷菜单中选择"删除图层蒙版"命令。
- 移动图层蒙版：在要转移的图层蒙版缩览图上按住鼠标左键并将蒙版拖曳到其他图层上，即可将该图层的蒙版转移到其他图层上。
- 应用图层蒙版：应用图层蒙版是指将图层蒙版效果应用到当前图层中，也就是说图层蒙版中黑色的区域将会被删除，白色区域将会保留下来，并且删除图层蒙版。在图层蒙版缩览

图上右击，在弹出的快捷菜单中选择"应用图层蒙版"命令，即可应用图层蒙版。需注意的是，应用图层蒙版后，不能再还原图层蒙版。

实例108 使用剪贴蒙版制作中式饭店招贴

案例文件	第9章\使用剪贴蒙版制作中式饭店招贴
难易指数	★★★☆☆
技术要点	● 创建剪贴蒙版 ● 钢笔工具 ● 图层样式 ● 横排文字工具

扫码深度学习

操作思路

"剪贴蒙版"是通过下方图层的形状来控制上方图层的显示状态。本案例通过置入一些素材，首先使用钢笔工具将素材抠出并使用"图层样式"为素材添加效果；然后使用横排文字工具在画面中心输入文字并为其添加描边和阴影效果；最后置入辣椒素材，使用"剪贴蒙版"制作文字的辣椒效果填充，从而制作出具有中式风格的饭店招贴。

案例效果

案例效果如图9-11所示。

图9-11

操作步骤

01 执行菜单"文件>打开"命令，打开背景素材"1.jpg"，如图9-12

所示。继续执行菜单"文件>置入嵌入的智能对象"命令，在打开的"置入嵌入对象"对话框中选择素材"2.jpg"，单击"置入"按钮，将素材放置在画面的右下角，按Enter键完成置入。执行菜单"图层>栅格化>智能对象"命令，将该图层栅格化为普通图层，如图9-13所示。

图9-12

图9-13

02 接下来要将素材中的背景去掉，只显示食物。选择工具箱中的钢笔工具，在画面中食物边缘绘制路径，如图9-14所示。使用Ctrl+Enter快捷键将路径转换为选区，如图9-15所示。

图9-14

图9-15

03 使用Ctrl+Shift+I快捷键将选区反选，如图9-16所示。按Delete

键删除选区，效果如图9-17所示。

图9-16

图9-17

04 为了使画面更立体，需要为盘子添加投影效果。选择盘子所在图层，执行菜单"图层>图层样式>投影"命令，在弹出的"图层样式"对话框中设置"混合模式"为"正片叠底"、投影颜色为黑色、"不透明度"为75%、"角度"为120度、"距离"为44像素、"扩展"为0%、"大小"为46像素，设置完成后单击"确定"按钮，如图9-18所示。此时盘子效果如图9-19所示。

图9-18

图9-19

05 创建文字。选择工具箱中的横排文字工具，在选项栏中设置适当的"字体"和"字号"，"填充颜色"为白色，在画面中间位置单击并输入文字，如图9-20所示。

图9-20

06 选择文字图层，执行菜单"图层>图层样式>描边"命令，在弹出的"图层样式"对话框中设置描边的"大小"为13像素、"位置"为"外部"、"混合模式"为"正常"、"不透明度"为100%、"填充类型"为"渐变"、"渐变"为棕色系渐变、"样式"为"线性"、"角度"为90度、"缩放"为100%，如图9-21所示。然后勾选"预览"复选框查看预览效果，此时画面效果如图9-22所示。

图9-21

图9-22

07 在"图层样式"对话框中勾选"投影"复选框，设置"混合模式"为"正常"、投影颜色为黑色、"不透明度"为70%、"角度"为145度、"距离"为22像素，

"扩展"为0%、"大小"为27像素，单击"确定"按钮完成设置，如图9-23所示。此时画面效果如图9-24所示。

图9-23

图9-24

08 想要使文字更具特色，需要对文字赋予图案。执行菜单"文件>置入嵌入的智能对象"命令，置入素材"3.jpg"，然后将其移动到文字的上方，按Enter键完成置入，如图9-25所示。选择该图层，执行菜单"图层>创建剪贴蒙版"命令，最终画面效果如图9-26所示。

图9-25

图9-26

9.2 女装广告

文件路径	第9章\女装广告
难易指数	★★★☆☆
技术掌握	● 钢笔工具 ● 图层蒙版 ● 横排文字工具

操作思路

本案例主要使用钢笔工具抠图制作人像选区，使用图层蒙版将人物背景隐藏。右侧图形部分则使用多边形套索工具绘制选区并填充合适的颜色。然后从人物照片中提取部分内容粘贴到此处，最后添加文字完成广告的制作。

案例效果

案例效果如图9-27所示。

图9-27

实例109 女装广告——背景及人物部分

01 新建一个空白文档。选择工具箱中的渐变工具，在选项栏中单击渐变色条，在弹出的"渐变编辑器"对话框中编辑一个蓝色系渐变，单击"确定"按钮完成设置，如图9-28所示。接着将光标移动到画面顶部按住鼠标左键向下拖曳填充渐变，如图9-29所示。

图9-28

图9-29

02 首先制作主体文字。选择工具箱中的横排文字工具,在选项栏中设置"字体"和"字号",填充为白色,接着在画面顶部单击输入文字,如图9-30所示。执行菜单"文件>置入嵌入的智能对象"命令,在弹出的"置入"对话框中选择素材"1.jpg",单击"置入"按钮,将素材放置在适当位置,按Enter键完成置入。接着执行菜单"图层>栅格化>智能对象"命令,将该图层栅格化为普通图层,如图9-31所示。

图9-30

图9-31

03 接下来使用钢笔工具进行抠图。选择工具箱中的钢笔工具,在选项栏中设置绘制模式为"路径",然后沿着人像边缘绘制路径,如图9-32所示。继续进行绘制,如图9-33所示。

图9-32

图9-33

04 路径绘制完成后,使用Ctrl+Enter快捷键将路径转换为选区,如图9-34所示。接着选择人物图层,单击"图层"面板底部的"添加图层蒙版"按钮,基于选区添加图层蒙版,如图9-35所示。使多余部分隐藏,如图9-36所示。

图9-34

图9-35

图9-36

实例110 女装广告——制作右侧图形文字

01 新建一个图层,选择工具箱中的多边形套索工具,在画面右侧绘制多边形选区,如图9-37所示,设置前景色为白色,使用Alt+Delete快捷键为多边形填充颜色,如图9-38所示。继续使用多边形套索工具绘制四边形,并填充相应的颜色,如图9-39所示。

图9-37

图9-38　　　　　　图9-39

02 选择人物图层，再次使用多边形套索工具在人像上绘制一个四边形选区，如图9-40所示。使用Ctrl+Shift+C快捷键进行复制，使用Ctrl+V快捷键进行粘贴，然后将其移动到右侧的白色多边形上，如图9-41所示。

图9-40　　　　　　图9-41

03 使用同样的方式制作另外两个图案，如图9-42所示。使用文字工具输入其他的文字，如图9-43所示。

图9-42　　　　　　图9-43

04 最后为说明版面添加文字导航线。新建一个图层，选择工具箱中的矩形选框工具，在画面底部按住鼠标左键并拖曳绘制矩形选框，如图9-44所示。设置前景色为蓝色，使用Alt+Delete快捷键为多边形填充颜色，如图9-45所示。同样的方法制作下半部浅色分割线，如图9-46所示。

图9-44　　　　图9-45　　　　图9-46

05 最终完成效果如图9-47所示。

图9-47

9.3 品牌服饰宣传广告

文件路径	第9章\品牌服饰宣传广告
难易指数	★★★★☆
技术掌握	● 钢笔工具 ● 矩形工具 ● 图层蒙版 ● 横排文字工具

扫码深度学习

操作思路

本案例主要使用钢笔工具及矩形工具绘制背景形状，然后使用钢笔工具绘制人物选区为该图层添加图层蒙版隐藏人物的背景完成抠图操作，最后输入文字，丰富画面效果。

案例效果

案例效果如图9-48所示

图9-48

实例111 品牌服饰宣传广告——制作广告背景

01 执行菜单"文件>新建"命令，在弹出的"新建文档"对话框中设置"宽度"为2590像素、"高度"为2094像素、"方向"为横向、"分辨率"为300像素/英寸、"颜色模式"为"RGB颜色"，设置完成后单击"创建"按钮，如图9-49所示。

图9-49

02 执行菜单"文件>置入嵌入的智能对象"命令，然后将素材"1.jpg"置入文档中，然后按Enter键确定置入操作，如图9-50所示。在"图层"面板中设置该图层的"不透明度"为35%，如图9-51所示。

图9-50　　图9-51

03 此时画面效果如图9-52所示。

图9-52

04 执行菜单"文件>置入嵌入的智能对象"命令，然后将素材"2.jpg"置入文档中，然后按Enter键确定置入操作，如图9-53所示。在"图层"面板中设置该图层的"不透明度"为35%，如图9-54所示。

图9-53

图9-54

05 此时画面效果如图9-55所示。

图9-55

06 在画面上绘制一个四边形。选择工具箱中的▢（矩形工具），在选项栏中设置绘制模式为"形状"、"填充"为深蓝色、"描边"为无，然后在画面的右侧绘制一个四边形，如图9-56所示。然后在"图层"面板中设置矩形图层的混合模式为"颜色加深"、"不透明度"为50%，如图9-57所示。

图9-56

图9-57

07 此时画面效果如图9-58所示。

图9-58

08 然后使用同样的方法，设置绘制模式为"形状"、"填充"为蓝色、"描边"为无，在画面的最右侧绘制一个矩形，如图9-59所示。然后在"图层"面板中设置矩形的"不透明度"为65%，如图9-60所示。

图9-59

图9-60

09 此时画面效果如图9-61所示。

图9-61

10 选择工具箱中的 ![钢笔工具]（钢笔工具），设置绘制模式为"形状"、"填充"为白色、"描边"为无，在画面中绘制一个斜着的白色多边形，如图9-62所示。使用同样的方法，在白色多边形的右上方绘制一个蓝灰色的四边形，如图9-63所示。

图9-62

图9-63

11 然后在"图层"面板中设置蓝色形状的混合模式为"正片叠底"、"不透明度"为50%，如图9-64所示。

图9-64

实例112 品牌服饰宣传广告——制作人物部分

01 执行菜单"文件>置入嵌入的智能对象"命令，然后将人物素材"3.jpg"置入文档中，然后按Enter键确定置入操作。然后将人物素材进行栅格化，如图9-65所示。选择工具箱中的钢笔工具，设置绘制模式为"路径"，然后沿着人物边缘绘制路径，如图9-66所示。

图9-65

图9-66

02 使用Ctrl+Enter快捷键将路径转换为选区，得到人物选区，如图9-67所示。

图9-67

03 单击"图层"面板底部的"添加图层蒙版"按钮，基于选区添加图层蒙版，如图9-68所示。将人物素材的背景去掉，效果如图9-69所示。

图9-68　　　　　图9-69

04 单击图层蒙版缩览图，然后选择工具箱中的 （画笔工具），在选项栏中单击打开"画笔预设"选取器，在画笔预设选取器中选择一个柔边圆画笔，设置画笔"大小"为30像素，设置"硬度"为20%，如图9-70所示。将前景色设置为黑色。设置完毕后，在画面中人物右侧胳膊后方和头发位置按住鼠标左键拖曳进行涂抹，利用图层蒙版隐藏右侧胳膊后方、头发位置处的背景，如图9-71所示。

图9-70　　　　　图9-71

05 此时画面效果如图9-72所示。

图9-72

06 执行菜单"图层>新建调整图层>曲线"命令，在弹出的"新建图层"对话框中单击"确定"按钮，接着在弹出的"属性"面板中的曲线中间位置单击添加一个控制点，将其向左上拖曳提高画面整体的亮度；然后在曲线下半部添加一个控制点将其向右下拖曳压暗画面暗部区域，单击"此调整剪切到此图层"按钮，如图9-73所示。此时画面明暗对比增加，提高人物的亮度，效果如图9-74所示。

图9-73

图9-74

实例113　品牌服饰宣传广告——制作艺术字部分

01 在画面的左侧添加文字。工具箱中的 （横排文字工具），在选项栏中设置合适的"字体"和"字号"，文字颜色为蓝色，然后在画面中白色形状的上方单击插入光标，输入文字，如图9-75所示。然后选择该图层，执行菜单"图层>图层样式>投影"命令，在弹出的"图层样式"对话框中设置"混合模式"为"正片叠底"、阴影颜色为深灰色、"不透明度"为72%、"角度"为120度。勾选"使用全局光"复选框，设置"距离"为4像素、"扩展"为0%、"大小"为4像素，设置完成后单击"确定"按钮，如图9-76所示。

图9-75

图9-76

02 此时文字效果如图9-77所示。使用同样的方法，在选项栏中选择合适的"字体""字号"以及文字颜色，输入其他文字，如图9-78所示。

图9-77

图9-78

03 然后选择工具箱中的矩形工具，设置绘制模式为"形状"、"填充"为黑色、"描边"为无，然后在文字Bubble的下方绘制一个黑色的矩形，如图9-79所示。使用同样的方法，绘制文字处的另外两个矩形，如图9-80所示。

图9-79

图9-80

04 最终完成效果如图9-81所示。

图9-81

9.4 饮料创意广告

文件路径	第9章 \ 饮料创意广告
难易指数	★★★★☆
技术掌握	● 画笔工具 ● "色相/饱和度"命令 ● "曲线"命令 ● 图层蒙版 ● 自由变换 ● 混合模式

扫码深度学习

操作思路

本案例首先使用画笔工具与水花素材通过一系列的调色操作制作画面背景；接着置入饮品素材，使用快速选择工具制作饮料的选区，并使用"图层蒙版"隐藏饮料素材背景；最后添加装饰素材增强画面效果。

案例效果

案例效果如图9-82所示。

图9-82

实例114 饮料创意广告——制作水花背景

01 执行菜单"文件>新建"命令，在弹出的"新建文档"对话框中设置"宽度"为1343像素、"高度"为1786像素、"分辨率"为300像素/英

181

寸，设置完成后单击"创建"按钮，如图9-83所示。

图9-83

02 为背景填充颜色。单击工具箱底部的"前景色"图标，在弹出的"拾色器（前景色）"对话框中选择一个灰蓝色，然后单击"确定"按钮，如图9-84所示。然后使用Alt+Delete快捷键填充前景色，此时画面效果如图9-85所示。

图9-84　　　　　　　图9-85

03 新建一个图层，选择工具箱中的 （画笔工具），在选项栏中单击打开"画笔预设"选取器，在"画笔预设"选取器中选择一个柔边圆画笔，设置画笔"大小"为1500像素，如图9-86所示。将前景色设置为白色。设置完成后，在画面中心位置按住鼠标左键拖曳进行涂抹，效果如图9-87所示。

图9-86　　　　　　　图9-87

04 执行菜单"文件>置入嵌入的智能对象"命令，将水面素材"1.jpg"置入文档中，按Enter键确认置入操作。选择该图层并右击，在弹出的快捷菜单中执行"栅格化图层"命令，效果如图9-88所示。

图9-88

05 选择水面图层，单击"图层"面板底部的"添加图层蒙版"按钮，然后选择工具箱中的画笔工具，在选项栏中单击打开"画笔预设"选取器，在画笔预设选取器中选择一个柔边圆画笔，设置画笔"大小"为1000像素，如图9-89所示。将前景色设置为黑色。设置完成后在画面上方位置按住鼠标左键拖曳进行涂抹，如图9-90所示。

图9-89

图9-90

06 此时画面效果如图9-91所示。将水花素材"2.png"置入文档中，按Enter键确认置入操作，效果如图9-92所示。

图9-91

图9-92

07 执行菜单"图层>新建调整图层>色相/饱和度"命令，在弹出的"新建图层"对话框中单击"确定"按钮，接着在弹出的"属性"面板中设置"色相"为-65、"饱和度"为+44、"明度"为-5，为了使效果只针对水花图层，所以单击"此调整剪切到此图层"按钮，如图9-93所示。将水花色调调整为蓝色，此时画面效果如图9-94所示。

图9-93

图9-94

08 选择水花图层并按住Shift键选择"色相/饱和度 1"图层，将两个图层选中，使用Ctrl+J快捷键将其复制，使用Ctrl+T快捷键调出界定框，然后右击，在弹出的快捷菜单中执行"水平翻转"命令，如图9-95所示。适当将其向左稍微移动一下，按Enter键结束操作，如图9-96所示。

图9-95

图9-96

09 使用同样的方法，再复制一个水花图层和一个"色相/饱和度"图层，然后将新复制的水花移动至画面上方，如图9-97所示。

图9-97

实例115 饮料创意广告——制作瓶身部分

01 将水瓶素材"3.jpg"置入文档中，按Enter键确认置入操作，将其栅格化，如图9-98所示。

图9-98

02 选择工具箱中的 （快速选择工具），在选项栏中设置选区模式为"添加到选区"，在画面瓶身处按住鼠标左键拖曳得到选区，如图9-99所示。连续拖曳得到整个水瓶的选区，如图9-100所示。

图9-99

图9-100

03 单击"图层"面板底部的"添加图层蒙版"按钮，基于选区添加图层蒙版，如图9-101所示。此时画面效果如图9-102所示。

04 将水果素材"4.png"置入文档中，按Enter键确认置入操作，如图9-103所示。继续将水滴皇冠素材"5.jpg"置入文档中，按Enter键确认

认置入操作，然后将其栅格化，如图9-104所示。

图9-101

图9-102

图9-103

图9-104

05 在"图层"面板中设置混合模式为"正片叠底"，如图9-105所示。此时画面效果如图9-106所示。

图9-105

图9-106

06 选择该图层，单击"图层"面板底部的"添加图层蒙版"按钮，选择工具箱中的画笔工具，在选项栏中单击打开"画笔预设"选取器，在画笔预设选取器中选择一个硬边圆画笔，设置画笔"大小"200像素，如图9-107所示。将前景色设置为黑色。设置完成后，在画面下方位置按住鼠标左键拖曳进行涂抹，如图9-108所示。

图9-107

图9-108

07 此时画面效果如图9-109所示。

图9-109

08 接下来调整水滴皇冠的亮度，使其与背景融合。执行菜单"图层>新建调整图层>曲线"命令，在弹出的"新建图层"对话框中单击"确定"按钮，接着在弹出的"属性"面板中的曲线上单击添加控制点，并向上拖曳提高画面的亮度，然后单击"此调整剪切到此图层"按钮，如图9-110所示。此时画面效果如图9-111所示。

图9-110

图9-111

09 使用Ctrl+J快捷键将水花图层和"色相/饱和度1"图层再一次复制，将新复制的图层拖曳至图层最上方，如图9-112所示。最终画面效果

如图9-113所示。

图9-112

图9-113

9.5 芝士蛋糕海报设计

文件路径	第9章\芝士蛋糕海报设计
难易指数	★★★★☆
技术掌握	● 横排文字工具 ● 图层样式 ● 形状工具

扫码深度学习

操作思路

本案例背景部分使用到了纯色填充、为素材图层添加图层蒙版等操作。主体内容部分使用横排文字工具在画面中输入文字,然后使用"图层样式"为文字添加合适的效果,最后使用形状工具制作信息文字底部的图形。

案例效果

案例效果如图9-114所示。

图9-114

实例116　芝士蛋糕海报设计——制作海报的背景

01 执行菜单"文件>新建"命令,在弹出的"新建文档"对话框中设置"宽度"为1273像素、"高度"为1800像素、"分辨率"为300像素/英寸,设置完成后单击"创建"按钮,如图9-115所示。

图9-115

02 为背景填充颜色。单击工具箱底部的"前景色"图标,在弹出的"拾色器(前景色)"对话框中设置颜色为米黄色,然后单击"确定"按钮,如图9-116所示。使用前景色(填充快捷键为Alt+Delete)进行填充,效果如图9-117所示。

图9-116　　　　　　图9-117

03 执行菜单"文件>置入嵌入的智能对象"命令，将食物素材"1.jpg"置入文档中的下方，按Enter键结束操作，如图9-118所示。然后选择食物图层，单击"图层"面板底部的"添加图层蒙版"按钮，为该图层添加图层蒙版。选择工具箱中的 ✏️（画笔工具），在选项栏中单击打开"画笔预设"选取器，在画笔预设选取器中选择一个柔边圆画笔，设置画笔"大小"为1500像素，如图9-119所示。

图9-118

图9-119

04 将前景色设置为黑色，在蒙版中画面上方的位置按住鼠标左键拖曳进行涂抹，使上半部分隐藏，效果如图9-120所示。

图9-120

05 置入新素材。使用同样的方法，将素材"2.jpg"置入文档中的上方，按Enter键结束操作，如图9-121所示。然后为书本图层添加图层蒙版，选择工具箱中的画笔工具，在选项栏中单击打开"画笔预设"选取器，在画笔预设选取器中选择一个柔边圆画笔，设置画笔"大小"为1500像素。将前景色设置为黑色。设置完成后，在画面下方位置按住鼠标左键拖曳进行涂抹，效果如图9-122所示。

图9-121

图9-122

06 在"图层"面板中选中该图层，并设置该图层的"不透明度"为40%，如图9-123所示。此时画面效果如图9-124所示。

图9-123

图9-124

实例117 芝士蛋糕海报设计——制作主体文字

01 输入主体文字。选择工具箱中的 T.（横排文字工具），在选项栏中设置合适的"字体"和"字号"，文字颜色为黄色，然后在画面中单击插入光标，输入文字，如图9-125所示。

图9-125

02 载入样式素材。执行菜单"编辑>预设>预设管理器"命令，在弹出的"预设管理器"对话框中设置"预设类型"为"样式"，然后单击"载入"按钮，如图9-126所示。在弹出的"载入"对话框中找到素材文件夹位置，选择素材"3.asl"，然后单击"载入"按钮，如图9-127所示。

图9-126

图9-127

03 此时载入的样式会出现在所有样式按钮的最后方，然后单击"完成"按钮，完成载入样式操作，如图9-128所示。

图9-128

04 为文字添加效果。选择文字图层，执行菜单"窗口>样式"命令，在弹出的"样式"面板中单击刚刚载入的样式图标，如图9-129所示。文字效果如图9-130所示。

图9-129

图9-130

05 调整文字位置。选择文字图层，使用Ctrl+T快捷键调出界定框，如图9-131所示。将鼠标移动到右下角的控制点边缘，然后拖曳控制点进行旋转并移动，按Enter键结束变换操作，效果如图9-132所示。

图9-131

图9-132

06 制作文字轮廓。选择文字图层，按住Ctrl键单击文字图层的缩览图，得到文字选区，如图9-133所示。执行菜单"选择>修改>扩展"命令，在弹出的"扩展选区"对话框中设置"扩展量"为15像素，设置完成后单击"确定"按钮，如图9-134所示。

图9-133

图9-134

07 此时文字效果如图9-135所示。

图9-135

08 加选轮廓选区。选择工具箱中的 ◻（多边形套索工具），然后在选项栏中单击"添加到选区"按钮 ◻，在文字选区中按住鼠标左键进行多边形绘制，如图9-136所示。效果如图9-137所示。

图9-136

图9-137

09 使用同样的方法，在其他字母选区内绘制多边形，得到完整文字轮廓，如图9-138所示。

图9-138

10 新建一个图层，将前景色设置为黄色，使用前景色（填充快捷键为Alt+Delete）进行填充，效果如图9-139所示。然后使用Ctrl+D快捷键取消选区，将轮廓图层拖曳至文字图层之下，效果如图9-140所示。

图9-139

图9-140

11 为轮廓图层增加效果。选择轮廓图层，执行菜单"图层>图层样式>描边"命令，在弹出的"图层样式"对话框中设置描边的"大小"为3像素、"位置"为"外部"、"混合模式"为"正常"、"不透明度"为100%、"填充类型"为"颜色"、"颜色"为深褐色，如图9-141所示。通过勾选"预览"复选框进行查看，此时文字效果如图9-142所示。

图9-141

图9-142

12 在"图层样式"对话框中勾选"内阴影"复选框，然后设置内阴影的"混合模式"为"正片叠底"、颜色为橙色、"不透明度"为75%、"角度"为120度、"距离"为5像素、"阻塞"为0%、"大小"为5像素，如图9-143所示。此时文字效果如图9-144所示。

图9-143

图9-144

13 在"图层样式"对话框中勾选"投影"复选框，然后设置投影的"混合模式"为"正片叠底"、颜色为灰褐色、"不透明度"为58%、"角度"为120度、"距离"为17像素、"扩展"为18%、"大小"为3像素，设置完成后，单击"确定"按钮，如图9-145所示。此时文字效果如图9-146所示。

图9-145

图9-146

14 输入副标题。使用同样的方法，在主标题上方输入副标题，如图9-147所示。然后选择文字轮廓图层并右击，在弹出的快捷菜单中执行"拷贝图层样式"命令。选择副标题图层并右击，在弹出的快捷菜单中执行"粘贴图层样式"命令，效果如图9-148所示。

图9-147

图9-148

15 使用同样的方法，在主标题下方输入文字并为其复制、粘贴文字轮廓图层的图层样式，效果如图9-149所示。

图9-149

实例118 芝士蛋糕海报设计——制作辅助文字

01 选择工具箱中的 ◯ （椭圆工具），在选项栏中设置绘制模式为"形状"、"填充"为深褐色、"描边"为无，然后在画面右上角按住鼠标左键并按住Shift键绘制正圆，如图9-150所示。选择工具箱中的横排文字工具，在选项栏中设置合适的"字体"和"字号"，文字颜色为浅黄色，然后在正圆上方单击插入光标，输入文字，效果如图9-151所示。

图9-150

图9-151

02 继续使用横排文字工具在画面左上方输入文字，如图9-152所示。选择该文字图层并右击，在弹出的快捷菜单中执行"转换为形状"命令，然后选择工具箱中的 ▷ （直接选择工具），在文字上单击即可显示锚点，如图9-153所示。

图9-152

图9-153

03 使用直接选择工具框选字母l的上半部锚点，如图9-154所示。然后按住鼠标左键向上拖曳将字母变形，如图9-155所示。使用同样的方法，框选字母l的下半部并向下拖曳将字母变形。

图9-154

图9-155

04 此时的文字效果如图9-156所示。选择工具箱中的横排文字工具，在选项栏中设置合适的"字体"和"字号"，文字颜色为深褐色，然后在新文字下方单击插入光标，输入字号小的文字，如图9-157所示。

05 选择工具箱中的钢笔工具，在选项栏中设置绘制模式为"形状"、"填充"为黄色、"描边"为无，设置完成后，在画面副标题右上角绘制一个三角形，如图9-158所示。执行菜单"图层>图层样式>渐变叠加"命令，在弹出的"图层样式"对话框中设置渐变叠加的"混合模式"为"正常"、"不透明度"为100%、"渐变"为黄色系的渐变颜色、"样式"为"线性"、"角度"为90度、"缩放"为100%，如图9-159所示。

图9-158

图9-159

06 通过勾选"预览"复选框进行查看，此时三角形效果如图9-160所示。

图9-160

07 在"图层样式"对话框中勾选"投影"复选框，然后设置投影的"混合模式"为"正片叠底"、颜色为黑色、"不透明度"为37%、"角度"为120度、"距离"为12像素、"扩展"为0%、"大小"为5像素，设置完成后，单击"确定"按钮，如图9-161所示。效果如图9-162所示。

图9-161

图9-162

08 使用同样的方法，在文字的右侧绘制两个三角形，如图9-163所示。并将第一个三角形的"图层样式"复制给另外两个三角形，效果如图9-164所示。

图9-163

图9-164

09 继续使用钢笔工具在文字左侧绘制两个黄色三角形，效果如图9-165所示。

图9-165

实例119　芝士蛋糕海报设计
——制作信息文字

01 选择工具箱中的矩形工具，在选项栏中设置绘制模式为"形状"、"填充"为褐色、"描边"为无，设置完成后，在画面的副标题左下角绘制一个矩形，如图9-166所示。

图9-166

02 绘制三角标志。选择工具箱中的钢笔工具，在选项栏中设置绘制模式为"形状"、"填充"为褐色、"描边"为无，设置完成后，在画面的矩形左下角绘制3个三角标志，如图9-167所示。

图9-167

03 选择工具箱中的横排文字工具，在选项栏中设置合适的"字体"和"字号"，文字颜色为白色，然后在矩形上方插入光标，输入文字，如图9-168所示。使用同样的方法，将文字颜色改为褐色，在三角标志右侧输入文字，如图9-169所示。

图9-168

图9-169

04 绘制画面底部图形。选择工具箱中的矩形工具，在选项栏中设置绘制模式为"形状"、"填充"为灰褐色、"描边"为无，设置完成后，在画面的底部绘制一个矩形，如图9-170所示。在"图层"面板中设置"不透明度"为80%，效果如图9-171所示。

图9-170　　　　　　图9-171

05 选择工具箱中的横排文字工具，在选项栏中设置合适的"字体"和"字号"，文字颜色为黄色，然后在底部矩形上方插入光标，输入文字，如图9-172所示。最终效果如图9-173所示。

图9-172　　　　　　图9-173

第 10 章
混合模式与图层样式

本章概述　本章介绍了几种常用于制作特殊效果的功能,使用图层混合模式不仅可以制作多个图层内容重叠混合的效果,还可以对图像进行调色。使用图层样式则可以为图层中的内容模拟阴影、发光、描边、浮雕等的特殊效果。

本章重点
- ◆ 设置图层不透明度与混合模式
- ◆ 图层样式的综合使用

/ 佳 / 作 / 欣 / 赏 /

10.1 不透明度与混合模式

在"图层"面板中可以对图层的不透明度与混合模式进行设置。不透明度是用来设置图层的半透明的效果。混合模式则是一个图层与其下方图层的色彩叠加方式。图层的不透明度与混合模式被广泛应用在Photoshop中,在很多工具的选项栏中、图层样式面板中都能够看到它们。

实例120 设置不透明度制作图形招贴

文件路径	第10章\设置不透明度制作图形招贴
难易指数	★★★☆
技术掌握	不透明度设置

扫码深度学习

操作思路

本案例主要通过使用多边形套索工具绘制图形并填充颜色,制作色块图层。然后设置其不透明度得到招贴上的半透明色块。

案例效果

案例效果如图10-1所示。

图10-1

操作步骤

01 执行菜单"文件>打开"命令,或按Ctrl+O快捷键,在弹出的"打开"对话框中选择素材"1.jpg",单击"打开"按钮,如图10-2所示。效果如图10-3所示。

图10-2 图10-3

02 选择工具箱中的多边形套索工具,在画面中多次单击绘制选区,如图10-4所示。新建一个图层,设置前景色为红色,使用Alt+Delete快捷键为其填充红色,如图10-5所示。接着在"图层"面板中设置"不透明度"为60%,如图10-6所示。效果如图10-7所示。使用Ctrl+D快捷键取消选区。

图10-4

图10-5

图10-6

图10-7

03 继续使用多边形套索工具在红色图形下方绘制另外一个选区,如图10-8所示。设置前景色为绿色,使用Alt+Delete快捷键为其填充绿色,效果如图10-9所示。

图10-8　　　　　　　　图10-9

04 在"图层"面板中设置"不透明度"为60%，如图10-10所示。效果如图10-11所示。使用Ctrl+D快捷键取消选区。

图10-10　　　　　　　　图10-11

05 使用同样的方法，制作蓝色形状，并在"图层"面板中设置图层的"不透明度"为60%，如图10-12所示。效果如图10-13所示。

图10-12　　　　　　　　图10-13

06 选择工具箱中的横排文字工具，在选项栏中设置"字体"和"字号"，填充为白色，在画面中单击输入文字，如图10-14所示。使用同样的方法，输入其他文字，如图10-15所示。

图10-14

图10-15

实例121　使用混合模式制作旧照片

文件路径	第10章\使用混合模式制作旧照片
难易指数	★★☆☆☆
技术掌握	混合模式

扫码深度学习

操作思路

本案例主要使用"混合模式"调整风景素材的混合效果，制作带有复古感的照片。

案例效果

案例效果如图10-16所示。

图10-16

操作步骤

01 执行菜单"文件>打开"命令，或按Ctrl+O快捷键，在弹出的"打开"对话框中选择素材"1.jpg"，单击"打开"按钮，如图10-17所示。执行菜单"文件>置入嵌入的智能对象"命令，在弹出的"置入"对话框中选择素材"2.jpg"，单击"置入"按钮。按Enter键完成置入，执行菜单"图层>栅格化>智能对象"，将该图层栅格化为普通图层，如图10-18所示。

图10-17

图10-18

02 接着在"图层"面板中设置图层混合模式为"正片叠底"，如图10-19所示。效果如图10-20所示。

图10-19

图10-20

> **提示** 多种混合模式选项的选择
>
> 通常设置混合模式时不会一次成功，需要进行多次尝试。此时可以先选择一个混合模式，然后滚动鼠标中轮即可快速更改混合模式，这样就能非常方便地查看每一个混合模式的效果了。

03 执行菜单"图层>新建调整图层>黑白"命令，在弹出的"新建图层"对话框中单击"确定"按钮，接着在弹出的"属性"面板中设置"红色"为32、"黄色"为67、"绿色"为22、"青色"为219、"蓝色"为116、"洋红"为56，并单击"此调整剪贴到此图层"按钮，如图10-21所示。效果如图10-22所示。

图10-21

图10-22

要点速查：认识各种混合模式

在混合模式下拉列表中包括多种可选模式。

- **正常**：默认的混合模式，当前图层不与下方图层产生任何混合效果，图层不透明度为100%完全遮盖下面的图像，如图10-23所示。
- **溶解**：当图层为半透明时，选择该选项则可以创建像素点状效果，如图10-24所示。

图10-23

图10-24

- **变暗**：两个图层中较暗的颜色将作为混合的颜色保留，比混合色亮的像素将被替换，而比混合色暗的像素保持不变，如图10-25所示。
- **正片叠底**：任何颜色与黑色混合产生黑色，任何颜色与白色混合保持不变，如图10-26所示。

图10-25

图10-26

- 颜色加深：通过增加上下层图像之间的对比度来使像素变暗，与白色混合后不产生变化，如图10-27所示。
- 线性加深：通过减小亮度使像素变暗，与白色混合不产生变化，如图10-28所示。

图10-27　　　　　　　图10-28

- 深色：通过比较两个图像的所有通道的数值总和，然后显示数值较小的颜色，如图10-29所示。
- 变亮：使上方图层的暗调区域变为透明，通过下方的较亮区域使图像更亮，如图10-30所示。

图10-29　　　　　　　图10-30

- 滤色：与黑色混合时颜色保持不变，与白色混合时产生白色，如图10-31所示。
- 颜色减淡：通过减小上下层图像之间的对比度来提亮底层图像的像素，如图10-32所示。

图10-31　　　　　　　图10-32

- 线性减淡（添加）：根据每一个颜色通道的颜色信息，加亮所有通道的基色，并通过降低其他颜色的亮度来反映混合颜色，此模式对黑色无效，如图10-33所示。
- 浅色：该选项与"深色"混合模式的效果相反，可根据图像的饱和度，用上方图层中的颜色直接覆盖下方图层中的高光区域颜色，如图10-34所示。

图10-33　　　　　　　图10-34

- 叠加：此选项的图像最终效果取决于下方图层，上方图层的高光区域和暗调将不变，只是混合了中间调，如图10-35所示。
- 柔光：使颜色变亮或变暗让图像具有非常柔和的效果，亮于中性灰底的区域将更亮，暗于中性灰底的区域将更暗，如图10-36所示。

图10-35

图10-36

- 强光：此选项和"柔光"混合模式的效果类似，但其程序远远大于"柔光"效果，适用于图像增加强光照射效果。如果上层图像比50%灰色亮，则图像变亮；如果上层图像比50%灰色暗，则图像变暗，如图10-37所示。

图10-37

- 亮光：通过增加或减小对比度来加深或减淡颜色，具体取决于上层图像的颜色。如果上层图像比50%灰色亮，则图像变亮；如果上层图像比50%灰色暗，则图像变暗，如图10-38所示。

图10-38

➢ 线性光：通过减小或增加亮度来加深或减淡颜色，具体取决于上层图像的颜色。如果上层图像比50%灰色亮，则图像变亮；如果上层图像比50%灰色暗，则图像变暗，如图10-39所示。

图10-39

➢ 点光：根据上层图像的颜色来替换颜色。如果上层图像比50%灰色亮，则替换比较暗的像素；如果上层图像比50%灰色暗，则替换较亮的像素，如图10-40所示。

图10-40

➢ 实色混合：将上层图像的RGB通道值添加到底层图像的RGB值。如果上层图像比50%灰色亮，则使底层图像变亮；如果上层图像比50%灰色暗，则使底层图像变暗，如图10-41所示。

➢ 差值：上方图层的亮区将下方图层的颜色进行反相，暗区则将颜色正常显示出来，效果与原图像是完全相反的颜色，如图10-42所示。

图10-41

图10-42

➢ 排除：创建一种与"差值"混合模式相似，但对比度更低的混合效果，如图10-43所示。

➢ 减去：从目标通道中相应的像素上减去源通道中的像素值，如图10-44所示。

图10-43

图10-44

➢ 划分：比较每个通道中的颜色信息，然后从底层图像中划分上层图像，如图10-45所示。

➢ 色相：使用底层图像的明亮度和饱和度以及上层图像的色相来创建结果色，如图10-46所示。

图10-45

图10-46

➢ 饱和度：使用底层图像的明亮度和色相以及上层图像的饱和度来创建结果色，在饱和度为0的灰度区域应用该模式不会产生任何变化，如图10-47所示。

➢ 颜色：使用底层图像的明亮度以及上层图像的色相和饱和度来创建结果色，这样可以保留图像中的灰阶，对于为单色图像上色或给彩色图像着色非常有用，如图10-48所示。

图10-47

图10-48

➢ 明度：使用底层图像的色相和饱和度以及上层图像的明亮度来创建结果

色，如图10-49所示。

图10-49

实例122　使用混合模式制作奇幻天空

文件路径	第10章\使用混合模式制作奇幻天空
难易指数	★★★★★
技术掌握	混合模式

扫码深度学习

操作思路

本案例操作简单，首先置入素材，设置素材图层的混合模式，使天空呈现出奇幻天空效果。

案例效果

案例效果如图10-50和图10-51所示。

图10-50

图10-51

操作步骤

01 执行菜单"文件>打开"命令，打开素材"1.jpg"，如图10-52所示。

图10-52

02 执行菜单"文件>置入嵌入的智能对象"命令，将星空素材"2.jpg"置入文档中，然后按Enter键确定置入操作，如图10-53所示。在"图层"面板中选择星空图层并右击，在弹出的快捷菜单中执行"栅格化图层"命令，将该图层转换为普通图层，如图10-54所示。

图10-53

图10-54

03 设置星空图层的混合模式为"滤色"，如图10-55所示。此时画面效果如图10-56所示。

图10-55

图10-56

实例123　设置混合模式将光效元素混合到画面中

文件路径	第10章\设置混合模式将光效元素混合到画面中
难易指数	★★★★★
技术掌握	混合模式

扫码深度学习

操作思路

本案例主要通过对图层设置混合模式，使光效素材中的黑色部分隐藏，得到绚丽的画面效果。

案例效果

案例效果如图10-57所示。

图10-57

操作步骤

01 执行菜单"文件>打开"命令，或按Ctrl+O快捷键，在弹出的"打开"对话框中选择素材"1.jpg"，单击"打开"按钮，如图10-58所示。效果如图10-59所示。

图10-58

图10-59

02 执行菜单"文件>置入嵌入的智能对象"命令，在打开的"置入"对话框中选择光效素材"2.jpg"，单击"置入"按钮，如图10-60所示。按Enter键完成置入，选择光效素材图层，执行菜单"图层>栅格化>智能对象"命令，将该图层栅格化为普通图层，如图10-61所示。

图10-60

图10-61

03 在"图层"面板中选择置入的光效素材图层，设置图层混合模式为"滤色"，如图10-62所示。光效素材中黑色的部分被滤除掉，最终效果如图10-63所示。

图10-62

图10-63

10.2 图层样式

"图层样式"是一种为图层内容模拟特殊效果的功能。图层样式的使用方法十分简单，可以为普通图层、文本图层和形状图层应用图层样式。为图层添加图层样式具有快速、精准和可编辑的优势，所以在设计中图层样式是常用的功能之一。例如，制作带有描边的文字、水晶按钮、凸起等效果时，都会使用到图层样式。

实例124　使用图层样式制作霓虹文字

文件路径	第10章\使用图层样式制作霓虹文字
难易指数	★★★★★
技术掌握	● 文字工具 ● 图层样式 ● 混合模式

🔍 扫码深度学习

操作思路

本案例首先使用横排文字工具在画面中输入合适的文字，为文字图层添加合适的图层样式，最后置入光效素材并调整其混合模式，打造发光的文字效果。

案例效果

案例效果如图10-64所示。

图10-64

操作步骤

01 执行菜单"文件>打开"命令，打开背景素材"1.jpg"，如图10-65所示。

图10-65

02 选择工具箱中的横排文字工具，在选项栏中设置合适的"字体"和"字号"，文字颜色为黑色，然后在画面中单击插入光标，输入文字，如图10-66所示。使用同样方法，在主标题下方输入副标题，如图10-67所示。

图10-66

图10-67

199

03 合并图层并给文字图层添加效果。首先选择主标题文字图层，然后按住Shift键的同时使用鼠标左键单击副标题图层进行加选，使用Ctrl+E快捷键合并图层。然后执行菜单"图层>图层样式>描边"命令，在弹出的"图层样式"对话框中设置描边的"大小"为1像素、"位置"为"外部"、"混合模式"为"颜色减淡"、"不透明度"为54%、"填充类型"为"颜色"、"颜色"为白色，如图10-68所示。通过勾选"预览"复选框进行查看，此时文字效果如图10-69所示。

图10-68

图10-69

04 在"图层样式"对话框的左侧列表框中勾选"外发光"复选框，然后设置外发光的"混合模式"为"颜色减淡"、"不透明度"为53%、"杂色"为0%、颜色为白色、"方法"为"柔和"、"扩展"为0%、"大小"为6像素、"范围"为50%、"抖动"为0%，设置完成后，单击"确定"按钮，如图10-70所示。效果如图10-71所示。

图10-70

图10-71

05 在"图层"面板中选择文字图层，设置图层混合模式为"减去"，效果如图10-72所示。此时文字虽然呈现出霓虹效果，但是效果不明显，所以需要进行复制并适当调整位置。选择工具箱中的 （移动工具），然后按住Alt键拖曳文字进行移动并复制，使文字出现重影效果，如图10-73所示。

图10-72

图10-73

06 使用同样的方法，复制多个文字图层，增加重影效果，此时文字效果如图10-74所示。

图10-74

07 为画面添加光效。执行菜单"文件>置入嵌入的智能对象"命令，将光效素材"2.jpg"置入文档中，按Enter键结束操作，如图10-75所示。在"图层"面板中选择光效图层并设置该图层的混合模式为"滤色"，最终效果如图10-76所示。

图10-75

图10-76

要点速查:详解"外发光"图层样式

- 杂色:在发光效果中添加随机的杂色效果,使光晕产生颗粒感。
- 发光颜色:单击"杂色"选项下面的颜色块,可以设置发光颜色;单击颜色块后面的渐变色条,可以在"渐变编辑器"对话框中选择或编辑渐变色。
- 方法:用来设置发光的方式。选择"柔和"方法,发光效果比较柔和;选择"精确"选项,可以得到精确的发光边缘。
- 源:控制光源的位置。
- 扩展:用来在模糊之前收缩发光的边界。
- 大小:用来设置光晕范围的大小。
- 等高线:用来控制发光的形状。
- 范围:用来控制发光中作为等高线目标的部分和范围。
- 抖动:改变渐变的颜色和不透明度的应用。

实例125 使用斜面和浮雕制作金属感文字

文件路径	第10章\使用斜面和浮雕制作金属感文字
难易指数	★★★★★
技术要点	● 图层样式 ● 创建剪贴蒙版

扫码深度学习

操作思路

本案例主要使用横排文字工具输入文字,然后使用图层样式为文字添加效果,并配合剪贴蒙版为文字赋予金属的肌理。

案例效果

案例效果如图10-77所示。

图10-77

操作步骤

01 执行菜单"文件>打开"命令,或按Ctrl+O快捷键,在弹出的"打开"对话框中选择素材"1.jpg",单击"打开"按钮,效果如图10-78所示。选择工具箱中的钢笔工具,在选项栏中设置"字体""字号"以及填充的颜色,在画面中间位置单击并输入文字,如图10-79所示。

图10-78

图10-79

02 接着执行菜单"图层>图层样式>斜面和浮雕"命令,在弹出的"图层样式"对话框中设置"样式"为"内斜面"、"方法"为"雕刻清晰"、"深度"为450%、"方向"为"上"、"大小"为4像素、"阴影角度"为30度,设置阴影的"高度"为30度、"高光模式"为"滤色"、高光颜色为白色、"不透明度"为75%、"阴影模式"为"正片叠底"、"阴影颜色"为黑色、"不透明度"为75%,单击"确定"按钮,完成设置,如图10-80所示。效果如图10-81所示。

图10-80

图10-81

03 其次,将文字制作成具有金属质感的文字。为了使文字具有金属质感,将置入金属素材赋予文字。执行菜单"文件>置入嵌入的智能对象"命令,在弹出的"置入"对话框中选择素材"2.jpg",单击"置入"按钮,并移动到适当位置按Enter键完成置入,接着执行菜单"图层>栅格化>智能对象"命令,将该图层栅格化为普通图层,如图10-82所示。继续执行菜单"图层>创建剪贴蒙版"命令,效果如图10-83所示。

图10-82

图10-83

04 最后对整体添加炫彩光效,修饰整体画面。执行菜单"文件>置入嵌入的智能对象"命令,在弹出的"置入"对话框中选择素材"3.jpg",单击"置入"按钮,并移动到适当位置按Enter键完成置入。接着执行菜单"图层>栅格化>智能对象"命令,将该图层栅格化为普通图层,如图10-84所示。接着在"图层"面板中设置图层混合模式为"滤色",如图10-85所示。效果如图10-86所示。

图10-84

图10-85

图10-86

05 继续在"图层"面板中选择该图层,单击"图层"面板底部的"添加图层蒙版"按钮,如图10-87所示。

所示。选择工具箱中的画笔工具,在选项栏中单击"画笔预设"下拉按钮,在"画笔预设"下拉面板中设置"大小"为100像素、"硬度"为0%,如图10-88所示。然后在选项栏中设置画笔"不透明度"为30%。

图10-87

图10-88

06 接着在画面蒙版中间位置按住鼠标左键并拖曳进行绘制,被涂抹的区域变为半透明显示,如图10-89所示。效果如图10-90所示。

图10-89

图10-90

要点速查:详解"斜面和浮雕"图层样式

- **样式**:在"样式"下拉列表中选择斜面和浮雕的样式。选择"外斜面"选项可以在图层内容的外侧边缘创建斜面;选择"内斜面"选项可以在图层内容的内侧边缘创建斜面;选择"浮雕效果"选项可以使图层内容相对于下层图层产生浮雕状的效果;选择"枕状浮雕"选项可以模拟图层内容的边缘嵌入下层图层中产生的效果;选择"描边浮雕"选项可以将浮雕应用于图层的"描边"样式的边界,如果图层没有"描边"样式,则不会产生效果。

- **方法**:用来选择创建浮雕的方法。选择"平滑"选项可以得到比较柔和的边缘;选择"雕刻清晰"选项可以得到最精确的浮雕边缘;选择"雕刻柔和"选项可以得到中等水平的浮雕效果。

- **深度**:用来设置浮雕斜面的应用深度,数值越高,浮雕的立体感就越强。

- **方向**:用来设置高光和阴影的位置,该选项与光源的角度有关。

- **大小**:该选项表示斜面和浮雕的阴影面积的大小。

- **软化**:用来设置斜面和浮雕的平滑程度。

- **角度**:该选项用来设置光源的发光角度。

- **高度**:该选项用来设置光源的高度。

- **使用全局光**:如果勾选该复选框,那么所有浮雕样式的光照角度都将保持在同一个方向。

- **光泽等高线**:选择不同的等高线样式,可以为斜面和浮雕的表面添加不同的光泽质感,也可以自己编辑等高线样式。

- **消除锯齿**:当设置了光泽等高线时,斜面边缘可能会产生锯齿,勾选该复选框可以消除锯齿。

- **高光模式/不透明度**:这两个选项用来设置高光的混合模式和不透明度,

后面的色块用于设置高光的颜色。
- 阴影模式/不透明度：这两个选项用来设置阴影的混合模式和不透明度，后面的色块用于设置阴影的颜色。

实例126　使用多种图层样式制作晶莹质感文字

文件路径	第10章\使用多种图层样式制作晶莹质感文字
难易指数	
技术要点	● 图层样式 ● 图层蒙版 ● 剪贴蒙版

扫码深度学习

操作思路

本案例主要使用横排文字工具输入其中一个文字，然后使用图层样式为文字添加效果，并适当调整角度。然后使用同样的方法制作其他颜色不同的文字。

案例效果

案例效果如图10-91所示。

图10-91

操作步骤

01 执行菜单"文件>打开"命令，或按Ctrl+O快捷键，在弹出的"打开"对话框中选择素材"1.jpg"，单击"打开"按钮，如图10-92所示。选择工具箱中的横排文字工具，在选项栏中设置适当的"字体"和"字号"，"填充"为橘红色，在画面中间位置单击输入文字，如图10-93所示。

图10-92

图10-93

02 接下来为文字添加图层样式，使文字具有光泽立体感。执行菜单"图层>图层样式>描边"命令，在弹出的"图层样式"对话框中设置"大小"为3像素、"位置"为"外部"、"混合模式"为"正常"、"不透明度"为100%、"填充类型"为"颜色"、"颜色"为黄色，如图10-94所示。在左侧样式列表框中勾选"内发光"复选框，设置"混合模式"为"滤色"、"不透明度"为75%、"杂色"为0%、"发光颜色"为黄色、"方法"为"柔和"、"大小"为10像素、"范围"为50%，如图10-95所示。

图10-94

图10-95

03 继续在左侧样式列表框中勾选"投影"复选框，设置"混合模式"为"正常"、投影颜色为深棕色、"不透明度"为80%、"角度"为120度、"距离"为18像素、"扩展"为0%、"大小"为0像素，单击"确定"按钮，完成设置，如图10-96所示。效果如图10-97所示。

图10-96

图10-97

04 接下来为文字制作晶莹质感。选择该文字图层，执行菜单"图层>复制图层"命令；接着选择复制的文字图层，执行菜单"图层>图层样式>清除图层样式"命令，并设置文字颜色为黑色，如图10-98所示。为该文字重新设置图层样式。执行菜单"图层>图层样式>内发光"命令，在弹出的"图层样式"对话框中设置"混合模式"为"正常"、"不透明度"为44%、"杂色"为0%、内发光颜色为白色、"方式"为"柔和"、"源"为"边缘"、"阻塞"为0%、"大小"为51像素、"范围"为50%，单击"确定"按钮，如图10-99所示。效果如图10-100所示。

图10-98

图10-99

图10-100

05 在"图层"面板中设置图层混合模式为"减去",此时文字中黑色的部分被隐藏,效果如图10-101所示。

图10-101

06 选择工具箱中的多边形套索工具,在画面中绘制一个多边形选区,如图10-102所示。在"图层"面板中选择复制的文字图层,并单击底部的"添加图层蒙版"按钮,为该图层创建图层蒙版,如图10-103所示。效果如图10-104所示。

图10-102

图10-103

图10-104

07 为文字进行适当的旋转,使文字摆放更美观。在"图层"面板中选择文字图层和复制的文字图层,使用Ctrl+T快捷键调出界定框,在画面中进行旋转,按住Enter键完成变换,效果如图10-105所示。使用同样的方法,制作其他文字,如图10-106所示。

图10-105

图10-106

08 在创建完所有文字后,为文字制作镜像投影。在"图层"面板中选择建立的所有文字图层,按Ctrl+J快捷键进行全部复制,再按Ctrl+E快捷键合并图层,并将该图层拖曳到"背景"图层上方,如图10-107所示。

接着使用Ctrl+T快捷键进入自由变换状态,右击执行"垂直翻转"命令,并将其旋转到适当位置,作为文字的倒影,按Enter键完成变换,如图10-108所示。

图10-107

图10-108

09 在"图层"面板中选择文字倒影图层,单击底部的"添加图层蒙版"按钮,为文字倒影图层建立图层蒙版,如图10-109所示。单击图层蒙版缩览图,选择工具箱中的渐变工具,在选项栏中选择渐变色条,设置为黑白渐变,渐变方式为"线性渐变",在画面上部按住鼠标左键并向下拖曳绘制渐变,在图层蒙版中可看到填充的渐变,如图10-110所示。倒影图层也变为半透明效果,如图10-111所示。

图10-109

图10-110

图10-111

10 最后执行菜单"文件>置入嵌入的智能对象"命令,在弹出的"置入"对话框中选择素材"2.png",单击"置入"按钮,在画面中将素材移动到适当位置,按Enter键完成置入。接着执行菜单"图层>栅格化>智能对象"命令,将其栅格化为普通图层,如图10-112所示。

图10-112

实例127 使用样式面板制作复杂的质感

文件路径	第10章\使用样式面板制作复杂的质感
难易指数	★★★★★
技术要点	● "样式"面板 ● 载入样式库素材

扫码深度学习

操作思路

本案例主要使用横排文字工具输入文字,然后使用图层样式为文字添加效果,并适当调整角度。然后使用同样的方法制作其他文字的图层样式效果。

案例效果

案例效果如图10-113所示。

图10-113

操作步骤

01 执行菜单"文件>打开"命令,或按Ctrl+O快捷键,在弹出的"打开"对话框中选择素材"1.jpg",单击"打开"按钮,效果如图10-114所示。

02 从图中可以看到文字和形状赋予了复杂的质感图层样式,所以要先载入已有的图层样式库。执行菜单"编辑>预设>预设管理器"命令,在弹出的"预设管理器"对话框中设置"预设类型"为"样式",单击"载入"按钮,如图10-115所示。在弹出的"载入"对话框中选择"2.asl",单击"载入"按钮完成载入,如图10-116所示。接着在"预设管理器"对话框中可以看到载入的图层样式,单击"完成"按钮完成编辑,如图10-117所示。

图10-114

图10-115

图10-116

图10-117

03 接下来制作文字并为文字赋予质感图层样式。选择工具箱中的横排文字工具,在选项栏中设置"字体""字号"以及填充的颜色,在画面中间位置单击并输入文字,如图10-118所示。接着执行菜单"窗口>样式"命令,在弹出的"样式"面板中可以看到新载入的图层样式,如图10-119所示。选中文字图层,并单击"样式"面板中的样式,文字会直接显示效果,如图10-120所示。

图10-118

图10-119

图10-120

04 使用同样的方法，制作其他文字，效果如图10-121所示。

图10-121

05 最后制作质感自定形状。选择工具箱中的自定形状工具，在选项栏中设置绘制模式为"形状"、"填充"为红色，单击"形状"下拉按钮，在下拉面板中选择"树"形状，接着在画面右侧按住鼠标左键并拖曳绘制自定形状，如图10-122所示。接着执行菜单"窗口>样式"命令，在弹出的"样式"面板中选择新载入的图层样式，最终效果如图10-123所示。

图10-122

图10-123

实例128　使用图层样式制作节日海报

文件路径	第10章\使用图层样式制作节日海报
难易指数	★★★☆☆
技术掌握	● 文字工具 ● 混合模式 ● 图层样式 ● 自定形状工具 ● 椭圆工具

扫码深度学习

操作思路

本案例首先使用横排文字工具添加文字，并使用混合模式、不透明度和"自由变换"命令将文字旋转并为其添加效果。置入礼盒素材，使用"图层样式"为素材添加效果。然后使用自定形状工具绘制云朵形状，同样使用"图层样式"为云朵添加效果，从而营造神秘梦幻效果的节日海报。

案例效果

案例效果如图10-124所示。

图10-124

操作步骤

01 执行菜单"文件>打开"命令，打开背景素材"1.jpg"，如图10-125所示。

图10-125

02 输入文字并将文字自由变换。选择工具箱中的横排文字工具，在选项栏中设置合适的"字体"和"大小"，"颜色"为紫色，然后在画面中输入文字，如图10-126所示。使用Ctrl+T快捷键调出界定框，然后拖曳控制点将文字进行合适的角度旋转，如图10-127所示。

图10-126

图10-127

03 旋转完成后，接Enter键确定变换操作。在"图层"面板中选择文字图层，并设置该图层的混合模式为"滤色"、"不透明度"为55%，效果如图10-128所示。使用同样的方法，继续在主标题下方输入其他文字，效果如图10-129所示。

图10-128

图10-129

04 置入礼盒素材。执行菜单"文件>置入嵌入的智能对象"命令，置入素材"2.png"，将其放置在画面中文字下方的位置，然后按Enter键确定置入操作。执行菜单"图层>栅格化>智能对象"命令，将该图层栅格化，如图10-130所示。然后为其添加"投影"效果，执行菜单"图层>图层样式>投影"命令，在弹出的"图层样式"对话框中设置投影的"混合模式"为"正片叠底"、"不透明度"为75%、"角度"为120度、"距离"为44像素、"扩展"为3%、"大小"为79像素，设置完成后，单击"确定"按钮，如图10-131所示。

图10-130

图10-131

05 此时画面效果如图10-132所示。

图10-132

06 绘制"云朵"形状。选择工具箱中的自定形状工具，在选项栏中设置绘制模式为"形状"、"填充"为天蓝色、"描边"为无，单击"形状"按钮，在下拉面板中选择一个"云朵"形状，然后在礼盒左侧按住鼠标左键拖曳进行绘制，如图10-133所示。选择工具箱中的椭圆工具，设置绘制模式为"形状"、"填充"为天蓝色、"描边"为无，按住Shift键的同时拖曳鼠标在"云朵"的旁边绘制圆形，此时效果如图10-134所示。

07 使用同样的方法，在礼盒右侧绘制另一个"云朵"形状，如图10-135所示。然后选择该图层，执行菜单"图层>图层样式>渐变叠加"命令，在弹出的"图层样式"对话框中，设置渐变叠加的"混合模式"为"正常"、"渐变"为紫色系渐变、"样式"为"线性"、"角度"为154度，设置完成后，单击"确定"按钮，如图10-136所示。

图10-133

图10-134

图10-135

图10-136

08 效果如图10-137所示。然后使用椭圆工具在紫色云朵下方绘制正圆进行装饰,效果如图10-138所示。

图10-137　　　　图10-138

09 选择工具箱中的横排文字工具,在选项栏中设置合适的"字体"和"字号",设置颜色为白色,在画面中云朵上方输入文字,并将文字旋转至合适的角度,效果如图10-139所示。接着执行菜单"文件>置入嵌入的智能对象"命令,置入素材"3.png",放置在画面下方位置,

然后按Enter键确定置入操作。执行菜单"图层>栅格化>智能对象"命令,效果如图10-140所示。

图10-139　　　　图10-140

10 选择该图层,执行菜单"图层>图层样式>投影"命令,在弹出的"图层样式"对话框中设置投影的"混合模式"为"正片叠底"、"不透明度"为75%、"角度"为120度、"距离"为44像素、"扩展"为3%、"大小"为79像素,设置完成后,单击"确定"按钮,如图10-141所示。画面最终效果如图10-142所示。

图10-141

图10-142

实例129 使用图层样式制作卡通风格海报

文件路径	第10章\使用图层样式制作卡通风格海报
难易指数	★★☆☆☆
技术掌握	多种图层样式的使用

扫码深度学习

操作思路

本案例的制作重点在于为背景图形、文字部分应用不同的图层样式，从而制作卡通的海报效果。

案例效果

案例效果如图10-143所示。

图10-143

操作步骤

01 执行菜单"文件>打开"命令，打开素材"1.jpg"，如图10-144所示。执行菜单"文件>置入嵌入的智能对象"命令，置入花纹素材"2.png"，如图10-145所示。

图10-144

02 执行菜单"图层>栅格化>智能对象"命令，将该图层栅格化，并将其复制并摆放在合适位置，效果如图10-146所示。

图10-145　　　　　图10-146

03 制作云朵。选择工具箱中的椭圆工具，在选项栏中设置绘制模式为"形状"、"填充"为白色、"描边"为无。然后在画面右上角按住鼠标左键绘制椭圆，如图10-147所示。单击选项栏中的"路径操作"按钮，在下拉菜单中选择"合并形状"。然后在刚刚绘制的椭圆形状四周继续绘制椭圆形状，制作云朵效果，如图10-148所示。

图10-147　　　　　图10-148

04 选择"云朵"图层，执行菜单"图层>图层样式>描边"命令，在弹出的"图层样式"对话框中设置描边的"大小"为2像素、"位置"为"外部"、"混合模式"为"正常"、"不透明度"为100%、"填充类型"为"颜色"、"颜色"为黑色，设置完成后，单击"确定"按钮，如图10-149所示。效果如图10-150所示。

05 将"云朵"图层进行多次复制，通过缩放、旋转等操作摆放在合适位置，效果如图10-151所示。

图10-149

图10-150　　　　　图10-151

06 置入建筑素材"3.png",并将其摆放至合适位置,按Enter键结束操作。然后使用鼠标左键双击该图层,将该图层重命名为"建筑1"图层,执行菜单"图层>栅格化>智能对象"命令,将该图层栅格化,如图10-152所示。然后选择"建筑1"图层,执行菜单"图层>图层样式>描边"命令,在弹出的"图层样式"对话框中设置描边的"大小"为20像素、"位置"为"外部"、"混合模式"为"正常"、"不透明度"为100%、"填充类型"为"颜色"、"颜色"为白色,设置完成后,单击"确定"按钮,如图10-153所示。

图10-152

图10-153

07 此时画面效果如图10-154所示。

图10-154

08 使用同样的方法,置入素材"4.png",将该图层重命名为"建筑2"图层,并将其摆放至合适位置,按Enter键结束操作。然后执行菜单"图层>栅格化>智能对象"命令,将该图层栅格化。选择"建筑1"图层,右击,在弹出的快捷菜单中执行"拷贝图层样式"命令,如

图10-155所示。选择"建筑2"图层,右击,在弹出的快捷菜单中执行"粘贴图层样式"命令,如图10-156所示。

图10-155

图10-156

09 此时画面效果如图10-157所示。

图10-157

10 使用同样方法,置入其他素材并为其添加同样的"图层样式",效果如图10-158所示。

11 选择工具箱中的椭圆工具,在选项栏中设置绘制模式为"形状"、"填充"为淡绿色、"描边"为白色、"描边宽度"为3点,然后在画面中按住Shift键绘制正圆,如图10-159所示。然后选择该图层,执行菜单"图层>图层样式>描边"命令,在弹出的"图层样式"对话框中设置描边的"大小"为15像素、"位置"为"外部"、"混合模

式"为"正常"、"不透明度"为100%、"填充类型"为"颜色"、"颜色"为白色,设置完成后,单击"确定"按钮,如图10-160所示。

图10-158

图10-159

图10-160

12 此时画面效果如图10-161所示。

图10-161

13 制作同心圆效果。使用Ctrl+J快捷键将该图层复制。使用Ctrl+T快捷键调出界定框,按住Shift+Alt键以中心等比缩放,如图10-162所示。重复上一步操作,继续复制一层,效果如图10-163所示。

图10-162

图10-163

14 按住Shift键并鼠标左键单击刚刚绘制的所有正圆图层。然后使用Ctrl+E快捷键将所选图层合并,如图10-164所示。使用Ctrl+J快捷键将正圆图层复制多个正圆并将每一个进行缩放、调整图层位置等操作,摆放至合适位置,效果如图10-165所示。

图10-164

图10-165

15 执行菜单"文件>置入嵌入的智能对象"命令，置入半圆素材"9.png"，并将其摆放至画面下方，按Enter键结束操作，如图10-166所示。选择半圆图层，执行菜单"图层>图层样式>描边"命令，在弹出的"图层样式"对话框中设置描边的"大小"为40像素、"位置"为"内部"、"混合模式"为"正常"、"不透明度"为100%、"填充类型"为"颜色"、"颜色"为白色，设置完成后，通过勾选"预览"复选框进行查看，如图10-167所示。

图10-166

图10-167

16 此时画面效果如图10-168所示。

图10-168

17 在"图层样式"对话框的左侧列表框中勾选"投影"复选框，然后设置投影的"混合模式"为"正片叠底"、颜色为黑色、"不透明度"为75%、"角度"为120度、"距离"为13像素、"扩展"为0%、"大小"为29像素，设置完成后，单击"确定"按钮，如图10-169所示。效果如图10-170所示。

图10-169

图10-170

18 然后选择工具箱中的圆角矩形工具，在选项栏中设置绘制模式为"形状"、"填充"为白色、"描边"为无、"路径操作"为"合并形状"、"半径"为120像素，在半圆上方拖曳鼠标左键绘制多个圆角矩形，如图10-171所示。在"图层"面板中选择圆角矩形图层，设置"填充"为50%，效果如图10-172所示。

图10-171

图10-172

19 选择该形状图层,执行菜单"图层>图层样式>描边"命令,在弹出的"图层样式"对话框中设置描边的"大小"为57像素、"位置"为"外部"、"混合模式"为"正常"、"不透明度"为100%、"填充类型"为"渐变",编辑一个橙色系渐变,"样式"为"迸发状"、"角度"为90度、"缩放"为100%,如图10-173所示。通过勾选"预览"复选框进行查看,此时形状效果如图10-174所示。

图10-173

图10-174

20 在"图层样式"对话框的左侧列表框中勾选"内阴影"复选框,设置内阴影的"混合模式"为"正片叠底"、颜色为深红色、"不透明度"为50%、"角度"为120度、"距离"为6像素、"阻塞"为20%、"大小"为16像素,如图10-175所示。通过勾选"预览"复选框进行查看,此时形状效果如图10-176所示。

图10-175

图10-176

21 在"图层样式"对话框的左侧列表框中勾选"投影"复选框,设置投影的"混合模式"为"正片叠底"、颜色为深黄色、"不透明度"为100%、"角度"为113度、"距离"为71像素、"大小"为32像素,如图10-177所示。设置该图层的"填充"为50%,设置完成后,单击"确定"按钮。此时形状效果如图10-178所示。

图10-177

图10-178

22 选择工具箱中的横排文字工具,在选项栏中设置合适的"字体"和"字号",文字颜色为白色,然后在圆角矩形的右侧单击插入光标,输入文字,如图10-179所示。

图10-179

23 然后选择该文字图层,执行菜单"图层>图层样式>斜面和浮雕"命令,在弹出的"图层样式"对话框

中设置"样式"为"内斜面"、"方法"为"平滑"、"深度"为42%、"方向"为"上"、"大小"为250像素、"角度"为90度、"高度"为70度、"高光模式"为"滤色"、颜色为白色、"不透明度"为75%、"阴影模式"为"正片叠底"、颜色为黑色、"不透明度"为75%，如图10-180所示。通过勾选"预览"复选框进行查看，此时文字效果如图10-181所示。

图10-180

图10-181

24 在"图层样式"对话框的左侧列表框中勾选"描边"复选框，设置描边的"大小"为25像素、"位置"为"外部"、"混合模式"为"正常"、"不透明度"为100%、"填充类型"为"颜色"、"颜色"为绿色，如图10-182所示。通过勾选"预览"复选框进行查看，此时文字效果如图10-183所示。

图10-182

图10-183

25 在"图层样式"对话框的左侧列表框中勾选"渐变叠加"复选框，设置渐变叠加的"混合模式"为"深色"、"不透明度"为100%、"渐变"为黄色到绿色的渐变、"样式"为"线性"、"角度"为90度、"缩放"为100%，如图10-184所示。通过勾选"预览"复选框进行查看，此时文字效果如图10-185所示。

图10-184

图10-185

26 在"图层样式"对话框的左侧列表框中勾选"图案叠加"复选框，设置图案叠加的"混合模式"为"正常"、"不透明度"为100%，在"图案"下拉面板中选择一个合适的图案，设置完成后，单击"确定"按钮，如图10-186所示。文字效果如图10-187所示。

27 使用同样方法，输入副标题，在选项栏中设置合适的"字体"和"字号"，文字颜色为白色，然后在圆角矩形的左侧单击插入光标，输入文字，如图10-188所示。

图10-186

图10-187

图10-188

28 为副标题添加图层样式。在弹出的"图层样式"对话框中设置描边的"大小"为27像素、"位置"为"外部"、"混合模式"为"正常"、"不透明度"为100%、"填充类型"为"颜色"、"颜色"为绿色，设置完成后，单击"确定"按钮，如图10-189所示。文字效果如图10-190所示。

图10-189

图10-190

29 使用同样的方法，输入新文字，在选项栏中设置合适的"字体"和"字号"，文字颜色为粉色，然后在主标题上方单击插入光标，输入文字，如图10-191所示。

图10-191

30 继续置入食物素材"10.png"，并将其摆放至画面左下角，按Enter键结束操作，如图10-192所示。然后选择食物图层，使用快速选择工具在食物上按住鼠标左键并拖曳，得到选区。单击"图层"面板底部的"添加图层蒙版"按钮，为该图层添加图层蒙版，如图10-193所示。

图10-192　　　　　　　图10-193

31 置入人物素材"11.jpg"，并将其摆放至画面右下角，按Enter键结束操作，如图10-194所示。使用同样的方法，创建人物选区，并为人物素材添加图层蒙版，画面效果如图10-195所示。

图10-194　　　　　　　图10-195

32 选择工具箱中的椭圆工具，在选项栏中设置绘制模式为"形状"、"填充"为黄色、"描边"为无，然后

在画面左上角按住Shift键绘制正圆,如图10-196所示。选择该图层,执行菜单"图层>图层样式>描边"命令,在弹出的"图层样式"对话框中设置描边的"大小"为13像素、"位置"为"外部"、"混合模式"为"正常"、"不透明度"为100%、"填充类型"为"颜色"、"颜色"为白色,设置完成后,单击"确定"按钮,如图10-197所示。

图10-196

图10-198

图10-199

图10-197

图10-200

33 此时画面效果如图10-198所示。选择工具箱中的横排文字工具,在选项栏中设置合适的"字体"和"字号",文字颜色为白色,然后在该正圆的上方单击插入光标,输入文字,如图10-199所示。

34 选择工具箱中的矩形工具,在选项栏中设置绘制模式为"形状"、"填充"为粉色、"描边"为无,然后在画面右上角绘制矩形,如图10-200所示。使用同样的方法,在粉色矩形上方输入新文字,最终画面效果如图10-201所示。

图10-201

第 11 章

滤镜

 本章概述　Photoshop中的滤镜主要用来实现图像的各种特殊效果。添加滤镜的方法是比较简单的，但是如果要将滤镜效果发挥到极致，需要学会融会贯通，以及发挥自身的想象力。还可以搭配混合模式、图层样式以及调色命令等进行共同使用。

 本章重点
◆ 掌握添加滤镜的方法
◆ 掌握特殊滤镜的使用方法
◆ 了解滤镜组中滤镜的效果

/ 佳 / 作 / 欣 / 赏 /

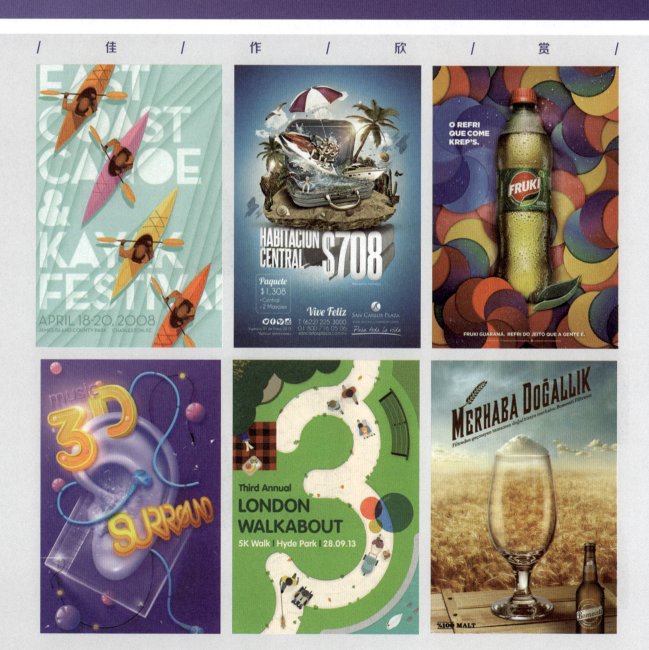

实例130 使用"液化"滤镜美化人物面部

文件路径	第11章\使用"液化"滤镜美化人物面部
难易指数	★★☆☆☆
技术掌握	"液化"滤镜

扫码深度学习

操作思路

"液化"滤镜是修饰图像和创建艺术效果的强大工具,常用于数码照片修饰,如人像身型调整、面部结构调整等。其使用方法比较简单,但功能相当强大,可以创建推、拉、旋转、扭曲、收缩等变形效果,可用来修改图像的任何区域("液化"滤镜只能应用于8位/通道或16位/通道的图像)。本案例通过"液化"滤镜中的向前变形工具针对咬肌、下颚、唇部等部分进行处理,完成瘦脸操作,从而达到美化人物面部的效果。

案例效果

案例对比效果如图11-1和图11-2所示。

图11-1

图11-2

操作步骤

01 执行菜单"文件>打开"命令,打开人物素材"1.jpg",如图11-3所示。

图11-3

02 执行菜单"滤镜>液化"命令,在弹出的"液化"对话框中单击"向前变形工具"按钮。在右侧设置画笔"大小"为187、"浓度"为50、"压力"为24、"蒙版颜色"为"红色"。然后将光标放置在右侧脸部凹陷处,按住鼠标左键由内向外拖曳,将凹陷部位向外拉,如图11-4所示。调整左侧脸部凹陷位置。重新设置"画笔大小"为96,然后将光标放置在左侧脸部凹陷处,按住鼠标左键由内向外拖曳,将凹陷部位向外拉,如图11-5所示。

图11-4

图11-5

03 由于人物脸颊两侧的下颚角与咬肌部位较大,所以接下来进行瘦脸。在选择向前变形工具的状态下,在右侧设置画笔"大小"为391、"浓度"为50、"压力"为24、"蒙版颜色"为"红色"。然后将光标放置在左侧脸的咬

肌部位，按住鼠标左键由外向内拖曳，如图11-6所示。使用同样的方法，液化右脸中需要液化的部位，如图11-7所示。

图11-6

图11-9

要点速查："液化"滤镜常用工具详解

在"液化"滤镜窗口的左侧有很多常用的工具，其中包括变形工具、蒙版工具、视图平移缩放工具。当勾选"液化"面板右侧的"高级模式"复选框时，可以显示更全面的液化参数。

> ➤ 向前变形工具：在画面中按住鼠标左键并拖曳，可以向前推动像素。

> ➤ 重建工具：用于恢复变形的图像，类似于撤销。在变形区域单击或拖曳鼠标进行涂抹时，可以使变形区域的图像恢复到原来的效果。

图11-7

> ➤ 平滑工具：在画面中按住鼠标左键并拖曳，可以将不平滑的边界区域变得平滑。

> ➤ 顺时针旋转扭曲工具：按住鼠标左键拖曳鼠标可以顺时针旋转像素。如果按住Alt键并按住鼠标左键进行操作，则可以逆时针旋转像素。

04 最后调整唇部，突出唇部饱满感。在选择向前变形工具的状态下，在右侧设置画笔"大小"为111、"浓度"为50、"压力"为24、"蒙版颜色"为"红色"。然后将光标放置在嘴角处，按住鼠标左键向下拖曳。调整完成后，单击"确定"按钮，如图11-8所示。最终效果如图11-9所示。

> ➤ 褶皱工具：按住鼠标左键并拖曳可以使像素向画笔区域的中心移动，使图像产生内缩效果。

> ➤ 膨胀工具：按住鼠标左键并拖曳可以使像素向画笔区域中心以外的方向移动，使图像产生向外膨胀的效果。

图11-8

> ➤ 左推工具：使用左推工具，向上拖曳鼠标时，像素会向左移动；当向下拖曳鼠标时，像素会向右移动。

> ➤ 冻结蒙版工具：在进行液化调整细节时，有可能附近的部分也被液化了，因此就需要把某一些区域冻结，这样就不会影响到这部分区域了。

> ➤ 解冻蒙版工具：使用该工具在冻结区域涂抹，可以将其解冻。

实例131 使用滤镜库制作水墨画效果

文件路径	第11章\使用滤镜库制作水墨画效果
难易指数	★★★☆☆
技术要点	●滤镜库 ●混合模式

扫码深度学习

操作思路

本案例主要使用到调色命令与滤镜库将风景图像处理为绘画效果，并通过混合模式的设置为图像赋予一定的色彩感。

案例效果

案例对比效果如图11-10和图11-11所示。

图11-10

图11-11

操作步骤

01 执行菜单"文件>打开"命令，或按Ctrl+O快捷键，在弹出的"打开"对话框中选择素材"1.jpg"，单击"打开"按钮，如图11-12所示。执行菜单"文件>置入"命令，在弹出的"置入"对话框中选择素材"2.jpg"，单击"置入"按钮，将素材进行等比例缩放并放置在适当位置，按Enter键完成置入，如图11-13所示。

图11-12

图11-13

02 可以看到画面的暗部偏暗，所以要将画面的暗部的亮度适当提高。执行菜单"图像>调整>阴影/高光"命令，在弹出的"阴影/高光"对话框中设置"阴影数量"为100%、"色调宽度"为50%、"半径"为30像素，单击"确定"按钮，如图11-14所示。效果如图11-15所示。

图11-14

图11-15

03 然后将画面制作成水墨画效果。执行菜单"图层>新建调整图层>黑白"命令，在弹出的"属性"面板中设置"红色"为40、"黄色"为60、"绿色"为40、"青色"为60、"蓝色"为20、"洋红"为80，单击"此调整剪贴到此图层"按钮，如图11-16所示。效果如图11-17所示。

图11-16

图11-17

04 执行菜单"图层>新建调整图层>曲线"命令，在弹出的"属性"面板中的曲线上单击添加控制点并按住鼠标左键向上拖曳，单击"此调整剪贴到此图层"按钮，如图11-18所示。效果如图11-19所示。

图11-18　　　　　　图11-19

05 在"图层"面板中按住Ctrl键选择"图层1"图层、"黑白1"图层和"曲线1"图层，使用Ctrl+J快捷键对选择的图层进行复制，继续使用Ctrl+E快捷键合并图层。选择合并的图层，执行菜单"滤镜>滤镜库"命令，在弹出的对话框中单击"艺术效果"下拉按钮，在下拉菜单中选择"水彩"，设置"画笔细节"为14、"阴影强度"为0、"纹理"为1，单击"确定"按钮完成设置，如图11-20所示。效果如图11-21所示。

图11-20

图11-21

06 最后将画面做旧并添加文字素材。选择工具箱中的矩形工具，在选项栏中设置绘制模式为"形状"、"填充"为黄色，将光标移动到画面中卷框边缘处按住鼠标左键拖曳绘制形状，如图11-22所示。接着在"图层"面板中设置图层混合模式为"线性加深"、"不透明度"为28%，如图11-23所示。效果如图11-24所示。

图11-22

图11-23　　　　　　图11-24

07 执行菜单"文件>置入"命令，置入素材"3.jpg"，按Enter键完成置入，摆放在右上角，然后设置该图层的混合模式为"正片叠底"，最终效果如图11-25所示。

图11-25

实例132　使用滤镜制作波普风人像

文件路径	第11章\使用滤镜制作波普风人像
难易指数	★★★★☆
技术掌握	● "木刻"滤镜 ● 文字工具 ● "字符"面板 ● "描边"命令

扫码深度学习

操作思路

"木刻"滤镜可以使图像产生类似由粗糙剪切的彩纸组成的效果。本案例通过使用"木刻"滤镜将人像照片制作出具有波普风格的艺术人像，并在右下角输入文字。

案例效果

案例对比效果如图11-26和图11-27所示。

图11-26

图11-27

操作步骤

01 执行菜单"文件>打开"命令,打开人物素材"1.jpg",如图11-28所示。

图11-28

02 执行菜单"滤镜>滤镜库"命令,打开滤镜库窗口,单击"艺术效果"滤镜组,选择"木刻"滤镜,在右侧设置"色阶数"为8、"边缘简化度"为4、"边缘逼真度"为1,设置完成后,单击"确定"按钮,如图11-29所示。此时画面效果如图11-30所示。

03 接下来在图片右下方输入文字,增强画面点缀效果。选择工具箱

中的 T (横排文字工具),在选项栏中单击"切换字符和段落面板"按钮 ,打开"字符"面板,设置合适的字体、字号为7点、行距为自动、所选字符的字距调整为-56,如图11-31所示。在画面中单击插入光标,然后输入文字,效果如图11-32所示。

图11-29

图11-30

图11-31

图11-32

04 最后绘制图片边框。单击"图层"面板底部的"创建新图层"按钮 ,添加新图层,如图11-33所示。选择工具箱中的 (矩形选框工具),然后将光标移到画面中,沿图片边缘建立选区,如图11-34所示。

图11-33

图11-34

05 在画面中右击,在弹出的快捷菜单中执行"描边"命令,在弹出的"描边"对话框中设置"宽度"为23像素、"颜色"为酒红色、"位置"为"内部"、"不透明度"为100%,设置完成后,单击"确定"按钮,如图11-35所示。使用Ctrl+D快捷键取消选区,最终效果如图11-36所示。

图11-35

图11-37

图11-38

🎙操作步骤

01 执行菜单"文件>打开"命令，打开素材"1.jpg"，如图11-39所示。使用Ctrl+J快捷键将"背景"图层进行复制。

图11-39

02 制作插画效果。执行菜单"滤镜>滤镜库"命令，打开"滤镜库"窗口，单击"艺术效果"滤镜组，选择"海报边缘"滤镜，然后在右侧面板中设置"边缘厚度"为7、"边缘强度"为2、"海报化"为1，设置完成后，单击"确定"按钮，如图11-40所示。画面效果如图11-41所示。

图11-40

图11-41

03 接下来使用"彩色半调"滤镜调整画面氛围。使用Ctrl+J快捷键将该图层进行复制，执行菜单"滤镜>像素化>彩色半调"命令，在弹出的"彩

图11-36

实例133 使用"海报边缘"滤镜制作插画效果

文件路径	第11章\使用"海报边缘"滤镜制作插画效果
难易指数	★★☆☆☆
技术掌握	● "海报边缘"滤镜 ● "彩色半调"滤镜 ● 画笔工具

扫码深度学习

💡操作思路

"海报边缘"滤镜的作用是增加图像对比度并沿边缘的细微层次加上黑色，能够产生具有招贴画边缘效果的图像。本案例通过使用滤镜库中"海报边缘"和"彩色半调"滤镜制作漫画风格的插画效果。

🖱案例效果

案例对比效果如图11-37和图11-38所示。

色半调"对话框中设置"最大半径"为50，设置完成后，单击"确定"按钮，如图11-42所示。此时画面效果如图11-43所示。

图11-42

图11-43

04 单击"图层"面板底部的"添加图层蒙版"按钮，为该图层添加图层蒙版，将前景色设置为黑色，然后使用前景色（填充快捷键为Alt+Delete）进行填充，此时画面中彩色半调效果将被隐藏，如图11-44所示。

图11-44

05 选择工具箱中的画笔工具，在选项栏中单击打开"画笔预设"选取器，在画笔预设选取器中选择一个硬边圆画笔，设置画笔"大小"为500像素，设置"硬度"为100%。在选项栏中设置画笔"不透明度"为5%，如图11-45所示。然后将前景色设置为白色，设置完成后，在画面四周按住鼠标左键拖曳进行涂抹，蒙版的黑白关系如图11-46所示。

06 图层中的蒙版效果如图11-47所示。最终画面效果如图11-48所示。

图11-45

图11-46

图11-47

图11-48

实例134 使用滤镜库制作欧美风格插画效果

文件路径	第11章\使用滤镜库制作欧美风格插画效果
难易指数	★☆☆☆☆
技术掌握	滤镜库

操作思路

在Photoshop中有很多滤镜，它将一部分滤镜整合在一起，作为一个"滤镜库"。在"滤镜库"窗口中可以为图层添加一个滤镜效果，也可以添加多个滤镜效果。本案例使用滤镜库中的"海报边缘"滤镜进行图像处理。

案例效果

案例对比效果如图11-49和图11-50所示。

图11-49

图11-50

操作步骤

01 执行菜单"文件>打开"命令，或按Ctrl+O快捷键，在弹出的"打开"对话框中选择素材"1.jpg"，单击"打开"按钮，如图11-51所示。首先制作插画效果。执行菜单"图层>滤镜库"命令，在弹出的"滤镜库"窗口中，单击"艺术效果"滤镜组，在下拉菜单中选择"海报边缘"滤镜，并设置"边缘厚度"为10、"边缘强度"为2、"海报化"为0，单击"确定"按钮，如图11-52所示。

图11-51

图11-52

02 然后为画面添加装饰板块。选择工具箱中的多边形套索工具，在选项栏中单击"新选区"按钮，在画面中单击绘制选区，如图11-53所示。设置前景色为黑色，使用Alt+Delete快捷键为选区填充颜色，再使用Ctrl+D快捷键取消选区，如图11-54所示。

图11-57

图11-58

图11-53

图11-54

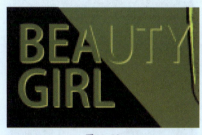

图11-59

03 选择该图层，执行菜单"图层>复制图层"命令，复制图层如图11-55所示。接着使用Ctrl+T快捷键调出界定框，将光标定位在界定框上对其进行缩放旋转，并放置在画面右上角，按Enter键完成变换，如图11-56所示。

05 使用Ctrl+J快捷键，复制文字图层，更改颜色，如图11-60所示。选择工具箱中的多边形套索工具在画面中绘制选区，如图11-61所示。

图11-55

图11-56

图11-60

04 选择工具箱中的横排文字工具，在选项栏中设置合适的"字体"和"字号"，单击"左对齐"按钮，"填充"为绿色，在画面左下角单击并输入文字，如图11-57所示。执行菜单"图层>图层样式>投影"命令，在弹出的"图层样式"对话框中设置"混合模式"为"正常"、投影颜色为黄色，"不透明度"为100%、"角度"为130度、"距离"为6像素、"扩展"为0%、"大小"为0像素，单击"确定"按钮，完成设置，如图11-58所示。效果如图11-59所示。

图11-61

06 接着单击"图层"面板底部的"添加图层蒙版"按钮,以当前选区创建蒙版,如图11-62所示。效果如图11-63所示。

图11-62

图11-63

07 继续使用横排文字工具在下方输入另外一行文字,最终效果如图11-64所示。

图11-64

实例135 使用滤镜制作移轴摄影效果

文件路径	第11章\使用滤镜制作移轴摄影效果
难易指数	★★☆☆☆
技术掌握	● "移轴模糊"滤镜 ● 曲线调整图层

扫码深度学习

操作思路

制作"移轴效果"的方法有两种,一种是通过移轴镜头进行拍摄,另一种是使用"移轴模糊"滤镜进行后期制作。移轴效果通过变化景深聚焦点位置,将真实世界拍成像"假的"一样,通常营造出"微观世界"或"人造都市"的感觉。本案例通过使用"移轴模糊"滤镜,强化图片中的主体物,模糊画面高处和水面,从而将照片制作具有移轴摄影的艺术效果。

案例效果

案例对比效果如图11-65和图11-66所示。

图11-65

图11-66

操作步骤

01 执行菜单"文件>打开"命令,或按Ctrl+O快捷键,在弹出的"打开"对话框中选择素材"1.jpg",单击"打开"按钮,如图11-67所示。

图11-67

02 执行菜单"滤镜>模糊>移轴模糊"命令,如图11-68所示。接着在右侧"模糊工具"面板中设置"模糊"为43像素、"扭曲度"为0%,如图11-69所示。

图11-68

图11-69

03 将光标定位在画面中圆形图标的位置,如图11-70所示。接着按住鼠标左键并向下拖曳改变"轴"的位置,如图11-71所示。单击"确定"按钮,完成设置,如图11-72所示。

图11-70

图11-71

图11-72

04 可以看到画面中颜色黯沉，接下来调整画面亮度和饱和度。执行菜单"图像>调整>曲线"命令，在弹出的"属性"面板中的曲线上单击添加控制点，按住鼠标左键向上拖曳，继续添加控制点并向下拖曳，如图11-73所示。效果如图11-74所示。

图11-73

图11-74

05 执行菜单"图像>调整>自然饱和度"命令，在弹出的"属性"面板中设置"自然饱和度"为+60，如图11-75所示。效果如图11-76所示。

图11-75

图11-76

要点速查："移轴模糊"滤镜选项

- 模糊：用于设置模糊强度。
- 扭曲：用于控制模糊扭曲的形状。
- 对称扭曲：勾选该复选框可以从两个方向应用扭曲。

实例136　将背景处理为马赛克效果

文件路径	第11章\将背景处理为马赛克效果
难易指数	★★☆☆☆
技术掌握	● "马赛克"滤镜 ● 画笔工具 ● 图层蒙版

操作思路

本案例想要隐藏画面的背景，所以可以使用"马赛克"滤镜，通过调整单元格的大小来制作马赛克效果。最后在图层蒙版中调整人物形象，隐藏人物上方的马赛克效果。

案例效果

案例对比效果如图11-77和图11-78所示。

图11-77

图11-78

操作步骤

01 执行菜单"文件>打开"命令，打开素材"1.jpg"，如图11-79所示。使用Ctrl+J快捷键将"背景"图层进行复制。

图11-79

02 接下来制作马赛克效果。执行菜单"滤镜>像素化>马赛克"命令，在弹出的"马赛克"对话框中设置"单元格大小"为60方形，设置完成后，单击"确定"按钮，如图11-80所示。此时画面效果如图11-81所示。

图11-80

图11-81

03 单击"图层"面板底部的"添加图层蒙版"按钮，为该图层添加图层蒙版，如图11-82所示。接着将前景色设置为黑色，选择工具箱中的画笔工具，在选项栏中单击打开"画笔预设"选取器，在画笔预设选取器中选择一个硬边圆画笔，设置画笔"大小"为70像素，设置"硬度"为100%，如图11-83所示。

图11-82

图11-83

04 设置完成后在蒙版中人物身体位置处按住鼠标左键拖曳进行涂抹，涂抹蒙版如图11-84所示。此时人物呈现出来，背景为马赛克效果，如图11-85所示。

图11-84

图11-85

实例137 使用"置换"滤镜制作水晶心效果

文件路径	第11章\使用"置换"滤镜制作水晶心效果	
难易指数	★★★☆☆	
技术掌握	"置换"滤镜	扫码深度学习

操作思路

使用"置换"滤镜经常用来制作特殊的效果。进行置换之前需要先准备两张图片，其中用于"置换"滤镜操作中拾取的素材必须为PSD格式。本案例通过"置换"滤镜制作水晶心效果。

案例效果

案例对比效果如图11-86和图11-87所示。

图11-86

图11-87

操作步骤

01 执行菜单"文件>打开"命令，打开花朵素材"1.jpg"，如图11-88所示。使用Ctrl+J快捷键将"背景"图层进行复制并将"背景"图层隐藏。

图11-88

02 执行菜单"滤镜>扭曲>置换"命令，在弹出的"置换"对话框中设置"水平比例"和"垂直比例"均为100，并选中"伸展以适合"和"重复边缘像素"单选按钮，设置完成后，单击"确定"按钮，如图11-89所示。在弹出的"选取一个置换图"对话框中选择之前存储的"2.psd"素

材文件，然后单击"打开"按钮，如图11-90所示。

图11-89

图11-90

03 此时画面效果如图11-91所示。

图11-91

04 接着选择工具箱中的钢笔工具，然后在画面中沿心形外部轮廓绘制路径，如图11-92所示。并使用Ctrl+Enter快捷键将路径转换为选区，如图11-93所示。

图11-92

图11-93

05 单击"图层"面板底部的"添加图层蒙版"按钮，为该图层添加图层蒙版，此时心形外多余部分将被隐藏，如图11-94所示。此时显示出"背景"图层，使用Ctrl+J快捷键将其进行复制。

图11-94

06 接下来制作背景模糊效果。将底部的"背景"图层执行菜单"滤镜>模糊>高斯模糊"命令，在弹出的"高斯模糊"对话框中设置"半径"为20像素，单击"确定"按钮，完成设置，如图11-95所示。画面最终效果如图11-96所示。

图11-95

图11-96

要点速查："置换"滤镜选项

➤ 水平/垂直比例：用来设置水平方向和垂直方向所移动的距离。单击"确定"按钮可以载入PSD文件，然后用该文件扭曲图像。

➤ 置换图：用来设置置换图像的方式，包括"伸展以适合"和"拼贴"两种。

实例138 使用"极坐标"滤镜制作卡通星球

文件路径	第11章\使用"极坐标"滤镜制作卡通星球
难易指数	★★★★☆
技术掌握	● "极坐标"滤镜 ● 自由变换

扫码深度学习

操作思路

"极坐标"滤镜可使图片通过转化坐标的形式达到扭曲效果。本案例通过"极坐标"滤镜将普通的图片制作出卡通星球的效果。

案例效果

案例对比效果如图11-97和图11-98所示。

图11-97

图11-98

操作步骤

01 执行菜单"文件>打开"命令，打开素材"1.jpg"，如图11-99所示。使用Ctrl+J快捷键将"背景"图层进行复制，并将"背景"图层隐藏。

图11-99

02 选择复制的图层，使用Ctrl+T快捷键进行自由变换，然后在画面中右击，在弹出的快捷菜单中执行"垂直翻转"命令，按Enter键确定此操作，此时效果如图11-100所示。

图11-100

03 然后执行菜单"滤镜>扭曲>极坐标"命令,在弹出的"极坐标"对话框中选中"平面坐标到极坐标"单选按钮,然后单击"确定"按钮,如图11-101所示。此时画面效果如图11-102所示。

图11-101

图11-102

04 再次使用Ctrl+T快捷键进行自由变换,将其长度适当收缩使画面形成正方形,此时按Enter键确定此操作,卡通星球最终效果如图11-103所示。

图11-103

实例139	使用"高斯模糊"滤镜制作有趣的照片
文件路径	第11章\使用"高斯模糊"滤镜制作有趣的照片
难易指数	★★★★★
技术掌握	● "高斯模糊"滤镜 ● 图层蒙版

扫码深度学习

操作思路

"高斯模糊"滤镜可以向图像中添加低频细节,使图像产生一种朦胧的模糊效果。本案例通过"高斯模糊"滤镜将背景模糊化处理,然后从原始图像中提取部分内容,将其合成到手持的纸片中,制作有趣的照片效果。

案例效果

案例效果如图11-104和图11-105所示。

图11-104

图11-105

操作步骤

01 执行菜单"文件>打开"命令,或按Ctrl+O快捷键,在弹出的"打开"对话框中选择素材"1.jpg",单击"打开"按钮,如图11-106所示。

图11-106

02 首先将背景模糊的画面有纵深感。使用Ctrl+J快捷键复制"背景"图层。执行菜单"滤镜>模糊>高斯模糊"命令,在弹出的"高斯模糊"对话框中设置"半径"为10像素,单击"确定"按钮,完成设置,如图11-107所示。效果如图11-108所示。

图11-107

图11-108

03 然后制作卡片素材。执行菜单"文件>置入"命令,置入素材"2.png",将素材移动到画面中间位置,按Enter键完成置入。执行菜单"图层>栅格化>智能对象"命令,将该图层栅格化为普通图层,如图11-109所示。

图11-109

04 接下来制作卡片中的清晰画面。在"图层"面板中选择"背景"图层,执行菜单"图层>复制图层"命令,并在"图层"面板中将复制出的清晰照片图层移动到最上层,如图11-110所示。接着在"图层"面板中设置图层混合模式为"正片叠

底"，效果如图11-111所示。

图11-110

图11-111

05 继续在"图层"面板中单击底部的"添加图层蒙版"按钮，如图11-112所示。选择图层蒙版缩览图，设置前景色为黑色，选择工具箱中的画笔工具，在选项栏中单击"画笔预设"下拉按钮，在"画笔预设"下拉面板中设置"大小"为100像素、"硬度"为0%，接着在画面中黄色卡片外部及边缘按住鼠标左键并拖曳进行涂抹，可在图层蒙版缩览图中看到被涂抹的区域变为黑色的区域被隐藏，如图11-113所示。最终效果如图11-114所示。

图11-112

图11-113

图11-114

实例140 使用"添加杂色"滤镜制作雪景效果

文件路径	第11章\使用"添加杂色"滤镜制作雪景效果
难易指数	★★★☆☆
技术掌握	● "添加杂色"滤镜 ● "动感模糊"滤镜

扫码深度学习

操作思路

本案例中，首先使用"添加杂色"滤镜为画面制作一些带有杂点的效果。然后通过设置混合模式即可将画面中的黑色部分滤掉，只保留白色的杂点。通过对杂点进行放大得到雪花。"动感模糊"滤镜可在模糊的同时调整模糊角度及距离，本案例就是利用此特性制作飞舞的雪景效果。

案例效果

案例对比效果如图11-115和图11-116所示。

图11-115

图11-116

操作步骤

01 执行菜单"文件>打开"命令，或按Ctrl+O快捷键，在弹出的"打开"对话框中选择素材"1.jpg"，单击"打开"按钮，如图11-117所示。

图11-117

02 首先制作雪的效果。新建一个图层，设置前景色为黑色，使用Alt+Delete快捷键进行填充，如图11-118所示。执行菜单"滤镜>杂色>添加杂色"命令，在弹出的"添加杂色"对话框中设置"数量"为60%，选择"分布"为"平均分布"，勾选"单色"复选框，单击"确定"按钮，如图11-119所示。效果如图11-120所示。

图11-118

图11-119

231

图11-120

03 由于此时的杂色斑点太小，下面需要选择工具箱中的矩形选框工具，在画面中间位置按住鼠标左键拖曳绘制选区，如图11-121所示。接着使用Ctrl+C快捷键进行复制，使用Ctrl+V快捷键进行粘贴，关闭之前的杂色图层，效果如图11-122所示。

图11-121

图11-122

04 选择复制的图层，使用Ctrl+T快捷键调出界定框，将光标定位在界定框边缘将其放大到覆盖整个画面，按Enter键完成变换，如图11-123所示。在"图层"面板中设置图层混合模式为"滤色"，如图11-124所示。效果如图11-125所示。

图11-123

图11-124

图11-125

05 为了使雪花更真实，需要为雪花制作动感效果。选择雪花图层，执行菜单"滤镜>模糊>动感模糊"命令，在弹出的"动感模糊"对话框中设置"角度"为60度、"距离"为20像素，单击"确定"按钮，完成设置，如图11-126所示。最终效果如图11-127所示。

图11-126

图11-127

要点速查："添加杂色"滤镜选项

➢ 数量：用来设置添加到图像中的杂点的数量。

➢ 分布：选择"平均分布"选项，可以随机向图像中添加杂点，杂点效果比较柔和；选择"高斯分布"选项，可以沿一条曲线分布杂色的颜色值，以获得斑点状的杂点效果。

➢ 单色：勾选该复选框后，杂点只影响原有像素的亮度，并且像素的颜色不会发生改变。

实例141　使用滤镜制作老电影效果

文件路径	第11章\使用滤镜制作老电影效果
难易指数	★★☆☆☆
技术掌握	● "添加杂色"滤镜 ● 黑白 ● 文字

扫码深度学习

操作思路

本案例中首先使用"添加杂色"滤镜为画面增强颗粒感；然后使用"黑白"命令调整图层制作出胶片效果；最后在画面下方输入文字，从而制作出老电影效果。

案例效果

案例对比效果如图11-128和图11-129所示。

图11-128

图11-129

操作步骤

01 执行菜单"文件>新建"命令，新建一个"宽度"为1200像素、"高度"为777像素、"分辨率"为300像素的文档，如图11-130所示。在工具箱中将前景色设置为黑色，使用前景色（填充快捷键为Alt+Delete）进行填充，效果如图11-131所示。

图11-130

图11-131

02 执行菜单"文件>置入嵌入的智能对象"命令，置入风景素材"1.jpg"，如图11-132所示。然后按Enter键确定置入此操作。选择该图层并右击，在弹出的快捷菜单中执行"栅格化图层"命令，将其转换为普通图层，如图11-133所示。

图11-132

图11-133

03 由于上下空间留黑处较小，缺少电影胶片感。所以单击"图层"面板底部的"添加图层蒙版"按钮，为该图层添加图层蒙版。选择工具箱中的矩形选框工具，在选项栏中单击"添加到选区"按钮，然后在画面上下位置进行框选绘制两个矩形选区，如图11-134所示。将前景色设置为黑色，选中图层蒙版，然后使用前景色（填充快捷键为Alt+Delete）进行填充，此时多余部分效果被隐藏，如图11-135所示。

图11-134

图11-135

04 此时画面效果如图11-136所示。

图11-136

05 接下来制作老电影效果。选中照片图层，执行菜单"滤镜>杂色>添加杂色"命令，在弹出的"添加杂色"对话框中设置"数量"为10%，选中"高斯分布"单选按钮，并勾选"单色"复选框，设置完成后，单击"确定"按钮，如图11-137所示。画面效果如图11-138所示。

图11-137

图11-138

06 制作电影的老旧效果。执行菜单"图层>新建调整图层>黑白"命令，在弹出的"新建图层"对话框中单击"确定"按钮。接着在弹出的"属性"面板中勾选"色调"复选框，设置色调颜色为米色。设置"红色"为40、"黄色"为60、"绿色"为40、"青色"为60、"蓝色"为20、"洋红"为80，如图11-139所示。此时画面效果变为单色，如图11-140所示。

图11-139

图11-140

07 最后输入图片下方文字。选择工具箱中的横排文字工具,单击选项栏中的"切换字符和段落面板"按钮,打开"字符"面板,设置合适的"字体",字体大小为5.24点、行距为自动,"所选字符的字距调整"为100,颜色为白色,如图11-141所示。在画面中单击插入光标,然后输入文字,最终效果如图11-142所示。

图11-141

图11-142

实例142 使用"镜头光晕"滤镜制作光晕效果

文件路径	第11章\使用"镜头光晕"滤镜制作光晕效果
难易指数	★☆☆☆☆
技术掌握	镜头光晕滤镜

扫码深度学习

操作思路

"镜头光晕"滤镜主要模拟亮光照射到相机中所产生的光晕效果,并通过单击图像的缩览图改变光晕中心的位置。本案例就是通过"镜头光晕"滤镜将正常曝光的照片制作成具有镜头光晕的画面效果。

案例效果

案例效果如图11-143和图11-144所示。

图11-143

图11-144

操作步骤

01 执行菜单"文件>打开"命令,或按Ctrl+O快捷键,在弹出的"打开"对话框中选择素材"1.jpg",单击"打开"按钮,如图11-145所示。

图11-145

02 接下来制作光晕效果。执行菜单"滤镜>渲染>镜头光晕"命令,在弹出的"镜头光晕"对话框中将光晕位置移动到右上角,设置"亮度"为160%,选中"35毫米聚焦"单选按钮,单击"确定"按钮,完成设置,如图11-146所示。效果如图11-147所示。

图11-146

图11-147

要点速查:"镜头光晕"滤镜选项

- 预览窗口:在该窗口中可以确定镜头光晕添加的位置。
- 亮度:控制镜头光晕的亮度。
- 镜头类型:用来选择镜头光晕的类型,包括"50-300毫米变焦""35毫米聚焦""105毫米聚焦"和"电影镜头"4种类型。

第 12 章
实用图像处理技巧

/ 佳 / 作 / 欣 / 赏 /

12.1 日常照片的常用处理

实例143 简单的图片拼版

文件路径	第12章\简单的图片拼版
难易指数	★★★☆☆
技术掌握	● 渐变工具　　● 文字工具 ● 矩形选框工具　● "字符"面板

扫码深度学习

操作思路

本案例主要使用渐变工具制作版式的背景，使用文字工具在画面中相应的位置输入横排和直排文字，增强画面的美感，从而制作出简单的图片拼版。

案例效果

案例对比效果如图12-1和图12-2所示。

图12-1

图12-2

操作步骤

01 执行菜单"文件>新建"命令，在弹出的"新建文档"对话框中单击"打印"选项卡，设置"大小"为A4、"方向"为纵向、"分辨率"为300像素/英寸、"背景内容"为"白色"，单击"创建"按钮，如图12-3所示。

图12-3

02 选择工具箱中的 ■.（渐变工具），单击选项栏中的渐变色条，弹出"渐变编辑器"对话框，然后编辑一个紫色系的渐变颜色。渐变编辑完成后，

单击"确定"按钮。在选项栏中设置渐变类型为"径向渐变"，如图12-4所示。在画面中，按住鼠标左键由下向上进行拖曳，如图12-5所示。

图12-4

图12-5

03 释放鼠标后完成渐变填充的操作，效果如图12-6所示。

图12-6

04 单击"图层"面板底部的"新建图层"按钮 ，新建一个图层。选择工具箱中的矩形选框工具，在画面中按住鼠标左键拖曳绘制选区，如图12-7所示。然后将前景色设置为白

色，使用前景色（填充快捷键为Alt+Delete）进行填充，填充后使用Ctrl+D快捷键取消选区，效果如图12-8所示。

图12-7　　　　　　　　　图12-8

05 执行菜单"文件>置入嵌入的智能对象"命令，置入素材"1.jpg"，拖曳控制点将图片进行缩放，如图12-9所示。缩放完成后适当调整位置，然后按Enter键确定置入操作，如图12-10所示。

图12-9　　　　　　　　　图12-10

06 接着置于素材"2.jpg"，然后调整图片的位置和大小，如图12-11所示。

07 选择工具箱中的横排文字工具，单击选项栏中的"切换字符和段落面板"按钮，打开"字符"面板，设置合适的字体，字体大小为10点，行距为10点，所选字符的字距调整为10，颜色为紫色，如图12-12所示。在选项栏中单击"左对齐文本"按钮，然后在画面左上角单击插入光标，输入文字，如图12-13所示。

08 在工具箱中右击"文字工具组"，在工具列表中选择 IT （直排文字工具），然后在"字符"面板中进行"字体"、"字号"等参数的设置，如图12-14所示。在画面中单击插入光标，然后输入文字，如图12-15所示。

图12-11　　　　　　　　图12-12

图12-13

图12-14　　　　　　　　图12-15

09 新建一个图层，选择工具箱中的矩形选框工具，然后在图片的左下角绘制一个矩形选区，如图12-16所示。然后将前景色设置为灰紫色，使用前景色（填充快捷键为Alt+Delete）进行填充，效果如图12-17所示。

图12-16　　　　　　　　图12-17

10 继续使用矩形选框工具在矩形右侧绘制一个小矩形选区,然后填充灰紫色,效果如图12-18所示。

图12-18

11 选择工具箱中的横排文字工具,在选项栏中调整字体颜色、类型和大小,然后在画面的相应位置输入文字,效果如图12-19所示。最终效果如图12-20所示。

图12-19

图12-20

实例144 套用模板

文件路径	第12章\套用模板
难易指数	★★★★★
技术掌握	创建剪贴蒙版

扫码深度学习

操作思路

本案例是根据背景模板样式,在相应位置置入图片,然后针对不同的模块使用剪贴蒙版将素材中多余的部

分去掉,呈现出完整的版式效果。

案例效果

案例效果如图12-21所示。

图12-21

操作步骤

01 执行菜单"文件>打开"命令,打开背景模板"1.psd",如图12-22所示。在该文档中有4个图层,如图12-23所示。

图12-22

图12-23

02 选择图层"1",执行菜单"文件>置入嵌入的智能对象"命令,将人物素材"2.jpg"置入画面中,放置在图层1上方,如图12-24所示。按住Shift键并使用鼠标左键拖曳锚点,将素材等比例缩放,按Enter键结束操作,如图12-25所示。

图12-24

图12-25

03 选择人像图层,执行菜单"图层>创建剪贴蒙版"命令,此时画面效果如图12-26所示。

图12-26

04 使用同样的方法,置入人物素材"3.jpg",将其缩放,并将其图层移动至图层2之上,按Enter键结束操作,如图12-27所示。执行"创建剪贴蒙版"命令,此时画面效果如图12-28所示。

图12-27

图12-28

05 使用同样的方法，将人物素材"4.jpg"置入画面中并将其缩放至合适位置，执行"创建剪贴蒙版"命令，最终画面效果如图12-29所示。

图12-29

实例145　白底标准照

文件路径	第12章\白底标准照
难易指数	★★★☆☆
技术掌握	● 快速选择工具 ● 图层蒙版 ● 填充颜色

扫码深度学习

操作思路

首先新建一张大小合适的纸张，使用快速选择工具绘制出人物选区，然后使用图层蒙版隐藏人物背景部分，呈现出白底标准照效果。

案例效果

案例对比效果如图12-30和图12-31所示。

图12-30

图12-31

操作步骤

01 执行菜单"文件>新建"命令，在弹出的"新建文档"对话框中设置"宽度"为2.5厘米，"高度"为3.5厘米、"分辨率"为300像素/英寸、"颜色模式"为"RGB颜色"，设置完成后，单击"创建"按钮，如图12-32所示。

02 执行菜单"文件>置入嵌入的智能对象"命令，置入人像素材"1.jpg"，将其摆放在白色背景位置，按Enter键确定置入操作。然后选择该图层，执行菜单"图层>栅格化>智能对象"命令，效果如图12-33所示。选择工具箱中的 （快速选择工具），在选项栏中单击"画笔预设"选取器，在画笔预设选取器中设置一个合适的笔尖大小，然后按住鼠标左键，在画面中的人像位置进行拖曳，得到人物的选区，此时画面效果如图12-34所示。

图12-32

图12-33

图12-34

03 选中人物照片图层，单击"图层"面板底部的"添加图层蒙版"按钮 ▢ ，基于选区添加图层蒙版，如图12-35所示。此时人物背景被隐藏，显露出白色背景，完成效果如图12-36所示。

图12-35

图12-36

实例146 制作红、蓝底证件照

文件路径	第12章\制作红、蓝底证件照
难易指数	★★★☆☆
技术掌握	● 快速选择工具 ● 图层蒙版 ● 填充颜色

扫码深度学习

操作思路

本案例主要使用快速选择工具绘制人物选区，然后基于选区添加图层蒙版，并在画面中分别填充红色和蓝色背景。

案例效果

案例对比效果如图12-37～图12-39所示。

图12-37

图12-38

图12-39

操作步骤

01 执行菜单"文件>新建"命令，在弹出的"新建文档"对话框中设置"宽度"为2.5厘米、"高度"为3.5厘米、"分辨率"为300像素/英寸，"颜色模式"为"RGB颜色"，设置完成后，单击"创建"按钮，如图12-40所示。

图12-40

02 首先制作蓝色背景。新建一个图层，单击工具箱中的"前景色"图标，在弹出的"拾色器（前景色）"对话框中设置C为67%、M为2%、Y为0%、K为0%，然后单击"确定"按钮，完成颜色设置操作，如图12-41所示。使用前景色（填充快捷键为Alt+Delete）进行填充，此时画面效果如图12-42所示。

图12-41

图12-42

03 制作红色背景。新建一个图层，打开"拾色器（前景色）"对话框，设置C为0%、M为99%、Y为100%、K为0%，然后单击"确定"按钮，完成参数设置操作，如图12-43所示。使用前景色（填充快捷键为Alt+Delete）进行填充，此画面效果如图12-44所示。

图12-43

图12-44

04 接下来置入相片。执行菜单"文件>置入嵌入的智能对象"命令，置入素材"1.jpg"，按Enter键

确定置入操作，如图12-45所示。选择该图层，执行菜单"图层>栅格化>智能对象"命令，将智能图层转换为普通图层，如图12-46所示。

图12-45　　　　　图12-46

05 制作人像选区。选择工具箱中的 ◢（快速选择工具），在选项栏中单击"画笔预设"选取器，在画笔预设选取器中设置合适的笔尖大小，然后按住鼠标左键，在画面中的人像位置进行拖曳得到人物选区，如图12-47所示。单击"图层"面板底部的"添加图层蒙版"按钮 ▭，基于选区为该图层添加蒙版，如图12-48所示。

图12-47　　　　　图12-48

06 此时画面效果如图12-49所示。如需蓝色背景照片，隐藏红色图层即可。最终完成效果如图12-50所示。分别将两种效果存储为JPG格式图像即可。

图12-49　　　　　图12-50

实例147　为图片添加防盗水印

文件路径	第12章\为图片添加防盗水印
难易指数	★★★☆☆
技术掌握	● 横排文字工具 ● 不透明度

扫码深度学习

操作思路

本案例中，首先使用横排文字工具在画面中输入文字，然后复制多个图层，放置在图层组中便于管理，并调整文字的不透明度，为图片添加防盗水印。

案例效果

案例对比效果如图12-51和图12-52所示。

图12-51　　　　　图12-52

操作步骤

01 执行菜单"文件>打开"命令，打开素材"1.jpg"，如图12-53所示。

图12-53

02 选择工具箱中的 T.（横排文字工具），在选项栏中设置合适的"字体"和"字号"，字体颜色为白色，设置完成后，在画面中单击插入光标，然后输入文字，如图12-54所示。然后多次使用Ctrl+J快捷键复制该文字图层，效果如图12-55所示。

图12-54　　　　　图12-55

03 接着单击"图层"面板底部的"新建组"按钮 ▭，然后按住Ctrl键依次选择所有文字图层并单击鼠标左键将其拖曳至该组内，如图12-56所示。选择该组，使用Ctrl+T快捷键调出界定框，然后拖曳控制点将其旋转，旋转完成后按Enter键确定变换操作，效果如图12-57所示。

图12-56　　　　　图12-57

04 然后在"图层"面板中设置文字组的"不透明度"为40%，完成效果如图12-58所示。

图12-58

实例148　统一处理大量照片

文件路径	第12章\统一处理大量照片
难易指数	★★★★★
技术掌握	● "动作"的记录　● 批处理

扫码深度学习

操作思路

"动作"命令是用来记录Photoshop的操作步骤，从而便于再次"回放"操作，以提高工作效率和标准化操作流程。该功能支持记录针对单个文件或一批文件的操作过程。用户不但可以把一些经常进行的"机械化"操作"录制"成动作来提高工作效率，也可以把一些颇具创意的操作过程记录下来并提供给大家分享。本案例就是利用"动作"命令对大量的照片进行统一处理，使不同的照片呈现出相同的色调。

案例效果

案例对比效果如图12-59和图12-60所示。

图12-59

图12-60

操作步骤

01 执行菜单"文件>打开"命令，打开一张图片"1.jpg"，如图12-61所示。

图12-61

02 执行菜单"窗口>动作"命令，在弹出的"动作"面板中单击"创建新组"按钮，如图12-62所示。在弹出的"新建组"对话框中设置"名称"为"组1"，单击"确定"按钮。在"动作"面板中单击"创建新动作"按钮 ，在弹出的"新建动作"对话框中设置"名称"为"动作1"，单击"记录"按钮，开始记录操作，如图12-63所示。

图12-62　　　　　图12-63

03 接下来开始对照片进行操作。执行菜单"图像>调整>色相/饱和度"命令，弹出"色相/饱和度"对话框后，设置"饱和度"为-100，设置完成后，单击"确定"按钮，如图12-64所示。此时，在"动作"面板中会自动记录当前进行的"色相/饱和度"动作，如图12-65所示。

04 此时效果如图12-66所示。单击"动作"面板中的"停止播放/记录"按钮 ，完成动作的录制。此时可以看到"动作"面板中记录了所有对图片的操作，如图12-67所示。

图 12-64　　　　　图 12-65

图 12-66

图 12-67

图 12-69

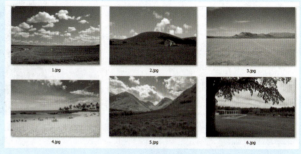

图 12-70

05 接下来使用录制的动作处理剩余的素材。执行菜单"文件>自动>批处理"命令,弹出"批处理"对话框后,在"播放"选项组中设置"组"为"组1"、"动作"为"动作1"、"源"为"文件夹",单击"选择"按钮,在弹出的对话框中选择要批处理的素材文件夹,如图12-68所示。设置"目标"为"文件夹",然后单击"选择"按钮,设置批处理后的文件保存路径,取消勾选"覆盖动作中的'存储为'命令"复选框,最后在"批处理"对话框中单击"确定"按钮,如图12-69所示。

06 Photoshop会使用所选动作处理所选文件夹中的所有图像,并将其保存到设置好的文件夹中,效果如图12-70所示。

图 12-68

要点速查:"动作"面板

在"动作"面板中可以完成对"动作"的记录、播放、编辑、删除、管理等一系列操作。执行菜单"窗口>动作"命令(快捷键为Alt+F9),可以打开"动作"面板,如图12-71所示。

图 12-71

➢ "停止播放/记录"按钮■:用来停止播放动作和停止记录动作。

➢ "开始记录"按钮●:单击该按钮,可以开始录制动作。

➢ "播放选定的动作"按钮▶:选择一个动作后,单击该按钮可以播放该动作。

➢ "创建新组"按钮:单击该按钮,可以创建一个新的动作组,以保存新建的动作。

➢ "创建新动作"按钮:单击该按钮,可以创建一个新的动作。

➢ "删除"按钮:选择动作组、动作和命令后单击该按钮,可以将其删除。

实例149　去除简单水印

文件路径	第12章\实例 去除简单水印
难易指数	★☆☆☆☆
技术掌握	修补工具

扫码深度学习

操作思路

（修补工具）可以利用样本或图案来修复所选图像区域中不理想的部分。本案例使用修补工具在水印上方绘制选区，然后拖曳鼠标向颜色相似的草坪处移动，释放鼠标即可进行自动修补。

案例效果

案例对比效果如图12-72和图12-73所示。

图12-72

图12-73

操作步骤

01 执行菜单"文件>打开"命令，打开图片素材"1.jpg"，如图12-74所示。使用Ctrl+J快捷键复制"背景"图层，选择工具箱中的（修补工具），然后按住鼠标左键在水印区域绘制选区，如图12-75所示。

图12-74

图12-75

02 将光标放置在选区中，然后按住鼠标左键向左拖曳，如图12-76所示。随着拖曳可以看到拖曳到的区域会覆盖到需要修复的区域上，释放鼠标后即可进行自动修复，然后使用Ctrl+D快捷键将选区取消，最终效果如图12-77所示。

图12-76

图12-77

12.2 日常照片的趣味处理

实例150　虚化部分内容

文件路径	第12章\虚化部分内容
难易指数	★★☆☆☆
技术掌握	● "高斯模糊"滤镜 ● 图层蒙版 ● 画笔工具

扫码深度学习

操作思路

本案例使用"高斯模糊"滤镜将画面进行虚化，使用图层蒙版擦除人物身体上方的模糊效果，使视觉点聚焦在人物身上。

案例效果

案例对比效果如图12-78和图12-79所示。

图12-78

图12-79

操作步骤

01 执行菜单"文件>打开"命令，打开素材"1.jpg"，如图12-80所示。

图12-80

02 使用Ctrl+J快捷键进行复制"背景"图层，执行菜单"滤镜>模糊>高斯模糊"命令，在弹出的"高斯模糊"对话框中设置"半径"为2.0像素，设置完成后，单击"确定"按钮，如图12-81所示。此时画面效果如图12-82所示。

图12-81

图12-82

03 单击"图层"面板底部的"添加图层蒙版"按钮，为该图层添加图层蒙版，如图12-83所示。将前景色设置为黑色，选择工具箱中的（画笔工具），在选项栏中单击打开"画笔预设"选取器，在画笔预设选取器中选择一个柔边圆画笔，设置画笔"大小"为20像素，设置"硬度"为0%，如图12-84所示。

04 设置完成后，在画面中人物身体处按住鼠标左键拖曳进行涂抹，效果如图12-85所示。

图12-83

图12-84

图12-85

05 接下来强化景深效果。使用Ctrl+Shift+Alt+E快捷键将图层进行盖印，选择盖印得到的图层，执行菜单"滤镜>模糊>高斯模糊"命令，在弹出的"高斯模糊"对话框中设置"半径"为10.0像素，设置完成后，单击"确定"按钮，如图12-86所示。此时画面效果如图12-87所示。

图12-86

图12-87

06 再次单击"图层"面板底部的"添加图层蒙版"按钮，为盖印的图层添加图层蒙版。将前景色设置为黑色，然后选择工具箱中的画笔工具，在选项栏中选择合适的画笔大小，然后在人物身上以及周围进行涂抹，蒙版中黑白关系如图12-88所示。最终效果如图12-89所示。

图12-88

图12-89

实例151	朦胧柔焦效果
文件路径	第12章 \ 朦胧柔焦效果
难易指数	★★★★★
技术掌握	● "高斯模糊"滤镜 ● 画笔工具 ● 曲线调整图层 ● 混合模式

扫码深度学习

操作思路

本案例中，首先使用"高斯模糊"滤镜模糊画面，然后设置该图层的混合模式得到柔光的效果，并调整"曲线"面板中各通道颜色的含量，更改画面色调。

案例效果

案例对比效果如图12-90和图12-91所示。

图12-90

图12-91

操作步骤

01 执行菜单"文件>打开"命令，打开素材"1.jpg"，如图12-92所示。单击"背景"图层，使用Ctrl+J快捷键将"背景"图层进行复制。然后选择复制的图层，右击，在弹出的快捷菜单中执行"转换为智能对象"命令，结果如图12-93所示。

图12-92

图12-93

02 接着执行菜单"滤镜>模糊>高斯模糊"命令，在弹出的"高斯模糊"对话框中设置"半径"为18.0像素，单击"确定"按钮，完成参数设置操作，如图12-94所示。此时画面效果如图12-95所示。

图12-94

图12-95

03 接下来将画面中人的面部高斯模糊效果进行隐藏。单击该图层的智能滤镜蒙版缩览图，将前景色设置为黑色，然后选择工具箱中的 ✎（画笔工具），在选项栏中单击打开"画笔预设"选取器，在画笔预设选取器中选择一个柔边圆画笔，设置画笔"大小"为200像素，如图12-96所示。设置完成后，在画面中面部位置按住鼠标左键拖曳进行涂抹，隐藏面部的高斯模糊效果，如图12-97所示。

图12-96

图12-97

04 然后将该图层的混合模式设置为"柔光"，如图12-98所示。此时画面效果如图12-99所示。

图12-98

图12-99

05 接下来改变画面颜色。执行菜单"图层>新建调整图层>曲线"命令，在弹出的"新建图层"对话框中单击"确定"按钮，得到调整图层。接着在弹出的"属性"面板中将"通道"设置为RGB，然后在曲线上

方单击添加控制点,并向上拖曳,提高画面亮度,如图12-100所示。此时画面效果如图12-101所示。

图12-100

图12-101

06 设置"通道"为"红",然后调整曲线形状,如图12-102所示。此时画面效果如图12-103所示。

图12-102

图12-103

07 设置"通道"为"蓝",然后调整曲线形状,如图12-104所示。此时画面效果如图12-105所示。

图12-104

图12-105

08 接下来制作柔边效果。新建一个图层,将前景色设置为白色,然后选择工具箱中的画笔工具。在选项栏中单击打开"画笔预设"选取器,在画笔预设选取器中选择一个柔边圆画笔,设置画笔"大小"为500像素。在选项栏中设置画笔"不透明度"为80%,如图12-106所示。设置完成后,在画面四周位置按住鼠标左键拖曳进行涂抹,形成柔边效果。此时画面效果如图12-107所示。

图12-106

图12-107

09 接下来置入艺术字体,为画面增加艺术效果。执行菜单"文件>置入嵌入的智能对象"命令,置入素材"2.png",将其摆放在画面右下方位置,然后按Enter键确定置入操作。最终完成效果如图12-108所示。

图12-108

要点速查:"曲线"面板

打开一张图片,如图12-109所示。执行菜单"图像>调整>曲线"命令或按Ctrl+M快捷键,打开"曲线"面板,如图12-110所示。

图12-109

图12-110

➢ 预设:在"预设"下拉列表中共有9种曲线预设效果,选中即可自动生成调整效果。

- 通道：在该下拉列表中可以选择一个通道来对图像进行调整，以校正图像的颜色。
- 在曲线上单击并拖曳可修改曲线：选择该工具后，将光标放置在图像上，曲线上会出现一个圆圈，表示光标处的色调在曲线上的位置，拖曳鼠标左键可以添加控制点以调整图像的色调。向上调整表示提亮，向下调整则为压暗，如图12-111所示。

操作思路

本案例中，首先使用渐变工具制作粉色的渐变背景，使用图层蒙版隐藏飘带素材的背景，最后使用"曲线调整图层"调整画面的明度，从而制作充满梦幻感唯美溶图。

案例效果

案例对比效果如图12-114所示。

图12-114

图12-111

- 编辑点以修改曲线：使用该工具在曲线上单击，可以添加新的控制点，通过拖曳控制点可以改变曲线的形状，从而达到调整图像的目的。调整的曲线形状如图12-112所示。调整曲线后的效果如图12-113所示。

操作步骤

01 执行菜单"文件>新建"命令，创建一个宽幅的文档。选择工具箱中的 ■（渐变工具），单击选项栏中的渐变色条，在弹出的"渐变编辑器"对话框中编辑一个由粉色到粉白色的渐变颜色，然后单击"确定"按钮，完成编辑操作。在选项栏中设置渐变类型为"线性渐变"，如图12-115所示。接着使用渐变工具在画面中按住鼠标左键由上至下拖曳进行填充，释放鼠标完成填充操作，此时画面效果如图12-116所示。

图12-112

图12-113

- 通过绘制来修改曲线：使用该工具可以以手绘的方式自由绘制曲线。绘制好曲线后，单击"编辑点以修改曲线"按钮 ，可以显示出曲线上的控制点。
- 输入/输出："输入"即"输入色阶"，显示的是调整前的像素值；"输出"即"输出色阶"，显示的是调整后的像素值。

图12-115

图12-116

实例152	梦幻感唯美溶图
文件路径	第12章\梦幻感唯美溶图
难易指数	★★★☆☆
技术掌握	● 图层蒙版 ● "曲线"命令

02 接下来置入飘带素材。执行菜单"文件>置入嵌入的智能对象"命令，置入素材"1.jpg"，将其摆放在画面左侧位置，按Enter键确定置入操作。然后在"图层"面

板中选择该图层,执行菜单"图像>栅格化>智能对象"命令,此时画面效果如图12-117所示。然后单击"图层"面板底部的"添加图层蒙版"按钮，为该图层添加蒙版,然后选择工具箱中的画笔工具,在选项栏中单击打开"画笔预设"选取器,在画笔预设选取器中选择一个柔边圆画笔,设置合适的画笔大小,设置完成后,在画面中飘带右侧位置按住鼠标左键拖曳进行涂抹,此时画面效果如图12-118所示。

图12-117

图12-118

03 接下来置入化妆品素材。置入素材"2.jpg",并将其栅格化,然后将其移动至画面的右侧,如图12-119所示。

图12-119

04 选择该图层,单击"图层"面板底部的"添加图层蒙版"按钮,为该图层添加蒙版。然后使用渐变工具在图层蒙版中填充黑白渐变,如图12-120所示。此时画面效果如图12-121所示。

图12-120

图12-121

05 接下来调整置入的化妆品素材的明度,使画面整体更加自然。执行菜单"图层>新建调整图层>曲线"命令,在弹出的"新建图层"对话框中单击"确定"按钮,得到调整图层。接着在弹出的"属性"面板中的曲线上单击添加控制点并拖曳调整曲线形状,如图12-122所示。此时画面效果如图12-123所示。

图12-122

图12-123

06 因为此步骤只针对"3.png"的图层,所以要将其他图层的调色效果进行隐藏。选择该图层,右击,在弹出的快捷菜单中执行"创建剪贴蒙版"命令,让曲线效果只对该图层有调色效果,此时画面效果如图12-124所示。

图12-124

07 最后置入素材"3.png",将其摆放在画面中心位置,按Enter键确定置入操作。最终完成效果如图12-125所示。

图12-125

实例153 换脸

文件路径	第12章\换脸
难易指数	★★★☆☆
技术掌握	● "曲线"命令 ● 创建剪贴蒙版

操作思路

本案例将置入动物图像面部抠取,与正常人物的肖像照片相融合,再使用调色命令将其色调与背景相融合,达到换脸的目的。

案例效果

案例对比效果如图12-126和图12-127所示。

图12-126

图12-127

操作步骤

01 执行菜单"文件>打开"命令，打开素材"1.jpg"，如图12-128所示。

图12-128

02 执行菜单"文件>置入嵌入的智能对象"命令，置入狮子素材"2.jpg"，如图12-129所示。将其旋转摆放在图片中人脸的位置。然后按Enter键确定置入操作，如图12-130所示。

图12-129

图12-130

03 选择该图层并右击，在弹出的快捷菜单中执行"栅格化图层"命令，将其转换为普通图层，如图12-131所示。

图12-131

04 接下来去掉除狮子脸外多余黑色部分。选择狮子图层，单击"图层"面板底部的"添加图层蒙版"按钮，为该图层添加图层蒙版。选择工具箱中的画笔工具，在选项栏中单击打开"画笔预设"选取器，在画笔预设选取器中选择一个柔边圆画笔，设置画笔"大小"为60像素，如图12-132所示。然后将前景色设置为黑色，设置完成后，在画面中狮子脸部周围位置按住鼠标左键拖曳进行涂抹，如图12-133所示。

图12-132

图12-133

05 此时画面效果如图12-134所示。

图12-134

06 由于狮子面部与油画中的色调不符合，所以使用曲线调节面部颜色。执行菜单"图层>新建调整图层>曲线"命令，在弹出的"新建图层"对话框中单击"确定"按钮，得到调整图层。接着在弹出的"属性"面板中，在通道为RGB状态下，在曲线上单击添加控制点，然后向右下角拖曳压暗画面的亮度，如图12-135所示。设置通道为"绿"，在曲线上单击添加控制点并向左上拖曳，增加画面中绿色的数量，曲线形状如图12-136所示。

图12-135

图12-136

07 设置通道为"蓝"，在曲线上单击添加控制点并向右上拖曳，减

少画面中蓝色的数量。颜色调整完成后，单击"属性"面板底部的"创建剪贴蒙版"按钮，建立剪切蒙版，使曲线的调整效果只对狮子图层进行操作，如图12-137所示。此时画面效果如图12-138所示。

图12-137　　　　　　　　图12-138

08 由于狮子面部没有立体感，此时可以压暗狮子面部周围的亮度。所以执行菜单"图层>新建调整图层>曲线"命令，再次新建一个曲线调整图层。在"属性"面板中，调整RGB通道曲线形状，如图12-139所示。调整"红"通道曲线形状，如图12-140所示。

图12-139　　　　　　　　图12-140

09 继续调整"绿"通道曲线形状，如图12-141所示。此时画面效果如图12-142所示。

图12-141　　　　　　　　图12-142

10 在"图层"面板中单击该调整图层的蒙版，设置前景色为黑色，使用前景色（填充快捷键为Alt+Delete）进行快速填充。设置前景色为白色，选择工具箱中的画笔工

具，在画笔预设选取器中选择一种柔边圆形画笔，然后在该调整图层蒙版中使用画笔涂抹狮子面部区域，使狮子面部区域受到该调整图层影响。图层蒙版如图12-143所示。此时画面效果如图12-144所示。

图12-143　　　　　　　　图12-144

11 执行菜单"图层>新建调整图层>曲线"命令，新建曲线调整图层。在"属性"面板中的曲线上方单击添加一个控制点，然后向上拖曳提高眼睛、面部及身体的亮度，如图12-145所示。画面效果如图12-146所示。

图12-145　　　　　　　　图12-146

12 最后单击曲线调整图层蒙版缩览图，将其填充为黑色，隐藏调色效果。然后使用白色的柔角画笔在眼睛、面部及身体周围进行涂抹，蒙版中涂抹位置如图12-147所示。最终效果如图12-148所示。

图12-147

图12-148

实例154　有趣的拼图

文件路径	第12章\有趣的拼图
难易指数	★★★★
技术掌握	● 曲线调整图层 ● 钢笔工具 ● 图层蒙版 ● 矩形工具

扫码深度学习

操作思路

本案例主要使用钢笔工具绘制花朵部分选区，然后使用图层蒙版隐藏花朵背景，将花朵与人物的上半身完美结合，呈现出拼图的效果。

案例效果

案例对比效果如图12-149和图12-150所示。

图12-149

图12-150

操作步骤

01 执行菜单"文件>打开"命令，打开素材"1.jpg"，如图12-151所示。

图12-151

02 可以发现图片整体感觉偏暗，所以提高画面亮度。执行菜单"图层>新建调整图层>曲线"命令，在弹出的"新建图层"对话框中单击"确定"按钮，得到调整图层。接着在弹出的"属性"面板中的曲线上单击添加一个控制点并向上拖曳，提高画面亮度，如图12-152所示。此时画面效果如图12-153所示。

图12-152

图12-153

03 执行菜单"文件>置入嵌入的智能对象"命令，置入花朵素材"2.jpg"，将其进行旋转，如图12-154所示。然后按Enter键确定置入操作，在该图层的上方右击，在弹出的快捷菜单中执行"栅格化图层"命令，将其转换为普通图层。此时画面效果如图12-155所示。

图12-154

图12-155

04 选择工具箱中的 （钢笔工具），在选项栏中设置绘制模式

为"路径",在花朵边缘单击鼠标左键确定路径的起点,如图12-156所示。继续沿着花朵边缘进行路径的绘制,绘制到起始锚点位置时单击即可闭合路径,如图12-157所示。

图12-156　　　　　图12-157

05 路径绘制完成后,使用Ctrl+Enter快捷键将路径转换为选区,如图12-158所示。单击"图层"面板底部的"添加图层蒙版"按钮,基于选区添加图层蒙版,如图12-159所示。

图12-158　　　　　图12-159

06 此时画面效果如图12-160所示。

图12-160

07 选择工具箱中的（矩形工具）,在选项栏中设置绘制模式为"形状"、"填充"为粉色,然后在花朵图层的下方绘制一个粉色矩形,如图12-161所示。最终效果如图12-162所示。

图12-161　　　　　图12-162

实例155　可爱网络头像

文件路径	第12章\可爱网络头像
难易指数	★★★☆☆
技术掌握	● 椭圆选框工具 ● 图层蒙版 ● 画笔工具 ● 钢笔工具

扫码深度学习

操作思路

本案例中,首先使用形状工具制作头像的背景,使用椭圆工具在儿童的脸颊处制作可爱粉嫩的腮红,最后置入素材,呈现超萌的头像效果。

案例效果

案例对比效果如图12-163和图12-164所示。

图12-163　　　　　图12-164

操作步骤

01 执行菜单"文件>新建"命令,在弹出的"新建文档"对话框中设置"宽度"设置为1500像素、"高度"设

置为1500像素、"分辨率"为300像素/英寸，单击"创建"按钮，完成操作，如图12-165所示。

图12-165

02 将前景色设置为浅灰蓝色，使用前景色（填充快捷键为Alt+Delete）进行填充，此时画面效果如图12-166所示。接着执行菜单"文件>置入嵌入的智能对象"命令，置入人像素材"1.jpg"，按Enter键确定置入操作。然后执行菜单"图层>栅格化>智能对象"命令，将该图层栅格化。此时画面效果如图12-167所示。

图12-166　　　　　　图12-167

03 选择工具箱中的 （椭圆选框工具），按住Shift键并按住鼠标左键拖曳绘制一个正圆形选区，如图12-168所示。单击"图层"面板底部的"添加图层蒙版"按钮，基于选区为该图层添加蒙版。此时画面效果如图12-169所示。

图12-168　　　　　　图12-169

04 接下来制作腮红效果。新建一个图层，选择工具箱中的椭圆选框工具，在选项栏中设置"羽化"为5像素，然后在左脸位置按住鼠标左键拖曳绘制一个椭圆选区，如图12-170所示。然后将前景色设置为粉色，使用Alt+Delete快捷键进行填充，使用Ctrl+D快捷键取消选区，腮红效果如图12-171所示。

图12-170

图12-171

05 将前景色设置为白色，然后在选项栏中单击打开"画笔预设"选取器，在画笔预设选取器中设置画笔"大小"为5像素，选择一个柔边圆画笔笔尖，如图12-172所示。然后在腮红的左上方绘制高光，效果如图12-173所示。

图12-172

图12-173

06 选择腮红图层，使用Ctrl+J快捷键将其进行复制，然后将复制的

腮红移动到右脸处，如图12-174所示。执行菜单"编辑>变换>水平翻转"命令，将右脸处的腮红水平翻转，此时画面效果如图12-175所示。

图12-174　　　　　　图12-175

07 选择工具箱中的钢笔工具，在选项栏中设置绘制模式为"形状"、"填充"为黄色、"描边"为无，然后在画面中的右侧绘制三角形，如图12-176所示。再将"填充"设置为橙色，在黄色三角形侧面绘制一个不规则三角形，使其看起来像是黄色三角形的暗面，效果如图12-177所示。

图12-176　　　　　　图12-177

08 按住Ctrl键单击加选两个三角形图层，然后使用Ctrl+J快捷键将其进行复制，然后向下移动，如图12-178所示。使用Ctrl+T快捷键调出界定框，然后适当进行旋转，如图12-179所示。旋转完成后，按Enter键确定变换操作。

图12-178　　　　　　图12-179

09 执行菜单"文件>置入嵌入的智能对象"命令，置入素材"2.png"，将其摆放在画面左下方位置，然后按Enter键确定置入操作，如图12-180所示。最后将素材"3.png"置入文档中，移动摆放至合适位置，然后按Enter键确定置入操作。最终效果如图12-181所示。

图12-180　　　　　　图12-181

12.3 风光照片处理

实例156　清新色调

文件路径	第12章\清新色调
难易指数	★★★★☆
技术掌握	● "色彩平衡"命令 ● "色相/饱和度"命令 ● "曲线"命令

扫码深度学习

操作思路

本案例中的原图比较灰暗，首先需要使用"色彩平衡"命令调整画面为蓝色调，再使用"色相/饱和度"命令将颜色变鲜艳，最后使用"曲线"命令提升画面的亮度，使画面色调更加清新。

案例效果

案例对比效果如图12-182和图12-183所示。

图12-182

图12-183

操作步骤

01 执行菜单"文件>打开"命令,打开素材"1.jpg",如图12-184所示。

图12-184

02 接下来增强天空色彩。执行菜单"图层>新建调整图层>色彩平衡"命令,在弹出的"新建图层"对话框中单击"确定"按钮,得到调整图层。接着在弹出的"属性"面板中设置"色调"为"中间调"、"青色-红色"为-85、"洋红-绿色"为-30、"黄色-蓝色"+35,如图12-185所示。此时画面效果如图12-186所示。

图12-185

图12-186

03 接着选择调整图层蒙版缩览图,然后将前景色设置为黑色,选择工具箱中的 ✎(画笔工具),在选项栏中设置合适的笔尖大小,然后在风车、地面和树木上方按住鼠标左键拖曳进行涂抹,隐藏此处的调色效果。蒙版中涂抹位置如图12-187所示。此时画面效果如图12-188所示。

图12-187　　　　图12-188

04 接下来增强整体画面的颜色饱和度。执行菜单"图层>新建调整图层>色相/饱和度"命令,在弹出的"新建图层"对话框中单击"确定"按钮,得到调整图层。接着在弹出的"属性"面板中设置"饱和度"为+45,如图12-189所示。此时画面效果如图12-190所示。

图12-189　　　　图12-190

05 接下来提亮草地、树木。执行菜单"图层>新建调整图层>曲线"命令,在弹出的"新建图层"对话框中单击"确定"按钮,得到调整图层。接着在弹出的"属性"面板中的曲线上方单击添加控制点并向上拖曳,提高画面亮度,如图12-191所示。此时画面效果如图12-192所示。

图12-191　　　　图12-192

06 在"图层"面板中单击该调整图层蒙版,设置前景色为黑色,使用前景色(填充快捷键为Alt+Delete)进行快速填充。设置前景色为白色,选择工具箱中的画笔工具,在画笔预设选取器中选择一种柔边圆画笔,设置画笔"大小"为80像素,在选项栏中设置画笔"不透明度"为50%,如图12-193所示。然后在该调整图层蒙版中使用画笔工具涂抹草地和树木区域,使其受到该调整图层影响,如图12-194所示。

07 接下来对天空颜色进行提亮。将前景色设置为白色,然后在选项栏中单击打开"画笔预设"选取器,在画笔预设选取器中选择一个柔边圆画笔,设

置画笔"大小"为350像素，在选项栏中设置画笔"不透明度"为50%，如图12-195所示。选择"曲线"图层的图层蒙版缩览图，然后在天空处进行涂抹，显示天空位置的调色效果。此时画面效果如图12-196所示。

图12-193

图12-194

图12-195

图12-196

08 接下来对画面中的风车进行调色。执行菜单"图层>新建调整图层>色彩平衡"命令，在弹出的"新建图层"对话框中单击"确定"按钮。接着在弹出的"属性"面板中设置"色调"为"中间调"，然后设置"青色-红色"为+25、"洋红-绿色"为-25、"黄色-蓝色"为-20，如图12-197所示。此时画面效果如图12-198所示。

图12-197

图12-198

09 选择该调整图层蒙版缩览图，然后将前景色设置为黑色，使用前景色（填充快捷键为Alt+Delete）进行填充，此时调色效果将被隐藏。然后再把前景色设置为白色，选择工具箱中的画笔工具，在画笔选取器中设置合适的画笔大小，选择一个柔边圆画笔笔尖，在蒙版中风车处进行涂抹，蒙版涂抹效果如图12-199所示。此时画面效果如图12-200所示。

图12-199

图12-200

10 接下来提亮整体画面。执行菜单"图层>新建调整图层>曲线"命令，在弹出的"新建图层"对话框中单击"确定"按钮，得到调整图层。接着在弹出的"属性"面板中的曲线上方单击添加控制点并拖曳调整曲线形状，如图12-201所示。案例完成效果如图12-202所示。

图12-201

图12-202

实例157	电影感色彩
文件路径	第12章\电影感色彩
难易指数	★★★☆☆
技术掌握	● 裁剪工具 ● "曲线"命令 ● "渐变映射"命令

扫码深度学习

操作思路

本案例在操作过程中首先针对画面进行裁剪，使视觉中心点落在主体物马车上，使用"曲线"命令压暗画面。之后赋予该图层一个渐变效果，调整不透明度后，在画面中心输入文字，完成操作。

案例效果

案例对比效果如图12-203和图12-204所示。

图12-203

图12-204

操作步骤

01 执行菜单"文件>打开"命令，打开素材"1.jpg"，如图12-205所示。选择工具箱中的 ♯.（裁剪工具），在选项栏中设置裁剪比例为16:9，在画面中调整裁剪框位置，按Enter键完成裁剪，如图12-206所示。

图12-205

图12-206

02 执行菜单"图层>新建调整图层>曲线"命令，在弹出的"新建图层"对话框中单击"确定"按钮，得到调整图层。接着在弹出的"属性"面板中调整曲线形状，如图12-207所示。选择工具箱中的 ✐ （画笔工具），在选项栏中单击打开"画笔预设"选取器，在画笔预设选取器中选择一个"柔边圆"画笔，设置合适的画笔大小，设置完成后，在图层蒙版中心位置按住鼠标左键拖曳进行涂抹，使画面四周压暗，形成暗角，效果如图12-208所示。

图12-207

图12-208

03 执行菜单"图层>新建调整图层>渐变映射"命令，在弹出的"新建图层"对话框中单击"确定"按钮，得到调整图层。接着在弹出的"属性"面板中单击渐变色条，在弹出的"渐变编辑器"对话框中编辑一个由紫色到橙色的渐变颜色，设置完成后单击"确定"按钮，如图12-209所示。效果如图12-210所示。

图12-209

图12-210

04 在"图层"面板中单击"渐变映射"调整图层，设置该图层的"不透明度"为60%，如图12-211所示。效果如图12-212所示。

图12-211

图12-212

05 执行菜单"图层>新建调整图层>曲线"命令，在弹出的"新建图层"对话框中单击"确定"按钮，得到调整图层。接着在"属性"面板中调整曲线形状，如图12-213所示。效果如图12-214所示。

图12-213

图12-214

06 选择工具箱中的横排文字工具，在选项栏中设置合适的"字体"和"字号"，设置"颜色"为白色，然后在画面中间输入文字信息，如图12-215所示。完成后单击选项栏中的"提交当前所有操作"按钮✓。接着执行菜单"文件>置入嵌入的智能对象"命令，置入花纹素材，将其摆放在相应位置，效果如图12-216所示。

图12-215

图12-216

▶ **要点速查**："渐变映射"的参数设置

打开一张图片，如图12-217所示。执行菜单"图像>调整>渐变映射"命令，弹出"渐变映射"对话框，单击渐变色条，在弹出的"渐变编辑器"对话框中可以编辑合适的渐变颜色，如图12-218所示。

图12-217

图12-218

▶ 仿色：勾选该复选框后，Photoshop会添加一些随机的杂色来平滑渐变效果。

▶ 反向：勾选该复选框后，可以反转渐变的填充方向，映射出的渐变效果也会发生变化。

实例158 水墨画

文件路径	第12章\水墨画
难易指数	★★★★☆
技术掌握	● "阴影/高光"命令 ● "黑白"命令 ● "曲线"命令 ● 渐变工具

操作思路

本案例中，首先使用"阴影/高光"命令提亮画面整体色调，并将其转换为"黑白"效果，使用"曲线"命令强化画面对比度，最后使用渐变工具为照片底部添加白色半透明渐变，使照片呈现水墨感。

案例效果

案例对比效果如图12-219和图12-220所示。

图12-219

图12-220

操作步骤

01 执行菜单"文件>打开"命令，打开风景素材"1.jpg"，如图12-221所示。

图12-221

02 接下来提亮整体画面。执行菜单"图像>调整>阴影/高光"命令，在弹出的"阴影/高光"对话框中设置阴影"数量"为30%，然后单击"确定"按钮，如图12-222所示。此时画面效果如图12-223所示。

图12-222

图12-223

03 接下来将彩色图像转换为黑白。执行菜单"图层>新建调整图层>黑白"命令，在弹出的"新建图层"对话框中单击"确定"按钮，得到调整图层。此时画面效果如图12-224所示。

图12-224

04 接下来调整画面对比度。执行菜单"图层>新建调整图层>曲线"命令，在弹出的"新建图层"对话框中单击"确定"按钮。接着在"属性"面板中的曲线上方单击添加控制点并拖曳调整曲线形状，如图12-225所示。此时画面效果如图12-226所示。

图12-225　　　　　图12-226

05 使用Ctrl+Shift+Alt+E快捷键将所有图层中的图像盖印到新的图层中，且原始图层内容保持不变，如图12-227所示。

06 将该图层的混合模式设置为"柔光"，如图12-228所示。此时画面效果如图12-229所示。

图12-227　　　　　图12-228

图12-229

07 接下来将画面中心树木过暗的位置进行提亮。执行菜单"图层>新建调整图层>曲线"命令，在弹出的"新建图层"对话框中单击"确定"按钮，得到调整图层。接着在"属性"面板中的曲线上方单击添加控制点并拖曳调整曲线形状，提高画面亮度，如图12-230所示。此时画面效果如图12-231所示。

图12-230　　　　　图12-231

08 在"图层"面板中单击该调整图层蒙版，设置前景色为黑色，使用前景色（填充快捷键Alt+Delete）进行快速填充。然后设置前景色为白色，选择工具箱中的画笔工具，在画笔预设选取器中选择一种柔边圆画笔，设置画笔"大小"为400像素。在选项栏中设置画笔"不透明度"为50%，如图12-232所示。然后在该调整图层蒙版中使用画笔工具涂抹过暗的树木位置区域，使其受到该调整图层影响而变亮一些。此时画面效果如图12-233所示。

图12-232

图12-233

09 制作画面留白。新建一个图层，然后选择工具箱中的渐变工具，单击选项栏中的渐变色条，在弹出的"渐变编辑器"对话框中编辑一个由白色到透明的渐变颜色，设置右侧色标的"不透明度"为100%，然后单击"确定"按钮，

完成编辑操作。在选项栏中选择渐变类型为"线性渐变",如图12-234所示。接着使用渐变工具在画面中按住鼠标左键由下到上拖曳进行填充,效果如图12-235所示。

图12-234

图12-235

10 再新建一个图层,使用渐变工具在画面左侧、右侧分别使用同样方法填充渐变,如图12-236所示。执行菜单"文件>置入嵌入的智能对象"命令,置入素材"2.png",将其摆放在画面上方左侧空白位置,然后按Enter键确定置入操作。最终完成效果如图12-237所示。

图12-236

图12-237

12.4 人像照片处理

实例159 卡通儿童摄影版式

文件路径	第12章\卡通儿童摄影版式
难易指数	★★★☆☆
技术掌握	● 多边形套索工具　● 钢笔工具 ● 图层蒙版　● 横排文字工具

操作思路

本案例通过使用多边形套索工具以及"图层蒙版"调整照片形状,再利用钢笔工具和置入花边素材为画面添加装饰元素,最后使用横排文字工具为画面添加文字效果,从而制作卡通效果的儿童摄影版式。

案例效果

案例效果如图12-238所示。

图12-238

01 执行菜单"文件>新建"命令,在弹出的"新建文档"对话框中设置"宽度"为2000像素、"高度"为1464像素、"分辨率"为72像素/英寸,设置完成后单击"创建"按钮,如图12-239所示。

图12-239

02 执行菜单"文件>置入嵌入的智能对象"命令,将人物素材"1.jpg"置入到画面左侧,按Enter键确认置入操作。接着进行栅格化操作。画面效果如图12-240所示。

图12-240

03 右击工具箱中的"套索工具组",在工具列表中选择 ▽（多边形套索工具）,然后在人物素材上方单击鼠标左键进行三角形选区的绘制,如图12-241所示。在"图层"面板中单击选中人物图层,在保持当前选区的状态下单击"图层"面板底部的"添加图层蒙版"按钮 ▢,以当前选区为该图层添加图层蒙版,如图12-242所示。

图12-241

图12-242

04 选区以内的部分为显示状态,选区以外的部分被隐藏。此时画面效果如图12-243所示。再次置入人物素材"1.jpg"到画面右侧,按Enter键确定置入操作,如图12-244所示。

05 选择工具箱中的多边形套索工具,在人物素材上方单击鼠标左键进行三角形选区的绘制,如

图12-245所示。单击"图层"面板底部的"添加图层蒙版"按钮,基于选区添加图层蒙版,此时画面效果如图12-246所示。

图12-243

图12-244

图12-245

图12-246

06 选择工具箱中的 ◊.（钢笔工具）,在选项栏中设置绘制模式为"形状"、"填充"为青色、"描

边"为无,设置完成后,在画面左侧绘制一个多边形,如图12-247所示。使用同样的方法,在画面右侧绘制另一个四边形,如图12-248所示。

图12-247

图12-248

07 置入花边素材"2.png"到画面中,按Enter键确定置入操作,如图12-249所示。

图12-249

08 选择工具箱中的 T.（横排文字工具）,在选项栏中设置合适的"字体"和"字号",设置文字"颜色"为黑色,然后在画面中花边素材下方位置单击插入光标,输入文字,如图12-250所示。文字输入完成后按Ctrl+Enter快捷键,完成输入操作。使用同样的方法,在该文字下方输入文字,如图12-251所示。

图12-250

图12-251

09 接下来为文字更改颜色。选择青色文字图层,在选择横排文字工具的状态下,在字母a的左侧单击插入光标,然后按住鼠标左键拖曳将字母a选中,如图12-252所示。在选项栏中单击颜色块,在弹出的"拾色器(文本颜色)"对话框中设置颜色为粉色,如图12-253所示。

图12-252

图12-253

10 最终画面效果如图12-254所示。

图12-254

实例160　书香古风写真

文件路径	第12章\书香古风写真	
难易指数	★★★★	
技术掌握	● "曲线"命令 ● 剪贴蒙版 ● 套索工具	● 图层蒙版 ● 混合模式 ● 画笔工具

操作思路

本案例通过使用"曲线"命令调整人像的亮度,利用"剪贴蒙版"对人像做部分处理。置入竹子、窗户、梅花、纹理素材为画面添加古风元素,再使用"图层蒙版"和"混合模式"将古风素材进行处理,从而制作具有书香气息的人像写真。

案例效果

案例效果如图12-255所示。

图12-255

01 执行菜单"文件>打开"命令,打开背景素材"1.png",如图12-256所示。

图12-256

02 执行菜单"文件>置入嵌入的智能对象"命令,将人物素材"2.png"置入画面下方,如图12-257所示。按Enter键确认置入操作。选择该图层并右击,在弹出的快捷菜单中执行"栅格化图层"命令。

图12-257

03 接下来调整人像的亮度。执行菜单"图层>新建调整图层>曲

线"命令,在弹出的"新建图层"对话框中单击"确定"按钮,得到调整图层。接着在弹出的"属性"面板中的曲线上单击添加控制点并向上拖曳,提高画面的亮度。为了使曲线效果只针对人像图层,单击"属性"面板底部的"创建剪贴蒙版"按钮。曲线形状如图12-258所示。此时画面效果如图12-259所示。

图12-258　　　　　图12-259

04 置入竹子素材"3.png"到画面左侧,按Enter键确定置入操作,并将其栅格化,如图12-260所示。选择选择工具箱中的 ⊘ (套索工具),在竹子素材上方单击鼠标左键绘制选区,如图12-261所示。

图12-260　　　　　图12-261

05 在"图层"面板中单击选中竹子图层,在保持当前选区的状态下,按住Alt键的同时单击"图层"面板底部的"添加图层蒙版"按钮 ▢ ,以反向选区为该图层添加图层蒙版,如图12-262所示。之前选区以内的部分为隐藏状态,选区以外的部分为显示状态。此时画面效果如图12-263所示。

06 置入窗子素材"4.png"到画面右侧,按Enter键确定置

图12-262

入操作,并将其栅格化,如图12-264所示。

图12-263　　　　　图12-264

07 置入梅花素材"5.jpg"到画面中,如图12-265所示。然后按住Shift键拖曳控制点进行等比例缩放,再进行适当的旋转,将其放置在左下角,按Enter键确定置入操作,如图12-266所示。

图12-265　　　　　图12-266

08 在"图层"面板中选择梅花图层,设置图层混合模式为"正片叠底"、"不透明度"为52%,如图12-267所示。此时画面效果如图12-268所示。

图12-267　　　　　图12-268

09 置入荷花素材"6.png"到画面右侧,按Enter键确认置入操作,如图12-269所示。右击工具箱中的"套索工具组",在工具组列表中选择 ⊻ (多边形套索工

具），在荷花素材左下角绘制多边形选区，如图12-270所示。

图12-269

图12-270

10 在"图层"面板中单击选中荷花图层，在保持当前选区的状态下单击"图层"面板底部的"添加图层蒙版"按钮，以当前选区为该图层添加图层蒙版，如图12-271所示。选区以内的部分为显示状态，选区以外的部分被隐藏，效果如图12-272所示。

图12-271

图12-272

11 在"图层"面板中选择荷花图层，设置图层混合模式为"变暗"、"不透明度"为86%，如图12-273所示。此时画面效果如图12-274所示。

图12-273

图12-274

12 置入纹理素材"7.jpg"到画面中，如图12-275所示。按Enter键结束操作。在"图层"面板中设置图层混合模式为"柔光"，如图12-276所示。

图12-275

图12-276

13 此时画面效果如图12-277所示。

14 选中"纹理"图层，单击"图层"面板底部的"添加图层蒙版"按钮，为纹理图层添加蒙版。然后选择工具箱中的（画笔工具），在选项栏中单击打开"画笔预设"选取器，在画笔预设选取器中选择一个柔边圆画笔，设置画笔"大小"为200像素。在选项栏中设置画笔"不透明度"为50%，将前景色设置为黑色，如图12-278所示。

图12-277

图12-278

15 设置完成后，在图层蒙版中人物的位置按住鼠标左键拖曳进行涂抹，如图12-279所示。最终画面效果如图12-280所示。

图12-279

图12-280

第 13 章
标志设计

/ 佳 / 作 / 欣 / 赏 /

13.1 层次感标志设计

文件路径	第 13 章 \ 层次感标志设计
难易指数	★★★★☆
技术掌握	● 多边形套索工具 ● 钢笔工具 ● 椭圆工具 ● 图层样式

扫码深度学习

操作思路

本案例中，首先使用多边形套索工具和钢笔工具绘制同色系背景，使用椭圆工具搭配矩形选框工具绘制字母，并为其添加"投影"的"图层样式"展现文字立体效果，最后在画面中绘制颜色鲜艳的多边形，烘托气氛。

案例效果

案例效果如图13-1所示。

图 13-1

实例161 层次感标志设计
——制作切分感背景

01 执行菜单"文件>新建"命令，在弹出的"新建文档"对话框中设置"宽度"为640像素、"高度"为640像素、"分辨率"为300像素/英寸、"背景内容"为蓝色，设置完成后，单击"创建"按钮，如图13-2所示。此时画面效果如图13-3所示。

图 13-2

图 13-3

02 右击工具箱中的"套索工具组"，在工具列表中选择多边形套索工具，在画面右侧绘制一个三角形选区，如图13-4所示。将前景色设置为淡蓝色，使用前景色（填充快捷键为Alt+Delete）将选区填充为淡蓝色，此时画面效果如图13-5所示。使用Ctrl+D快捷键取消选区。

图 13-4 图 13-5

03 选择工具箱中的钢笔工具，在选项栏中设置绘制模式为"形状"、"填充"为深蓝色，在画面左侧绘制一个三角形形状，如图13-6所示。按Enter键完成绘制。使用同样的方法，在选项栏中编辑一个较深的填充颜色，继续使用钢笔工具在下方绘制一个多边形，效果如图13-7所示。

267

图13-6　　　　　　　图13-7

实例162　层次感标志设计——制作文字部分

01 使用形状工具绘制文字。首先制作字母G。选择工具箱中的椭圆工具，在选项栏中设置绘制模式为"形状"、"填充"为无、"描边"为白色、描边宽度为40像素。然后按住Shift键在画面中绘制一个等比例的圆，如图13-8所示。选择工具箱中的矩形选框工具，然后在圆形右侧按住鼠标左键并拖曳，得到矩形选区，如图13-9所示。

图13-8　　　　　　　图13-9

02 在"图层"面板中选择圆图层，然后按住Alt键单击"图层"面板底部的"添加图层蒙版"按钮，此时蒙版效果如图13-10所示。选区以外的部分被隐藏了，画面效果如图13-11所示。

图13-10　　　　　　图13-11

03 制作阴影效果。在"图层"面板中选中字母图层，执行菜单"图层>图层样式>投影"命令，在弹出的"图层样式"对话框中设置"混合模式"为"正片叠底"、颜色为黑色、"不透明度"为56%、"角度"为90度，勾选"使用全局光"复选框，设置"距离"为17像素、"大小"为17像素，如图13-12所示。此时画面效果

如图13-13所示。

图13-12

图13-13

04 接着工具箱中的矩形工具，在选项栏中设置绘制模式为"形状"、"填充"为白色，在画面中按住鼠标左键拖曳绘制一个横向的矩形和一个竖向的矩形，如图13-14所示。此时字母G形状呈现出来。按住Ctrl键单击"图层"面板中的两个矩形图层，此时图层被选中，右击，在弹出的快捷菜单中执行"合并形状"命令，如图13-15所示。

图13-14　　　　　　图13-15

05 此时这两个矩形图层转换为一个图层，单击该图层，继续执行菜单"图层>图层样式>投影"命令，在弹出的"图层样式"对话框中设置"混合模式"为"正片叠底"、颜色为黑色、"不透明度"为75%、"角度"为90度，勾选"使用全局光"复选框，设置"距离"为11像素、"大小"为17像素，如图13-16所示。此时画面效果如图13-17所示。

图13-16

图13-17

06 使用同样的方法，制作另外一个字母。选择工具箱中的椭圆工具，在选项栏中设置绘制模式为"形状"、"填充"为无、"描边"为白色、描边宽度为40像素。然后按住Shift+Alt快捷键在圆心的位置拖曳鼠标左键绘制一个中心等比例的正圆，如图13-18所示。选择工具箱中的矩形选框工具，然后在圆形右侧绘制一个矩形选区，如图13-19所示。

图13-18

图13-19

07 在"图层"面板中选择该中心圆图层，然后单击"图层"面板底部的"添加图层蒙版"按钮，此时画面效果如图13-20所示。

图13-20

08 执行菜单"图层>图层样式>投影"命令，在弹出的"图层样式"对话框中设置"混合模式"为"正片叠底"、颜色为黑色、"不透明度"为56%、"角度"为90度，勾选"使用全局光"复选框，设置"距离"为17像素、"大小"为17像素，如图13-21所示。此时画面效果如图13-22所示。

图13-21

图13-22

09 继续选择工具箱中的矩形工具，在选项栏中设置绘制模式为"形状"、"填充"为白色，在画面中按住鼠标左键进行绘制，如图13-23所示。接着执行菜单"图层>

图层样式>投影"命令,在弹出的"图层样式"对话框中设置"混合模式"为"正片叠底"、颜色为黑色、"不透明度"为75%、"角度"为90度,勾选"使用全局光"复选框,设置"距离"为11像素、"大小"为17像素,如图13-24所示。

方法绘制图形,画面效果如图13-27所示。

图13-26

图13-27

02 单击"图层"面板底部的"创建新组"按钮，创建一个新的图层组并命名为"碎片",然后按住Shift键并使用鼠标左键选择所有点缀图层,然后将其移动至新组中,如图13-28所示。

图13-23

图13-24

10 此时画面效果如图13-25所示。

图13-28

03 可以看出,此时的点缀图层缺少厚重感。所以执行菜单"图层>图层样式>内发光"命令,在弹出的"图层样式"对话框中设置"混合模式"为"滤色"、"不透明度"为32%、颜色为淡黄色、"大小"为8像素、"范围"为43%、"抖动"为1%,如图13-29所示。在左侧列表框中勾选"投影"复选框,设置"混合模式"为"正片叠底"、颜色为黑色、"不透明度"为75%、"角度"为90度,勾选"使用全局光"复选框,设置"距离"为6像素、"大小"为17像素,如图13-30所示。

图13-25

实例163　层次感标志设计——制作装饰元素

01 接下来绘制标志的装饰部分。选择工具箱中的钢笔工具,在选项栏中设置绘制模式为"形状"、"填充"为红色、"描边"为无,在画面中绘制一个四边形点缀形状,如图13-26所示。更改选项栏中的填充颜色,按同样

图13-29

图13-32

图13-33

图13-34

图13-35

图13-30

04 此时画面效果如图13-31所示。

图13-31

05 最后执行菜单"文件>置入嵌入的智能对象"命令，在弹出的对话框中选择"1.jpg"，单击"置入"按钮。然后将置入的素材摆放在画面中合适的位置，按Enter键完成置入，如图13-32所示。在"图层"面板中右击该图层，在弹出的快捷菜单中执行"栅格化图层"命令，将该图层转换为普通图层，如图13-33所示。

06 设置该图层的混合模式为"滤色"，如图13-34所示。画面最终效果如图13-35所示。

13.2 质感标志设计

文件路径	第13章\质感标志设计
难易指数	★★★★☆
技术掌握	● 图层样式 ● 渐变工具 ● 形状工具

操作思路

本案例中，首先使用形状工具绘制图形部分，使用横排文字工具制作文字部分；接着运用"图层样式"为文字添加效果。

案例效果

案例效果如图13-36所示。

图13-36

实例164　质感标志设计——制作图形部分

01 执行菜单"文件>新建"命令，创建一个新文档，如图13-37所示。选择工具箱中的 ■（渐变工具），在选项栏中单击渐变色条，在弹出的"渐变编辑器"对话框中编辑一个从黑色到灰色系的渐变颜色，设置完成后单击"确定"按钮。在选项栏中设置渐变类型为"径向渐变"，如图13-38所示。

图13-37

图13-38

02 在画面中按住鼠标左键拖曳绘制背景，此时画面效果如图13-39所示。

图13-39

03 选择工具箱中的 ○（椭圆工具），在选项栏中设置绘制模式为"形状"、"填充"为黑色、"描边"为无，在画面中按住鼠标左键拖曳绘制一个椭圆形，如图13-40所示。

图13-40

04 执行菜单"图层>图层样式>内阴影"命令，在弹出的"图层样式"对话框中设置颜色为绿色、"不透明度"为75%、"角度"为113度、"距离"为5像素、"大小"为5像素，如图13-41所示。此时椭圆效果如图13-42所示。

图13-41

图13-42

05 在"图层样式"对话框的左侧列表框中勾选"内发光"复选框，设置"混合模式"为"滤色"、"不透明度"为75%、颜色为绿色、"方法"为"柔和"、"大小"为5像素、"范围"为50%，如图13-43所示。效果如图13-44所示。

图13-43

图13-44

06 在"图层样式"对话框的左侧列表框中勾选"渐变叠加"复选框，设置"混合模式"为"正常"、"不透明度"为100%、"渐变"为绿色系渐变、"样式"为"线性"、"角度"为90度，如图13-45所示。效果如图13-46所示。

图13-45

图13-46

07 在"图层样式"对话框的左侧列表框中勾选"投影"复选框，

设置"混合模式"为"正片叠底"、颜色为黑色、"不透明度"为75%、"角度"为113度、"距离"为5像素、"大小"为5像素，如图13-47所示。单击"确定"按钮，效果如图13-48所示。

图13-47

图13-48

08 再次选择工具箱中的椭圆工具，在选项栏中设置绘制模式为"形状"、"填充"为墨绿色、"描边"为无，在画面中绿色椭圆上方按住鼠标左键拖曳绘制一个小椭圆，如图13-49所示。在"图层"面板中选择小椭圆图层，按住Shift键加选大椭圆图层，然后单击选项栏中的"路径对齐方式"按钮，设置对齐方式为"水平居中"，效果如图13-50所示。

图13-49

图13-50

09 选择工具箱中的 ■（矩形工具），在选项栏中设置绘制模式为"形状"、"填充"为黑色、"描边"为无，在画面中按住鼠标左键拖曳绘制一个矩形，如图13-51所示。

图13-51

10 选择矩形图层，执行菜单"图层>图层样式>渐变叠加"命令，在弹出的"图层样式"对话框中设置"渐变"为灰色系渐变、"样式"为"线性"，如图13-52所示。效果如图13-53所示。

图13-52

图13-53

11 在"图层样式"对话框的左侧列表框中勾选"投影"复选框，设置"混合模式"为"正片叠底"、"不透明度"为75%、"角度"为113度、"距离"为5像素、"大小"为5像素，如图13-54所示。效果如图13-55所示。

图13-54

图13-55

12 选择工具箱中的 ❏.（钢笔工具），在选项栏中设置绘制模式为"形状"、"填充"为黑色、"描边"为无，在画面中绘制一个三角形，如图13-56所示。

图13-56

13 在"图层"面板中选中"矩形1"图层，右击，在弹出的快捷菜单中执行"拷贝图层样式"命令，如图13-57所示。选中三角形图层，右击，在弹出的快捷菜单中执行"粘贴

图层样式"命令,效果如图13-58所示。

图13-57

图13-58

14 选择三角形图层,在"图层样式"对话框中更改"渐变叠加"选项组中的"渐变"为红色系渐变,单击"确定"按钮,完成设置,如图13-59所示。画面效果如图13-60所示。

图13-59

图13-60

实例165 质感标志设计——制作文字部分

01 选择工具箱中的 T (横排文字工具),在选项栏中设置合适的"字体"和"字号",设置字体颜色为白色,在画面中单击插入光标,然后输入文字,如图13-61所示。使用同样方法,在主标题下方输入稍小的文字,如图13-62所示。

图13-61

图13-62

02 选择主标题文字,执行菜单"图层>图层样式>内阴影"命令,在弹出的"图层样式"对话框中设置"混合模式"为"正常"、颜色为黄色、"不透明度"为75%、"角度"为113度、"距离"为8像素、"大小"为5像素,如图13-63所示。主标题文字效果如图13-64所示。

图13-63

图13-64

03 在"图层样式"对话框的左侧列表框中勾选"渐变叠加"复选框,设置"混合模式"为"正常"、"不透明度"为100%、"渐变"为黄色系渐变颜色、"样式"为"线性"、"角度"为90度,如图13-65所示。效果如图13-66所示。

图13-65

图13-66

04 在"图层样式"对话框的左侧列表框中勾选"投影"复选框,设置"混合模式"为"正片叠底"、"不透明度"为75%、"角度"为113度、"距离"为5像素、"大小"为5像素,如图13-67所示。单击"确定"按钮,效果

如图13-68所示。

图13-67

图13-68

05 使用同样的方法，为副标题文字添加合适的"内阴影""渐变叠加"和"投影"图层样式，从而制作出立体文字的效果，如图13-69所示。

图13-69

06 执行菜单"文件>置入嵌入的智能对象"命令，在弹出的"置入嵌入对象"对话框中选择素材"1.jpg"，然后单击"置入"按钮，将其置入，将素材调整大小并摆放在合适的位置，按Enter键确定此操作。执行菜单"图层>栅格化>智能对象"

命令，效果如图13-70所示。

图13-70

07 选择工具箱中的快速选择工具，在选项栏中单击"添加到选区"按钮，然后单击打开"画笔预设"选取器，并设置画笔大小为50像素，然后在高尔夫球上按住鼠标左键拖曳得到选区，如图13-71所示。然后在"图层"面板底部单击"添加图层蒙版"按钮，基于选区为该图层添加图层蒙版，效果如图13-72所示。

图13-71

图13-72

08 执行菜单"图层>图层样式>外发光"命令，在弹出的"图层

样式"对话框中设置"不透明度"为40%、颜色为黑色、"方法"为"柔和"、"大小"为10像素，如图13-73所示。效果如图13-74所示。

图13-73

图13-74

09 图文结合的标志设计的整体效果如图13-75所示。

图13-75

第 14 章
VI设计

/ 佳 / 作 / 欣 / 赏 /

简约企业VI设计

扫码深度学习

实例166 简约企业VI设计——LOGO

文件路径	第14章\简约企业VI设计——LOGO
难易指数	★★★★★
技术掌握	● 多边形工具 ● 矩形工具 ● 横排文字工具

操作思路

本案例主要使用多边形工具在画面中绘制多个三角形，并不断变换内部的填充颜色来制作多彩标志图形。在标志右侧使用横排文字工具输入文字，此时简约的标志形状呈现出来。

案例效果

案例效果如图14-1所示。

图14-1

操作步骤

01 执行菜单"文件>新建"命令，在弹出的"新建文档"对话框中设置"宽度"为2480像素、"高度"为3508像素、"分辨率"为300像素/英寸、背景颜色设置为灰色，单击"创建"按钮，如图14-2所示。创建完成后的文档如图14-3所示。

图14-2 图14-3

02 选择工具箱中的矩形工具，在选项栏中设置绘制模式为"形状"、"填充"为白色，在画面上方按住鼠标左键拖曳绘制一个矩形，如图14-4所示。此时白色的矩形形状呈现出来。

图14-4

03 接着选择工具箱中的多边形工具，在选项栏中设置绘制模式为"形状"、"填充"为黄色、"描边"为无、"边"为3，在矩形上方绘制三角形，如图14-5所示。绘制完成后按Enter键完成操作。

图14-5

04 复制三角形图层，然后使用Ctrl+T快捷键将其进行自由变换，此时形状周围出现界定框，在画面中右击，在弹出的快捷菜单中执行"垂直翻转"命令，此时效果如图14-6所示。按住鼠标左键将该图形移动到右侧，按Enter键完成操作，然后在选项栏中设置"填充"为深粉红色，此时画面效果如图14-7所示。

05 使用同样的方法，继续复制三角形图形并编辑不同的填充颜色，然后将其移动至合适位置，此时画面中的标志逐渐呈现出来，如图14-8所示。

图14-6

图14-7

图14-8

06 选择工具箱中的横排文字工具，在选项栏中设置合适的"字体"和"字号"，文字颜色为深粉红色，在画面中单击插入光标，输入文字，单击"提交当前所有操作"按钮√，完成操作，如图14-9所示。在"图层"面板中按住Ctrl键单击加选所有图层，此时所有图层将被选中，单击"图层"面板底部的"创建新组"按钮，此时所有图层将置于该图层组中。使用Ctrl+J快捷键复制多个图层组，便于下一步操作。

图14-9

实例167 简约企业VI设计——辅助图形的制作

文件路径	第14章\简约企业VI设计——辅助图形的制作
难易指数	★★★☆☆
技术掌握	● 多边形工具 ● 图层样式

操作思路

多边形工具主要是用来绘制多边形及星形形状的工具。本案例使用多边形工具在画面中绘制三角形。在绘制过程中需要注意，按住Shift键可以绘制以单击点为中心的多边形，同时按住Shift+Alt快捷键可以绘制不以单击点为中心的正多边形。

案例效果

案例效果如图14-10所示。

图14-10

操作步骤

01 选择工具箱中的多边形工具，在选项栏中设置绘制模式为"形状"、"填充"为白色、"描边"为无、"边"为3，在画面中按住Shift键绘制三角形，绘制完成后，按Enter键完成操作，如图14-11所示。

图14-11

02 接下来为三角形添加描边效果。执行菜单"图层>图层样式>描边"命令，在弹出的"图层样式"对话框中设置"大小"为3像素、"位置"为"外部"、"颜色"为黄色，设置完成后，单击"确定"按钮，如图14-12所示。

03 选择工具箱中的多边形工具，在选项栏中设置绘制模式为"形状"、"填充"为黄色、"描边"为无、"边"为3，在白色矩形上方按住Shift键绘制一个黄色的三角形，绘制完成后，按Enter键完成操作，如图14-14所示。此时三角形效果如图14-13所示。

图14-12

图14-13　　　　图14-14

04 继续使用多边形工具，在选项栏中设置填充颜色为紫色，然后在画面中绘制三角形，如图14-15所示。使用Ctrl+J快捷键复制多个三角形图层。并使用Ctrl+T快捷键调出界定框调整三角形的位置及方向。此时画面效果如图14-16所示。

图14-15　　　　图14-16

05 按住Ctrl键选中绘制的所有辅助图形，然后单击"图层"面板底部的"创建新组"按钮，此时所有图层将置于图层组中，如图14-17所示。

06 复制该图层组。选择工具箱中的移动工具，将复制的图层组向右移动至相应位置，效果如图14-18所示。

图14-17

图14-18

07 打开图层组。将左上方白色三角形图层删除。单击左上角小黄色三角形，使用Ctrl+T快捷键调出界定框放大该三角形，如图14-19所示。调整完成后，按Enter键完成操作。最终效果如图14-20所示。

图14-19

图14-20

要点速查：多边形工具的选项

单击多边形工具选项栏中的 ✱ 图标，打开多边形工具的设置选项，在这里可以进行半径、平滑拐角以及星形的设置，如图14-21所示。

图14-21

- 半径：用于设置多边形或星形的半径长度（单位为像素），设置好半径后，在画面中拖动鼠标即可创建相应半径的多边形或星形。
- 平滑拐角：勾选该复选框后，可以创建具有平滑拐角效果的多边形或星形。
- 星形：勾选该复选框后，可以创建星形。下面的"缩进边依据"选项主要用来设置星形边缘向中心缩进的百分比，数值越高，缩进量越大。
- 平滑缩进：勾选该复选框后，可以使星形的每条边向中心平滑缩进。

实例168　简约企业VI设计——制作名片

文件路径	第14章\简约企业VI设计——制作名片
难易指数	★★★★★
技术掌握	● 多边形工具　● 横排文字工具 ● 矩形选框工具　● 图层样式

操作思路

本案例的制作主要运用到多边形工具和横排文字工具。在使用横排文字工具时要注意选项栏中文字的字体、大小、对齐方式及文字颜色等选项的设置。

案例效果

案例效果如图14-22所示。

图14-22

操作步骤

01 选择工具箱中的矩形工具，在选项栏中设置绘制模式为"形状"、"填充"为白色，在画面中按住并拖动鼠标左键绘制一个白色的矩形，如图14-23所示。绘制完成后按Enter键完成操作。

图14-23

02 执行菜单"图层>图层样式>描边"命令，在弹出的"图层样式"对话框中设置"混合模式"为"正片叠底"、颜色为黑色、"不透明度"为20%、"角度"为120度，勾选"使用全局光"复选框，设置"距离"为9像素、"大小"为7像素，设置完成后单击"确定"按钮，如图14-24所示。此时画面出现投影效果，如图14-25所示。

03 选择工具箱中的多边形工具，在选项栏中设置绘制模式为"形状"、"填充"为白色、"描边"为无、"边"为3，在白色矩形上方绘制一个白色的三角形，绘制完成后按Enter键完成操作，如图14-26所示。

图14-24

06 接下来在画面左下角绘制名片的标志。选择工具箱中的多边形工具，按上述相同的方法绘制三角形，如图14-30所示。

图14-30

图14-25　　　　　图14-26

04 接下来为三角形添加描边效果。执行菜单"图层>图层样式>描边"命令，在弹出的"图层样式"对话框中设置"大小"为3像素、"位置"为"外部"、颜色为黄色，如图14-27所示。此时三角形效果如图14-28所示。

05 使用同样的方法，在画面中合适的位置绘制三角形，效果如图14-29所示。也可以将之前制作好的辅助图形部分复制到此处，并进行细节的更改。

07 选择工具箱中的横排文字工具，在选项栏中设置合适的"字体"和"字号"，颜色设置为深粉红色，在画面中单击插入光标，然后输入文字，如图14-31所示。输入完成后，按Ctrl+Enter快捷键完成操作，此时名片正面绘制完成，效果如图14-32所示。

图14-31

图14-27

图14-32

图14-28　　　　　图14-29

08 接下来绘制名片背面部分。由于是同一张名片，所以复制正面名片的白色矩形背景，使名片正反两面尺寸相同。复制标志及文字部分。按住Ctrl键单击标志及文字图层，将其移动到画面右上方，如图14-33所示。

09 选择工具箱中的横排文字工具，在选项栏中设置合适的"字体""字号"以及"颜色"，在画面中合适的位置单击鼠标左键，然后输入文字，名片效果如图14-34所示。

图14-33

图14-34

实例169	简约企业VI设计——制作信封
文件路径	第14章\简约企业VI设计——制作信封
难易指数	★★★☆☆
技术掌握	● 多边形工具 ● 横排文字工具

操作思路

本案例主要使用多边形工具绘制信封上的各个色块。在制作时需要注意三角形颜色及大小之间的搭配。

案例效果

案例效果如图14-35所示。

图14-35

操作步骤

01 选择工具箱中的矩形工具，在选项栏中设置绘制模式为"形状"、"填充"为白色、"描边"为白色、描边宽度为40像素，在画面中按住鼠标左键拖曳绘制一个白色的矩形作为信封背景，如图14-36所示。绘制完成后按Enter键完成操作。

图14-36

02 执行菜单"图层>图层样式>描边"命令，在弹出的"图层样式"对话框中设置"混合模式"为"正片叠底"、颜色为黑色、"不透明度"为20%、"角度"为120度，勾选"使用全局光"复选框，设置"距离"为9像素、"大小"为7像素，设置完成后，单击"确定"按钮，如图14-37所示。此时画面出现投影效果，如图14-38所示。

图14-37

图14-38

03 选择工具箱中的多边形工具，在选项栏中设置绘制模式为"形状"，编辑一个合适的填充颜色，设置"边"为3，在画面中按住鼠标左键拖曳绘制三角形，如图14-39所示。在绘制中不断变换填充颜色，绘制大小不等的三角形形状，画面效果如图14-40所示。将所有三角形图层放置于图层组中便于操

作，如图14-41所示。

图14-39　　　　　图14-40　　　　　图14-41

04 此时画面右侧形状参差不齐，所以在"图层"面板中右击该图层组，在弹出的快捷菜单中执行"合并组"命令，如图14-42所示。此时图层组转换为普通图层。右击该图层，在弹出的快捷菜单中执行"创建剪贴蒙版"命令，使该图层只作用于背景的白色矩形，如图14-43所示。

05 此时图形在画面中的效果如图14-44所示。

图14-42　　　　　图14-43　　　　　图14-44

06 接下来将之前复制的"标志图层组"移动到信封上方，如图14-45所示。使用Ctrl+T快捷键进行自由变换，此时标志周围出现界定框，如图14-46所示。

图14-45　　　　　　　　图14-46

07 按住Shift键并向左上方拖曳右下角控制点，此时标志等比例变小，如图14-47所示。调整完成后，按Enter键完成操作，效果如图14-48所示。

图14-47　　　　　　　　图14-48

08 选择工具箱中的横排文字工具，在选项栏中设置合适的字体，字体大小为5点，单击"左对齐文本"按钮，字体颜色为深粉红色，在画面中单击鼠标左键输入文字，如图14-49所示。画面最终效果如图14-50所示。

图14-49

图14-50

实例170　简约企业VI设计——画册封面

文件路径	第14章\简约企业VI设计——画册封面
难易指数	★☆☆☆☆
技术掌握	● 多边形工具 ● 横排文字工具 ● 剪贴蒙版

操作思路

本案例中，首先复制之前绘制完成的标志图形，放大并摆放在画册封面上，使用"剪贴蒙版"将图案只作用于封面背景的图层，最后输入文字，完成案例的操作。

案例效果

案例效果如图14-51所示。

图 14-51

🎙️ **操作步骤**

01 选择工具箱中的矩形工具，在选项栏中设置绘制模式为"形状"、"填充"为白色、"描边"为白色、描边宽度为40像素，在画面中按住鼠标左键拖曳绘制一个白色的矩形作为画册封面背景，如图14-52所示。绘制完成后，按Enter键完成操作。

图 14-52

02 执行菜单"图层>图层样式>描边"命令，在弹出的"图层样式"对话框中设置"混合模式"为"正片叠底"、颜色为黑色、"不透明度"为20%、"角度"为120度，勾选"使用全局光"复选框，设置"距离"为9像素、"大小"为7像素，如图14-53所示。设置完成后，单击"确定"按钮，此时画面出现投影效果，如图14-54所示。

03 复制之前制作的辅助图形的图层组。使用Ctrl+T快捷键进行自由变换，此时图案出现界定框，如图14-55所示。按住Shift键并将界定框右上角的控制点向右上方拖曳，可以看出此时的图案变大了，如图14-56所示。调整完成后，按Enter键完成操作。

图 14-53

图 14-54　　　　图 14-55　　　　图 14-56

04 此时可以看出图形超出了白色背景，所以在"图层"面板中右击该图层，在弹出的快捷菜单中执行"合并组"命令，如图14-57所示。此时图层组转换为普通图层。右击该图层，在弹出的快捷菜单中执行"创建剪贴蒙版"命令，使该图层只作用于白色背景图层，如图14-58所示。

05 此时画面效果如图14-59所示。

图 14-57　　　　图 14-58　　　　图 14-59

06 复制标志中的文字部分，将其移动到画册封面的右上角。使用"自由变换"命令调整文字大小，调整完成后画面效果如图14-60所示。

图 14-60

实例171　简约企业VI设计——制作信纸

文件路径	第 14 章 \ 简约企业 VI 设计——制作信纸
难易指数	★★★★☆
技术掌握	横排文字工具

操作思路

本案例主要使用之前制作好的画册封面的背景图形，配合横排文字工具在画面下方输入文字，完成信纸效果的制作。

案例效果

案例效果如图14-61所示。

图 14-61

操作步骤

01 复制画册封面的白色背景，按住Ctrl键，此时光标自动切换为移动工具，按住鼠标左键将复制的图层向右拖曳，如图14-62所示。调整完成后，按Enter键完成操作。

图 14-62

02 将之前复制的标志图层组移动到信纸上方，如图14-63所示。使用Ctrl+T快捷键将标志图层组缩小，并移动到信纸的右上方，如图14-64所示。按Enter键完成操作。

图 14-63　　　　　　图 14-64

03 选择工具箱中的横排文字工具，在选项栏中设置合适的"字体"和"字号"，颜色设置为深粉红色，单击"左对齐文本"按钮，在画面左下方单击光标，然后输入文字，使用Ctrl+Enter键完成操作，如图14-65所示。使用同样的方法，继续在信封底部输入文字，信封的最终效果如图14-66所示。

图 14-65　　　　　　图 14-66

第 15 章
海报设计

/ 佳 / 作 / 欣 / 赏 /

15.1 保护环境公益海报

文件路径	第 15 章 \ 保护环境公益海报
难易指数	★★★★☆
技术掌握	● 渐变工具 ● 变形 ● 图层样式

扫码深度学习

操作思路

本案例中，首先使用渐变工具制作灰色渐变背景及矩形小拼块，使用"变形"命令制作变形的拼块，最后使用"图层样式"添加投影效果。

案例效果

案例效果如图15-1所示。

图15-1

实例172 保护环境公益海报——制作碎片部分

01 新建一个A4大小的空白文档。新建一个图层，设置前景色为灰色。选择工具箱中的矩形选框工具，在画面下方绘制一个矩形选框，使用前景色（填充快捷键为Alt+Delete）进行填充，使用Ctrl+D快捷键取消选区，如图15-2所示。

图15-2

02 新建一个图层，继续使用矩形选框工具在画面上绘制一个矩形选框。选择工具箱中的渐变工具，在选项栏中单击渐变色条，在弹出的"渐变编辑器"对话框中设置一个灰色系渐变颜色，然后单击"确定"按钮，完成设置。在选项栏中设置渐变类型为"对称渐变"，如图15-3所示。在画面中的中心位置向左上角位置拖曳为该选区填充渐变，使用Ctrl+D快捷键取消选区，如图15-4所示。

图15-3

图15-4

03 新建一个图层，设置前景色为蓝色。选择工具箱中的矩形选框工具，在画面上方绘制一个矩形选框，如图15-5所示。使用前景色（填充快捷键为Alt+Delete）进行填充，然后使用Ctrl+D快捷键取消选区，如图15-6所示。

图15-5

图15-6

04 在"图层"面板中，选择蓝色矩形图层，执行菜单"图层>图层样式>渐变叠加"命令，在弹出的"图层样式"对话框中设置"混合模式"为"正常"、"渐变"为蓝色系渐变、"样式"为"线性"、"角度"为114度，如图15-7所示。在"图层样式"对话框左侧列表框中勾选"投影"复选框，设置"混合模式"为"正片叠底"、颜色为深蓝色、"不透明度"为75%、"角度"为45度、"距离"为22像素、"大小"为5像素，如图15-8所示。

图15-7

图15-8

05 此时画面效果如图15-9所示。

图15-9

06 使用Ctrl+J快捷键复制蓝色矩形图层,并将其移动,如图15-10所示。选择复制的图层,执行菜单"编辑>变换>变形"命令,然后拖曳控制点进行变形,如图15-11所示。

图15-10

图15-11

07 变形完成后,按Enter键结束操作。然后使用同样的方法,制作其他蓝色图形,效果如图15-12所示。

图15-12

08 执行菜单"文件>打开"命令,打开素材"1.jpg"。选择工具箱中的矩形选框工具,在画面上绘制一个矩形选框,如图15-13所示。使用Ctrl+C快捷键进行复制,回到原文件,使用Ctrl+V快捷键进行粘贴。选择复制的图层,执行菜单"编辑>变换>变形"命令,在画面上分别调整控制点的位置,如图15-14所示。

图15-13

图15-14

09 按Enter键完成变形,效果如图15-15所示。

图15-15

10 选择绘制的云彩图层,执行菜单"图层>图层样式>投影"命令,在弹出的"图层样式"对话框中设置"混合模式"为"正片叠底"、颜色为蓝色、"不透明度"为75%、"角度"为65度、"距离"为29像素、"大小"为5像素,如图15-16所示。此时画面效果如图15-17所示。

图15-16

图15-17

11 执行菜单"图层>新建调整图层>曲线"命令,在弹出的"新建图层"对话框中单击"确定"按钮。接着在弹出的"属性"面板中的曲线上单击添加控制点并向上拖曳,然后单击"此调整剪切到此图层"按钮,如图15-18所示。此时画面效果如图15-19所示。

图15-18

图15-19

12 使用同样的方法，继续在打开的素材"1.jpg"中复制不同区域的云彩，并回到原文件中粘贴进行变形，效果如图15-20所示。

图15-20

13 执行菜单"文件>打开"命令，打开素材"2.jpg"。然后在草坪上绘制一个矩形选区，使用Ctrl+C快捷键进行复制，如图15-21所示。回到原文件中，使用Ctrl+V快捷键进行粘贴，并执行菜单"编辑>变换>变形"命令，然后进行变形，如图15-22所示。按Enter键完成变形。

图15-21　　　　　　　　图15-22

14 选择草地图层，执行菜单"图层>图层样式>投影"命令，在弹出的"图层样式"对话框中设置"混合模式"为"正片叠底"、颜色为蓝色、"不透明度"为75%、"角度"为65度、"距离"为29像素、"大小"为5像素，如图15-23所示。此时画面效果如图15-24所示。

图15-23　　　　　　　　图15-24

15 在"图层"面板底部单击"创建新图层"按钮，创建新图层。选择工具箱中的画笔工具，在选项栏中单击打开"画笔预设"选取器，在画笔预设选取器中选择一个柔边圆画笔，设置画笔"大小"为190像素，设置"硬度"为0%。在选项栏中设置画笔"不透明度"为70%，如图15-25所示。设置完成后，在画面上方位置按住鼠标左键拖曳绘制草地的阴影。设置前景色为浅绿色，继续在草地上单击鼠标左键进行涂抹，绘制草地的高光，如图15-26所示。

图15-25　　　　　　　　图15-26

16 使用同样的方法，继续在打开的素材"2.jpg"中复制不同的草地区域，并回到原文件制作其他变形的图块，效果如图15-27所示。

图15-27

要点速查："渐变叠加"图层样式的参数设置

"渐变叠加"图层样式和"颜色叠加"图层样式比较

相似，"渐变叠加"图层样式能够以不同的"混合模式"以及"不透明度"使图层表面附着各种各样的渐变效果。选择图像，如图15-28所示。执行菜单"图层>图层样式>渐变叠加"命令，在弹出的"图层样式"对话框中可以对"渐变叠加"的渐变颜色、混合模式、不透明度进行设置，单击"确定"按钮，完成样式的添加，如图15-29所示。效果如图15-30所示。

图15-28

图15-29

图15-30

实例173　保护环境公益海报——制作人物部分

01 执行菜单"文件>置入嵌入的智能对象"命令，置入素材"3.jpg"，并将该图层栅格化，如图15-31所示。使用Ctrl+T快捷键调出界定框，然后按住Shift键进行等比

缩放，按Enter键完成变换，效果如图15-32所示。

图15-31　　　　　　　图15-32

02 选择人物图层，选择工具箱中的魔棒工具，然后在白色背景上单击得到选区，如图15-33所示。按Delete键将选区删除，然后使用Ctrl+D快捷键取消选区，如图15-34所示。

图15-33　　　　　　　图15-34

03 设置前景色为灰色。按住Ctrl键单击人物图层缩览图，得到人物选区，如图15-35所示。执行菜单"选择>变换选区"命令，调出界定框，然后将选区变形，如图15-36所示。

图15-35　　　　　　　图15-36

04 按Enter键完成设置。在人物图层的下面新建一个图层，使用前景色（填充快捷键为Alt+Delete）进行填充，然后使用Ctrl+D快捷键取消选区，如图15-37所示。

图15-37

05 单击"图层"面板底部的"创建新图层"按钮,创建新图层。将前景色设置为白色。选择工具箱中的画笔工具,在选项栏中单击打开"画笔预设"选取器,在画笔预设选取器中选择一个柔边圆画笔,设置画笔"大小"为1000像素,设置"硬度"为0%。在选项栏中设置画笔"不透明度"为26%。设置完成后,在画面中树的位置按住鼠标左键拖曳绘制高光,如图15-38所示。最终效果如图15-39所示。

图15-38

图15-39

15.2 商场促销海报

文件路径	第15章\商场促销海报
难易指数	★★★★☆
技术掌握	● 形状工具 ● "彩色半调"滤镜 ● 混合模式

扫码深度学习

操作思路

本案例主要使用矢量工具绘制背景图案,使用"彩色半调"滤镜绘制波点效果,最后选择合适的"混合模式"烘托画面气氛。

案例效果

案例效果如图15-40所示。

图15-40

实例174 商场促销海报——制作背景图形

01 执行菜单"文件>新建"命令,在弹出的"新建文档"对话框中设置"宽度"为210毫米、"高度"为297毫米、"分辨率"为300像素/英寸,设置完成后,单击"创建"按钮,如图15-41所示。

图15-41

02 接下来为背景填充颜色。单击工具箱底部的"前景色"图标，在弹出的"拾色器（前景色）"对话框中设置颜色为粉色，然后单击"确定"按钮，如图15-42所示。使用前景色（填充快捷键为Alt+Delete）进行填充，效果如图15-43所示。

图15-42

图15-43

03 新建一个图层，右击工具箱中的"选框工具组"，在工具列表中选择○（椭圆选框工具），然后在画面左下角按住Shift键并按住鼠标左键绘制正圆选区，如图15-44所示。将前景色设置为浅粉色，使用前景色（填充快捷键为Alt+Delete）进行填充，效果如图15-45所示。

图15-44

04 使用同样的方法，在画面的右上角绘制一个稍小的正圆，效果如图15-46所示。

图15-45

图15-46

05 选择工具箱中的 ⛯（自定义形状工具），在选项栏中设置绘制模式为"形状"、"填充"为无、"描边"为白色，描边宽度为4像素，单击"形状"按钮，在下拉面板中选择一个合适的形状，然后在画面的下方按住鼠标左键拖曳进行绘制，如图15-47所示。使用同样的方法，绘制其他形状，效果如图15-48所示。如果此处显示的图形没有适合的，可以在"形状"下拉菜单中执行"全部"命令，载入全部图形，并进行选择。

图15-47

图15-48

06 执行菜单"文件>置入嵌入的智能对象"命令，将门素材"1.png"置入文档中，执行菜单"图层>栅格化>智能对象"命令，并将其移动至合适位置，如图15-49所示。再次执行菜单"文件>置入嵌入的智能对象"命令，置入礼盒素材并栅格化，然后将其移动至画面的左下角，如图15-50所示。

图15-49

图15-50

07 接下来制作礼盒的阴影。在礼盒图层下方新建图层。使用工具箱中的多边形套索工具在礼盒下方绘制一个多边形选区，如图15-51所示。选择工

箱中的渐变工具,在选项栏中单击渐变色条,在弹出的"渐变编辑器"对话框中编辑一个由黑色到透明的渐变颜色,设置完成后,单击"确定"按钮。然后按住鼠标左键在选区内拖曳,将其填充,如图15-52所示。

图15-51

图15-52

08 然后使用Ctrl+D快捷键取消选区,阴影效果如图15-53所示。

图15-53

09 选择礼盒图层,使用Ctrl+J快捷键将该图层进行复制。然后将礼盒移动至画面的右侧,并执行菜单"编辑>变换>水平翻转"命令,效果如图15-54所示。使用Ctrl+U快捷键打开"色相/饱和度"对话框,设置"色相"为–135,然后单击"确定"按钮,如图15-55所示。

图15-54

图15-55

10 礼盒调色效果如图15-56所示。使用同样的方法,制作画面左上角不同颜色的礼盒,效果如图15-57所示。

图15-56

图15-57

实例175 商场促销海报——制作"门"中的人物

01 执行菜单"文件>置入嵌入的智能对象"命令,置入人像素材"2.jpg"。在"图层"面板中选择人像图层,右击,在弹出的快捷菜单中执行"栅格化图层"命令。然后将人像素材移动至画面中上部,如图15-58所示。选择工具箱中的快速选择工具,在选项栏中设置合适的画笔笔尖大小,然后在人物上按住鼠标左键拖曳得到人物的选区。选择该图层,单击"图层"面板底部的"添加图层蒙版"按钮,基于选区为该图层添加图层蒙版,如图15-59所示。

图15-58

图15-59

02 新建一个图层,使用工具箱中的多边形套索工具在人物素材左侧绘制一个四边形选区,并填充与背景色相同的颜色,用来遮挡人物身体的一部分,如图15-60所示。使用同样的方法,绘制另外一个带有转折的选区,将其填充淡黄色,作为翻开的书籍的厚度,如图15-61所示。

图15-60

图15-61

03 将粉色的四边形图层移动至形状图层的下方，此时画面效果如图15-62所示。

图15-62

04 单击"图层"面板底部的"创建新图层"按钮，创建新图层。选择工具箱中的 ✏️（画笔工具），在选项栏中单击打开"画笔预设"选取器，在画笔预设选取器中选择一个柔边圆画笔，设置画笔"大小"为1000像素，设置"硬度"为0%，如图15-63所示。将前景色设置为淡粉色，在画面中按住鼠标左键拖曳，绘制一个柔边圆形，如图15-64所示。

图15-63

图15-64

05 选择圆形图层，执行菜单"滤镜>像素化>彩色半调"命令，在弹出的"彩色半调"对话框中设置"最大半径"为10像素，设置完成后单击"确定"按钮，如图15-65所示。效果如图15-66所示。

图15-65

图15-66

06 在"图层"面板中设置该图层的混合模式为"柔光"，如图15-67所示。图形效果如图15-68所示。

图15-67

图15-68

07 使用同样的方法，制作其他波点图案，效果如图15-69所示。

08 选择工具箱中的 ▭（矩形工具），在选项栏中设置绘制模式为"形状"、"填充"为无、"描边"为白色、描边宽度为25像素，设置完成后，在画面中按住鼠标左键拖曳进行绘制矩形框，如图15-70所示。选择工具箱中的横排文字工具，在选项栏中设置合适的"字体"和"字号"，文字颜色为白色。然后在画面中单击插入光标，输入文字，如图15-71所示。

图15-69

图15-70

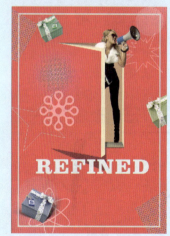

图15-71

09 选择文字图层，执行菜单"图层>图层样式>投影"命令，在弹出的"图层样式"对话框中设置"混合模式"为"正片叠底"、颜色为深粉色、"不透明度"为70%、"距离"为10像素、"大小"为2像素，设

置完成后,单击"确定"按钮,如图15-72所示。文字效果如图15-73所示。

10 使用同样的方法输入副标题文字,并为其添加"投影"图层样式,效果如图15-74所示。

15.3 唯美电影海报

文件路径	第15章\唯美电影海报
难易指数	★★★★☆
技术掌握	● "曲线"命令 ● 图层蒙版 ● 椭圆选框工具

扫码深度学习

操作思路

本案例主要使用"曲线"命令进行简单调色,多次使用"图层蒙版"对画面中使用到的元素进行抠图,使用横排文字工具在画面中添加装饰文字。

案例效果

案例效果如图15-77所示。

图15-72

图15-73

图15-74

图15-77

11 选择工具箱中的 ∕ (直线工具),在选项栏中设置绘制模式为"形状"、"填充"为白色、"描边"为白色,描边宽度为10像素,设置完成后,在画面中字母下方按住鼠标左键拖曳绘制直线,如图15-75所示。使用同样的方法,绘制另一条直线,最终效果如图15-76所示。

实例176 唯美电影海报——制作背景部分

01 执行菜单"文件>新建"命令,新建一个空白文档,如图15-78所示。执行菜单"文件>置入嵌入的智能对象"命令,置入素材"1.jpg",并将该图层栅格化,如图15-79所示。

图15-75

图15-76

图15-78

图15-79

02 置入素材"2.png",并将该图层栅格化,如图15-80所示。在"图层"面板中选择该图层,设置该图层的混合模式为"变亮",如图15-81所示。

图15-80

图15-81

03 此时画面效果如图15-82所示。

图15-82

04 选择素材"2.png"所在的图层,然后单击"图层"面板底部的"添加图层蒙版"按钮,为该图层添加图层蒙版,如图15-83所示。选择该图层的图层蒙版缩览图,使用黑色的柔角画笔在画面中按住鼠标左键拖曳,将高光以外的部分隐藏,效果如图15-84所示。

图15-83

图15-84

实例177 唯美电影海报——制作人物部分

01 置入人像素材"3.jpg",并将该图层栅格化,如图15-85所示。为该图层添加图层蒙版,如图15-86所示。

图15-85

图15-86

02 选择工具箱中的钢笔工具,在选项栏上设置绘制模式为"路径",然后在画面中沿着人像的边缘绘制路径,按Ctrl+Enter快捷键转换为选区,如图15-87所示。单击"图层"面板底部的"添加图层蒙版"按钮,基于选区添加图层蒙版,此时画面效果如图15-88所示。

图15-87

图15-88

03 选择人像图层,执行菜单"图层>新建调整图层>曲线"命令,在弹出的"新建图层"对话框中单击"确定"按钮。接着在弹出的"属性"面板中设置通道为RGB,在曲线上方单击添加控制点并向上拖曳,如图15-89所示。继续在面板中设置通道为"蓝",在曲线上方单击添加控制点并向上拖曳。单击面板底部的"此调整剪切到此图层"按钮,如图15-90所示。

图15-89　　　图15-90

04 此时画面效果如图15-91所示。

图15-91

05 单击"图层"面板底部的"创建新图层"按钮,创建新图层。选择工具箱中的画笔工具,在选项栏中单击打开"画笔预设"选取器,在画笔预设选取器中选择一个柔边圆画笔,设置画笔"大小"为100像素,设置"硬度"为0%。在选项栏中设置画笔"不透明度"为50%。然后设置前景色为白色,设置完成后,在画面中人像的下方位置按住鼠标左键拖曳,如图15-92所示。使用同样的方法,继续新建一个图层,然后设置前景色为浅粉色,在选项栏中的画笔预设选取器中设置画笔"大小"为1000像素,然后在人物周围按住鼠标左键拖曳,效果如图15-93所示。

图15-92

图15-93

06 再次置入素材"2.jpg",然后将其进行旋转,按Enter键完成置入操作。将该图层栅格化,如图15-94所示。选择该图层,单击"图层"面板底部的"添加图层蒙版"按钮,为该图层添加图层蒙版。然后使用黑色的柔角画笔在蒙版中光效边缘位置涂抹,将生硬的边缘隐藏,效果如图15-95所示。

图15-94

图15-95

07 选择素材"2.jpg"图层,在"图层"面板中设置混合模式为"柔光",效果如图15-96所示。

图15-96

08 置入素材"4.png",并将其移动到合适位置,然后将该图层栅格化,如图15-97所示。在"图层"面板中选择该图层,设置该图层的混合模式为"亮光",画面效果如图15-98所示。

图15-97

图15-98

09 选择素材"4.png"图层,使用Ctrl+J快捷键复制图层并移动到合适的位置,然后旋转并缩放,如图15-99所示。

图15-99

10 新建一个图层,设置前景色为浅粉色。然后使用柔角画笔在画面中绘制一圈柔和的光晕,效果如图15-100所示。选择该图层,设置混合模式为"正片叠底",同时适当降低不透明度,效果如图15-101所示。

图15-100

图15-101

实例178　唯美电影海报——添加前景装饰

01 置入花朵素材"5.jpg",并将该图层栅格化,如图15-102所示。选择花朵图层,选择工具箱中的魔棒工具,将光标移动到花朵背景上单击得到选区,按Delete键删除背景,使用Ctrl+D快捷键取消选区,效果如

图15-103所示。

图15-102

图15-103

02 新建一个图层,选择工具箱中的椭圆选框工具,在画面上绘制一个圆形选框,如图15-104所示。选择工具箱中的渐变工具,在选项栏中单击渐变色条,在弹出的"渐变编辑器"对话框中编辑一个深粉色系渐变颜色,然后单击"确定"按钮。在选项栏中设置渐变类型为"径向渐变",如图15-105所示。

03 设置完成后,在画面上按住鼠标左键向下拖曳为选区添加渐变颜色。填充完成后,使用Ctrl+D快捷键取消选区,效果如图15-106所示。

图15-104

图15-105

图15-106

04 新建一个图层,将前景色设置为白色,选择工具箱中的画笔工具,在选项栏中单击"切换画笔面板"按钮,在弹出的画笔面板中选择一个星形的笔刷,如图15-107所示。在圆形的下方单击绘制,效果如图15-108所示。

图15-107

图15-108

05 选择工具箱中的横排文字工具，在选项栏上设置合适的"字体"和"字号"，文字颜色为紫色，在画面上单击输入文字，如图15-109所示。选择文字图层，执行菜单"图层>图层样式>渐变叠加"命令，在弹出的"图层样式"对话框中设置"混合模式"为"正常"、"渐变"为紫色系的渐变颜色、"样式"为"线性"，如图15-110所示。

图15-109

图15-110

06 设置完成后，单击"确定"按钮，文字效果如图15-111所示。

07 使用同样的方法，制作其他文字，效果如图15-112所示。

图15-111

图15-112

08 接下来制作气泡图形。新建一个图层，使用工具箱中的椭圆选框工具在画面中绘制一个正圆选区并将其填充白色，如图15-113所示。选择工具箱中的橡皮擦工具，在选项栏中选择一个柔边圆画笔笔尖，设置一个合适的"不透明度"，然后在圆形的右上方单击进行擦除，如果单击一次没有制作出半透明的效果，可以多单击几次，效果如图15-114所示。

09 在圆形的右上角再次绘制一个白色的正圆，气泡图形制作完成，效果如图15-115所示。

图15-113

图15-114

图15-115

10 将气泡图形进行复制，使其分散在画面中相应位置，如图15-116所示。最终效果如图15-117所示。

图15-116

图15-117

第 16 章
UI设计

/ 佳 / 作 / 欣 / 赏 /

16.1 扁平化天气小组件

文件路径	第16章\扁平化天气小组件
难易指数	★★★★☆
技术掌握	● 矢量形状工具 ● 钢笔工具 ● 横排文字工具

扫码深度学习

操作思路

本案例主要使用多种矢量形状工具绘制界面的基本元素，并使用横排文字工具输入数字制作扁平化天气小组件。

案例效果

案例效果如图16-1所示。

图16-1

实例179　扁平化天气小组件——制作底部图形

01 执行菜单"文件>新建"命令，在弹出的"新建文档"对话框中设置"宽度"为1313像素、"高度"为1480像素、"分辨率"为72像素/英寸、"颜色模式"为"RGB颜色"、"背景内容"为"白色"，如图16-2所示。接着单击"前景色"图标，在弹出的"拾色器（前景色）"对话框中设置颜色为棕色，单击"确定"按钮，完成设置，如图16-3所示。

图16-2

图16-3

02 使用前景色（填充快捷键为Alt+Delete）填充画布为棕色，如图16-4所示。选择工具箱中的圆角矩形工具，在选项栏中设置绘制模式为"形状"、"填充"为白色、"半径"为20像素，在画面中间位置按住鼠标左键拖曳绘制圆角矩形，如图16-5所示。

图16-4　　　　图16-5

03 继续使用圆角矩形工具，在选项栏中设置绘制模式为"形状"、"填充"为蓝色，然后在画面中按住鼠标左键拖曳绘制一个圆角矩形，在弹出的"属性"面板中设置宽度为1020像素、高度为744像素，左上"圆角半径"为30像素、右上"圆角半径"为30像素、左下"圆角半径"为0像素、右下"圆角半径"为0像素，如图16-6所示。然后将蓝色的圆角矩形移动到相应位置，效果如图16-7所示。

图16-6

图16-7

04 继续使用圆角矩形工具，在选项栏中设置绘制模式为"形状"、"填充"为浅灰色，然后在画面中按住鼠标左键拖曳绘制一个小圆角矩形，在弹出的"属性"面板中设置宽度为506像素、高度为482像素，左上"圆角半径"为0像素、右上"圆角半径"为0像素、左下"圆角半径"为0像素、右下"圆角半径"为30像素，如图16-8所示。然后将灰色矩形移动到相应位置，效果如图16-9所示。

图16-8

图16-9

05 在"图层"面板中选择灰色圆角矩形图层，右击，在弹出的快捷菜单中执行"复制图层"命令，然后将复制的灰色图形向左移动，如图16-10所示。选择复制的图层，使用Ctrl+T快捷键调出界定框，右击，在弹出的快捷菜单中执行"水平翻转"命令，如图16-11所示。

图16-10

图16-11

06 变换完成后，按Enter键结束操作，效果如图16-12所示。

图16-12

实例180 扁平化天气小组件——制作图形部分

01 接下来制作多云天气符号。首先制作云朵。选择工具箱中的钢笔工具，在选项栏中设置绘制模式为"形状"、"填充"为无、"描边"为白色、描边宽度为60点，在画面右上角拖动鼠标绘制云朵，如图16-13所示。继续使用钢笔工具，在选项栏中设置绘制模式为"形状"、"填充"为白色、"描边"为无，接着在云朵上绘制太阳形状，如图16-14所示。

图16-13

图16-14

02 最后绘制太阳发光形状。选择工具箱中的圆角矩形工具，在选项栏中设置绘制模式为"形状"、"填充"为白色、"半径"为20像素，接着在太阳上方按住鼠标左键拖曳绘制圆角矩形，如图16-15所示。在"图层"面板中将圆角矩形图层进行复制，使用Ctrl+T快捷键调出界定框，将其进行旋转调整位置，效果如图16-16所示。

图16-15

03 使用同样的方法，制作其他圆角矩形，如图16-17所示。

图16-16

图16-17

04 在画面左下角绘制图标。选择工具箱中的钢笔工具,在选项栏中设置绘制模式为"形状"、"填充"为无、"描边"为灰色、描边宽度为10点,单击"描边类型"按钮,在"描边选项"面板中设置"端点"为"圆角端点",接着在画面左下角单击并拖动鼠标左键绘制形状,如图16-18所示。接着在"图层"面板中将该形状图层进行复制,然后向下移动,如图16-19所示。

图16-18

图16-19

05 继续复制该形状,并将其向下移动,如图16-20所示。使用同样的方法,绘制右下角的图标,效果如图16-21所示。

图16-20

图16-21

06 选择工具箱中的横排文字工具,在选项栏中设置适合的"字体"和"字号",填充为白色,接着在画面中单击输入文字,如图16-22所示。使用同样的方法,输入其他的文字,最终画面效果如图16-23所示。

图16-22

图16-23

16.2 外卖APP界面设计

文件路径	第16章 \ 外卖APP界面设计
难易指数	★★★★☆
技术掌握	● 椭圆工具 ● 图层样式 ● 横排文字工具

扫码深度学习

操作思路

本案例主要使用椭圆工具绘制背景多层次圆形,接着为其添加"投影"图层样式,使每个图形都呈现出空间效果,最后在画面中输入文字及数字,完成APP界面的绘制。

案例效果

案例效果如图16-24所示。

图16-24

实例181 外卖APP界面设计——制作图形部分

01 执行菜单"文件>新建"命令,在弹出的"新建文档"对话框中设置"宽度"为1242像素、"高度"为2208像素、"分辨率"为72像素/英寸、"颜色模式"为"RGB颜色"、"背景内容"为"白色",如图16-25所示。接着单击工具箱中的"前景色"图标,在弹出的"拾色器

（前景色）"对话框中设置颜色为紫色，设置完成后，单击"确定"按钮，如图16-26所示。

02 接着使用前景色（填充快捷键为Alt+Delete）将空白画面添加前景色颜色，效果如图16-27所示。

图16-25

图16-29　　　图16-30

05 选择该图层，执行菜单"图层>图层样式>投影"命令，在弹出的"图层样式"对话框中设置"混合模式"为"正片叠底"、颜色为黑色、"不透明度"为30%、"角度"为120度、"距离"为53像素、"扩展"为9%、"大小"为120像素、"杂色"为0%，单击"确定"按钮，完成设置，如图16-31所示。效果如图16-32所示。

图16-26　　　图16-27

03 选择工具箱中的椭圆工具，在选项栏中设置绘制模式为"形状"、"填充"为紫红色，在画面左上角位置按住鼠标左键拖曳绘制一个较大的椭圆形状，如图16-28所示。然后使用Ctrl+T快捷键调出界定框，对形状进行旋转，如图16-29所示。

图16-31

图16-28

图16-32

04 调整完成后，按Enter键完成变换，效果如图16-30所示。

06 在"图层"面板中选择"椭圆1"图层，然后使用Ctrl+J快捷键将其进行复制。接着选择新复制的图层，然后选择工具箱中的椭圆工具，在选项栏中更改其填充为红色，如图16-33所示。接着使用Ctrl+T快捷键调出界定框，对形状进行旋转、缩放，并向上调整位置，按Enter键完成变换，效果如图16-34所示。

图16-33

07 继续复制多个椭圆形状并将其更改填充颜色,然后将其调整至合适位置,如图16-35所示。

图16-34　　　　图16-35

实例182　外卖APP界面设计——添加文字和图形

01 执行菜单"文件>置入嵌入的智能对象"命令,在弹出的"置入嵌入对象"对话框中选择素材"1.png",然后单击"置入"按钮,如图16-36所示。将素材"1.png"移动到画面底部位置,然后按Enter键完成置入,并栅格化,效果如图16-37所示。

图16-36

图16-37

02 选择工具箱中的横排文字工具,在选项栏中设置合适的"字体"和"字号",文字颜色为白色,接着在画面中黄色图形的上方单击插入光标并输入文字,如图16-38所示。使用同样的方法,在画面中合适的位置输入文字,效果如图16-39所示。

图16-38

图16-39

03 继续使用横排文字工具,在选项栏中设置合适的"字体"和"字号",文字颜色为白色,接着在相应位置单击并输入文字,如图16-40所示。接着单击选项栏中的"文字变形"按钮,在弹出的"变形文字"对话框中设置"样式"为"扇形",选中"水平"单选按钮,设置"弯曲"为-22%,单击"确定"按钮,完成设置,如图16-41所示。

04 此时画面效果如图16-42所示。

图16-40

图16-41

图16-42

05 然后使用Ctrl+T快捷键调出界定框,对文字进行旋转并调整位置,按Enter键完成变换,如图16-43所示。接着使用同样的方法,制作其他扇形文字,效果如图16-44所示。

图16-43

图16-44

06 选择工具箱中的椭圆工具，在选项栏中设置绘制模式为"形状"、"填充"为白色，在画面左上角按住Shift键并按住鼠标左键拖曳绘制正圆，如图16-45所示。继续使用椭圆工具在画面左上角的正圆上方绘制一个小的正圆，接着在选项栏中更改"填充"为无、"描边"为黄色、描边宽度为4，效果如图16-46所示。

图16-45

图16-46

07 继续在黄色椭圆中绘制一个稍小的黄色椭圆，如图16-47所示。最终完成效果如图16-48所示。

图16-47　　图16-48

16.3 健康生活APP界面设计

文件路径	第16章\健康生活APP界面设计
难易指数	★★★★★
技术掌握	● 钢笔工具　● 矩形工具 ● 椭圆工具　● 横排文字工具

扫码深度学习

操作思路

本案例主要使用钢笔工具绘制一个黄绿色渐变背景，然后使用多种矢量形状工具绘制各部分细节图形，最后输入文字，制作健康生活的APP界面设计。

案例效果

案例效果如图16-49所示。

图16-49

实例183　健康生活APP界面设计——制作界面主体图形

01 执行菜单"文件>新建"命令，在弹出的"新建文档"对话框中设置"宽度"为1242像素、"高度"为2208像素、"分辨率"为72像素/英寸、"颜色模式"为"RGB颜色"、"背景内容"为"白色"，如图16-50所示。接着在工具箱中单击"前景色"图标，在弹出的"拾色器（前景色）"对话框中设置颜色为黄色，然后单击"确定"按钮，完成设置，如图16-51所示。接着使用前景色（填充快捷键为Alt+Delete）将空白画面填充前景色颜色。

图16-50

图16-51

02 此时的画面效果如图16-52所示。

03 选择工具箱中的钢笔工具，在选项栏中设置绘制模式为"形状"、"描边"为无，单击"填充"按钮，在下拉面板中设置填充类型为"渐变"，然后在下方编辑一个黄绿色渐变颜色，设置渐变样式为"线性"、旋转渐变为45度，接着在画面中单击鼠标左键插入光标并拖曳光标，从而绘制渐变形状，如图16-53所示。在"图层"面板中设置该图层的"不透明度"为70%，如图16-54所示。

图16-52　　　　　图16-53　　　　　图16-54

04 使用同样的方法，再制作一个深黄绿色渐变色形状，并将其"不透明度"设置为80%，效果如图16-55所示。

05 选择工具箱中的椭圆工具，在选项栏中设置"填充"为绿色，接着在画面中按住鼠标左键拖曳绘制椭圆，如图16-56所示。然后在"图层"面板中选择椭圆图层，并设置该图层的混合模式为"强光"，如图16-57所示。

图16-55　　　　　图16-56　　　　　图16-57

06 此时画面效果如图16-58所示。接着选择椭圆图层，执行菜单"图层>创建剪贴蒙版"命令，此时画面效果如图16-59所示。

图16-58　　　图16-59

实例184　健康生活APP界面设计——添加辅助图形以及文字

01 选择工具箱中的矩形工具，在选项栏中设置绘制模式为"形状"、"描边"为无，单击"填充"按钮，在下拉面板中设置填充类型为"渐变"，在下方编辑一个黄绿色渐变，设置样式为"角度"、旋转渐变为-38度，接着在画面中按住鼠标左键拖曳绘制渐变形状，如图16-60所示。接着执行菜单"图层>创建剪贴蒙版"命令，效果如图16-61所示。

图16-60

图16-61

02 选择工具箱中的椭圆工具，在选项栏中设置绘制模式为"形状"、"填充"为白色、"描边"为无，然后在画面中按住Shift键并按住鼠标左键拖曳绘制正圆，如图16-62所示。接着在"图层"面板中选择正圆图层，并设置该图层的"不透明度"为50%，效果如图16-63所示。

图16-62

图16-65

图16-66

图16-65所示。使用同样的方法，绘制另一个形状，如图16-66所示。

图16-63

03 在"图层"面板中选择该图层，然后使用Ctrl+J快捷键将其进行复制。接着将新复制的正圆移动至下方，如图16-64所示。

05 继续使用椭圆工具，在选项栏中设置绘制模式为"形状"、"填充"为白色，接着在画面中按住Shift键并按住鼠标左键拖曳绘制正圆，如图16-67所示。然后使用自定义形状工具，在选项栏中设置绘制模式为"形状"、"填充"为白色，单击"形状"按钮，在下拉面板中选择"音符"形状，接着在画面上按住鼠标左键拖曳绘制形状，如图16-68所示。

图16-67　　　　图16-68

06 执行菜单"文件>置入嵌入的智能对象"命令，在弹出的"置入嵌入对象"对话框中选择素材"1.png"，然后单击"置入"按钮，画面效果如图16-69所示。接着按Enter键完成置入，执行菜单"图层>栅格化>智能图层"命令，效果如图16-70所示。

图16-64

04 选择工具箱中的自定义形状工具，在选项栏中设置绘制模式为"形状"、"填充"为白色，单击"形状"按钮，在下拉面板中选择"箭头"形状，接着在画面中正圆位置按住鼠标左键拖曳绘制形状，如

图16-69

图16-70

07 选择工具箱中的横排文字工具，在选项栏中设置合适的"字体"和"字号"，填充为白色，接着在画面中单击输入文字，如图16-71所示。使用同样的方法，输入其他文字，最终画面效果如图16-72所示。

图16-71

图16-72

16.4 清新登录界面设计

文件路径	第16章\清新登录界面设计
难易指数	★★★★☆
技术掌握	● "高斯模糊"滤镜 ● 圆角矩形工具 ● 文字工具

扫码深度学习

操作思路

本案例中，首先使用"高斯模糊"滤镜制作背景的模糊效果；然后使用圆角矩形工具、椭圆形工具等各种工具制作界面中的各个元素；最后输入文字，呈现界面效果。

案例效果

案例效果如图16-73所示。

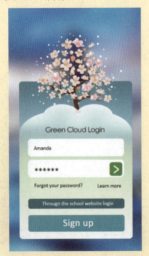
图16-73

实例185　清新登录界面设计——制作界面背景

01 执行菜单"文件>新建"命令，在弹出的"新建文档"对话框中设置"宽度"为1242像素、"高度"为2208像素、"分辨率"为72像素/英寸、"颜色模式"为"RGB颜色"，如图16-74所示。新建完成后，执行菜单"文件>置入嵌入的智能对象"命令，将背景素材"1.jpg"置入画面中，选择该图层，执行菜单"图层>栅格化>智能对象"命令，画面效果如图16-75所示。

图16-74

图16-75

02 选择该图层，执行菜单"滤镜>模糊>高斯模糊"命令，在弹出的"高斯模糊"对话框中设置"半径"为50像素，设置完成后，单击"确定"按钮，如图16-76所示。此时画面效果如图16-77所示。

图16-76

图16-77

03 接下来增加画面中部的亮度。单击"图层"面板底部的"创建新图层"按钮，创建新图层。选择工具箱中的（画笔工具），在选项栏中打开"画笔预设"选取器，在画笔预设选取器中选择一个柔边圆画笔，设置合适的画笔大小，然后将前景色设置为白色，设置完成后，在画面中合适位置按住鼠标左键拖曳进行绘制，如图16-78所示。然后在"图层"面板中选择该图层，设置该图层的"不透明度"为40%，如图16-79所示。

图16-78

图16-79

04 此时画面效果如图16-80所示。

图16-80

实例186 清新登录界面设计——界面主体图形

01 选择工具箱中的（圆角矩形工具），在选项栏中设置绘制模式为形状、"描边"为无，单击"填充"按钮，在下拉面板中设置填充类型为"渐变"，接着在下方编辑一个由白色到蓝色渐变颜色，设置渐变样式为"线性"、旋转渐变为-90度，然后在选项栏中设置"半径"为30像素，接着在画面中按住鼠标左键并拖曳，绘制一个渐变的圆角矩形形状，如图16-81所示。

02 执行菜单"文件>置入嵌入的智能对象"命令，将树木素材"2.png"置入画面中，如图16-82所示。在"图层"面板底部单击"创建新图层"按钮，创建新图层。接着选择工具箱中的画笔工具，然后在画面中树木四周位置按住鼠标左键拖曳绘制装饰白点，画面效果如图16-83所示。

图16-81

图16-82

图16-83

提示 大小不同的斑点绘制方法

在绘制的时候可以通过设置画笔动态来进行绘制。单击选项栏中的"画笔面板"按钮，在弹出的"画笔"面板中，选择一个"柔边圆"画笔，设置画笔"大小"为30像素，"间距"为135%，如图16-84所示。勾选"形状动态"复选框，设置"大小抖动"为75%，如图16-85所示。勾选"散布"复选框，设置"数值"为1000%，接着勾选"两轴"复选框，设置"数量"为2、"数量抖动"55%，如图16-86所示。设置完成后，在画面中进行绘制就可以了。

图16-84　　　　图16-85　　　　图16-86

03 选择工具箱中的椭圆工具，在选项栏中设置绘制模式为"形状"，填充颜色为白色，设置路径操作为"合并形状"，接着在画面中绘制一个椭圆形状，如图16-87所示。继续绘制另外几个椭圆形，如图16-88所示。

图16-87

图16-91

图16-88

图16-92

04 在"图层"面板中选择该图层，单击面板底部的"添加图层蒙版"按钮，接着使用黑色的柔边圆画笔涂抹蒙版中圆形的下半部分，使之隐藏，如图16-89所示。画面效果如图16-90所示。

02 继续使用圆角矩形工具，在白色圆角矩形下方绘制另外两个不同颜色的圆角矩形，如图16-93所示。

图16-89　　　　图16-90

图16-93

03 选择工具箱中的横排文字工具，在选项栏中设置合适的"字体"和"字号"，文字颜色为黑色，接着在画面中单击并输入文字，如图16-94所示。继续使用横排文字工具，在选项栏中设置不同的"字体""字号"以及"文字颜色"，在主标题下方输入另外一些文字，效果如图16-95所示。

实例187　清新登录界面设计——按钮及文字

01 选择工具箱中的圆角矩形工具，在选项栏中设置绘制模式为"形状"、填充颜色为白色、"半径"为20像素，接着在画面中按住鼠标左键拖曳绘制一个圆角矩形，如图16-91所示。在"图层"面板中选择该图层，使用Ctrl+J快捷键复制一个圆角矩形，并向下移动，效果如图16-92所示。

图16-94

图16-95

04 继续使用圆角矩形工具,在选项栏中设置绘制模式为"形状"、填充颜色为绿色、"半径"为20像素,接着在画面中绘制一个圆角矩形,如图16-96所示。接着可以使用横排文字工具在圆角矩形上添加一个">"字符,作为向右的箭头,效果如图16-97所示。

05 最终画面效果如图16-98所示。

图16-97

图16-96

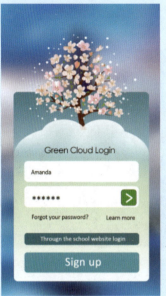

图16-98

第 17 章
网页设计

| 佳 / 作 / 欣 / 赏 |

17.1 促销活动网页广告

文件路径	第17章\促销活动网页广告
难易指数	★★★★★
技术掌握	● 钢笔工具 ● 图层样式 ● 文字工具

扫码深度学习

操作思路

本案例中，首先使用钢笔工具绘制渐变形状，使用"图层样式"为新置入的素材添加效果，最后在画面中输入富有艺术效果的文字。

案例效果

案例效果如图17-1所示。

图17-1

操作步骤

实例188 促销活动网页广告——制作左上角图标

01 执行菜单"文件>打开"命令，打开素材"1.jpg"，如图17-2所示。

图17-2

02 执行菜单"文件>置入嵌入的智能对象"命令，将标志素材"2.png"置入文档左上角，按Enter键结束操作。选择该图层，右击，在弹出的快捷菜单中执行"栅格化图层"命令，效果如图17-3所示。

图17-3

03 接下来为标志添加效果。选择标志图层，执行菜单"图层>图层样式>斜面和浮雕"命令，在弹出的"图层样式"对话框中设置斜面和浮雕的"样式"为"内斜面"、"方法"为平滑、"深度"为100%、"方向"为"上"、"大小"为13像素、"软化"为0像素、"角度"为120度、"高度"为0度、"高光模式"为"滤色"、颜色为白色、"不透明度"为75%、"阴影模式"为"正片叠底"、颜色为黑色、"不透明度"为75%，如图17-4所示。通过勾选"预览"复选框进行查看，此时文字效果如图17-5所示。

图17-4

图17-5

04 在"图层样式"对话框左侧的列表框中勾选"描边"复选框，设置描边的"大小"为9像素、"位置"为"外部"、"混合模式"为"正常"、"不透明度"为100%、"填充类型"为"颜色"、"颜色"为蓝色，如图17-6所示。通过勾选"预览"复选框进行查看，此时文字效果如图17-7所示。

图17-6

图17-7

05 在"图层样式"对话框左侧的列表框中勾选"渐变叠加"复选框,设置渐变叠加的"混合模式"为"滤色"、"不透明度"为100%、"渐变"为黄色系的渐变颜色、"样式"为"线性"、"角度"为90度、"缩放"为100%,单击"确定"按钮,如图17-8所示。效果如图17-9所示。

图17-8

图17-9

06 接下来绘制标志边缘。选择工具箱中的 (钢笔工具),在选项栏中设置绘制模式为"形状",单击"填充"按钮,在下拉面板中设置填充类型为"渐变",接着在下方编辑一个蓝色系渐变颜色,渐变方式为"线性"、"角度"为-50,如图17-10所示。在字母周围绘制标志边缘,效果如图17-11所示。

图17-10

图17-11

07 接下来为标志边缘添加效果。选择边缘图层,执行菜单"图层>图层样式>渐变叠加"命令,在弹出的"图层样式"对话框中设置渐变叠加的"混合模式"为"正常"、"不透明度"为100%、"渐变"为蓝色系的渐变颜色、"样式"为"线性"、"角度"为90度、"缩放"100%,单击"确定"按钮,如图17-12所示。效果如图17-13所示。

图17-12

图17-13

实例189 促销活动网页广告——制作主体文字背景

01 首先绘制多边形形状。选择工具箱中的钢笔工具,在选项栏中设置绘制模式为"形状",单击"填充"按

钮，在下拉面板中设置填充类型为"渐变"，接着在下方编辑一个黄色系渐变颜色，渐变方式为"线性"、"角度"为90，然后在画面中间绘制多边形，此时画面效果如图17-14所示。

图17-14

02 接下来在多边形四周绘制三角形。选择工具箱中的钢笔工具，在选项栏中设置绘制模式为"形状"、"填充"为黄色、"描边"为无，在多边形左上角绘制三角形，如图17-15所示。将"填充"改为淡黄色，继续在三角形上方绘制新的三角形，如图17-16所示。

图17-15

图17-16

03 使用同样的方法，在多边形四周绘制不同颜色的多边形，如图17-17所示。

图17-17

04 接下来绘制多边形四周的三角体。选择工具箱中的钢笔工具，在选项栏中设置绘制模式为"形状"、"填充"为黄色、"描边"为无，然后在多边形左下角绘制三角形，如图17-18所示。使用同样的方法，在三角形左侧和下方绘制另外两个三角形，使之呈现厚度感，效果如图17-19所示。

图17-18

图17-19

05 按住Ctrl键选择三角体的所有图层，使用Ctrl+J快捷键复制新的三角体图层，继续使用Ctrl+T快捷键调出界定框，通过拖曳控制点将新三角体旋转缩放，并移动至三角体下方，如图17-20所示。按Enter键完成操作。

图17-20

06 接下来绘制不同颜色的三角体。使用同样的方法，在画面右下角绘制不同颜色的三角体，并在下方复制一个稍小的三角体，如图17-21所示。

图17-21

07 接下来绘制曲线箭头。选择工具箱中的钢笔工具，在选项栏中设置绘制模式为"形状"、"填充"为蓝色、"描边"为无，然后在多边形左侧绘制一个曲线形状，如图17-22所示。

图17-22

08 选择工具箱中的钢笔工具，在选项栏中设置绘制模式为"形状"，单击"填充"按钮，在下拉面板中设置填充类型为"渐变"，接着在下方编辑一个蓝色系渐变，渐变方式为"线性"，"角度"为90，"描边"为无，然后在上一个图形的右侧绘制多边形，如图17-23所示。选择该图层，执行菜单"图层>创建剪贴蒙版"命令，此时画面效果如图17-24所示。

图17-23

图17-24

09 使用同样的方法,使用钢笔工具在箭身下方绘制一个浅蓝色侧边,如图17-25所示。此时画面效果如图17-26所示。

图17-25

图17-26

10 绘制箭头的另外一个部分。选择工具箱中的钢笔工具,在选项栏中设置绘制模式为"形状",单击"填充"按钮,在下拉面板中设置填充类型为"渐变",接着在下方编辑一个蓝色系渐变颜色,渐变方式为"线性","角度"为90,然后在画面右侧绘制箭头,此时效果如图17-27所示。

图17-27

11 接下来为箭头制作侧边。选择工具箱中的钢笔工具,在选项栏中设置"绘制模式"为"形状"、"描边"为无,单击"填充"按钮,在下拉面板中设置填充类型为"渐变",接着在下方编辑一个白色系渐变,渐变方式为"线性","角度"为90,然后在箭身上侧绘制形状,如图17-28所示。使用同样的方法,绘制箭头的其他侧边,如图17-29所示。

图17-28

图17-29

实例190 促销活动网页广告——制作主体文字

01 首先制作主体文字。选择工具箱中的 T.(横排文字工具),在选项栏中设置合适的"字体"和"字号",文字颜色设置为蓝色,然后在画面中单击插入光标,输入文字,如图17-30所示。

图17-30

02 使用工具箱中的钢笔工具,在选项栏中设置绘制模式为"形状"、"填充"为蓝色,在字母T下方绘制多边形,如图17-31所示。在字母N右侧绘制多边形,此时文字效果如图17-32所示。

图17-31

图17-32

03 按住Shift键,选择主标题图层和两个多边形图层,使用Ctrl+J快捷键将其进行复制,使用Ctrl+E快捷键将复制的图层合并。使用同样的方法,在主标题右上方输入副标题,如图17-33所示。

图17-33

04 接下来为主标题文字添加效果。选择主标题文字图层,执行菜单"图层>图层样式>斜面和浮雕"命令,在弹出的"图层样式"对话框的左侧列表框中勾选"斜面和浮雕"选项下的"等高线"复选框,然后设置斜面和浮雕的"样式"为"内斜面"、"方法"为"平滑"、"深度"为100%、"方向"为"上"、"大小"为16像素、"软化"为0像素、"角度"为120度、"高度"为0度、"高光模式"为"滤色"、颜色为白色、"不透明度"为75%、"阴影模式"为"正片叠底"、颜色为黑色、"不透明度"为75%,如图17-34所示。通过勾选"预览"复选框进行查看,此时文字效果如图17-35所示。

图17-34

图17-35

05 在"图层样式"对话框左侧的列表框中勾选"描边"复选框，设置描边的"大小"为13像素、"位置"为"外部"、"混合模式"为"正常"、"不透明度"为100%、"填充类型"为"颜色"、"颜色"为蓝色，如图17-36所示。通过勾选"预览"复选框进行查看，此时文字效果如图17-37所示。

图17-36

图17-37

06 在"图层样式"对话框左侧的列表框中勾选"内发光"复选框，设置内发光的"混合模式"为"柔光"、"不透明度"为45%、"杂色"为0%、颜色为白色、"方法"为"柔和"、"源"为"边缘"、"阻塞"为0%、"大小"为16像素、"范围"为50%、"抖动"为0%，如图17-38所示。通过勾选"预览"复选框进行查看，此时文字效果如图17-39所示。

图17-38

图17-39

07 在"图层样式"对话框左侧的列表框中勾选"渐变叠加"复选框，设置渐变叠加的"混合模式"为"正常"、"不透明度"为100%、"渐变"为蓝色系渐变、"样式"为"线性"、"角度"为90度、"缩放"为89%，单击"确定"按钮，如图17-40所示。效果如图17-41所示。

图17-40

图17-41

08 接下来更改副标题颜色。选择副标题图层,按住Ctrl键并使用鼠标左键单击副标题图层缩览图,载入选区,如图17-42所示。将前景色设置为绿色,使用前景色(填充快捷键为Alt+Delete)将副标题改变颜色,然后使用Ctrl+D快捷键取消选区,效果如图17-43所示。

图17-42　　　　　图17-43

09 接下来为副标题文字添加效果。选择副标题文字图层,执行菜单"图层>图层样式>斜面和浮雕"命令,在弹出的"图层样式"对话框的左侧列表框中勾选"斜面和浮雕"选项下的"等高线"复选框,设置斜面和浮雕的"样式"为"内斜面"、"方法"为"平滑"、"深度"为100%、"方向"为"上"、"大小"为16像素、"软化"为0像素、"角度"为120度、"高度"为0度、"高光模式"为"滤色"、颜色为白色、"不透明度"为75%、"阴影模式"为"正片叠底"、颜色为黑色、"不透明度"为75%,如图17-44所示。通过勾选"预览"复选框进行查看,此时文字效果如图17-45所示。

图17-44

图17-45

10 在"图层样式"对话框左侧的列表框中勾选"描边"复选框,设置描边的"大小"为13像素、"位置"为"外部"、"混合模式"为"正常"、"不透明度"为100%、"填充类型"为"颜色"、"颜色"为绿色,如

图17-46所示。通过勾选"预览"复选框进行查看,此时文字效果如图17-47所示。

图17-46

图17-47

11 在"图层样式"对话框左侧的列表框中勾选"内发光"复选框,设置内发光的"混合模式"为"滤色"、"不透明度"为75%、"杂色"为0%、颜色为浅黄色、"方法"为"柔和"、"源"为"边缘"、"阻塞"为0%、"大小"为16像素、"范围"为50%,如图17-48所示。通过勾选"预览"复选框进行查看,此时文字效果如图17-49所示。

图17-48

图17-49

12 在"图层样式"对话框左侧的列表框中勾选"渐变叠加"复选框,设置渐变叠加的"混合模式"为"变暗"、"不透明度"为100%、"渐变"为绿色系渐变、"样式"为"线性"、"角度"为87度、"缩放"为72%,设置完成后,单击"确定"按钮,如图17-50所示。效果如图17-51所示。

图17-50

图17-51

13 接下来绘制水滴。选择工具箱中的钢笔工具,在选项栏中设置绘制模式为"形状",单击"填充"按钮,在下拉面板中设置"填充类型"为"渐变",接着在下方编辑一个蓝色系渐变颜色,渐变方式为"线性"、"角度"为180度,设置"描边"为无,在"路径操作"下拉菜单中选择"合并形状",然后在副标题左侧绘制水滴形状,效果如图17-52所示。

图17-52

14 接下来为水滴添加效果。选择水滴图层,执行菜单"图层>图层样式>斜面和浮雕"命令,在弹出的"图层样式"对话框左侧的"斜面和浮雕"下拉列表中勾选"等高线"复选框,设置斜面和浮雕的"样式"为"内斜面"、"方法"为"平滑"、"深度"为100%、"方向"为"上"、"大小"为16像素、"软化"为0像素、"角度"为120度、"高度"为0度、"高光模式"为"滤色"、颜色为白色、"不透明度"为75%、"阴影模式"为"正片叠底"、颜色为黑色、"不透明度"为75%,如图17-53所示。通过勾选"预览"复选框进行查看,此时水滴效果如图17-54所示。

图17-53

图17-54

15 在"图层样式"对话框左侧的列表框中勾选"描边"复选框,设置描边的"大小"为9像素、"位置"为"外部"、"混合模式"为"正常"、"不透明度"为100%、"填充类型"为"颜色"、"颜色"为蓝色,如图17-55所示。通过勾选"预览"复选框进行查看,此时水滴效果如图17-56所示。

图17-55

图17-56

16 在"图层样式"对话框左侧的列表框中勾选"内发光"复选框,设置内发光的"混合模式"为"滤色"、"不透明度"为75%、"杂色"为0%、颜色为浅黄色、"方法"为"柔和"、"源"为"边缘"、"阻塞"为0%、"大小"为16像素、"范围"为50%,设置完成后,单击"确定"按钮,如图17-57所示。效果如图17-58所示。

图17-57

图17-58

17 接下来制作文字轮廓。执行菜单"文件>置入嵌入的智能对象"命令,将背景素材"1.jpg"置入文档中,按Enter键结束操作,如图17-59所示。选择工具箱中的钢笔工具,在选项栏中设置绘制模式为"路径",沿着文字外围绘制文字轮廓,如图17-60所示。

图17-59

图17-60

18 使用Ctrl+Enter快捷键载入选区,在"图层"面板中选择刚刚置入的背景素材"1.jpg"图层,接着单击面板底部的"添加图层蒙版"按钮,此时文字轮廓如图17-61所示。

图17-61

19 选择文字轮廓图层,执行菜单"图层>图层样式>描边"命令,在弹出的"图层样式"对话框中设置描边的"大小"为10像素、"位置"为"外部"、"混合模式"为"正常"、"不透明度"为72%、"填充类型"为"颜色"、"颜色"为白色,设置完成后,单击"确定"按钮,如图17-62所示。效果如图17-63所示。

图17-62

图17-63

20 选择文字轮廓图层,执行菜单"图层>新建调整图层>色相/饱和度"命令,在弹出的"新建图层"对话框中单

击"确定"按钮,接着在弹出的"属性"面板中设置颜色为"全图",设置"色相"为-170、"饱和度"为+60、"明度"为0,单击底部的"此调整剪切到次图层"按钮,如图17-64所示。设置完成后,效果如图17-65所示。

图17-64　　　　　图17-65

21 绘制小标志。选择工具箱中的钢笔工具,在选项栏中设置绘制模式为"形状"、"填充"为橙色、"描边"为无,然后在主标题右侧绘制形状,如图17-66所示。

图17-66

22 为小标志添加效果。选择小标志图层,执行菜单"图层>图层样式>描边"命令,在弹出的"图层样式"对话框中设置描边的"大小"为8像素、"位置"为"外部"、"混合模式"为"正常"、"不透明度"为76%、"填充类型"为"颜色"、"颜色"为白色,设置完成后,单击"确定"按钮,如图17-67所示。效果如图17-68所示。

图17-67

图17-68

23 复制小标志。使用Ctrl+J快捷键将小标志图层复制,然后使用Ctrl+T快捷键调出界定框,在画面中右击,在弹出的快捷菜单中执行"水平翻转"命令,如图17-69所示,按住鼠标左键拖曳该图像,将其逆时针旋转合适角度,如图17-70所示。

图17-69

图17-70

24 将其移动至主标题左侧上方,按Enter键结束变换,效果如图17-71所示。

图17-71

实例191　促销活动网页广告——制作其他图形

01 绘制红按钮。选择工具箱中的钢笔工具,在选项栏中设置绘制模式为"形状",单击"填充"按钮,在下拉面板中设置填充类型为"渐变",接着在下方编辑一个

红色系渐变颜色，设置渐变方式为"线性"、"角度"为90度，设置"描边"为无，然后在主标题右侧绘制按钮形状，如图17-72所示。画面效果如图17-73所示。

图17-72

图17-73

02 为红色按钮制作立体感侧边。使用同样的方法，在红色按钮上方绘制一个不同渐变的侧边，如图17-74所示。继续在左下方和右侧绘制纯色的侧边，使整个红色按钮有立体效果，如图17-75所示。

图17-74

图17-75

03 输入新文字。选择工具箱中的"横排文字工具"，在选项栏中设置合适的"字体"和"字号"，文字颜色为白色，然后在红色按钮上方单击插入光标，输入文字，效果如

图17-76所示。

04 选择工具箱中的钢笔工具，在选项栏中设置绘制模式为"形状"，单击"填充"按钮，在下拉面板中设置填充类型为"渐变"，接着在下方编辑一个蓝色系渐变，设置渐变方式为"线性"、"角度"为90度，设置"描边"为无，然后在主标题右侧绘制梯形形状，如图17-77所示。

图17-76　　　　　图17-77

05 输入新文字。选择工具箱中的横排文字工具，在选项栏中设置合适的"字体"和"字号"，文字颜色为白色，然后在梯形形状上单击插入光标，输入文字，如图17-78所示。使用Ctrl+D快捷键调出界定框，使用鼠标左键拖曳控制点将其逆时针旋转合适角度至梯形内，如图17-79所示。按Enter键结束变换。

图17-78　　　　　图17-79

06 执行菜单"文件>置入嵌入的智能对象"命令，将背景素材"3.png"置入文档中，按Enter键结束操作，如图17-80所示。继续执行菜单"文件>置入嵌入的智能对象"命令，将背景素材"4.jpg"置入文档中，按Enter键结束操作，如图17-81所示。

图17-80　　　　　图17-81

07 在"图层"面板中设置该图层的混合模式为"滤色"，如图17-82所示。最终画面效果如图17-83所示。

图17-82

图17-83

17.2 紫色梦幻感网页Banner

文件路径	第17章\紫色梦幻感网页Banner
难易指数	★★★★★
技术掌握	● 横排文字工具　● 钢笔工具 ● 图层样式　● 图层蒙版

扫码深度学习

操作思路

在本案例的制作过程中，首先使用横排文字工具在画面中输入艺术字体，使用"图层样式"为文字添加特殊效果，最后使用钢笔工具绘制文字周围的装饰元素。

案例效果

案例效果如图17-84所示。

图17-84

实例192　紫色梦幻感网页Banner——制作炫彩背景

01 执行菜单"文件>新建"命令，在弹出的"新建文档"对话框中设置"宽度"为1007像素、"高度"为600像素、"分辨率"为72像素/英寸，设置完成后，单击"创建"按钮，如图17-85所示。

图17-85

02 为背景图层填充颜色。单击工具箱中的"前景色"图标，在弹出的"拾色器（前景色）"对话框中设置颜色为紫色，然后单击"确定"按钮，如图17-86所示。使用前景色（填充快捷键为Alt+Delete）进行填充，此时画面效果如图17-87所示。

图17-86

图17-87

03 执行菜单"文件>置入嵌入的智能对象"命令，将炫彩素材"1.jpg"置入文档中，按Enter键结束操作。在"图层"面板中选择该图层并右击，在弹出的快捷菜单中执行"栅格化图层"命令，效果如图17-88所示。

图17-88

04 在"图层"面板中选择该图层，单击面板底部的"添加图层蒙版"按钮，为该图层添加图层蒙版。然后选择工具箱中的（画笔工具），在选项栏中单击打开"画笔预设"选取器，在画笔预设选取器中选择一个柔边圆画笔，设置画笔"大小"为1000像素。将前景色设置为白色，如图17-89所示。设置完成后，在画面中间位置按住鼠标左键拖曳进行涂抹，蒙版效

果如图17-90所示。

图17-89

图17-90

05 此时画面效果如图17-91所示。

图17-91

06 置入炫彩素材"2.jpg",按Enter键结束操作,将该图层栅格化,如图17-92所示。然后在"图层"面板中选择该图层,设置图层混合模式为"滤色",如图17-93所示。

图17-92

07 此时画面效果如图17-94所示。

图17-93

图17-94

08 单击"图层"面板底部的"创建新图层"按钮,创建新图层。选择工具箱中的画笔工具,在选项栏中单击打开"画笔预设"选取器,在画笔预设选取器中选择一个柔边圆画笔,设置画笔"大小"为500像素。将前景色设置为蓝紫色,如图17-95所示。设置完成后,在画面四角处位置按住鼠标左键拖曳进行涂抹,效果如图17-96所示。

图17-95

图17-96

09 绘制彩色光环。选择工具箱中的椭圆工具,然后在选项栏中设置绘制模式为"形状"、"填充"为无,单击"填充"按钮,在下拉面板中设置填充类型为"渐变",接着在下方编辑一个由蓝色到粉色的渐变颜色,设置渐变方式为"线性"、"角度"为90度,设置描边宽度为6像素,然后在画面下方按住Shift键并按住鼠标左键拖曳绘制彩色光环,效果如图17-97所示。

图17-97

10 在"图层"面板中选择彩色光环图层,设置图层混合模式为"柔光",如图17-98所示。此时光环效果如图17-99所示。选中该图层并右击,在弹出的快捷菜单中执行"栅格化图层"命令,将其栅格化。

图17-98

图17-99

11 选择彩色光环图层,使用Ctrl+J快捷键将其进行复制,然后将新的光环移动到画面中心,使用Ctrl+T快捷键调出界定框,如图17-100所示。然后按住Shift键并拖曳控制点将新光环等比例扩大,按Enter键完成操作。在"图层"面板中设置该图层的混合模式为"正常",此时光环效果如图17-101所示。

图17-100　　　　　图17-101

12 选择大光环图层,执行菜单"滤镜>模糊>高斯模糊"命令,在弹出的"高斯模糊"对话框中设置"半径"为5像素,然后单击"确定"按钮,如图17-102所示。此时光环效果如图17-103所示。

图17-102　　　　　图17-103

13 选择该图层,然后选择工具箱中的 (橡皮擦工具),在选项栏中单击打开"画笔预设"选取器,在画笔预设选取器中选择一个柔边圆画笔笔尖,设置画笔"大小"为200像素,如图17-104所示。设置完成后,在画面中大光环下方位置按住鼠标左键拖曳进行涂抹,此时效果如图17-105所示。

图17-104　　　　　图17-105

14 使用同样的方法,在大光环右侧绘制一个小的彩色光环并将其移动至大光环下方,如图17-106所示。

图17-106

实例193　紫色梦幻感网页Banner ——制作主体文字

01 选择工具箱中的 T.（横排文字工具），在选项栏中设置合适的"字体"和"字号",文字颜色为蓝色,然后在画面中单击插入光标,输入文字,如图17-107所示。

图17-107

02 在使用横排文字工具的状态下,在文字"梦"的左侧单击插入光标,然后按住鼠标左键拖曳将"梦幻"选中,如图17-108所示。在选项栏中将"字号"调小,然后单击"提交当前所有操作"按钮✓,文字效果如图17-109所示。

图17-108

图17-109

03 载入样式素材。执行菜单"编辑>预设>预设管理器"命令,在弹出的"预设管理器"对话框中设置"预设类型"为"样式",然后单击"载入"按钮,如图17-110所示。此时会弹出"载入"对话框,找到素材文件夹位置,选择"3.asl",然后单击"载入"按钮,如图17-111所示。

图17-110

图17-111

04 载入的样式会出现在所有样式图标的最后方，然后单击"完成"按钮，完成载入样式操作，如图17-112所示。

图17-112

05 接下来为文字添加效果。选择文字图层，执行菜单"窗口>样式"命令，在弹出的"样式"面板中单击刚刚载入的样式，如图17-113所示。此时文字效果如图17-114所示。

图17-113

图17-114

06 接下来输入新文字。选择工具箱中的横排文字工具，在选项栏中设置合适的"字体"和"字号"，文字颜色为白色，然后在主标题左上方单击插入光标，输入文字，如图17-115所示。

图17-115

07 载入新样式素材。执行菜单"编辑>预设>预设管理器"命令，在弹出的"预设管理器"对话框中设置"预设类型"为"样式"，然后单击"载入"按钮，如图17-116所示。此时会弹出"载入"对话框，找到素材文件夹位置，选择"4.asl"，然后单击"载入"按钮，如图17-117所示。

图17-116

图17-117

08 载入的样式会出现在所有样式图标的最后方，然后单击"完成"按钮，完成载入样式操作，如图17-118所示。

图17-118

09 为副标题文字添加效果。选择该图层，执行菜单"窗口>样式"命令，弹出"样式"面板，单击刚刚载入的样式，如图17-119所示。副标题文字效果如图17-120所示。

图17-119　　　　　图17-120

10 选择工具箱中的 □.（矩形工具），在选项栏中设置绘制模式为"形状"、"填充"为白色、"描边"为无、路径操作为"合并形状"，在副标题左右两侧按住鼠标左键绘制矩形形状，如图17-121所示。

图17-121

11 按住Ctrl键并使用鼠标左键选择两个文字图层和矩形图层，然后使用Ctrl+Alt+E快捷键将图层盖印，得到新图层。选择新图层，按住Ctrl键单击该图层的缩览图，得到选区，如图17-122所示。执行菜单"选择>修改>扩展"命令，在弹出的"扩展选区"对话框中设置"扩展量"为14像素，设置完成后，单击"确定"按钮，如图17-123所示。

图17-122

图17-123

12 此时画面效果如图17-124所示。

图17-124

13 选择工具箱中的 ⚲.（多边形套索工具），然后在选项栏中单击"添加到选区"按钮 ⬜，在文字选区中绘制文字内部镂空的区域，如图17-125所示。使用同样的方法，在其他文字选区内绘制多边形，得到完整文字轮廓，如图17-126所示。

图17-125

图17-126

14 新建一个图层，将前景色设置为蓝色，使用前景色（填充快捷键为Alt+Delete）进行填充，效果如图17-127所示。然后使用Ctrl+D快捷键取消选区，将轮廓图层拖曳至文字图层之下，效果如图17-128所示。

图17-127

图17-128

03 输入新文字。选择工具箱中的横排文字工具，在选项栏中设置合适的"字体"和"字号"，文字颜色为浅紫色，然后在多边形上方单击插入光标，输入文字，如图17-132所示。

图17-132

04 选择工具箱中的钢笔工具，在选项栏中设置绘制模式为"形状"、"填充"为深蓝色、"描边"为无，设置完成后，在画面主标题文字下方绘制一个四边形，如图17-133所示。使用同样的方法，在梯形上方绘制一个橙色四边形，如图17-134所示。

图17-133

图17-134

实例194 紫色梦幻感网页Banner——制作其他图形

01 选择工具箱中的 ✐（钢笔工具），在选项栏中设置绘制模式为"形状"、"填充"为蓝色、"描边"为无，设置完成后，在画面主标题右上角绘制一个多边形，如图17-129所示。使用同样的方法，在该多边形上方绘制一个粉色四边形，如图17-130所示。

图17-129

图17-130

02 制作多边形阴影。使用同样的方法，在多边形下方绘制一个黑色三角形，如图17-131所示。

图17-131

05 制作橙色四边形的高光。选择工具箱中的钢笔工具，在选项栏中设置绘制模式为"形状"、"填充"为淡黄色、"描边"为无，设置完成后，在橙色四边形上方绘制一个高光，如图17-135所示。执行菜单"图层>创建剪贴蒙版"命令，此时橙色梯形效果如图17-136所示。

图17-135

图17-136

06 接下来输入新文字。选择工具箱中的横排文字工具，在选项栏中设置合适的"字体"和"字号"，文字颜色为黄色，然后在梯形上方单击插入光标，输入文字，如图17-137所示。

图17-137

07 为文字更改颜色。选择该文字图层，使用Ctrl+J快捷键将文字图层复制，在选择横排文字工具的状态下，然后在选项栏中单击颜色块，并在弹出的"拾色器（文本颜色）"对话框中设置颜色为红色，如图17-138所示。此时文字效果如图17-139所示。

图17-138

图17-139

08 在字母W的左侧单击插入光标，然后按住鼠标左键拖曳，将字母WHICH BURNS选中，如图17-140所示。将选中的文字更改为紫色，效果如图17-141所示。

图17-140

图17-141

09 选择该图层，将文字向左上方微移，此时会露出下方黄色文字，文字会呈现出一种微妙的立体感，如图17-142所示。

图17-142

10 使用同样的方法，在梯形上方输入文字，并为一些字母更改颜色，如图17-143所示。

图17-143

11 选择工具箱中的钢笔工具，在选项栏中设置绘制模式为"形状"、"填充"为蓝色、"描边"为无，设置完成

后，在画面主标题左侧绘制一个图形，如图17-144所示。

图17-144

12 为该图形添加投影效果。然后选择该图层，执行菜单"图层>图层样式>投影"命令，在弹出的"图层样式"对话框中设置投影的"混合模式"为"正片叠底"、颜色为紫色、"不透明度"为100%、"角度"为112度、"距离"为9像素、"扩展"为20%、"大小"为16像素，设置完成后，单击"确定"按钮，如图17-145所示。效果如图17-146所示。

图17-145

图17-146

13 在"图层"面板中选择该图层，设置图层混合模式为"滤色"，如图17-147所示。此时图形效果如图17-148所示。

图17-147

图17-148

14 选择工具箱中的 ◯（椭圆工具），在选项栏中设置绘制模式为"形状"、"填充"为白色、"描边"为无，设置完成后，在图形右侧按住Shift键并使用鼠标左键拖曳绘制一个正圆，如图17-149所示。

图17-149

15 接下来输入新文字。选择工具箱中的横排文字工具，在选项栏中设置合适的"字体"和"字号"，文字颜色为白色，然后在图形上方单击插入光标，输入文字，如图17-150所示。

图17-150

16 为文字更改颜色。在使用横排文字工具的状态下，然后在字母N的左侧单击插入光标，按住鼠标左键拖曳将字母"NO."选中，如图17-151所示。然后在选项栏中单击颜色块，在弹出的"拾色器（文本颜色）"对话框中设置颜色为黄色，如图17-152所示。

图 17-151

图 17-152

17 此时文字效果如图 17-153 所示。

图 17-153

18 接着调整文字位置。使用 Ctrl+T 快捷键调出界定框，如图 17-154 所示。拖曳控制点将其进行旋转，按 Enter 键结束变换操作，效果如图 17-155 所示。

图 17-154

图 17-155

19 使用同样的方法，在该文字之下输入稍小的文字并为其更改颜色，并适当进行旋转，效果如图 17-156 所示。

图 17-156

20 单击"图层"面板底部的"创建新组"按钮，创建一个图层组。然后按住 Shift 键并选中图形图层、两个文字图层和正圆图层，将选中的图层拖曳至该组内，使用 Ctrl+J 快捷键将该组进行复制，使用 Ctrl+T 快捷键调出界定框，然后将光标移到界定框内并按住鼠标左键将复制的组移动到画面右侧，如图 17-157 所示。在画面中右击，在弹出的快捷菜单中执行"水平翻转"命令，然后按 Enter 键结束操作，效果如图 17-158 所示。

图 17-157

图 17-158

21 选择工具箱中的 ▭（矩形工具），在选项栏中设置绘制模式为"形状"、"填充"为深灰色、"描边"为无，然后在画面上方按住鼠标左键拖曳绘制矩形形状，如图 17-159 所示。使用同样的方法，在灰色矩形上方绘制一个紫色矩形，如图 17-160 所示。

图 17-159

图 17-160

22 选择工具箱中的 ▱（添加锚点工具），在紫色矩形上方边缘中心位置使用鼠标左键单击添加3个锚点，如图 17-161 所示。使用直接选择工具单击添加第二个锚点，然后向上拖曳，绘制凸出的尖角，如图 17-162 所示。

图 17-161

图 17-162

23 接下来输入新文字。选择工具箱中的横排文字工具，在选项栏中

设置合适的"字体"和"字号",文字颜色为白色,然后在灰色矩形上单击插入光标,输入文字,如图17-163所示。使用同样的方法,在紫色矩形上输入文字,如图17-164所示。

图17-163

图17-164

24 执行菜单"文件>置入嵌入的智能对象"命令,将炫彩素材"5.jpg"置入文档中,按Enter键结束操作,如图17-165所示。在"图层"面板中选择该图层,设置图层混合模式为"滤色",如图17-166所示。

图17-165

图17-166

25 最终画面效果如图17-167所示。

图17-167

17.3 网站搜索页面设计

文件路径	第17章\网站搜索页面设计
难易指数	★★★★★
技术掌握	● 画笔工具 ● 图层样式 ● 圆角矩形工具 ● 横排文字工具

扫码深度学习

操作思路

本案例主要使用圆角矩形工具绘制界面的按钮,使用"图层样式"为按钮及标志添加投影及发光效果。最后使用横排文字工具为网站页面添加文字。

案例效果

案例效果如图17-168所示。

图17-168

操作步骤

实例195 网站搜索页面设计——制作标志部分

01 执行菜单"文件>新建"命令,创建新的空白文档。单击工具箱底部的"前景色"图标,在弹出的"拾色器(前景色)"对话框中设置颜色为深灰色,单击"确定"按钮,如图17-169所示。使用前景色(填充快捷键为Alt+Delete)进行填充,效果如图17-170所示。

图17-169

图17-170

02 单击"图层"面板底部的"创建新图层"按钮,创建新图层。选择工具箱中的画笔工具,在选项栏中单击打开"画笔预设"选取器,在画笔预设选取器中选择一个柔边圆画笔,设置画笔"大小"为1000像素,将前景色设置为浅灰色,在画面上方位置按住鼠标左键拖曳绘制一个柔角圆形,如图17-171所示。执行菜单"文件>置入嵌入的智能对象"命令,将标志素材"1.png"置入文档中,并将其移动至画面上方,然后在"图层"面板中选择标志图层并右击,在弹出的快捷菜单中执行"栅格化图层"命令,效果如图17-172所示。

图17-171

图17-172

03 选择标志图层，执行菜单"图层>图层样式>内阴影"命令，在弹出的"图层样式"对话框中设置内阴影的"混合模式"为"正片叠底"、颜色为黑色、"不透明度"为50%、"角度"为120度、"距离"为2像素、"阻塞"为20%、"大小"为4像素，设置完成后，单击"确定"按钮，如图17-173所示。效果如图17-174所示。

图17-173

图17-174

04 选择工具箱中的横排文字工具，在选项栏中设置合适的"字体"和"字号"，文字颜色为白色，然后在画面中单击插入光标，输入文字，如图17-175所示。选择该文字图层，执行菜单"图层>图层样式>投影"命令，在弹出的"图层样式"对话框中设置投影的"混合模式"为"正片叠底"、颜色为黑色、"不透明度"为50%、"角度"为120度、"距离"为7像素、"扩展"为6%、"大小"为6像素，设置完成后，单击"确定"按钮，如图17-176所示。

图17-175

图17-176

05 此时文字画面效果如图17-177所示。

图17-177

06 接着在选项栏中设置合适的"字体"和"字号"，文字颜色为深灰色，然后在画面中单击插入光标，输入文字，如图17-178所示。选择该文字图层，执行菜单"图层>图层样式>投影"命令，在弹出的"图层样式"对话框中设置投影的"混合模式"为"正片叠底"、颜色为灰色、"不透明度"为78%、"角度"为120度、"距离"为1像素、"扩展"为6%、"大小"为1像素，设置完成后，单击"确定"按钮，如图17-179所示。

图17-178

图17-179

07 此时文字效果如图17-180所示。

图17-180

实例196 网站搜索页面设计——制作搜索框及按钮

01 绘制文字输入框。选择工具箱中的 ▢ (圆角矩形工具），在选项栏中设置绘制模式为"形状"、"填充"为深灰色、"描边"为无、"半径"为5像素，在文字下方按住鼠标左键拖曳绘制圆角矩形框，如图17-181所示。

图17-181

02 选择圆角矩形图层，执行菜单"图层>图层样式>描边"命令，在弹出的"图层样式"对话框中设置描边的"大小"为1像素、"位置"为"外部"、"混合模式"为"正常"、"不透明度"为71%、"填充类型"为"颜色"、"颜色"为灰色，如图17-182所示。通过勾选"预览"复选框查看当前效果，如图17-183所示。

图17-182

图17-183

03 在"图层样式"对话框左侧的列表框中勾选"内阴影"复选框，设置内阴影的"混合模式"为"正片叠底"、颜色为黑色、"不透明度"为47%、"角度"为120度、"距离"为2像素、"阻塞"为12%、"大小"为10像素，设置完成后，单击"确定"按钮，如图17-184所示。效果如图17-185所示。

图17-184

图17-185

04 选择工具箱中的横排文字工具，在选项栏中设置合适的"字体"和"字号"，文字颜色为灰色，然后在画

面中单击插入光标,输入文字,如图17-186所示。执行菜单"图层>图层样式>投影"命令,在弹出的"图层样式"对话框中设置投影的"混合模式"为"正片叠底"、颜色为黑色、"不透明度"为75%、"角度"为120度、"距离"为1像素、"扩展"为4%、"大小"为8像素,设置完成后,单击"确定"按钮,如图17-187所示。

图17-186

图17-187

05 此时文字效果如图17-188所示。

图17-188

06 接下来绘制小圆角矩形按钮。选择工具箱中的圆角矩形工具,在选项栏中设置绘制模式为"形状"、"填充"为粉色、"描边"为无、"半径"为5像素,在文字输入框右侧按住鼠标左键拖曳进行绘制,如图17-189所示。然后执行菜单"图层>图层样式>投影"命令,在弹出的"图层样式"对话框中设置投影的"混合模式"为"正片叠底"、颜色为深蓝色、"不透明度"为75%、"角度"为120度、"距离"为1像素、"扩展"为34%、"大小"为5像素,设置完成后,单击"确定"按钮,如图17-190所示。

图17-189

图17-190

07 此时效果如图17-191所示。

图17-191

08 在粉色按钮上输入文字,如图17-192所示。执行菜单"图层>图层样式>投影"命令,在弹出的"图层样式"对话框中设置"混合模式"为"正片叠底"、颜色为深红色、"不透明度"为81%、"角度"为120度、"距离"为0像素、"扩展"为2%、"大小"为8像素,设置完成后,单击"确定"按钮,如图17-193所示。

图17-192

图17-193

09 此时文字效果如图17-194所示。

10 接下来绘制下方的圆角矩形按钮。选择工具箱中的圆角矩形工具，在选项栏中设置绘制模式为"形状"、"填充"为深蓝色、"描边"为无、"半径"为5像素，在文字输入框下方按住鼠标左键拖曳绘制圆角矩形形状，如图17-195所示。执行菜单"图层>图层样式>描边"命令，在弹出的"图层样式"对话框中设置描边的"大小"为3像素、"位置"为"外部"、"混合模式"为"正常"、"不透明度"为78%、"填充类型"为"颜色"、"颜色"为黑色，设置完成后，单击"确定"按钮，如图17-196所示。

图17-194

图17-195

图17-196

11 此时效果如图17-197所示。

12 使用同样方法，在画面中绘制一个浅蓝色圆角矩形框，效果如图17-198所示。输入文字，如图17-199所示。

图17-197

图17-198

图17-199

13 继续使用横排文字工具在左侧按钮上单击输入字母F，然后执行菜单"文件>置入嵌入的智能对象"命令，将小图标素材"2.png"置入文档中，并移动至浅蓝色圆角矩形右侧，如图17-200所示。在"图层"面板底部单击"创建新组"按钮，并将字母和素材图层拖曳至该组中，然后选择图层组，执行菜单"图层>图层样式>投影"命令，在弹出的"图层样式"对话框中设置混合模式为"正片叠底"、颜色为黑色、"不透明度"为67%、"角度"为120度、"距离"为1像素、"扩展"为0%、"大小"为1像素，设置完成后，单击"确定"按钮，如图17-201所示。

图17-200

图17-201

14 效果如图17-202所示。最终效果如图17-203所示。

图17-202

图17-203

17.4 运动主题网站页面

文件路径	第17章\运动主题网站页面
难易指数	★★★★★
技术掌握	● 多边形工具 ● 图层蒙版 ● 文字工具

操作思路

在图像制作过程中，多边形工具应用频繁，可用来制作多边形及星形。本案例利用此特点，在画面中绘制星形形状，搭配"剪贴蒙版"制作星形的人物，并在上方输入不同颜色及大小的文字。

案例效果

案例效果如图17-204所示。

图17-204

操作步骤

实例197 运动主题网站页面——制作网站导航栏

01 执行菜单"文件>新建"命令，创建空白文档。将前景色设置为黑色，然后使用前景色（填充快捷键为Alt+Delete）进行填充，效果如图17-205所示。

图17-205

02 绘制导航栏。选择工具箱中的（矩形工具），在选项栏中设置绘制模式为"形状"、"描边"为无，单击"填充"按钮，在下拉面板中设置填充类型为"渐变"，接着在下方编辑一个深灰色系渐变颜色，渐变方式为"线性"，旋转渐变为-90度，如图17-206所示。在画面上方按住鼠标左键拖曳绘制矩形形状，效果如图17-207所示。

图17-206

图17-207

03 在选择矩形工具的状态下，在选项栏中设置绘制模式为"形状"、"填充"为黑色、"描边"为无，在导航栏左侧按住鼠标左键拖曳绘制矩形形状，如图17-208所示。选择该图层，使用Ctrl+J快捷键将其进行复制，选择工具箱中的（移动工具），然后使用鼠标左键拖曳刚刚复制的矩形，将其移动至导航栏中间部分，效果如图17-209所示。

图17-208

图17-209

04 绘制标志。选择工具箱中的（多边形工具），在选项栏中设置绘制模式为"形状"、"填充"为黑色、"描边"为无，单击按钮，在下拉面板中勾选"星形"复选框，设置"边"为5，在导航栏左侧按住Shift键并按住鼠标左键拖曳绘制五角星，如图17-210所示。

图17-210

05 选择工具箱中的（横排文字工具），在选项栏中设置合适的"字体"和"字号"，"文字颜色"为黑色，然后在五角星下方单击插入光标，输入文字，如图17-211所示。

图17-211

06 选择工具箱中的矩形工具，在选项栏中设置绘制模式为"形状"、"填充"为黑色、"描边"为无，在五角星左侧按住鼠标左键拖曳绘制矩形形状，如图17-212所示。选择该图层，使用Ctrl+J快捷键将其进行复制，并将刚刚复制的矩形图层移动到五角星的右侧，效果如图17-213所示。

图17-212

图17-213

07 绘制航栏。选择工具箱中的矩形工具,在选项栏中设置绘制模式为"形状",单击"填充"按钮,在下拉面板中设置填充类型为"渐变",接着在下方编辑一个绿色系渐变颜色,渐变方式为"线性",旋转渐变为0度,"描边"为无,如图17-214所示。在标志右侧按住鼠标左键进行绘制,效果如图17-215所示。

图17-214

图17-2

08 选择工具箱中的多边形工具,在选项栏中设置绘制模式为"形状"、"填充"为黑色、"描边"为无,单击 按钮,在下拉面板中勾选"星形"复选框,设置"边"为5,在绿色矩形上方按住Shift键并按住鼠标左键绘制稍大的五角星,如图17-216所示。执行菜单"图层>创建剪贴蒙版"命令,此时画面效果如图17-217所示。

图17-216

图17-217

09 按住Shift键并选择绿色矩形图层和大五角星图层,然后使用两次Ctrl+J快捷键将其进行复制,得到两个新的图层,然后将其并排摆放,此时画面效果如图17-218所示。

图17-218

10 选择工具箱中的横排文字工具,在选项栏中设置合适的"字体"和"字号","文字颜色"为白色,然后在第一个绿色矩形左侧单击插入光标,输入文字,如图17-219所示。使用同样的方法,在其他两个绿色矩形左侧输入文字,如图17-220所示。

图17-219

图17-220

实例198 运动主题网站页面——制作网站左侧栏目

01 绘制选项框。选择工具箱中的矩形工具,在选项栏中设置绘制模式为"形状"、"描边"为无,单击"填充"按钮,在下拉面板中设置填充类型为"渐变",接着编辑一个绿色系渐变颜色,渐变方式为"线性",旋转渐变为175度,如图17-221所示。在画面左侧按住鼠标左键进行绘制,效果如图17-222所示。

图17-221

图17-222

02 在选择矩形工具的状态下,在绿色的矩形上方绘制4条黑色的矩形作为分割线(也可以绘制一个并多次复制),效果如图17-223所示。选择工具箱中的横排文字工具,在选项栏中设置合适的"字体"和"字号",文字颜色为黑色,然后在选项框上方单击插入光标,输入文字,如图17-224所示。

图17-223　　　　　　　　图17-224

03 在选择横排文字工具的状态下，在选项栏中设置合适的"字体"和"字号"，文字颜色为白色，然后在黑色文字下方单击插入光标，输入文字，如图17-225所示。使用同样的方法，在该文字下方输入新文字，效果如图17-226所示。

图17-225　　　　　　　　图17-226

04 执行菜单"文件>置入嵌入的智能对象"命令，将图标素材"1.png"置入文档中，并将其放置在左侧栏目中，按Enter键结束操作，效果如图17-227所示。

图17-227

05 接下来为图标素材添加投影效果。选择图标图层，执行菜单"图层>图层样式>投影"命令，在弹出的"图层样式"对话框中设置投影的"混合模式"为"正片叠底"、颜色为黑色、"不透明度"为50%、"角度"为120度、"距离"为22像素、"扩展"为0%、"大小"为9像素，设置完成后，单击"确定"按钮，如图17-228所示。此时图标效果如图17-229所示。

06 绘制绿色按钮。选择工具箱中的 ▢.（圆角矩形工具），在选项栏中设置绘制模式为"形状"、"描边"为无，单击"填充"按钮，在下拉面板中设置填充类型为"渐变"，接着在下方编辑一个绿色系渐变颜色，渐变方式为"线性"，旋转渐变为0度，然后在选项栏中设置

"半径"为120像素，在画面中的选项栏下方按住鼠标左键拖曳绘制一个圆角矩形，如图17-230所示。

图17-228

图17-229

图17-230

07 接下来为按钮添加投影效果。选择圆角矩形图层，执行菜单"图层>图层样式>投影"命令，在弹出的"图层样式"对话框中设置投影的"混合模式"为"正片叠底"、颜色为黑色、"不透明度"为10%、"角度"为120度、"距离"为31像素、"扩展"为22%、"大小"为32像素，设置完成后单击"确定"按钮，如图17-231所示。此时圆角矩形效果如图17-232所示。

08 选择工具箱中的横排文字工具，在选项栏中设置合适的"字体"和"字号"，文字颜色为白色，然后在按

钮上方单击插入光标，输入文字，如图17-233所示。

图17-231

09 选择工具箱中的横排文字工具，在选项栏中设置合适的"字体"和字号，文字颜色为白色，然后在按钮上方单击插入光标，输入文字，如图17-233所示。

图17-232　　　　　图17-233

实例199　运动主题网站页面——制作网站主图

01 绘制网站主图的背景。选择工具箱中的矩形工具，在选项栏中设置绘制模式为"形状"、"描边"为无，单击"填充"按钮，在下拉面板中设置填充类型为"渐变"，接着在下方编辑一个绿色系渐变颜色，渐变方式为"线性"，旋转角度为84度，在画面左侧按住鼠标左键进行绘制，效果如图17-234所示。

图17-234

02 选择工具箱中的多边形工具，在选项栏中设置绘制模式为"形状"、"填充"为黑色、"描边"为无，单

击 按钮，在下拉面板中勾选"星形"复选框，"边"为5，在主图上方按住Shift键并按住鼠标左键拖曳绘制五角星，如图17-235所示。执行菜单"文件>置入嵌入的智能对象"命令，将人物素材"2.jpg"置入文档中，如图17-236所示。

图17-235　　　　　图17-236

03 按住Shift键拖曳控制点将人物素材等比缩小，按Enter键结束操作。在"图层"面板中选择该图层并右击，在弹出的快捷菜单中执行"栅格化图层"命令，将图层栅格化，此时画面效果如图17-237所示。选择该图层，执行菜单"图层>创建剪贴蒙版"命令，此时画面效果如图17-238所示。

图17-237　　　　　图17-238

04 选择工具箱中的 （橡皮擦工具），在选项栏中单击打开"画笔预设"选取器，在画笔预设选取器中选择一个柔边圆画笔，设置画笔"大小"为1000像素，如图17-239所示。设置完成后，在画面下方位置按住鼠标左键拖曳进行涂抹，使照片下半部分被隐藏，此时效果如图17-240所示。

图17-239　　　　　图17-240

05 选择工具箱中的横排文字工具，在选项栏中设置合适的"字体"和"字号"，文字颜色为白色，在画面中单击插入光标，输入文字，如图17-241所示。在使用横排文字工具的状态下，在字母B的左侧单击插入光标，然后按住鼠标左键拖曳将字母BRAZIL选中，如图17-242所示。

图17-241

图17-242

06 在选项栏中单击颜色块，并在弹出的"拾色器（文本颜色）"对话框中设置颜色为绿色，如图17-243所示。此时文字效果如图17-244所示。

图17-243

图17-244

07 使用同样的方法，在该文字下方输入新文字，并为文字更改颜色，效果如图17-245所示。

图17-245

08 继续使用同样的方法，在画面中输入不同大小的文字，如图17-246所示。选择工具箱中的矩形工具，在选项栏中设置绘制模式为"形状"、"填充"为白色，在画面左侧两排小文字中间按住鼠标左键进行绘制，效果如图17-247所示。

图17-246

图17-247

实例200　运动主题网站页面——制作网站底栏

01 绘制底栏按钮框。选择工具箱中的圆角矩形工具，在选项栏中设置绘制模式为"形状"、"描边"为无，单击"填充"按钮，在下拉面板中设置填充类型为"渐变"，接着在下方编辑一个灰色系渐变颜色，渐变方式为"对称的"，旋转渐变为0度，在选项栏中设置"半径"为120像素，路径操作为"合并形状"，在底栏右侧按住鼠标左键拖曳绘制圆角矩形按钮框，如图17-248所示。

图17-248

02 选择工具箱中的横排文字工具，在选项栏中设置合适的"字体"和"字号"，文字颜色为白色，在第一个圆角矩形上方单击插入光标，输入文字，如图17-249所示。使用同样的方法，在第二个圆角矩形上方输入新文字，如图17-250所示。

图17-249

图17-250

03 继续使用同样的方法，在底栏左侧输入新文字，如图17-251所示。

图17-251

04 执行菜单"文件>置入嵌入的智能对象"命令，将图标素材"3.png"置入文档下方底栏左侧位置，最终画面效果如图17-252所示。

图17-252

第 18 章
书籍画册设计

/ 佳 / 作 / 欣 / 赏 /

18.1 书籍内页排版

文件路径	第 18 章 \ 书籍内页排版
难易指数	★★★☆☆
技术掌握	● 多边形套索工具 ● 横排文字工具 ● 渐变工具

扫码深度学习

操作思路

本案例主要使用多边形套索工具在画面中制作多边形背景，然后在背景上方输入文字，在输入过程中要注意颜色的搭配及文字不透明度的调整，最后使画面呈现一种清新、柔和的视觉效果。

案例效果

案例效果如图18-1所示。

图18-1

实例201　书籍内页排版——左侧页面

01 执行菜单"文件>新建"命令，在弹出的"新建文档"对话框中设置"宽度"为1500像素、"高度"为1000像素、"分辨率"为300像素/英寸，颜色设置为白色，单击"创建"按钮，如图18-2所示。

图18-2

02 执行菜单"文件>置入嵌入的智能对象"命令，在弹出的"置入嵌入对象"对话框中选择素材"1.jpg"，单击"置入"按钮，如图18-3所示。按住Shift键并按住鼠标左键拖曳控制点对素材进行等比例缩小，然后将素材移动到画面左侧位置，如图18-4所示。

图18-3

图18-4

03 在画面中右击，在弹出的快捷菜单中执行"水平翻转"命令，此时画面效果如图18-5所示。调整完成后，按Enter键完成操作。然后执行菜单"图层>栅格化>智能对象"命令，将其栅格化为普通图层。

图18-5

04 选择工具箱中的快速选择工具，在选项栏中单击打开"画笔预设"选取器，在画笔预设选取器中设置画笔"大小"为8像素，设置完成

343

后，在画面中人物及马的上方位置按住鼠标左键拖曳进行绘制，此时人物及马周围出现选区，如图18-6所示。

图18-6

05 在"图层"面板中选择素材图层，然后单击该面板底部的"添加图层面板"按钮，此时蒙版效果如图18-7所示。画面中的白色背景被隐藏，效果如图18-8所示。

图18-7

图18-8

06 选择工具箱中的多边形套索工具，在画面左下方绘制一个三角形选区，然后将前景色设置为洋红色，使用前景色（快捷键为Alt+Delete）进行填充，如图18-9所示。填充完成后，使用Ctrl+D快捷键取消选区。

图18-9

要点速查：多边形套索工具的使用方法

当我们想要绘制不规则的多边形选区时，或者在需要抠取转折较为明显图像对象时，这时可以选择多边形套索工具进行选区的绘制。（多边形套索工具）主要用于创建转角为尖角的不规则的选区。选择工具箱中的多边形套索工具，在画面中单击确定起始位置，然后将光标移动至下一个位置单击，两次单击连成一条直线，如图18-10所示。继续以单击的方式进行绘制，当绘制到起始位置时光标变为形状，如图18-11所示。单击即可得到选区，如图18-12所示。

图18-10

图18-11

图18-12

07 此时画面中的颜色过于强烈，所以在"图层"面板中选择该图层，设置该图层的"不透明度"为80%，如图18-13所示。此时画面效果如图18-14所示。

图18-13

图18-14

08 使用同样的方法，在画面中绘制一个多边形选区并填充为绿色，然后将该图层的"不透明度"设置为80%，此时画面效果如图18-15所示。

图18-15

09 在画面中输入文字。选择工具箱中的横排文字工具,在选项栏中设置合适的"字体",设置"字号"为200点,设置字体颜色为白色。然后在画面中单击输入文字,如图18-16所示。按Ctrl+Enter键完成操作。继续在选项栏中设置合适的"字体""字号"以及"颜色",然后在画面中输入文字,如图18-17所示。输入完成后,单击选项栏中的"提交当前所有操作"按钮✓。

图18-16

图18-17

10 在"图层"面板中选择副标题文字图层,并设置该图层的"不透明度"为50%,如图18-18所示。此时文字呈半透明状态,如图18-19所示。

图18-18

图18-19

实例202　书籍内页排版——右侧页面

01 首先绘制内页的背景部分。新建一个图层,选择工具箱中的矩形选框工具,在画面中绘制一个矩形选区,如图18-20所示。

图18-20

02 选择工具箱中的渐变工具,在选项栏中单击渐变色条,在弹出的"渐变编辑器"对话框中编辑一个由浅灰色到白色再到浅灰色的渐变颜色,然后单击"确定"按钮,如图18-21所示。在选项栏中单击"线性渐变"按钮,在"图层"面板中选择新建的图层,然后在画面中按住鼠标左键从左向右拖曳,填充渐变,如图18-22所示。

图18-21

图18-22

03 释放鼠标后,画面会出现渐变效果,如图18-23所示。然后使用Ctrl+D快捷键取消选区。

图18-23

04 执行菜单"文件>置入嵌入的智能对象"命令,在弹出的"置入嵌入对象"对话框中选择素材"2.jpg",单击"置入"按钮。将置入的素材摆放在画面中合适位置,如图18-24所示。将光标放置在素材一角处按住Shift键的同时,按住鼠标左键拖曳,将其进行等比例缩放。调整完成后按Enter键完成置入,如图18-25所示。

图18-24

345

图18-25

05 在"图层"面板中右击该图层,在弹出的快捷菜单中执行"栅格化图层"命令,如图18-26所示。

图18-26

06 选择工具箱中的矩形选框工具,在人像图片左侧按住鼠标左键拖曳绘制一个小的矩形选区,然后将前景色设置为洋红色,使用前景色(快捷键为Alt+Delete)进行填充,此时效果如图18-27所示。然后使用Ctrl+D快捷键取消选区,如图18-28所示。

图18-27

图18-28

07 在画面中输入文字制作内页效果。选择工具箱中的横排文字工具,在选项栏中设置合适的"字体"和"字号",设置文字颜色为洋红色,设置字符对齐方式为"左对齐文本",设置完成后,在画面中的矩形左侧位置单击插入光标,输入文字,然后使用Ctrl+Enter快捷键完成输入,如图18-29所示。

图18-29

08 使用同样的方法,在选项栏中设置合适的"字体""字号"以及"颜色",然后在画面中其他位置输入合适的文字,画面最终效果如图18-30所示。

图18-30

18.2 时尚杂志封面设计

文件路径	第18章\时尚杂志封面设计
难易指数	★★★★☆
技术掌握	• 文字工具 • 图层蒙版 • "可选颜色"命令 • "曲线"命令 • 图层样式

扫码深度学习

操作思路

在本案例的制作过程中,不要忽略各图层中不透明度的设置。本案例主要运用文字工具诠释封面信息,然后使用"图层样式"为画面添加效果,最后使用形状工具制作封面的光泽感。

案例效果

案例效果如图18-31所示。

图18-31

实例203 时尚杂志封面设计——制作背景

01 执行菜单"文件>打开"命令,打开素材"1.jpg",如图18-32所示。

图18-32

02 单击"图层"面板底部的"创建新图层"按钮,创建新图层。选择工具箱中的 ✔(画笔工具),在选项栏中单击打开"画笔预设"选取器,在画笔预设选取器中选择一个柔边圆画笔,设置画笔"大小"为1500像素,如图18-33所示。接着将前景色设置为黑色,在画面右下角位置按住鼠标左键拖曳进行涂抹,效果如图18-34所示。

图18-33

图18-34

03 在"图层"面板中选择该图层,并设置该图层的"不透明度"为45%,此时画面效果如图18-35所示。

图18-35

04 执行菜单"文件>置入嵌入的智能对象"命令,将人像素材"2.jpg"置入文档中,按Enter键结束操作。在"图层"面板中选择该图层并右击,在弹出的快捷菜单中执行"栅格化图层"命令,效果如图18-36所示。然后选择工具箱中的 ▭(矩形选框工具),在画面中按住鼠标左键拖曳绘制矩形选区,如图18-37所示。

05 单击"图层"面板底部的 ▭(添加图层蒙版),基于选区添加图层蒙版,如图18-38所示。此时画面效果如图18-39所示。

图18-36　　图18-37　　图18-38　　图18-39

06 选择人像图层,执行菜单"图层>图层样式>投影"命令,在弹出的"图层样式"对话框中设置投影的"混合模式"为"正片叠底"、颜色为黑色、"不透明度"为80%、"角度"为131度、"距离"为30像素、"扩展"为0%、"大小"为40像素,设置完成后,单击"确定"按钮,如图18-40所示。此时人物效果如图18-41所示。

图18-40

图18-41

07 执行菜单"图层>新建调整图层>可选颜色"命令,在弹出的"新建图层"对话框中单击"确定"按钮,得到调整图层。接着在弹出的"属性"面板中设置"颜色"为"红色"时的颜色值分别是"青色"为0%、"洋红"为+25%、"黄色"为-5%、"黑色"为0%。为了使调色效果只针对人像图层,单击"创建剪贴蒙版"按钮,如图18-42所示。此时画面效果如图18-43所示。

图18-42　　图18-43

08 接下来调整人像背景的亮度,使其变得更有层次。执行菜单"图层>新建调整图层>曲线"命令,在弹出的"新建图层"对话框中单击"确定"按钮,得到调整图层。接着在弹出的"属性"面板中的曲线上单击添加控制点,并向下拖曳,降低画面的亮度,为了使曲线效果只针对人像图层,单击"创建剪贴蒙版"按钮,曲线形状如图18-44所示。此时画面效果如图18-45所示。

09 利用调整图层的图层蒙版将人像的调色效果隐藏。单击该调整图层的蒙版缩览图,选择工具箱中的画笔工具,在选项栏中单击打开"画笔预设"选取器,在画笔预设选取器中选择一个柔边圆画笔,设置画笔"大

小"为800像素。接着将前景色设置为黑色,在画面中人物部分位置按住鼠标左键拖曳进行涂抹,图层蒙版中涂抹位置如图18-46所示。此时画面效果如图18-47所示。

图18-44　　图18-45

图18-46　　图18-47

实例204　时尚杂志封面设计——制作前景文字

01 绘制文本框。选择工具箱中的 □(矩形工具),在选项栏中设置绘制模式为"形状"、"填充"为无、"描边"为白色、描边半径为5像素,然后在画面上方绘制矩形形状,如图18-48所示。

图18-48

02 绘制分界线。选择工具箱中的 ∕(直线工具),在选项栏中设置绘制模式为"形状"、"填充"为白色、"描边"为无、"粗细"为5像

素,然后在矩形框上方按住鼠标左键拖曳绘制分界线,如图18-49所示。使用同样的方法,绘制竖条的分界线,效果如图18-50所示。

图18-49

图18-50

03 使用同样的方法,选择工具箱中的矩形工具,在选项栏中设置绘制模式为"形状"、"填充"为紫灰色、"描边"为无,然后在画面上方按住鼠标左键拖曳绘制矩形形状,如图18-51所示。

图18-51

04 选择工具箱中的 T(横排文字工具),在选项栏中设置合适的"字体"和"字号",设置文字颜色为白色,然后在紫灰色矩形上方单击插入光标,输入文字,如图18-52所示。使用同样的方法,在矩形文字框内输入新文字,效果如图18-53所示。

图18-52

图18-53

05 选择工具箱中的 ◯.（椭圆工具），在选项栏中设置绘制模式为"形状"、"填充"为白色、"描边"为无，然后在画面左侧按住Shift键并按住鼠标左键拖曳绘制一个正圆，如图18-54所示。

图18-54

06 选择工具箱中的 ▽（多边形套索工具），然后在画面正圆上方绘制一个多边形选区，如图18-55所示。然后单击"图层"面板底部的"添加图层蒙版"按钮，基于选区添加图层蒙版，如图18-56所示。

图18-55

图18-56

07 此时画面效果如图18-57所示。

08 选择工具箱中的横排文字工具，在选项栏中设置合适的"字体"和"字号"，设置文字颜色为紫灰色，然后在正圆上方单击插入光标，输入文字，如图18-58所示。使用同样的方法，在该文字框下方输入稍小的新文字，效果如图18-59所示。

09 制作正圆折叠处。选择工具箱中的 ⌀.（钢笔工具），在选项栏中设置绘制模式为"形状"、"填充"为白色、"描边"为无，设置完成后，在正圆上方绘制一个有弧度的白色形状，如图18-60所示。

图18-57

图18-58

图18-59

图18-60

10 选择该图层，执行菜单"图层>图层样式>投影"命令，在弹出的"图层样式"对话框中设置投影的"混合模式"为"正片叠底"、颜色为黑色、"不透明度"为30%、"角度"为131度、"距离"为5像素、"扩展"为0%、"大小"为32像素，设置完成后，单击"确定"按钮，如图18-61所示。此时正圆折叠效果如图18-62所示。

图18-61

11 选择工具箱中的矩形工具，在选项栏中设置绘制模式为"形状"、"填充"为白色，在"路径操作"下拉菜单中选择"合并形状"，然后在画面下方绘制多个大小不同的矩形形状，如图18-63所示。

图 18-62

图 18-63

12 选择工具箱中的横排文字工具，在选项栏中设置合适的"字体"和"字号"，设置文字颜色为紫灰色，然后在矩形框上方单击插入光标，输入文字，如图18-64所示。使用同样的方法，在其他矩形框中输入新文字，效果如图18-65所示。

图 18-64

图 18-65

13 选择工具箱中的矩形工具，在选项栏中设置绘制模式为"形状"、"填充"为无、"描边"为白色、描边半径为5像素，然后在画面下方绘制矩形形状，如图18-66所示。接着选择工具箱中的横排文字工具，在选项栏中设置合适的"字体"和"字号"，设置文字颜色为白色，然后在矩形框上方单击插入光标，输入文字，效果如图18-67所示。

图 18-66

图 18-67

实例205 时尚杂志封面设计——制作封面上的光泽感

01 制作封面的光泽感。选择工具箱中的矩形工具，在选项栏中设置绘制模式为"形状"、"填充"为白色、"描边"为无，然后在画面上方按住鼠标左键拖曳绘制矩形形状，将整个人物图层遮挡，如图18-68所示。选择工具箱中的多边形套索工具，然后在画面上方绘制一个多边形选区，如图18-69所示。

图 18-68

图 18-69

02 在"图层"面板中选择白色矩形图层，然后单击该面板底部的"添加图层蒙版"按钮，基于选区为该图层添加图层蒙版，此时画面效果如图18-70所示。然后在"图层"面板中选择该图层，并设置该图层的"不透明度"为10%，此时画面效果如图18-71所示。

图 18-70

图 18-71

03 选择工具箱中的矩形工具，在选项栏中设置绘制模式为"形状"、"填充"为白色、"描边"为无，在画面左侧绘制矩形形状，如图18-72所示。

图 18-72

04 在选择矩形工具的状态下，在选项栏中设置绘制模式为"形状"、"描边"为无，单击"填充"按钮，在下拉面板中设置填充类型为"渐变"，接着在下方编辑一个紫色系渐变颜色，设置渐变方式为"线性"、角度为0度，如图18-73所示。然后在画面左侧边缘按住鼠标左键拖曳绘制矩形形状，如图18-74所示。

05 在"图层"面板中选择该图层，并设置该图层的"不透明度"为50%，最终画面效果如图18-75所示。

图18-73

图18-74

图18-75

第19章 包装设计

/ 佳 / 作 / 欣 / 赏 /

19.1 休闲食品包装袋设计

文件路径	第19章\休闲食品包装袋设计
难易指数	★★★★☆
技术掌握	● 画笔工具 ● 形状工具 ● 图层样式 ● 横排文字工具 ● 钢笔工具

扫码深度学习

操作思路

本案例操作较复杂，运用的知识较多。主要使用形状工具绘制包装袋轮廓部分，然后为其添加"图层样式"。接着在包装袋上方输入文字，并使用画笔工具添加高光效果。

案例效果

案例效果如图19-1所示。

图19-1

实例206　休闲食品包装袋设计——制作包装平面图

01 执行菜单"文件>新建"命令，新建一个空白文档。选择工具箱中的渐变工具，在选项栏中单击渐变色条，在弹出的"渐变编辑器"对话框中设置一个灰色系渐变，单击"确定"按钮，如图19-2所示。在选项栏中设置渐变类型为"径向"，然后在画面上按住鼠标左键拖曳，添加渐变颜色，效果如图19-3所示。

图19-2

图19-3

02 新建一个图层，设置前景色为橙色。选择工具箱中的矩形选框工具，在画面上绘制一个矩形，使用Alt+Delete快捷键填充前景色，使用Ctrl+D快捷键取消选区，效果如图19-4所示。

图19-4

03 单击"图层"面板底部的"创建新图层"按钮，创建新图层。选择工具箱中的钢笔工具，在选项栏上设置绘制模式为"路径"，在画面上绘制一个路径，然后使用Ctrl+Enter快捷键转换为选区，如图19-5所示。选择工具箱中的渐变工具，在选项栏上单击渐变色条，在弹出的"渐变编辑器"对话框中设置一个淡黄色系渐变颜色，单击"确定"按钮完成设置。接着在选项栏上设置渐变类型为"线性"，如图19-6所示。

图19-5

图19-6

提示：终止路径绘制的操作

如果要终止路径绘制的操作，可以在钢笔工具的状态下按Esc键完成路径的绘制。或者单击工具箱中的其他任意一个工具，也可以终止路径绘制的操作。

04 在选区的左侧按住鼠标左键向右拖曳为其填充渐变，然后使用Ctrl+D快捷键取消选区，如图19-7所示。选择工具箱中的钢笔工具，在选项栏上设置绘制模式为"形状"、填充颜色为橘红色，然后在画面上绘制不规则图形，如图19-8所示。

图19-7

图19-8

05 执行菜单"文件>置入嵌入的智能对象"命令,置入素材"1.jpg",如图19-9所示。选中该素材,执行菜单"图形>栅格化>智能对象"命令。

图19-9

06 选择工具箱中的圆角矩形工具,在选项栏中设置绘制模式为"路径"、"半径"为30像素,在画面上按住鼠标左键拖曳绘制一个圆角矩形路径,如图19-10所示。然后使用Ctrl+Enter快捷键将路径转换为选区,选择置入的素材图层,单击"图层"面板底部的"添加图层蒙版"按钮,此时画面效果如图19-11所示。

图19-10

图19-11

07 选中素材图层,执行菜单"图层>图层样式>内阴影"命令,在弹出的"图层样式"对话框中设置"混合模式"为"正片叠底"、投影颜色为深红色、"不透明度"为75%、"角度"为148度、"距离"为9像素,"大小"为9像素、单击"确定"按钮,如图19-12所示。此时画面效果如图19-13所示。

图19-12

图19-13

08 选择工具箱中的圆角矩形工具,在选项栏上设置绘制模式为"形状"、填充颜色为橙色,在画面上绘制一个圆角矩形,如图19-14所示。置入素材"2.png"并将其放置在合适位置,按Enter键确定置入操作,如图19-15所示。

图19-14

图19-15

09 选中该图层,执行菜单"图层>栅格化>智能对象"命令。然后执行菜单"图层>图层样式>描边"命令,在弹出的"图层样式"对话框中设置"大小"为13像素、"位置"为"外部"、"颜色"为淡黄色,单击"确定"按钮,如图19-16所示。此时画面效果如图19-17所示。

图19-16

图19-17

10 选择工具箱中的横排文字工具,在选项栏上设置合适的"字体"和"字号",文字颜色为白色,然后在画面上单击插入光标,输入文字,如图19-18所示。

图19-18

11 选中输入文字的图层,执行菜单"图层>图层样式>投影"命令,

在弹出的"图层样式"对话框中设置"混合模式"为"正片叠底",投影颜色为深红色、"不透明度"为75%、"角度"为90度、"距离"为4像素、"大小"为5像素,单击"确定"按钮,如图19-19所示。此时画面效果如图19-20所示。

图19-19

图19-20

12 使用同样的方法,输入下方文字,并为其添加投影图层样式,如图19-21所示。继续在横排文字工具的状态下,在选项栏上设置合适的"字体"和"字号",然后在画面上单击输入文字,效果如图19-22所示。

图19-21

图19-22

实例207 休闲食品包装袋设计——制作包装的立体效果

01 选择工具箱中的圆角矩形工具,在选项栏中设置绘制模式为"形状"、"填充"为白色、"半径"为20像素,然后在画面中按住鼠标左键拖曳绘制一个圆角矩形,如图19-23所示。选择该图层,执行菜单"图层>图层样式>外发光"命令,设置"混合模式"为"正片叠底"、"不透明度"为10%、颜色为黑色、"方法"为"柔和"、"扩展"为27%、"大小"为46像素、"范围"为50%,单击"确定"按钮,如图19-24所示。

图19-23

图19-24

02 此时画面效果如图19-25所示。

图19-25

03 接着在"图层"面板中选择该图层,并设置该图层的"填充"为0%,如图19-26所示。此时画面效果如图19-27所示。

图19-26

图19-27

04 制作光泽效果。单击"图层"面板底部的"创建新图层"按钮,创建新图层。选择工具箱中的画笔工具,在选项栏中单击打开"画笔预设"选取器,在画笔预设选取器中选择一个柔边圆画笔,设置画笔"大小"为60像素。接着在选项栏中设置画笔"不透明度"为10%。将前景色设置为白色,设置完成后,在画面中相应位置按住Shift键并按住鼠标左键拖曳绘制一段直线,如图19-28所示。沿着灰色的外发光边缘绘制一圈淡淡的光泽,效果如图19-29所示。

图19-28

图19-29

05 接下来制作高光效果。新建一个图层，在选择画笔工具的状态下，在选项栏中设置画笔"大小"为500像素，设置"不透明度"为100%，将前景色设置为橘黄色，然后在画面中按住鼠标左键单击，效果如图19-30所示。然后使用Ctrl+T快捷键调出界定框，按住鼠标左键拖曳控制点将其进行不等比缩放。将其移动到合适位置，如图19-31所示。按Enter键确定变换。

图19-30

图19-31

06 使用同样的方法，制作另一处高光，如图19-32所示。包装效果如图19-33所示。

图19-32

图19-33

实例208 休闲食品包装袋设计——制作其他包装

01 通常系列包装都是采用同一种设计形式和不同的配色。如果我们要制作系列包装，可以将刚刚制作包装的图层加选进行编组，如图19-34所示。选择"图层组"，使用Ctrl+J快捷键将其进行复制，然后将下方的图层组名称更改为"组2"，如图19-35所示。

图19-34

图19-35

02 选择"组2"，使用Ctrl+T快捷键调出界定框，将其进行旋转和移动，如图19-36所示。调整完成后按Enter键确定变换。然后将"商品名称"进行更改，如图19-37所示。

图19-36

图19-37

03 接下来进行调色。打开"组2"，找到制作包装背景的图层最上方的图层（也就是图片素材下方的图层）。如图19-38所示为包装背景部分。执行菜单"图层>新建调整图层>色相/饱和度"命令，在弹出的"新建图层"对话框中单击"确定"按钮。接着在弹出的"属性"面板中设置"色相"为-23，如图19-39所示。

图19-38

图19-39

04 此时画面效果如图19-40所示。

图19-40

05 在"背景"图层上方新建一个图层，然后使用灰色的柔角画笔在包装底部边缘拖曳涂抹，制作包装的阴影，如图19-41所示。最终完成效果如图19-42所示。

图19-41

图19-42

19.2 冲调饮品包装袋设计

文件路径	第19章\冲调饮品包装袋设计
难易指数	★★★★★
技术掌握	● 画笔工具　● 自由变换 ● 钢笔工具　● 图层样式 "亮度/对比度"命令

扫码深度学习

操作思路

本案例的制作过程较为复杂，首先需要制作包装袋的平面图。接着将平面图进行变形，得到立体效果，并配合阴影和高光的添加，增强包装的立体感。

案例效果

案例效果如图19-43所示。

图19-43

操作步骤

实例209　冲调饮品包装袋设计——制作平面图背景部分

01 执行菜单"文件>新建"命令，在弹出的"新建文档"对话框中设置"宽度"为1500像素、"高度"为1200像素、"分辨率"为72像素/英寸，设置完成后，单击"创建"按钮，如图19-44所示。

图19-44

02 单击"图层"面板底部的"创建新图层"按钮，创建新图层。选择工具箱中的渐变工具，在选项栏中单击渐变色条，在弹出的"渐变编辑器"对话框中编辑一个黄色系的渐变，编辑完成后，单击"确定"按钮。然后在选项栏中设置渐变类型为"对称渐变"，如图19-45所示。然后使用渐变工具在画面内按住鼠标左键由下至上拖曳进行填充，效果如图19-46所示。

03 接着新建一个图层，选择工具箱中的矩形选框工具，在画面上方按住鼠标左键拖曳绘制矩形选区，如图19-47所示。然后选择椭圆选框工具，在选项栏中设置选区方式为"从选区减去"，接着在矩形下方按住鼠标左键拖曳绘制椭圆，如图19-48所示。

图19-45

图19-46

图19-47

图19-48

04 释放鼠标会得到新选区，如图19-49所示。

图19-49

05 选择工具箱中的渐变工具，在选项栏中单击渐变色条，在弹出的"渐变编辑器"对话框中编辑一个红色系的渐变颜色，然后单击"确定"按钮。在选项栏中设置渐变类型为"线性渐变"，如图19-50所示。然后使用渐变工具在画面中按住鼠标左键拖曳进行填充，效果如图19-51所示。使用Ctrl+D快捷键取消选区。

图19-50

图19-51

06 选择该图层，执行菜单"图层>图层样式>投影"命令，在弹出的"图层样式"对话框中设置投影的"混合模式"为"正片叠底"、颜色为灰色、"不透明度"为77%、"角度"为119度、"距离"为18像素、"扩展"

为100%、"大小"为0像素，设置完成后，单击"确定"按钮，如图19-52所示。效果如图19-53所示。

图19-52

图19-53

实例210　冲调饮品包装袋设计——制作咖啡杯部分

01 执行菜单"文件>置入嵌入的智能对象"命令，将杯子素材"1.png"置入文档中右下角，按Enter键结束操作。选择该图层，右击，在弹出的快捷菜单中执行"栅格化图层"命令，效果如图19-54所示。

图19-54

02 选择该图层，执行菜单"图层>图层样式>外发光"命令，在弹出的"图层样式"对话框中设置外发光的"混合模式"为"滤色"、"不透明度"为75%、颜色为淡黄色，"方法"为"柔和"、"扩展"为4%、"大小"为68像素、"范围"为50%，设置完成后，单击"确定"按钮，如图19-55所示。效果如图19-56所示。

图19-55

图19-56

03 选择工具箱中的 T.（横排文字工具），在选项栏中设置合适的"字体"和"字号"，文字颜色为红色，然后在画面中杯子右上角单击插入光标，输入文字，如图19-57所示。使用Ctrl+T快捷键调出界定框，然后将文字进行适当的自由变换，效果如图19-58所示。

图19-57

图19-58

04 选择工具箱中的 ✎（钢笔工具），在选项栏中设置绘制模式为"形状"、"填充"为红色、"描边"为无，设置完成后，在文字下方绘制一个有弧度的红色形状，如图19-59所示。然后在"图层"面板中选择红色形状图层，使用Ctrl+J快捷键将形状进行复制，然后向下移动。接着使用Ctrl+T快捷键调出界定框，拖曳控制点进行缩放，按Enter键结束变换操作，效果如图19-60所示。

图19-59

图19-60

05 输入新的文字。选择工具箱中的横排文字工具，在选项栏中设置合适的"字体"和"字号"，文字颜色为白色，然后在杯子中间部分单击插入光标，输入文字。文字输入完成后适当旋转，如图19-61所示。

图19-61

06 新建一个图层，选择工具箱中的椭圆选框工具，然后将前景色设置为白色，在文字上方按住鼠标左键绘制椭圆选区，然后使用前景色（填充快捷键为Alt+Delete）进行填充，如图19-62所示。然后使用Ctrl+D快

捷键取消选区。单击"图层"面板底部的"添加图层蒙版"按钮 ▢，为该图层添加蒙版。按住Ctrl键单击白色椭圆图层的缩览图，载入其选区。然后执行菜单"选择>变换选区"命令，如图19-63所示。

图19-62

图19-63

07 调出界定框后，拖曳控制点进行缩放和旋转操作。然后按Enter键结束变换操作，如图19-64所示。将前景色设置为黑色，单击该椭圆图层的蒙版缩览图，然后使用Alt+Delete快捷键进行填充，效果如图19-65所示。

图19-64

图19-65

实例211 冲调饮品包装袋设计——制作文字部分

01 选择工具箱中的钢笔工具，在选项栏中设置绘制模式为"形状"、"填充"为红色、"描边"为无，设置完成后，在画面上方绘制一个半圆形状，如图19-66所示。在选择钢笔工具的状态下，在选项栏中设置绘制模式为"形状"，单击"填充"按钮，在下拉面板中设置填充类型为"渐变"，接着在下方编辑一个黄色系渐变颜色，设置渐变方式为"线性"、角度为5度，然后在半圆右侧绘制图形，效果如图19-67所示。

图19-66

图19-67

02 在选择钢笔工具的状态下，在选项栏中设置绘制模式为"形状"、"填充"为白色、"描边"为无，设置完成后，在半圆上方绘制一个稍小的半圆，如图19-68所示。在"图层"面板上选择该图层并设置"不透明度"为25%，此时画面效果如图19-69所示。

图19-68

图19-69

03 选择该图层并右击,在弹出的快捷菜单中执行"栅格化图层"命令。然后单击"图层"面板底部的"添加图层蒙版"按钮,为该图层添加图层蒙版。然后载入白色半圆的选区,接着选择工具箱中的渐变工具,在选项栏中单击渐变色条,在弹出的"渐变编辑器"对话框中编辑一个由黑色到白色的渐变颜色,接着在选项栏中设置渐变方式为"线性",如图19-70所示。然后使用渐变工具在选区内按住鼠标左键拖曳进行填充,效果如图19-71所示。然后使用Ctrl+D快捷键取消选区。

图19-70

图19-71

04 在"图层"面板中按住Ctrl键加选半圆图层、高光图层和底光图层,使用Ctrl+J快捷键将形状进行复制,使用Ctrl+E快捷键将所选图层合并,然后向下移动。接着使用Ctrl+T快捷键调出界定框,如图19-72所示。在画面中右击,在弹出的快捷菜单中执行"旋转180度"命令,然后按Enter键结束变换操作,效果如图19-73所示。

图19-72　　　　图19-73

05 选择工具箱中的横排文字工具,在选项栏中设置合适的"字体"和"字号",文字颜色为白色,然后在两个半圆中间单击插入光标,输入文字,如图19-74所示。在"图层"面板中选择该文字图层并右击,在弹出的快捷菜单中执行"转换为形状"命令,此时文字会转换为形状,如图19-75所示。

图19-74　　　　图19-75

06 选择工具箱中的直接选择工具,在画面中框选文字"茶"的下半部分的锚点,如图19-76所示。然后按住鼠标左键向左拖曳,将文字变形,如图19-77所示。

图19-76　　　　图19-77

07 选择工具箱中的 (添加锚点工具),在路径上单击添加锚点,如图19-78所示。然后按住鼠标左键进行拖曳,此时文字效果如图19-79所示。

图19-78　　　　图19-79

08 使用同样的方法,将"茶"字其他部分变形,此时文字如图19-80所示。

图19-80

09 接下来为文字图层增加效果。选择该文字图层,执行菜单"图层>图层样式>描边"命令,在弹出的"图层样式"对话框中设置描边的"大小"为5像素、"位置"为"外部"、"混合模式"为"正常"、"不透明度"为100%、"填充类型"为"颜色"、"颜色"为红色,如图19-81所示。通过勾选"预览"复选框进行查看,此时文字效果如图19-82所示。

图19-81

图19-82

10 在"图层样式"对话框左侧的列表框中勾选"渐变叠加"复选框,设置渐变叠加的"混合模式"为"正常"、"不透明度"为100%、"渐变"为黄色系的渐变颜色、"样式"为"线性"、"角度"为90度、"缩放"100%,如图19-83所示。通过勾选"预览"复选框进行查看,此时文字效果如图19-84所示。

11 在"图层样式"对话框左侧的列表框中勾选"投影"复选框,设置投影的"混合模式"为"正常"、颜色为白色、"不透明度"为100%、"角度"为119度、"距离"为10像素、"扩展"为0%、"大小"为3像素,设置完成后,单击"确定"按钮,如图19-85所示。此时文字效果如图19-86所示。

图19-83

图19-84

图19-85

图19-86

12 选择该图层并右击，在弹出的快捷菜单中执行"栅格化图层"命令。然后选择工具箱中的矩形选框工具，在"茶"字右下方偏旁部分按住鼠标左键拖曳绘制矩形选区，如图19-87所示。按Delete键，将选区内偏旁删除，然后使用Ctrl+D快捷键取消选区，效果如图19-88所示。

图19-87

图19-90

图19-88

13 执行菜单"文件>置入嵌入的智能对象"命令，将叶子素材"2.png"置入画面内，并将其移动至"茶"字右下角，按Enter键结束操作，如图19-89所示。

图19-91

图19-89

14 接下来为叶子图层增加效果。选择叶子图层，执行菜单"图层>图层样式>描边"命令，在弹出的"图层样式"对话框中设置描边的"大小"为5像素、"位置"为"外部"、"混合模式"为"正常"、"不透明度"为100%、"填充类型"为"颜色"、"颜色"为红色，如图19-90所示。通过勾选"预览"复选框进行查看，此时叶子效果如图19-91所示。

15 在"图层样式"对话框左侧的列表框中勾选"投影"复选框，设置投影的"混合模式"为"正常"、颜色为白色、"不透明度"为100%、"角度"为75度、"距离"为12像素、"扩展"为0%、"大小"为3像素，设置完成后，单击"确定"按钮，如图19-92所示。此时叶子效果如图19-93所示。

图19-92

图19-93

16 接下来输入新文字。选择工具箱中的横排文字工具，在选项栏中设置合适的"字体"和"字号"，文字颜色为红色，然后在"奶茶"文字下方单击插入光标，输入字母，如图19-94所示。

图 19-94

17 选择字母图层,执行菜单"图层>图层样式>斜面和浮雕"命令,在弹出的"图层样式"对话框中设置斜面和浮雕的"样式"为"内斜面"、"方法"为"平滑"、"深度"为100%、"方向"为"上"、"大小"为3像素、"软化"为1像素、"角度"为119度、"高度"为30度、"高光模式"为"滤色"、颜色为白色、"不透明度"为75%、"阴影模式"为"正片叠底"、颜色为黑色、"不透明度"为75%,如图19-95所示。通过勾选"预览"复选框进行查看,此时字母效果如图19-96所示。

图 19-95

图 19-96

18 在"图层样式"对话框左侧的列表框中勾选"描边"复选框,设置描边的"大小"为7像素、"位置"为"外部"、"混合模式"为"正常"、"不透明度"为100%、"填充类型"为"颜色"、"颜色"为黄色,设置完成后,单击"确定"按钮,如图19-97所示。此时字母效果如图19-98所示。

19 继续输入文字。选择工具箱中的横排文字工具,在选项栏中设置合适的"字体"和"字号",文字颜色为红色,然后在字母下方单击插入光标,输入文字,如

图 19-99 所示。

图 19-97

图 19-98

图 19-99

20 接下来为文字图层增加效果。选择该图层,执行菜单"图层>图层样式>描边"命令,在弹出的"图层样式"对话框中设置描边的"大小"为5像素、"位置"为"外部"、"混合模式"为"正常"、"不透明度"为100%、"填充类型"为"颜色"、"颜色"为白色,设置完成后,单击"确定"按钮,如图19-100所示。此时文字效果如图19-101所示。

图 19-100

图19-101

21 执行菜单"文件>置入嵌入的智能对象"命令,将文字素材"3.png"置入到半圆左上角,按Enter键结束操作,如图19-102所示。

图19-102

22 接下来为文字图层添加效果。选择该图层,执行菜单"图层>图层样式>描边"命令,在弹出的"图层样式"对话框中设置描边的"大小"为5像素、"位置"为"外部"、"混合模式"为"正常"、"不透明度"为100%、"填充类型"为"颜色"、"颜色"为白色,如图19-103所示。通过勾选"预览"复选框进行查看,此时文字效果如图19-104所示。

图19-103

图19-104

23 在"图层样式"对话框左侧的列表框中勾选"渐变叠加"复选框,设置渐变叠加的"混合模式"为"正常"、"不透明度"为100%、"渐变"为黄色系的渐变颜色、"样式"为"线性"、"角度"为90度、"缩放"为75%,设置完成后,单击"确定"按钮,如图19-105所示。此时文字效果如图19-106所示。

图19-105

图19-106

实例212 冲调饮品包装袋设计——制作其他图案

01 选择工具箱中的矩形工具,在选项栏中设置绘制模式为"形状"、"填充"为白色、"描边"为无,然后在画面左下角按住鼠标左键拖曳绘制矩形形状,如图19-107所示。

图19-107

02 接下来为矩形图层添加效果。选择该图层，执行菜单"图层>图层样式>描边"命令，在弹出的"图层样式"对话框中设置描边的"大小"为3像素、"位置"为"外部"、"混合模式"为"正常"、"不透明度"为100%、"填充类型"为"颜色"、"颜色"为黑色，设置完成后，单击"确定"按钮，如图19-108所示。此时矩形效果如图19-109所示。

图19-108

图19-109

03 使用同样的方法，在矩形形状内绘制一个稍小的红色矩形，如图19-110所示。然后在"图层"面板中按住Shift键选择两个矩形图层，使用Ctrl+J快捷键将形状进行复制，然后向下移动，效果如图19-111所示。

图19-110

04 执行菜单"文件>置入嵌入的智能对象"命令，分别将牛奶瓶素材"4.png"和巧克力素材"5.png"置入矩形上方，按Enter键结束操作，如图19-112所示。

图19-111

图19-112

05 接下来制作光泽感。选择工具箱中的钢笔工具，在选项栏中设置绘制模式为"形状"，单击"填充"按钮，在下拉面板中设置渐变类型为"渐变"，接着在下方编辑一个由红色到白色的渐变颜色，设置渐变方式为"线性"、角度为-50度，然后在牛奶瓶右侧绘制光泽，如图19-113所示。使用同样的方法，制作巧克力的光泽感。在巧克力右侧单击绘制光泽，效果如图19-114所示。

图19-113

图19-114

06 选择工具箱中的横排文字工具,在选项栏中设置合适的"字体"和"字号",文字颜色为黄色,然后在牛奶瓶右侧单击插入光标,输入文字,如图19-115所示。

变,隐藏"平面"图层组,如图19-120所示。

图19-118

图19-119

图19-115

07 接下来为文字图层添加效果。选择该图层,执行菜单"图层>图层样式>描边"命令,在弹出的"图层样式"对话框中设置描边的"大小"为3像素、"位置"为"外部"、"混合模式"为"正常"、"不透明度"为100%、"填充类型"为"颜色"、"颜色"为红色,设置完成后,单击"确定"按钮,如图19-116所示。效果如图19-117所示。

图19-120

实例213 冲调饮品包装袋设计——制作立体包装袋正面

01 接下来缩放图像并制作包装正面图。选择盖印图层,使用Ctrl+T快捷键调出界定框,拖曳控制点进行缩放,如图19-121所示。按Enter键结束变换操作,然后选择工具箱中的矩形选框工具,框选包装正面图像,如图19-122所示。

图19-116

图19-121

图19-122

02 使用Ctrl+J快捷键将选区内图像复制到新的图层中,然后隐藏盖印图层,效果如图19-123所示。

图19-117

08 使用同样的方法,在巧克力右侧输入文字,如图19-118所示。然后选择MILK图层并右击,在弹出的快捷菜单中执行"拷贝图层样式"命令;然后右击CHOCOLATE图层,在弹出的快捷菜单中执行"粘贴图层样式"命令,效果如图19-119所示。

09 创建新组并盖印。单击"图层"面板底部的"创建新组"按钮,并将该组命名为"平面",然后将所有图层拖曳至该组中,使用Ctrl+Shift+Alt+E快捷键将所有图层中的图像盖印到新的图层中,且原始图层的内容保持不

图19-123

03 在盖印图层下方新建一个图层，将前景色设置为米白色，如图19-124所示。然后使用前景色（填充快捷键为Alt+Delete）进行填充，效果如图19-125所示。

图19-124

图19-125

04 选择正面图层，使用Ctrl+T快捷键调出界定框，然后右击，在弹出的快捷菜单中执行"变形"命令，此时图像上将会出现变形网格和控制点，如图19-126所示。

图19-126

05 单击图像上方的锚点进行拖曳和调整控制点的方向线对图像进行变形，如图19-127所示。使用同样的方法，拖曳图像底部的控制点和方向线进行变形，效果如图19-128所示。

图19-127

图19-128

06 按Enter键结束变换操作，此时画面效果如图19-129所示。

图19-129

07 选择工具箱中的 （涂抹工具），在选项栏中设置"强度"为100%。接着单击打开"画笔预设"选取器，在画笔预设选取器中选择一个硬边圆画笔，设置画笔"大小"为80像素、"硬度"为100%，如图19-130所示。设置完成后，在画面左下角位置按住鼠标左键向右拖曳进行涂抹，效果如图19-131所示。

图19-130

图19-131

08 使用同样的方法，在画面左上角进行涂抹，如图19-132所示。此时画面效果如图19-133所示

图19-132

图19-133

实例214 冲调饮品包装袋设计——制作立体包装袋侧面

01 接下来制作包装侧面。先将正面图层隐藏，选择包装平面图图层，然后使用矩形选框工具框选盖印图层右侧部分，如图19-134所示。使用Ctrl+J快捷键将选区内图像复制到新的图层中，然后隐藏平面图图层，效果如图19-135所示。

图19-134

图19-135

02 显示包装正面的图层，将包装侧面的图像移动到正面图像右侧，使用Ctrl+T快捷键调出定界框，然后右击，在弹出的快捷菜单中执行"变形"命令，如图19-136所示。然后拖曳控制点和方向线对其进行变形，按Enter键完成变形操作，如图19-137所示。

图19-136

图19-137

03 选择工具箱中的涂抹工具，在选项栏中单击打开"画笔预设"选取器，在画笔预设选取器中选择一个硬边圆画笔，设置画笔"大小"为80像素，设置完成后，在画面右侧位置按住鼠标左键拖曳进行涂抹，效果如图19-138所示。

图19-138

04 接下来降低包装侧面的亮度。执行菜单"图层>新建调整图层>亮度/对比度"命令，在弹出的"新建图层"对话框中单击"确定"按钮，得到调整图层。接着在弹出的"属性"面板中设置"亮度"为-80、"对比度"为0，为了使调色效果只针对侧面图层，所以单击"此调整剪切到此图层"按钮，如图19-139所示。此时画面效果如图19-140所示。

图19-139

图19-140

05 接下来制作侧面包装阴影。选择工具箱中的钢笔工具，在选项栏中设置绘制模式为"形状"、"填充"为黑色、"描边"为无，设置完成后，在包装侧面绘制一个有弧度的黑色形状，如图19-141所示。在"图层"面板中设置该图层的"不透明度"为40%，此时效果如图19-142所示。

图19-141

图19-142

06 接下来制作包装封口。选择工具箱中的钢笔工具，在选项栏中设置绘制模式为"形状"，单击"填充"按钮，在弹出的下拉面板中设置渐变类型为"渐变"，接着在下方编辑一个由褐色到白色的渐变颜色，设置渐变方式为"线性"、角度为0度，然后在包装袋顶部绘制图形，如图19-143所示。在"图层"面板中选择该图层，设置"不透明度"为28%，此时效果如图19-144所示。

图19-143

图19-144

实例215　冲调饮品包装袋设计——制作立体包装袋的光泽感

01 接下来制作包装边缘的高光效果。选择包装正面图层，执行菜单"图层>新建调整图层>亮度/对比度"命令，在弹出的"新建图层"对话框中单击"确定"按钮，得到调整图层。接着在弹出的"属性"面板中设置"亮度"为35、"对比度"为0，如图19-145所示。此时画面效果如图19-146所示。

图19-145

图19-146

04 选择工具箱中的画笔工具,在选项栏中单击打开"画笔预设"选取器,在画笔预设选取器中选择一个柔边圆画笔,设置画笔"大小"为800像素,设置"硬度"为0%,如图19-151所示。设置完成后,在该调整图层蒙版中包装正面位置按住鼠标左键拖曳进行涂抹,如图19-152所示。

02 单击该图层的图层蒙版缩览图,将前景色设置为黑色,然后使用前景色(填充快捷键为Alt+Delete)进行填充,此时调色效果将被隐藏。选择工具箱中的多边形套索工具,在选项栏中设置选区方式为"添加到选区",然后在包装的侧面绘制选区,如图19-147所示。将前景色设置为白色,然后使用前景色(填充快捷键为Alt+Delete)进行填充,此时会显示选区内的调色效果,最后使用Ctrl+D快捷键取消选区,此时画面效果如图19-148所示。

图19-147

图19-148

图19-151

03 接下来压暗包装四周的亮度。执行菜单"图层>新建调整图层>亮度/对比度"命令,在弹出的"新建图层"对话框中单击"确定"按钮,得到调整图层。接着在弹出的"属性"面板中设置"亮度"为–60、"对比度"为0,如图19-149所示。此时画面效果如图19-150所示。

图19-152

05 此时画面效果如图19-153所示。

图19-149

图19-150

图19-153

06 接下来制作高光。单击"图层"面板底部的"创建新图层"按钮,创建新图层。选择工具箱中的画笔工具,在选项栏中单击打开"画笔预

设"选取器,在画笔预设选取器中选择一个柔边圆画笔,设置画笔"大小"为50像素,设置"硬度"为0%,接着在选项栏中设置画笔"不透明度"为30%,如图19-154所示。设置完成后,在画面中合适位置按住鼠标左键拖曳进行涂抹,效果如图19-155所示。

图19-154

图19-155

07 将制作立体包装的图层加选后编组,并将其命名为"立体包装"。选择"立体包装"图层组,使用Ctrl+Alt+E快捷键进行盖印得到合并图层,然后将"立体包装"图层组隐藏,如图19-156所示。

图19-156

08 将合并的图层重命名为"包装上层"单击"图层"面板底部的"创建新图层"按钮,创建新图层。将前景色设置为褐色,选择工具箱中的画笔工具,在选项栏中单击打开"画笔预设"选取器,在画笔预设选取器中选择一个柔边圆画笔,设置画笔"大小"为30像素,在画面中包装底部位置按住鼠标左键拖曳进行涂抹,效果如图19-157所示。将该图层移动至"包装上层"图层下方,此时包装阴影效果如图19-158所示。

图19-157

图19-158

09 接下来制作包装倒影。选择"包装上层"图层,然后使用Ctrl+J快捷键复制图层,使用Ctrl+T快捷键调出界定框,然后在画面中右击,在弹出的快捷菜单中执行"垂直翻转"命令,效果如图19-159所示。然后将该图像向下移动,并适当进行旋转和扭曲,此时画面如图19-160所示。变换完成后按Enter键结束变换操作。

图19-159

图19-160

10 接下来调整倒影效果。在"图层"面板中选择倒影图层,并设置该图层的"不透明度"为35%,此时画面如图19-161所示。然后单击"图层"面板底部的"添加图层蒙版"按钮,为该图层添加图层蒙版。将前景色设置为黑色,然后选择工具箱中的画笔工具,在选项栏中单击打开"画笔预设"选取器,在画笔预设选取器中选择一个柔边圆画笔,设置画笔"大小"为1000像素,在画面中倒影左下角位置按住鼠标左键拖曳进行涂抹,如图19-162所示。

图19-161

图19-162

11 最终完成效果如图19-163所示。

图19-163

第20章 创意设计

/ 佳 / 作 / 欣 / 赏 /

20.1 创意汽车广告

文件路径	第20章\创意汽车广告
难易指数	★★★★★
技术要点	● 图层蒙版 ● 画笔工具

扫码深度学习

操作思路

本案例使用了大量的素材，通过图层蒙版的应用将不同的素材融合到当前画面呈现出奇妙的背景。汽车部分的抠图是本案例的重点，不仅需要将汽车从白色背景中分离出来，还需要将玻璃部分制作出透明效果。

案例效果

案例效果如图20-1所示。

图20-1

实例216　创意汽车广告——制作背景部分

01 执行菜单"文件>新建"命令，创建一个新文档。首先制作画面背景，设置前景色为灰色，使用Alt+Delete快捷键填充灰色，效果如图20-2所示。

图20-2

02 接下来制作绘画感的道路。选择工具箱中的磁性套索工具，在选项栏中单击"新选区"按钮，设置"羽化"为25像素，接着将光标移动到画面底部绘制弯曲的选区，如图20-3所示。接着选择工具箱中的渐变工具，在选项栏中单击渐变色条，在弹出的"渐变编辑器"对话框中编辑一个棕色系渐变，设置渐变方式为"线性渐变"，将光标移动到选区附近按住鼠标左键拖曳填充渐变，如图20-4所示。

图20-3

图20-4

03 在"图层"面板中设置"不透明度"为52%，如图20-5所示。效果如图20-6所示。使用同样的方法，制作其他几个部分，如图20-7所示。

图20-5

图20-6

图20-7

04 接下来置入底图素材。执行菜单"文件>置入嵌入的智能对象"命令，在弹出的"置入"对话框中选择素材"1.jpg"，单击"置入"按钮，并将素材放置到适当位置，按Enter键完成置入。执行菜单"图层>栅格化>智能对象"命令，将该图层栅格化为普通图层，如图20-8所示。在"图层"面板中设置图层混合模式为"正片叠底"、"不透明度"为29%，

如图20-9所示。效果如图20-10所示。

图20-8

图20-9

图20-10

05 执行菜单"文件>置入嵌入的智能对象"命令，置入素材"2.jpg"，并将素材放置到适当位置，按Enter键完成置入。执行菜单"图层>栅格化>智能对象"命令，将该图层栅格化为普通图层。接着在"图层"面板底部单击"添加图层蒙版"按钮，效果如图20-11所示。选择工具箱中的画笔工具，在选项栏中单击"画笔预设"下拉按钮，在下拉面板中设置"大小"为100像素，设置"不透明度"为100%，设置前景色为黑色，在"图层"面板中单击图层蒙版缩览图，接着将光标移动到画面中，对要隐藏的区域按住鼠标左键拖曳进行涂抹，

如图20-12所示。继续按住鼠标左键，在画面中要隐藏的区域拖曳进行涂抹隐藏，如图20-13所示。在图层蒙版缩览图中可以看到被涂抹的区域变成黑色被隐藏，如图20-14所示。

图20-11

图20-12

图20-13

图20-14

06 执行菜单"文件>置入嵌入的智能对象"命令，置入素材"3.jpg"，并将素材旋转后放置到画面顶部，按Enter键完成置入。执行菜单"图层>栅格化>智能对象"命令，将该图层栅格化为普通图层，如图20-15所示。在"图层"面板中设置"不透明度"为60%，如图20-16所示。此时画面效果如图20-17所示。

图20-15

图20-16

图20-17

07 接着使用同样的方法，为该图层添加图层蒙版，并隐藏不需要的区域，如图20-18所示。此时画面效果如图20-19所示。

图20-18

图20-21

图20-22

图20-23

图20-24

图20-19

10 接着使用同样的方法，为该图层添加图层蒙版，使用黑色画笔涂抹多余的部分，使之隐藏，如图20-25所示。图层蒙版黑白效果如图20-26所示。

图20-25　　　　　　图20-26

08 使用同样的方法，制作另一块山，效果如图20-20所示。

11 新建一个图层，设置前景色为棕色，使用画笔工具在画面下半部分绘制棕色的道路，如图20-27所示。在"图层"面板中设置图层混合模式为"正片叠底"，继续执行菜单"图层>创建剪贴蒙版"命令，如图20-28所示。效果如图20-29所示。

图20-20

图20-27

图20-28

图20-29

09 接下来制作地面。执行菜单"文件>置入嵌入的智能对象"命令，置入素材"5.jpg"，并将素材放置到适当位置，按Enter键完成置入。执行菜单"图层>栅格化>智能对象"命令，将该图层栅格化为普通图层，如图20-21所示。下面要制作出扭曲道路的效果，首先要将直的路变得扭曲。执行菜单"编辑>操控变形"命令，接着可以看到画面中素材上出现了无数的三角形，如图20-22所示。接着将光标定位在画面中单击添加定位点，单击并拖曳形状进行自由扭曲，如图20-23所示。按Enter键完成变形，可以看到道路成弧度扭曲，如图20-24所示。

12 接下来为道路两边添加沙土效果。执行菜单"文件>置入嵌入的智能对象"命令，置入素材"6.jpg"，并将素材放置到适当位置，按Enter键完成置入。执行菜单"图层>栅格化>智能对象"命令，将该图层栅格化为普通图层，如图20-30所示。为素材添加图层蒙版，首先使用黑色填充蒙版，然后使用白色画笔工具绘制道路两侧的部分，使该图层只保留道路两边的沙土，如图20-31所示。图层蒙版黑白效果如图20-32所示。

13 接下来为道路两边的沙土调色。执行菜单"图像>调整>曲线"命令，在弹出的"属性"面板中的曲线上单击添加控制点，按住鼠标左键向下拖曳调整曲线形状，再添加一个控制点向下拖曳调整曲线形状，并单击"此调整剪贴到此图层"按钮，如图20-33所示。此时画面效果如图20-34所示。

图20-30

图20-31

图20-32

图20-38

图20-33

图20-34

图20-39

14 接下来制作沙土感觉的平地。执行菜单"文件>置入嵌入的智能对象"命令，置入素材"6.jpg"，并将素材放置到适当位置，按Enter键完成置入。执行菜单"图层>栅格化>智能对象"命令，将该图层栅格化为普通图层，如图20-35所示。为素材添加图层蒙版，使用黑色画笔工具在蒙版中将边缘处沙土擦除，使沙土素材有边缘柔和的过渡感，如图20-36所示。图层蒙版黑白效果如图20-37所示。

16 接下来为平地沙土制作高低起伏感。执行菜单"文件>置入嵌入的智能对象"命令，置入素材"6.jpg"，并将素材放置到适当位置，按Enter键完成置入，执行菜单"图层>栅格化>智能对象"命令，将该图层栅格化为普通图层，如图20-40所示。为素材添加图层蒙版，使用黑色画笔工具将画面中沙土选择性地擦除，使画面的沙土有阴影变化高低起伏的感觉，如图20-41所示。图层蒙版黑白效果如图20-42所示。

图20-35

图20-36

图20-37

图20-40

15 接下来为沙土调色。执行菜单"图像>调整>曲线"命令，在弹出的"属性"面板中的曲线上单击添加控制点，按住鼠标左键向下拖曳调整曲线形状，再添加一个控制点向下拖曳调整曲线形状，并单击"此调整剪贴到此图层"按钮，如图20-38所示。此时画面效果如图20-39所示。

图20-41

图20-42

17 接下来为沙土调色。执行菜单"图像>调整>曲线"命令,在弹出的"属性"面板中的曲线上单击添加控制点,按住鼠标左键向下拖曳调整曲线形状,再添加一个控制点向下拖曳调整曲线形状,并单击"此调整剪贴到此图层"按钮,如图20-43所示。此时画面效果如图20-44所示。

图20-43

图20-44

18 接着制作喷溅的泥点。选择工具箱中的自定形状工具,在选项栏中设置绘制模式为"像素",单击"形状"下拉按钮,在"形状"下拉面板中选择喷溅形状,设置前景色为深灰色,新建一个图层,在画面中沙土边缘按住鼠标左键并拖曳绘制形状,如图20-45所示。继续绘制两个形状,如图20-46所示。接着置入沙土素材,执行"图层创建剪贴蒙版"命令,使沙土素材只显示出喷溅效果的部分,如图20-47所示。

图20-45

图20-46

图20-47

19 接着置入地面素材"5.jpg",如图20-48所示。为素材添加图层蒙版,使用画笔工具将画面边缘擦除,使画面中保留部分沙地区域,如图20-49所示。

图20-48

图20-49

20 接着要使地面与边缘融合,要与边缘颜色叠加可以使边缘融合。新建一个图层,设置前景色为棕色,使用画笔工具绘制沙土的边缘处,如图20-50所示。在"图层"面板中设置图层混合模式为"正片叠底",继续执行菜单"图层>创建剪贴蒙版"命令,创建剪贴蒙版如图20-51所示。效果如图20-52所示。

图20-50

377

图20-51

图20-52

21 执行菜单"文件>置入嵌入的智能对象"命令，置入云朵素材"7.png"，并将其放置到适当位置，按Enter键完成置入。执行菜单"图层>栅格化>智能对象"命令，将该图层栅格化为普通图层，如图20-53所示。使用同样的方法，置入素材"8.png"，效果如图20-54所示。

图20-53

图20-54

22 执行菜单"文件>置入嵌入的智能对象"命令，置入素材"4.jpg"，并将素材放置到适当位置，按Enter键完成置入。执行菜单"图层>栅格化>智能对象"命令，将该图层栅格化为普通图层，如图20-55所示。我们要为素材添加图层蒙版，使用画笔工具将山石以外的多余图像擦除，使画面中只有山石，如图20-56所示。图层蒙版黑白效果如图20-57所示。

图20-55

图20-56

图20-57

实例217 创意汽车广告——制作汽车部分

01 接下来置入汽车素材并抠图。执行菜单"文件>置入嵌入的智能对象"命令，置入素材"9.jpg"，并将素材放置到适当位置，按Enter键完成置

入。执行菜单"图层>栅格化>智能对象"命令，将该图层栅格化为普通图层。选择工具箱中的钢笔工具，在画面中汽车边缘绘制路径，如图20-58所示。接着在选项栏中单击"路径操作"按钮，在下拉菜单中选择"排除重叠形状"，继续使用钢笔工具在画面中汽车玻璃位置边缘绘制选区，如图20-59所示。使用Ctrl+Enter快捷键将路径转换为选区，如图20-60所示。

图20-58

图20-59

图20-60

02 单击"图层"面板底部的"添加图层蒙版"按钮，如图20-61所示。图层蒙版黑白效果如图20-62所示。

图20-61

图20-62

03 接下来为汽车添加车窗。的使用同样的方法，使用钢笔工具绘制车窗部分选区，使用Ctrl+C和Ctrl+V快捷键复制为独立图层，如图20-63所示。为了使车窗更真实，在"图层"面板中设置"不透明度"为30%，如图20-64所示。此时玻璃成为半透明效果，如图20-65所示。

图20-63

图20-64

图20-65

04 最后执行菜单"文件>置入嵌入的智能对象"命令，置入手素材"10.png"，并将其放置到适当位置，按Enter键完成置入。执行菜单"图层>栅格化>智能对象"命令，将该图层栅格化为普通图层，如图20-66所示。

图20-66

20.2 创意电影海报

文件路径	第20章\创意电影海报
难易指数	★★★★★
技术要点	● 图层蒙版 ● 剪贴蒙版 ● 图层样式 ● 渐变工具

扫码深度学习

操作思路

本案例主要利用图案叠加制作背景的图案效果，利用复制并重复上一次变换操作制作放射状背景图形，利用画笔工具制作背景中的星光。接着为画面添加装饰元素、艺术字以及人物，完成案例的制作。

案例效果

案例效果如图20-67所示。

图20-67

实例218 创意电影海报——制作放射状背景

01 执行菜单"文件>新建"命令，创建一个新文档。首先制作海报的背景。选择工具箱中的渐变工具，在选项栏中单击渐变色条，在弹出的"渐变编辑器"对话框中编辑一个红色系渐变，单击"确定"按钮完成设置。设置渐变方式为"径向渐变"、"模式"为"正常"，将光标移动到画面中间位置，按住鼠标左键向外拖曳填充渐变，如图20-68所示。

图20-68

02 接下来给背景添加特殊的图案叠加，先要将特殊图案进行载入。执行菜单"编辑>预设>预设管理器"

命令,在弹出的"预设管理器"对话框中单击"预设类型"下拉按钮,在下拉列表中选择"图案"选项,接着单击窗口右侧的"载入"按钮,如图20-69所示。在弹出的"载入"对话框中选择"1.pat",单击"载入"按钮完成载入,如图20-70所示。在"预设管理器"对话框中可以看到载入的图案,单击"完成"按钮完成载入,如图20-71所示。

对话框中设置"混合模式"为"正常"、"不透明度"为2%、"图案"为之前载入的图案,设置"缩放"为223%,单击"确定"按钮完成设置,如图20-72所示。效果如图20-73所示。

图20-72　　　　图20-73

图20-69

图20-70

04 接下来制作背景上的星光来渲染画面气氛。首先要制作一个四角星的画笔。选择工具箱中的矩形工具,在选项栏中设置绘制模式为"像素"、"模式"为"画笔",在画面中间按住Shift键并按住鼠标左键拖曳绘制形状,接着选择工具箱中的橡皮擦工具,在选项栏中单击"画笔预设"下拉按钮,在下拉面板中设置"大小"为60像素、"硬度"为100%,选择圆形笔刷,在画面中的正方形上下左右单击擦除一块,如图20-74所示。按住Ctrl键单击图层缩览图,显示形状选区,执行菜单"编辑>定义画笔预设"命令,在弹出的"画笔名称"对话框中单击"确定"按钮完成编辑,如图20-75所示。

图20-74

图20-75

图20-71

03 接下来为背景添加载入的图案。执行菜单"图层>图层样式>图案叠加"命令,在弹出的"图层样式"

05 然后隐藏刚才用于定义画笔而绘制的形状图层,使用四角星画笔绘制大量的星形光斑。选择工具箱中的画笔工具,在选项栏中设置画笔笔刷为"四角形形状",并设置前景色为白色,如图20-76所示。接着在选项栏中

单击"切换画笔面板"按钮,在弹出的"画笔"画板中设置"大小"为10像素、"间距"为500%,如图20-77所示。勾选"形状动态"复选框,设置"大小抖动"为52%,如图20-78所示。勾选"散布"复选框,设置"散布"为1000%,如图20-79所示。

方法,制作半圈矩形,如图20-85所示。

图20-76　　　图20-77

图20-80

图20-78　　　图20-79

图20-81

06 接着将光标移动到画面中按住鼠标左键拖曳绘制,如图20-80所示。在选项栏中更改画笔大小,然后在画面中绘制,效果如图20-81所示。

07 接下来制作放射状图形。选择工具箱中的矩形工具,在选项栏中设置绘制模式为"像素"、"模式"为"正常",设置前景色为橘黄色,在画面中间按住Shift键并按住鼠标左键拖曳绘制矩形,如图20-82所示。使用Ctrl+T快捷键调出界定框,将光标定位在中心点,按住鼠标左键并拖曳将中心点拖曳到右侧,接着将矩形旋转,按Enter键确定变换,如图20-83所示。接着使用Ctrl+Alt+Shift+T快捷键复制并重复上一次变换,如图20-84所示。使用同样的

图20-82

图20-83　　　　　图20-84　　　　　图20-85

08 按住Ctrl键选择矩形的所有图层，使用Ctrl+E快捷键合并所选图层，并单击"图层"面板底部的"添加图层蒙版"按钮，如图20-86所示。选择工具箱中的画笔工具，在选项栏中单击"画笔预设"下拉按钮，在下拉面板中设置"大小"为100像素、"硬度"为0%，并设置前景色为黑色，接着在放射状图形边缘涂抹，边缘虚化。图层蒙版黑白效果如图20-87所示。效果如图20-88所示。

图20-86　　　　　图20-87　　　　　图20-88

实例219　创意电影海报——制作装饰元素

01 执行菜单"文件>置入嵌入的智能对象"命令，在弹出的"置入"对话框中选择素材"2.png"，单击"置入"按钮，按Enter键完成置入。执行菜单"图层>栅格化>智能对象"命令，将该图层栅格化为普通图层，如图20-89所示。接着为音乐符添加"外发光"效果。执行菜单"图层>图层样式>外发光"命令，在弹出的"图层样式"对话框中设置"混合模式"为"滤色"、"不透明度"为75%、"杂色"为0%、发光颜色为黄色、"方法"为"柔和"、"扩展"为0%、"大小"为15像素、"范围"为50%、"抖动"为0%，单击"确定"按钮，如图20-90所示。效果如图20-91所示。

图20-89　　　　　图20-90　　　　　图20-91

02 执行菜单"文件>置入嵌入的智能对象"命令，在弹出的"置入"对话框中选择素材"3.png"，单击"置入"按钮，按Enter键完成置入。执行菜单"图层>栅格化>智能对象"命令，将该图层栅格化为普通图层，如图20-92所示。使用同样的方法，置入素材"4.png"，如图20-93所示。继续使用同样的方法，置入素材"5.png"，如图20-94所示。

图20-92

图20-93

图20-94

03 执行菜单"文件>置入嵌入的智能对象"命令，置入素材"6.png"，按Enter键完成置入。执行菜单"图层>栅格化>智能对象"命令，将该图层栅格化为普通图层，如图20-95所示。执行菜单"图层>图层样式>投影"命令，在弹出的"图层样式"对话框中设置"混合模式"为"正片叠底"、投影颜色为棕红色、"不透明度"为52%、"角度"为–106度、"距离"为5像素、"扩

展"为0%、"大小"为16像素,单击"确定"按钮,如图20-96所示。效果如图20-97所示。

图20-95

图20-96

图20-97

04 接着选择该图层,执行菜单"图层>复制图层"命令,在弹出的"复制图层"对话框中单击"确定"按钮,接着使用Ctrl+T快捷键调出界定框,右击,在弹出的快捷菜单中执行"水平翻转"命令,将该图层翻转,并放置在适当位置,如图20-98所示。

图20-98

05 使用同样的方法,复制鸡蛋图层,使用Ctrl+T快捷键调出界定框,将该图层进行旋转缩放并放置在画面左侧位置,如图20-99所示。接着对鸡蛋进行调色。执行菜单"图层>新建调整图层>色相/饱和度"命令,在弹出的"属性"面板中设置"色相"为-20,并单击"此调整剪贴到此图层"按钮,如图20-100所示。效果如图20-101所示。

图20-99

图20-100

图20-101

06 使用同样的方法,制作另一个鸡蛋,放置在画面右侧位置,如图20-102所示。

图20-102

07 接下来在画面中制作大小不一的文字。选择工具箱中的横排文字工具,在选项栏中设置合适的"字体",设置"字号"为91.22点、"填充"为黄色,在画面中单击输入文字,如图20-103所示。然后在选项栏中将"字号"更改设置为39.1点,继续在画面中输入,效果如图20-104所示。接着使用Ctrl+T快捷键调出界定框,将该文字进行旋转,按Enter键完成操作,如图20-105所示。

图20-103

图20-104

图20-105

08 接下来为文字添加描边效果。执行菜单"图层>图层样式>描边"命令，在弹出的"图层样式"对话框中设置"大小"为9像素、"位置"为"外部"、"混合模式"为"正常"、"不透明度"为100%、"填充类型"为"颜色"、"颜色"为暗红色，单击"确定"按钮，如图20-106所示。效果如图20-107所示。最后使用同样的方法，制作其他文字，如图20-108所示。

图20-106

图20-107

图20-108

09 接下来制作文字按钮。选择工具箱中的椭圆选框工具，在画面右侧按住Shift键并按住鼠标左键拖曳绘制正圆选区，如图20-109所示。接着选择工具箱中的渐变工具，在选项栏中单击渐变色条，在弹出的"渐变编辑器"对话框中编辑一个黑白渐变，并设置渐变方式为"线性渐变"，接着在画面中按住鼠标左键拖曳为选区填充渐变，如图20-110所示。继续在渐变圆形中制作一个填充红色的圆形，如图20-111所示。

图20-109

图20-110

图20-111

10 接下来添加按钮中的文字。选择工具箱中的横排文字工具，在选项栏中设置合适的"字体"和"字号"，"填充"为黄色，在画面中单击输入文字，并使用Ctrl+T快捷键调出界定框，将该文字进行旋转并放置在适当位置，如图20-112所示。使用同样的方法，输入另一单词，如图20-113所示。

图20-112

图20-113

实例220 创意电影海报——制作人像部分

01 执行菜单"文件>置入嵌入的智能对象"命令，置入素材"7.jpg"，按Enter键完成置入。执行菜单"图层>栅格化>智能对象"命令，将该图层栅格化为普通图层，如图20-114所示。接着隐藏白色背景。选择工具箱中的魔棒工具，在选项栏中设置"容差"为5像素，勾选"连续"复选框，将光标移动到画面中白色背景区域单击得到背景部分的选区，如图20-115所示。接着在白色选区内右击，在弹出的快捷菜单中执行"选择反向"命令，再单击"图层"面板底部的"添加图层蒙版"按钮，此时背景部分被隐藏，效果如图20-116所示。图层蒙版黑白效果如图20-117所示。

图20-114

图20-115

图20-116

图20-117

图20-118

图20-119

图20-120

图20-121

图20-122

图20-123

层"按钮,如图20-118所示。使该调整图层只影响人物部分,效果如图20-119所示。

02 接下来为人物进行调色。执行菜单"图层>新建调整图层>色相/饱和度"命令,在弹出的"属性"面板中设置"色相"为-5、"饱和度"为+28,并单击"此调整剪贴到此图层"按钮,如图20-118所示。使该调整图层只影响人物部分,效果如图20-119所示。

03 接下来制作半个鸡蛋壳。执行菜单"文件>置入嵌入的智能对象"命令,置入素材"6.png",并进行栅格化。选择工具箱中的多边形套索工具,在画面中的鸡蛋上绘制半个鸡蛋的选区,如图20-120所示。按Delete键删除选区,如图20-121所示。继续为鸡蛋壳绘制阴影,在蛋壳图层下方新建一个图层,选择工具箱中的画笔工具,在选项栏中单击"画笔预设"下拉按钮,在下拉面板中设置"大小"为80像素、"硬度"为0%、"不透明度"为33%,设置前景色为深紫色,在画面中蛋壳断裂处绘制。由于阴影位于人像上,所以需要选中该阴影图层,右击,在弹出的快捷菜单中执行"创建剪贴蒙版"命令,如图20-122所示。效果如图20-123所示。

04 执行菜单"文件>置入嵌入的智能对象"命令,置入素材"8.png",按Enter键完成置入。执行菜单"图层>栅格化>智能对象"命令,将该图层栅格化为普通图层,如图20-124所示。

图20-124

05 接下来在画面中添加装饰性的高光。选择工具箱中的画笔工具，在选项栏中单击"画笔预设"下拉按钮，在下拉面板中设置"大小"为40像素、"硬度"为0%，设置前景色为白色，在画面中适当位置按住鼠标左键拖曳绘制高光线条，如图20-125所示。使用同样的方法，多绘制几道高光，效果如图20-126所示。

图20-125

图20-126

实例221 创意电影海报——添加前景装饰

01 执行菜单"文件>置入嵌入的智能对象"命令，置入红色缎带素材"9.png"，按Enter键完成置入。执行菜单"图层>栅格化>智能对象"命令，将该图层栅格化为普通图层，如图20-127所示。为了使缎带更立体，需要为其添加投影。执行菜单"图层>图层样式>投影"命令，在弹出的"图层样式"对话框中设置"混合模式"为"正片叠底"、投影颜色为黑色、"不透明度"为57%、"角度"为-106度、"距离"为1像素、"扩展"为0%、"大小"为24像素，单击"确定"按钮，如图20-128所示。效果如图20-129所示。

图20-127

图20-128

02 执行菜单"文件>置入嵌入的智能对象"命令，置入素材"10.png"，如图20-130所示。

图20-129

图20-130

03 最后为画面添加底部文字。首先制作缎带的路径文字。选择工具箱中的钢笔工具，在选项栏中设置绘制模式为"路径"，接着在画面中缎带位置按住鼠标左键并拖曳绘制路径，如图20-131所示。选择工具箱中的横排文字工具，在选项栏中设置合适的"字体"和"字号"，"填充"为黄色，单击路径，并在路径上输入文字，如图20-132所示。

图20-131

图20-132

04 使用同样的方法，制作其他简单文字，效果如图20-133所示。

图20-133

20.3 创意风景合成

文件路径	第20章\创意风景合成
难易指数	★★★★★
技术要点	● 剪贴蒙版 ● 图层蒙版 ● 混合模式

扫码深度学习

操作思路

本案例主要利用图层蒙版将大量的素材融合成背景，利用剪贴蒙版制作草地质感的立体文字。

案例效果

案例效果如图20-134所示。

图20-134

实例222 创意风景合成——制作背景部分

01 执行菜单"文件>打开"命令，或按Ctrl+O快捷键，在弹出的"打开"对话框中选择素材"1.jpg"，单击"打开"按钮，如图20-135所示。

02 首先添加海底素材并调色。执行菜单"文件>置入嵌入的智能对象"命令，在弹出的"置入"对话框中选择素材"2.jpg"，单击"置入"按钮，并将素材移动到适当位置，按Enter键完成置入。执行菜单"图层>栅格化>智能对象"命令，将该图层栅格化为普通图层，如图20-136所示。为了使画面颜色融合，对画面进行调色。执行菜单"图层>新建调整图层>选取颜色"命令，在弹出的"属性"面板中的"颜色"下拉列表中选择"蓝色"选项，设置"青色"为+100%、"洋红"为-65%、"黄色"为+100%、"黑色"为+100%，单击"此调整剪切到此图层"按钮，如图20-137所示。效果如图20-138所示。

图20-135

图20-136

图20-137

图20-138

03 接下来制作有层次感的草地。执行菜单"文件>置入嵌入的智能对象"命令，置入素材"3.jpg"，将素材移动到适当位置，按Enter键完成置入。执行菜单"图层>栅格化>智能对象"命令，将该图层栅格化为普通图层，如图20-139所示。单击"图层"面板底部的"添加图层蒙版"按钮，为该图层创建图层蒙版，接着选择工具箱中的画笔工具，在选项栏中单击"画笔预设"下拉按钮，在下拉面板中设置"大小"为200像素、"硬度"为0%，设置前景色为白色，在"图层"面板中选中图层蒙版缩览图，将光标移动到画面中按住鼠标左键拖曳对画面上部进行涂抹，将天空涂抹掉，如图20-140所示。图层蒙版黑白效果如图20-141所示。

 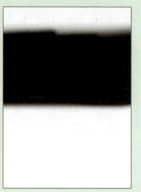

图20-139　　　　　图20-140　　　　　图20-141

04 在画面中可以看到保留的草地过多，需要去除一些草地。继续使用画笔工具在蒙版下部按住鼠标左键拖曳进行涂抹，隐藏过多的草地，如图20-142所示。图层蒙版黑白效果如图20-143所示。

图20-142　　　　　图20-143

05 在画面中可以看到草地并不立体，需要为草地制作光感变化的效果。执行菜单"文件>置入嵌入的智能对象"命令，置入素材"4.jpg"，将素材移动到适当位置，按Enter键完成置入。执行菜单"图层>栅格化>智能对象"命令，将该图层栅格化为普通图层，如图20-144所示。在置入的画面中可以看到草地的阴影明暗变化，所以要保留阴影区域的草地，对其他部位进行隐藏。单击"图层"面板底部的"添加图层蒙版"按钮，为该图层创建图层蒙版，继续使用同样的方法，将阴影明暗变化的草地保留，如图20-145所示。图层蒙版黑白效果如图20-146所示。

图20-144　　　　　图20-145　　　　　图20-146

06 执行菜单"文件>置入嵌入的智能对象"命令，置入素材"5.png"，将素材移动到适当位置，按Enter键完成置入。执行菜单"图层>栅格化>智能对象"命令，将该图层栅格化为普通图层，如图20-147所示。在"图层"面

板中设置图层混合模式为"滤色"，如图20-148所示。效果如图20-149所示。接着使用同样的方法，将光效多余部分使用图层蒙版隐藏显示，如图20-150所示。

图20-147

图20-148

图20-149

图20-150

实例223　创意风景合成——制作立体文字

01 接下来制作立体字。首先制作立体文字底层的深色底纹。选择工具箱中的横排文字工具，在选项栏中设置适合的"字体"和"字号"，"填充"为墨绿色，在画面草地上方位置单击输入文字，如图20-151所示。接着为文字制作简单的阴影明暗变化效果。选择工具箱中的画笔工具，在选项栏中单击"画笔预设"下拉按钮，在下拉面板中设置"大小"为60像素、"硬度"为0%、"模式"为"正常"、"不透明度"为50%，设置前景色为黑色，在画面中文字位置沿着文字的笔画按住鼠标左键拖曳绘制阴影，将其他图层关闭可以更明显地看到效果，如图20-152所示。选择该图层，执行菜单"图层>创建剪贴蒙版"命令，效果如图20-153所示。

图20-153

02 然后制作顶层的文字。在"图层"面板中选择文字图层，执行菜单"图层>复制图层"命令，将该图层移到阴影图层上方，在画面中将其向右移动一点，并在选项栏中将填充颜色设置为黄色，如图20-154所示。接着执行菜单"文件>置入嵌入的智能对象"命令，置入素材"6.jpg"，将素材移动到适当位置，按Enter键完成置入。执行"图层>栅格化>智能对象"命令，将该图层栅格化为普通图层，如图20-155所示。选择该图层，执行菜单"图层>创建剪贴蒙版"命令，效果如图20-156所示。

图20-156

03 最后制作文字上的光影变化。选择工具箱中的画笔工具，在选项栏中单击"画笔预设"下拉按钮，在下拉面板中设置"大小"为100像素、"硬度"为0%、"模式"为"正常"、"不透明度"为50%，设置前景色为黄色，在画面中文字上部按住鼠标左键由左向右拖曳绘制，如图20-157所示。将其他图层关闭可看到绘制的效果，如图20-158所示。执行菜单"图层>创建剪贴蒙版"命令，如图20-159所示。使用同样的方法，在文字底部制作一条半透明黑色的阴影，如图20-160所示。

图20-151

图20-154

图20-157

图20-152

图20-155

图20-158

图20-159

图20-160

04 执行菜单"文件>置入嵌入的智能对象"命令,置入素材"7.png",将素材移动到适当位置,按Enter键完成置入。执行"图层>栅格化>智能对象"命令,将该图层栅格化为普通图层,如图20-161所示。

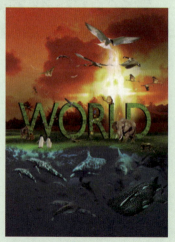

图20-161

实例224 创意风景合成——增强画面气氛

01 接下来给画面添加暗角。创建新图层,设置前景色为黑色,使用Alt+Delete快捷键填充黑色,如图20-162所示。接着选择工具箱中的椭圆选框工具,在选项栏中单击"新选区"按钮,设置"羽化"为50像素,在画面中间位置按住鼠标左键拖曳绘制较大的椭圆选区,如图20-163所示。接着将光标定位在选区内部右击,在弹出的快捷菜单中执行"选择反向"命令,效果如图20-164所示。选择黑色的图层,单击"图层"面板底部的"添加图层蒙版"按钮,为选区创建图层蒙版,如图20-165所示。

图20-162

图20-163

图20-164

图20-165

02 选择工具箱中的横排文字工具,在选项栏中设置合适的"字体"和"字号","填充"为白色,在画面右下角位置单击输入文字,如图20-166所示。使用同样的方法,输入其他文字,如图20-167所示。执行菜单"文件>置入嵌入的智能对象"命令,置入素材"8.jpg",将素材移动到右下位置并缩放,按Enter键完成置入。执行菜单"图层>栅格化>智能对象"命令,将该图层栅格化为普通图层,如图20-168所示。

图20-166

图20-167

图20-168

03 最后对画面的整体进行调色。执行菜单"图层>新建调整图层>曲线"命令,在弹出的"属性"面板中的曲线上单击添加两个控制点,按住鼠标左键向上拖曳调整曲线形状,如图20-169所示。效果如图20-170所示。

图20-169

图20-170

20.4 创意人像合成

文件路径	第20章\创意人像合成
难易指数	★★★★★
技术要点	● 图层蒙版 ● 剪贴蒙版 ● 混合模式 ● "曲线"命令 ● "可选颜色"命令 ● 画笔工具 ● 渐变工具

扫码深度学习

操作思路

本案例的制作过程可分为四个部分,首先利用混合模式将天空素材融入画面中并进行一定的颜色处理,得到梦幻的背景。接着利用画笔工具与混合模式的设置制作人物的彩妆效果。接下来利用混合模式以及绚丽的素材制作头发及人物身上的装饰,丰富画面效果。

案例效果

案例效果如图20-171所示。

图20-171

实例225 创意人像合成——制作梦幻感背景

01 执行菜单"文件>打开"命令,或按Ctrl+O快捷键,在弹出的"打开"对话框中选择素材"1.jpg",单击"打开"按钮,如图20-172所示。

图20-172

02 接着对人物照片的背景进行处理,使背景呈现纯白色。选择工具箱中的减淡工具,在选项栏中单击"画笔预设"下拉按钮,在下拉面板中设置"大小"为150像素、"硬度"为0%,并设置"范围"为"高光"、"曝光度"为45%,接着将光标移动到画面中背景处按住鼠标左键拖曳涂抹背景区域,如图20-173所示。

图20-173

03 接下来置入天空素材。执行菜单"文件>置入嵌入的智能对象"命令,在弹出的"置入"对话框

中选择素材"2.jpg",单击"置入"按钮,并将素材放置到适当位置,按Enter键完成置入。执行菜单"图层>栅格化>智能对象"命令,将该图层栅格化为普通图层,如图20-174所示。在"图层"面板中设置图层混合模式为"正片叠底",效果如图20-175所示。

图20-174

图20-175

04 接着单击"图层"面板底部的"添加图层蒙版"按钮,选择工具箱中的画笔工具,在选项栏中单击"画笔预设"下拉按钮,在下拉面板中设置"大小"为100像素,在选项栏中设置画笔"不透明度"为30%,设置前景色为黑色,在"图层"面板中单击选中图层蒙版缩略图,接着将光标移动到蒙版中人物部分,按住鼠标左键拖曳进行涂抹,如图20-176所示。继续按住鼠标左键在画面中要隐藏的人物区域拖曳进行涂抹隐藏,效果如图20-177所示。图层蒙版黑白效果如图20-178所示。

图20-176

图20-177

图20-178

05 接下来对天空进行调色。执行菜单"图层>新建调整图层>色相/饱和度"命令,在弹出的"属性"面板中选择"青色",设置"色相"为+180、"饱和度"为0、"明度"为+65,单击"此调整剪切到此图层"按钮,如图20-179所示。效果如图20-180所示。

图20-179

图20-180

06 接着对天空颜色进行丰富。单击"图层"面板底部的"创建新图层"按钮,接着选择工具箱中的渐变工具,在选项栏中单击渐变色条,在弹出的"渐变编辑器"对话框中编辑一个紫色到透明的渐变,设置渐变方式为"线性渐变",将光标移动到画面下部按住鼠标左键由下到上进行拖曳填充渐变,如图20-181所示。接着在"图层"面板中设置图层混合模式为"色相",如图20-182所示。效果如图20-183所示。执行菜单"图层>创建剪贴蒙版"命令,使该图层只影响到天空图层,如图20-184所示。

图20-181

图20-182

图20-183

图20-184

实例226 创意人像合成——制作人像妆面

01 接下来为人物的眼睛添加美丽的眼影。为了方便观察，选择工具箱中的缩放工具，将光标移动到画面中多次单击，将画面显示放大，如图20-185所示。新建一个图层，接着选择工具箱中的画笔工具，在选项栏中单击"画笔预设"下拉按钮，在下拉面板中设置"大小"为20像素、"硬度"为0%，设置前景色为淡绿色，接着将光标移动到眼睛周围按住鼠标左键拖曳绘制，如图20-186所示。继续设置前景色为淡黄色，继续在眼睛周围按住鼠标左键拖曳绘制，如图20-187所示。

图20-185

图20-186

图20-187

02 接着在"图层"面板中设置图层混合模式为"颜色"，如图20-188所示。效果如图20-189所示。

图20-188

图20-189

03 新建一个图层，继续使用画笔工具，设置前景色为淡蓝色，接着将光标定位在眼尾处按住鼠标左键拖曳进行绘制，如图20-190所示。接着在"图层"面板中设置图层混合模式为"正片叠底"，如图20-191所示。效果如图20-192所示。

图20-190

图20-191

图20-192

04 新建一个图层，继续使用画笔工具，在选项栏中设置"不透明度"为30%，设置前景色为白色，接着将光标定位在上眼皮中部，按住鼠标左键拖曳进行绘制，如图20-193所示。接着在"图层"面板中设置图层混合模式为"叠加"，如图20-194所示。效果如图20-195所示。

图20-193

图20-194

图20-195

05 添加眼尾的羽毛装饰。执行菜单"文件>置入嵌入的智能对象"命令，置入素材"3.png"，并将素材放置到适当位置，按Enter键完成置入。执行菜单"图层>栅格化>智能对象"命令，将该图层栅格化为普通图层，如图20-196所示。使用同样的方法，制作左眼睛眼影装饰，如图20-197所示。

06 接下来对人物进行调色。首先对嘴唇进行调色。执行菜单"图层>新建调整图层>可选颜色"命令，在弹

出的"属性"面板中设置"颜色"为"红色",设置"青色"为−1%、"洋红"为+31%、"黄色"为+30%、"黑色"为+7%,如图20-198所示。效果如图20-199所示。

图20-196

图20-197

图20-198

图20-199

置前景色为黑色,使用Alt+Delete快捷键为图层蒙版填充黑色,如图20-200所示。接着选择工具箱中的画笔工具,在选项栏中单击"画笔预设"下拉按钮,在下拉面板中设置"大小"为20像素、"硬度"为0%,设置前景色为白色,在人物嘴唇处按住鼠标左键拖曳进行涂抹,此时只有人像嘴唇颜色变化,如图20-201所示。图层蒙版效果如图20-202所示。

图20-200

图20-201

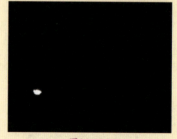

图20-202

08 接下来对人物肤色调整。使用同样的方法,创建调整图层,在弹出的"属性"面板中设置颜色为"中性色",设置"青色"为+24%、"洋红"为+23%、"黄色"为+10%、"黑色"为−12%,如图20-203所示。效果如图20-204所示。

09 在调整图层蒙版中使用黑色画笔涂抹皮肤外的部分,使该调整图层只影响皮肤效果,如图20-205所示。图层蒙版黑白效果如图20-206所示。

图20-203

图20-204

图20-205

图20-206

实例227 创意人像合成——制作炫彩长发

01 对人物的头发进行调色。新建一个图层。接着选择工具箱中的画笔工具,在选项栏中单击"画笔

预设"下拉按钮,在下拉面板中设置"大小"为100像素、"硬度"为0%、"不透明度"为80%,设置前景色为绿色,接着将光标移动到头发上按住鼠标左键拖曳绘制。继续设置前景色为紫色,头发上按住鼠标左键拖曳绘制,设置前景色为蓝色在人物头发上进行涂抹,如图20-207所示。接着在"图层"面板中设置图层混合模式为"叠加",如图20-208所示。效果如图20-209所示。

图20-207

图20-208

图20-209

02 使用同样的方法,再绘制一层颜色,如图20-210所示。在"图层"面板中设置图层混合模式为"叠加",效果如图20-211所示。

图20-210

图20-211

03 执行菜单"文件>置入嵌入的智能对象"命令,置入素材"4.png"和素材"5.png",并将素材放置到适当位置,按Enter键完成置入。执行菜单"图层>栅格化>智能对象"命令,将该图层栅格化为普通图层,如图20-212所示。选择素材"4.png"的图层,执行菜单"图层>复制图层"命令,接着使用Ctrl+T快捷键调出界定框,将光标定位在界定框一角处,按住鼠标左键拖曳,对素材进行适当的缩放和旋转,并放置在藤边,如图20-213所示。使用同样的方法,制作一组藤蔓,如图20-214所示。

图20-212

图20-213

图20-214

04 继续使用同样方法,添加更多藤蔓,如图20-215所示。

图20-215

实例228 创意人像合成——添加装饰元素

01 执行菜单"文件>置入嵌入的智能对象"命令,置入素材"6.jpg",并将素材放置到适当位置,按Enter键完成置入。执行菜单"图层>栅格化>智能对象"命令,将该图层栅格化为普通图层,如图20-216所示。在"图层"面板中设置图层混合模式为"正片叠底",如图20-217所示。效果如图20-218所示。

图20-216

图20-217

图20-218

02 在画面中可以看到蝴蝶遮挡了手臂，为该图层创建图层蒙版。使用同样的方法，对手臂处的蝴蝶进行隐藏，如图20-219所示。图层蒙版黑白效果如图20-220所示。

图20-219

图20-220

03 接下来对蝴蝶提高亮度。执行菜单"图层>新建调整图层>曲线"命令，调整曲线形态，如图20-221所示。效果如图20-222所示。

图20-221

图20-222

04 执行菜单"文件>置入嵌入的智能对象"命令，置入素材"7.png"，并将素材放置到适当位置，按Enter键完成置入。执行菜单"图层>栅格化>智能对象"命令，将该图层栅格化为普通图层，如图20-223所示。接着执行菜单"文件>置入嵌入的智能对象"命令，置入紫色花朵素材"8.png"，并将素材放置到适当位置，按Enter键完成置入。执行菜单"图层>栅格化>智能对象"命令，将该图层栅格化为普通图层，如图20-224所示。使用同样的方法，置入两种白色花朵素材"9.png"和"10.png"，点缀在藤蔓上，如图20-225所示。

图20-223

图20-224

图20-225

05 执行菜单"文件>置入嵌入的智能对象"命令，置入素材"11.jpg"，并将素材放置到适当位置，按Enter键完成置入。执行菜单"图层>栅格化>智能对象"命令，将该图层栅格化为普通图层，如图20-226所示。在"图层"面板中设置图层混合模式为"滤色"，如图20-227所示。效果如图20-228所示。

图20-226

图20-227

图20-228

06 制作装饰文字。选择工具箱中的横排文字工具，在选项栏中设置"字体"和"字号"，"填充"为绿色，在画面右下角位置单击输入文字，如图20-229所示。新建一个图层，接着选择工具箱中的画笔工具，在选项栏中单击"画笔预设"下拉按钮，在下拉面板中设置"大小"为100像素、"硬度"为0%、"不透明度"为80%，设置前景色为绿色，接着将光标移动到右下角文字处按住鼠标左键拖曳绘制。继续设置前景色为紫色，按住鼠标左键拖曳绘制，设置前景色为粉色进行涂抹，如图20-230所示。接着执行菜单"图层>创建剪贴蒙版"命令，使颜色线条只显示出文字形态中的部分，如图20-231所示。

07 执行菜单"文件>置入嵌入的智能对象"命令，置入素材"12.png"，并将素材放置到右下角位置，按Enter键完成置入，如图20-232所示。

图20-229

图20-230

图20-233

图20-231

图20-232

图20-234

08 接着将文字及文字的右下角装饰创建为一组，选中组，执行菜单"图层>图层样式>描边"命令，在弹出的"图层样式"对话框中设置"大小"为3像素、"位置"为"外部"、"混合模式"为"正常"、"不透明度"为100%、"填充类型"为"颜色"、"颜色"为紫色，单击"确定"按钮完成设置，如图20-233所示。效果如图20-234所示。画面整体最终效果如图20-235所示。

图20-235